中国画赏析

（白金版）

贾 霞 ◎编著

清華大学出版社
北京

内 容 简 介

中国传统名画蕴含着深厚的历史文化底蕴，是中国传统文化的珍贵遗产。本书精选120多位绘画大师的430余幅传世名画，通过高清精美的插图，辅以画作信息和赏析解读，带领读者领略中国画的艺术魅力、文化内涵和鉴赏价值。全书共9章，包括认识中国绘画艺术，以及魏晋南北朝、隋唐、五代、宋代、元代、明代、清代和近现代的名画赏析。

本书可鉴可赏，极具启发意义和收藏价值，适合对中国画感兴趣、想要深入了解中国的艺术文化、提高自身艺术鉴赏能力和审美水平、有艺术启蒙需求的读者阅读，同时也可以作为书画爱好者的收藏图册和鉴赏指南，或作为开设了绘画课程或美育相关课程的学校、培训机构的教学指导用书。

本书封面贴有清华大学出版社防伪标签，无标签者不得销售。
版权所有，侵权必究。举报：010-62782989，beiqinquan@tup.tsinghua.edu.cn。

图书在版编目（CIP）数据

中国画赏析：白金版 / 贾霞编著 . -- 北京：清华大学出版社，2025.2. -- ISBN 978-7-302-68322-3
I. J212.052
中国国家版本馆 CIP 数据核字第 2025JS6455 号

责任编辑：李玉萍
封面设计：李　坤
责任校对：张彦彬
责任印制：宋　林

出版发行：清华大学出版社
网　　址：https://www.tup.com.cn，https://www.wqxuetang.com
地　　址：北京清华大学学研大厦A座　　邮　编：100084
社 总 机：010-83470000　　邮　购：010-62786544
投稿与读者服务：010-62776969，c-service@tup.tsinghua.edu.cn
质 量 反 馈：010-62772015，zhiliang@tup.tsinghua.edu.cn
印 装 者：小森印刷（北京）有限公司
经　　销：全国新华书店
开　　本：146mm×210mm　　印　张：16　　字　数：614千字
版　　次：2025年4月第1版　　印　次：2025年4月第1次印刷
定　　价：99.00元

产品编号：104189-01

前 言

 中华上下五千年文明历史源远流长,各朝代诞生了无数的绘画精品,它们是中华传统文化的重要组成部分,承载着丰富的历史和文化内涵。在数千年的发展过程中,中国绘画艺术经历了多个历史时期的演变,许多伟大的书画家创造了不胜枚举的传世名作。

 作为中华艺术的瑰宝,中国画在技法、风格、意境等方面有着不同于西方绘画的艺术表达形式,这也使得中国画具有独特的审美趣味。这些中国传世名画展现了中国人的思想内涵、美学观念和人文精神,具有珍贵的历史和艺术价值。可以说,读懂了中国画,就读懂了中华文化美学的博大与深邃。

 对于想要进行艺术启蒙和感受中华文化美学的读者来说,中国画无疑是极好的选择。从这些传世名画中我们能够直观地感受到中国独特的文化内涵和艺术魅力,从而对中国历史与文化产生更深刻的理解,进而提升个人的审美能力和鉴赏水平。此外,中国历代名画非常适合青少年欣赏,可以帮助孩子们了解更多的艺术和文化知识,开拓视野,对培养艺术思维、进行美育和文化素养提升也有很大帮助。

 很多中国名画如今都是各大博物馆的镇馆之宝,普通人鲜有机会能够近距离接触。要想更好地看懂中国画,需要对中国画的艺术语言、技法、材料等美术知识有一定了解。为了弘扬中华优秀传统文化,帮助没有专业美术背景知识的读者轻松地领略中国画的艺术魅力,编者精选了涉及的430余幅中国名画,辑成本书。

 全书可分为两大部分,第一部分为认识和走近中国绘画艺术,介绍中国画鉴赏的入门基础知识,为后面欣赏作品打下基础。第二部分是本书的主体,以时间为轴,通过图文搭配的方式展现了魏晋南北朝、隋唐、五代、宋代、元代、明代、清代和近现代的名家名作。

 本书还提供了两种索引目录,分别是按照全书顺序安排的画作目录,以及按照画家姓氏拼音首字母排序的名家目录,前者便于读者快速找到各个名作对应的位置,后者则方便对特定的艺术家进行快速检索查阅。

 书中设置了画家介绍、作品信息、名画展示、画作赏析四大板块,为保证本书

的可读性和欣赏性，全书采用错落有致的版式，阅读体验更佳。全书脉络清晰，按照朝代分章后又按画家出生年月先后顺序进行排序，每位画家的画作再尽量按照作品的创作年代先后展示，这样更有助于读者了解画家艺术生涯的演变，深入理解作品的创作意图。

中国画有着独特的艺术特色，很多传世名画上还有引首、题跋、题记、玺印、诗文等内容，因此欣赏中国画不单看画作本身，还可以看题跋、钤印等内容，这些信息也包含了浓厚的文化内涵，极具美学价值。本书在画作解读方面，也或多或少地介绍了与画作相关的题跋与用印，以满足艺术鉴赏的需求。在内容上，本书尽量避免高深晦涩的文字，而是通过百科式通俗的语言进行画作介绍和赏析，无论是专业人士还是普通读者都可以轻松地从中获得知识和乐趣。

需要说明的是，部分中国画由于年代久远及历史等多方面原因，画家的生卒年、画作年代的断定、作者身份的确认等信息常有一些不可考或存疑的情况，尚有待进一步研究，因此书中难免会有疏漏和不足之处，欢迎读者朋友批评指正。而对于画作的选择和赏析属于主观内容，对于不同的人而言可能会有不同的理解，因此本书中的部分观点仅为编者的思考，若有不当之处，恳请专家和读者不吝赐教。

最后，感谢杨光瑶女士和邱银春老师在本书编著过程中提供的支持与帮助。

编　者

目 录

第1章 | 认识中国绘画艺术 ... 1

中国绘画艺术的发展 ... 2
中国绘画艺术的发展与演进 ... 2
中国绘画的分类 ... 7

认识并鉴赏中国画 ... 2
中国画的绘画工具 ... 8
中国画的艺术魅力 ... 9
中国画鉴赏的要点 ... 9

第2章 | 魏晋南北朝 ... 11

顾恺之 ... 12
女史箴图 ... 12
洛神赋图 ... 14
列女仁智图 ... 17

杨子华 ... 18
北齐校书图 ... 18

萧绎 ... 20
职贡图 ... 20

第3章 | 隋 唐 ... 21

展子虔 ... 22
游春图 ... 22

阎立本 ... 24
步辇图 ... 24
历代帝王图 ... 27

萧翼赚兰亭图 ... 29
职贡图 ... 30

李思训 ... 32
京畿瑞雪图 ... 32
江帆楼阁图 ... 33

李昭道 ············· 34
　春山行旅图 ·············· 34
　明皇幸蜀图 ·············· 35

吴道子 ············· 36
　送子天王图 ·············· 36
　八十七神仙卷 ············ 38
　宝积宾伽罗佛像 ·········· 40
　先师孔子行教像拓片 ······ 41

梁令瓒 ············· 42
　五星二十八宿神形图 ······ 42

韩 干 ············· 44
　神骏图 ·················· 44
　牧马图 ·················· 44
　照夜白图 ················ 47
　圉人呈马图 ·············· 49

张 萱 ············· 50
　虢国夫人游春图 ·········· 50
　捣练图 ·················· 52

周 昉 ············· 54
　簪花仕女图 ·············· 54
　挥扇仕女图 ·············· 56
　调琴啜茗图 ·············· 58
　戏婴图 ·················· 60
　内人双陆图 ·············· 61
　调婴图 ·················· 62
　演乐图 ·················· 65
　老子玩琴图 ·············· 65

韩 滉 ············· 66
　五牛图 ·················· 66
　丰稔图 ·················· 69
　双牛图 ·················· 70
　牧牛图 ·················· 71

孙 位 ············· 72
　高逸图 ·················· 72

韦 偃 ············· 74
　双骑图 ·················· 74

第4章 | 隋 唐　75

荆 浩 ············· 76
　匡庐图 ·················· 76
　雪景山水图 ·············· 77

黄 筌 ············· 78
　写生珍禽图 ·············· 78
　长春竹雀图 ·············· 78
　竹林鹁鸽图 ·············· 80
　长春花鸟册 ·············· 81

关 仝 ············· 82
　秋山晚翠图 ·············· 82
　关山行旅图 ·············· 83

周文矩 84
文苑图 84
琉璃堂人物图 86
重屏会棋图 86
合乐图 88
宫中图 90

顾闳中 92
韩熙载夜宴图 92

徐熙 94
雪竹图 94
玉堂富贵图 95

黄居寀 96
竹石锦鸠图 96
石榴图 96
山鹧棘雀图 97

董源 98
溪岸图 98

龙宿郊民图 99
潇湘图 100
夏景山口待渡图 102

赵干 104
江行初雪图 104

巨然 106
秋山问道图 106
层岩丛树图 107
溪山兰若图 108
湖山春晓图 109

卫贤 110
闸口盘车图 110
高士图 111

阮郜 112
阆苑女仙图 112

第5章 | 宋代 113

李成 114
寒林平野图 114
晴峦萧寺图 115
读碑窠石图 116
寒鸦图 116
小寒林图 117

范宽 118
溪山行旅图 118
雪景寒林图 119
烟岚秋晓图 120

惠崇 122
溪山春晓图 123

赵 昌 ... 124
鸟图 ... 124
写生蛱蝶图 ... 124
岁朝图 ... 125

张 先 ... 126
十咏图 ... 126

许道宁 ... 128
渔舟唱晚图 ... 128
云关雪栈图 ... 129

刘 寀 ... 130
群鱼戏瓣图 ... 130

崔 白 ... 132
双喜图 ... 132
寒雀图 ... 132
沙渚凫雏图 ... 133

郭 熙 ... 134
早春图 ... 134
树色平远图 ... 134
窠石平远图 ... 135

王 诜 ... 136
渔村小雪图 ... 136
溪山秋霁图 ... 138
瀛山图 ... 140
玉楼春思图 ... 141

高克明 ... 142
溪山雪意图 ... 143

李公麟 ... 144
五马图 ... 144
维摩演教图 ... 145
临韦偃牧放图 ... 146

赵令穰 ... 148
湖庄清夏图 ... 149
陶潜赏菊图 ... 149

赵 佶 ... 150
文会图 ... 150
芙蓉锦鸡图 ... 151
听琴图 ... 151
戴胜图 ... 152
池塘秋晚图 ... 152
桃鸠图 ... 152
溪山秋色图 ... 153
柳鸦芦雁图 ... 154
瑞鹤图 ... 154

张择端 ... 156
清明上河图 ... 156

王居正 ... 158
纺车图 ... 158

王希孟 ... 160
千里江山图 ... 161

李 唐 …… 162
万壑松风图 …… 162
炙艾图 …… 163
采薇图 …… 163
晋文公复国图 …… 164

米友仁 …… 166
云山墨戏图 …… 166
好山无数图 …… 167

赵伯驹 …… 168
江山秋色图 …… 169
莲舟新月图 …… 171

马和之 …… 172
周颂清庙之什图 …… 173

苏汉臣 …… 174
秋庭戏婴图 …… 174
货郎图 …… 175
侲童傀儡图 …… 176
百子嬉春图 …… 177
妆靓仕女图 …… 177

赵伯骕 …… 178
骑士猎归图 …… 178
万松金阙图 …… 179
碧山绀宇图 …… 179

刘松年 …… 180
四景山水图 …… 181
青绿山水长卷 …… 182

渭水飞熊图 …… 184
秋窗读书图 …… 184
山馆读书图 …… 185

梁 楷 …… 186
泼墨仙人图 …… 186
布袋和尚图 …… 186
疏柳寒鸦图 …… 187
李白行吟图 …… 187

马 远 …… 188
水图 …… 188
踏歌图 …… 189
山径春行图 …… 190
梅石溪凫图 …… 190
华灯侍宴图 …… 191

李 嵩 …… 192
货郎图 …… 192
花篮图 …… 192
骷髅幻戏图 …… 193

夏 圭 …… 194
雪堂客话图 …… 194
西湖柳艇图 …… 195
溪山清远图 …… 196

赵孟坚 …… 198
墨兰图 …… 198
水仙图 …… 199

陈 容 …… 200
九龙图 …… 200

赵 芾 ·· 202
　江山万里图 ·································· 203

法 常 ·· 204
　水墨写生图 ·································· 205

佚 名 ·· 206
　雪渔图 ·· 207
　会昌九老图 ·································· 208
　春宴图 ·· 210
　歌乐图 ·· 212
　问喘图 ·· 213
　竹雀图 ·· 214
　桃花山鸟图 ·································· 214
　榴枝黄鸟图 ·································· 215
　霜柯竹涧图 ·································· 215
　荷蟹图 ·· 216
　蓼龟图 ·· 216
　溪芦野鸭图 ·································· 217
　写生草虫图 ·································· 217
　戏猫图 ·· 219
　子母鸡图 ····································· 219
　三羊图 ·· 219
　萧翼赚兰亭图 ······························· 220
　杂剧（打花鼓）···························· 220
　盥手观花图 ·································· 221
　荷亭消夏图 ·································· 223
　槐荫消夏图 ·································· 223
　赤壁图 ·· 224

第6章 | 元 代　　　　　　　　225

钱 选 ·· 226
　山居图 ·· 226
　八花图 ·· 226
　王羲之观鹅图 ······························· 228

赵孟頫 ······································ 230
　鹊华秋色图 ·································· 230
　秀石疏林 ····································· 230
　水村图 ·· 232
　人骑图 ·· 234
　二羊图 ·· 235
　幽篁戴胜图 ·································· 235
　自写小像 ····································· 235

黄公望 ······································ 236
　快雪时晴图 ·································· 236
　富春山居图 ·································· 238
　九峰雪霁图 ·································· 240
　天池石壁图 ·································· 241

曹知白 ······································ 242
　寒林图 ·· 242
　疏松幽岫图 ·································· 243

吴 镇 ·· 244
　墨竹谱 ·· 244
　墨竹坡石图 ·································· 245
　嘉禾八景图 ·································· 246
　渔父图 ·· 248
　枯木竹石图 ·································· 248
　芦花寒雁图 ·································· 249

王振鹏 ·················· 250
　龙池竞渡图 ··················250
　瀛海胜景图 ··················252
　姨母育佛图 ··················253
　伯牙鼓琴图 ··················253

王冕 ···················· 254
　墨梅图 ······················254
　南枝春早图 ··················254

柯九思 ·················· 256
　墨竹图 ······················256
　竹石图 ······················256
　清閟阁墨竹图 ················257

倪瓒 ···················· 258
　水竹居图 ····················258
　容膝斋图 ····················259
　竹枝图 ······················260
　幽涧寒松图 ··················260
　渔庄秋霁图 ··················261

王蒙 ···················· 262
　太白山图 ····················262
　秋山草堂图 ··················264
　葛稚川移居图 ················265

夏永 ···················· 266
　岳阳楼图 ····················266

第7章 | 明代　267

边景昭 ·················· 268
　三友百禽图 ··················268
　竹鹤图 ······················268
　百鹤图 ······················270

戴进 ···················· 272
　达摩至慧能六代祖师像 ········272
　三顾茅庐图 ··················275
　雪景山水图 ··················275
　风雨归舟图 ··················277
　关山行旅图 ··················277

朱瞻基 ·················· 278
　花下狸奴图 ··················278
　武侯高卧图 ··················279

食荔图 ······················279
松荫莲蒲图 ··················280
万年松图 ····················281

李在 ···················· 282
　阔渚遥峰图 ··················282
　山庄高逸图 ··················282

林良 ···················· 284
　孔雀图 ······················284
　双鹰图 ······················284

沈周 ···················· 286
　西山观雨图 ··················286
　京江送别图 ··················287
　盆菊幽赏图 ··················288

杖藜远眺图..................288
庐山高图......................290
卧游图..........................291
瓶荷图..........................292
东庄图..........................292

文徵明 · · · · · · · · · · · · · · 294
兰亭修禊图..................294
惠山茶会图..................296
浒溪草堂图..................297
漪兰竹石图..................298
溪桥策杖图..................300
绿荫草堂图..................301
品茶图..........................302
红杏湖石图..................302
千岩竞秀图..................303
万壑争流图..................303

陈 淳 · · · · · · · · · · · · · · · · 304
葵石图..........................304
牡丹花卉图..................304
山茶水仙图..................305
茉莉图..........................306
秋塘花鸭图..................307

文伯仁 · · · · · · · · · · · · · · 308
横塘雨歇图..................308
松风高士图..................310
云岩佳胜图..................311

吕 纪 · · · · · · · · · · · · · · · · 312
残荷鹰鹭图..................312
桂菊山禽图..................312
狮头鹅图......................315

寒雪山鸡图..................315

吴 伟 · · · · · · · · · · · · · · · · 316
北海真人像..................316
歌舞图..........................317
长江万里图..................318

周 臣 · · · · · · · · · · · · · · · · 320
春泉小隐图..................320
明皇游月宫图..............320
春山游骑图..................322
毛诗图..........................322

张 路 · · · · · · · · · · · · · · · · 324
老子骑牛图..................324
山雨欲来图..................324

唐 寅 · · · · · · · · · · · · · · · · 326
沛台实景图..................326
步溪图..........................327
骑驴归思图..................328
葑田行犊图..................328
观梅图..........................329
溪山渔隐图..................330
事茗图..........................332
王蜀宫妓图..................334
山路松声图..................335

仇 英 · · · · · · · · · · · · · · · · 336
赤壁图..........................336
临溪水阁图..................336
桃源仙境图..................337
莲溪渔隐图..................338
枫溪垂钓图..................339

人物故事图..................340
清明上河图..................342
汉宫春晓图..................344

徐 渭 ·············· 346
墨花九段图..................346
杂花图......................348
水墨牡丹图..................350
驴背吟诗图..................351
榴实图......................351
黄甲图......................352
蟹鱼图......................352
花竹图......................353

周之冕 ············· 354
衢歌介寿图..................354
梅花野雉图..................355
八百长春图..................355
百花图......................356

丁云鹏 ············· 358
三教图......................358

玉川煮茶图..................359

董其昌 ············· 360
秋兴八景图..................360
山水图......................363
佘山游境图..................363
潇湘白云图..................364
山水图......................365

蓝 瑛 ·············· 366
溪山秋色图..................366
白云红树图..................368
溪山雪霁图..................369
仿张僧繇青绿山水图..........369
秋色梧桐图..................370
澄观图......................370

陈洪绶 ············· 372
荷花鸳鸯图..................372
蕉林酌酒图..................372
杂画图......................374
梅石图......................376

第8章 | 清 代 377

王时敏 ············· 378
长白山图卷..................378
仿梅道人溪山图..............381
杜甫诗意图册—丛山落涧........381
南山积翠图..................382
山楼客话图..................383
浅绛溪山图..................384

王 鉴 ·············· 386
梦境图......................386
仿叔明长松仙馆图............387
远山岗峦图..................388
关山秋霁图..................388

弘 仁 ... 390
- 雨余柳色图 ... 390
- 黄山天都峰图 ... 391
- 晓江风便图 ... 392
- 长林逍遥图 ... 393

髡 残 ... 394
- 苍翠凌天图 ... 394
- 溪山秋雨图 ... 395
- 雨洗山根图 ... 397
- 山水图 ... 397

朱 耷 ... 398
- 荷花小鸟图 ... 398
- 荷花翠鸟图 ... 399
- 河上花图 ... 400

王 翚 ... 402
- 虞山枫林图 ... 402
- 溪山红树图 ... 403
- 康熙南巡图第三卷 ... 404

吴 历 ... 406
- 云白山青图 ... 406
- 湖天春色图 ... 407
- 兴福庵感旧图 ... 408
- 竹石图 ... 408
- 夕阳秋影图 ... 409

恽寿平 ... 410
- 出水芙蓉图 ... 410
- 牡丹图 ... 410
- 松竹图 ... 411
- 湖山春暖图 ... 412

王原祁
- 仿王蒙夏日山居图 ... 414
- 山中早春图 ... 415
- 南山积翠图卷 ... 416

石 涛 ... 418
- 罗汉百开图 ... 418
- 山水清音图 ... 419
- 搜尽奇峰图 ... 420
- 云山图 ... 420

禹之鼎 ... 422
- 芭蕉仕女图 ... 422
- 修竹幽居图 ... 423
- 移居图 ... 424
- 艺菊图 ... 424

焦秉贞 ... 426
- 御制耕织图 ... 426
- 历朝贤后故事图：葛覃亲采 ... 427
- 历朝贤后故事图：含饴弄孙 ... 427

冷 枚 ... 428
- 避暑山庄图 ... 428
- 十宫词图 ... 429
- 梧桐双兔图 ... 430
- 雪艳图 ... 431

李 鱓 ... 432
- 土墙蝶花图 ... 432
- 桃花柳燕图 ... 433
- 百事大吉图 ... 434
- 古柏凌霄图 ... 435

金农 ... 436
墨梅图 ... 436
梅花图 ... 437
鞍马图 ... 438
人物山水图 ... 439

郎世宁 ... 440
嵩献英芝图 ... 440
仙萼长春图 ... 441
百骏图 ... 442
乾隆皇帝朝服像 ... 445
弘历观荷抚琴图 ... 445

郑板桥 ... 446
石畔竹兰图 ... 446
峭石新篁图 ... 447

改琦 ... 448
红楼梦图咏 林黛玉 ... 448
元机诗意图 ... 449

任熊 ... 450
姚燮诗意图册 ... 450

湘夫人图 ... 451
群仙祝寿图 ... 452
十万图册 万笏朝天 ... 452
十万图册 万横香雪 ... 453

赵之谦 ... 454
花卉册 ... 454
牡丹图 ... 455
异鱼图 ... 456
大吉羊富贵 ... 456

蒲华 ... 458
凤竹图 ... 458
山水四屏 ... 459

任颐 ... 460
雀图 ... 460
梅花仕女图 ... 461
荷花鸳鸯图 ... 463
公孙大娘舞剑图轴 ... 463

吴昌硕 ... 464
霞气图 ... 464
秾艳灼灼云锦鲜 ... 465
朝日红荷 ... 466

第9章 | 近现代 467

齐白石 ... 468
虾 ... 468
虾蟹图 ... 469
蝴蝶兰图扇 ... 470
多寿图 ... 471
牵牛花 扇面镜心 ... 473

折枝花卉长卷 ... 473

黄宾虹 ... 474
春日山水图 ... 474
松雪诗意图 ... 475
黄山图 ... 476

花卉条幅之一...................................477
花卉条幅之二...................................477

陈师曾 478
读画图..478
秋山夜话图......................................479

徐悲鸿 480
田横五百士......................................480
九方皋..481
漓江春雨图......................................482
春山十骏图......................................483
三骏图..484
墨笔四喜图......................................485
骏马图..486
梧桐猫蝶图......................................487

潘天寿 488
鹫石图..488
鹤与寒梅共岁华..............................489
雨霁图..490
雁荡花石图......................................490
松石梅月图......................................491

傅抱石 492
大涤草堂图......................................492
九老图..493
芙蓉国里尽朝晖..............................495

作者检索表

（按拼音检索）

B 边景昭268	金农436	**R** 任熊450	徐悲鸿480
C 曹知白242	荆浩76	任颐460	徐渭346
陈淳304	巨然106	阮郜112	徐熙94
陈洪绶372	**K** 柯九思256	**S** 沈周286	许道宁128
陈容200	髡残394	石涛418	**Y** 阎立本24
陈师曾478	**L** 蓝瑛366	苏汉臣174	杨子华18
仇英336	郎世宁440	孙位72	禹之鼎422
崔白132	冷枚428	**T** 唐寅326	恽寿平410
D 戴进272	李成114	**W** 王翚402	**Z** 展子虔22
丁云鹏358	李公麟144	王鉴386	张路324
董其昌360	李鱓432	王居正158	张先126
董源98	李思训32	王蒙262	张萱50
F 法常204	李嵩192	王冕254	张择端156
范宽118	李唐162	王诜136	赵伯驹168
傅抱石492	李在282	王时敏378	赵伯骕178
G 改琦448	李昭道34	王希孟160	赵昌124
高克明142	梁楷186	王原祁414	赵苃202
顾闳中92	梁令瓒42	王振鹏250	赵干104
顾恺之12	林良284	韦偃74	赵佶150
关仝82	刘寀130	卫贤110	赵令穰148
郭熙134	刘松年180	文伯仁308	赵孟坚198
H 韩干44	吕纪312	文徵明294	赵孟頫230
韩滉66	**M** 马和之172	吴昌硕464	赵之谦454
弘仁390	马远188	吴道子36	郑板桥446
黄宾虹474	米友仁166	吴历406	周臣320
黄公望236	**N** 倪瓒258	吴伟316	周昉54
黄居寀96	**P** 潘天寿488	吴镇244	周文矩84
黄筌78	蒲华458	**X** 夏圭194	周之冕354
惠崇122	**Q** 齐白石468	夏永266	朱耷398
J 焦秉贞426	钱选226	萧绎20	朱瞻基278

第 1 章
认识中国绘画艺术

我国的绘画艺术历史悠久,具有独特的艺术魅力和文化价值,是世界绘画史上不可忽视的一部分,这些绘画作品不仅是艺术品,更是文化传承的重要载体。在开始赏析作品之前,我们先来了解我国的绘画发展史。

中国绘画艺术的发展

绘画是我国传统文化的重要组成部分,我国绘画艺术的发展受社会、历史、经济等因素的影响,形成了独特的绘画语言体系。

中国绘画艺术的发展与演进

我国的绘画艺术发展至今已有几千年的历史,早在石器时代就有了绘画的萌芽,那时的绘画主要画在岩壁、地面和陶器上,比如贺兰山岩画、花山岩画、大地湾地画、人面鱼纹彩陶盆。

先秦时期—公元前221年,经历了夏、商、西周,以及春秋、战国等历史阶段,这一时期中国的绘画处于发展的初期阶段。秦统一中国后,绘画艺术进入了发展的重要阶段,具体可分为以下几个阶段。

(1)秦汉

秦汉时期,绘画的表达方式有了很大的变化,有宫殿寺观壁画、墓室壁画、帛画等,比如长沙马王堆出土有"T"字形帛画、河南洛阳卜千秋墓中发现了壁画《卜千秋夫妇升仙图》。

(2)魏晋南北朝

中国绘画发展到魏晋南北朝时期,逐渐演变出了单幅的卷轴画,这种形式的画作便于收藏、流传和独立欣赏。这一时期,绘画的题材日益扩大,人物画已达到成熟,山水画初步形成。这一时代的画家也开始总结绘画理论,比如东晋的顾恺之,提出了许多重要的绘画观点,如传神论、以形守神、迁想妙得等观点。除此之外,还有《画山水序》《叙画》相关绘画理论著述,对我国绘画艺术的发展有着重要的影响。

(3)隋唐

隋唐时期的绘画艺术承前启后,这一时期社会经济和文化高度发达,促进了文化艺术的发展,宫廷画、宗教画、人物画盛行,比如敦煌壁画就在唐朝达到了鼎盛。

(4)五代

五代时期正逢乱世,虽然仅有短暂的53年,但绘画艺术的发展并没有停滞,各地区的发展并不平衡,最发达的地区为中原、西蜀和南唐。中原地区虽受战火影响,但唐代遗留下来的文化根基比较雄厚,而西蜀和南唐政局相对稳定,也促进了文化艺术的发展,一

时间画手辈出。当时不少中原画家入蜀,也使得西蜀受中原绘画影响较深,与中原绘画艺术的交流也从未间断。

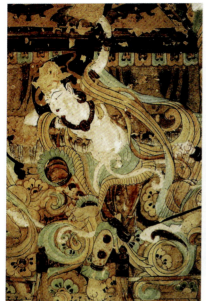
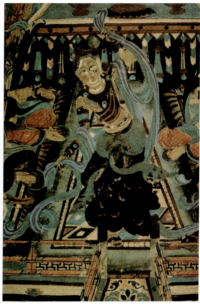

◆唐 敦煌壁画

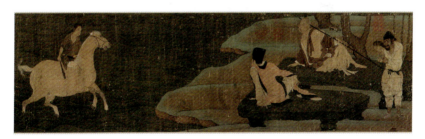

◆五代 佚名 神骏图卷

（5）宋代

宋朝绘画艺术在隋唐五代的基础上得到了发展,北宋继承了五代西蜀和南唐的旧制,继续设立翰林图画院,在一定程度上推动了绘画的发展,也培养了一批优秀的绘画人才。当时的北宋除了宫廷和民间的职业画家外,还有业余画家,他们由一定身份和官职的文人

学士组成。民间绘画、宫廷绘画、士大夫绘画各成体系,但又互相渗透影响,使得宋代绘画异彩纷呈,呈现出不同于前代的独特风格,也产生了许多旷世杰作。

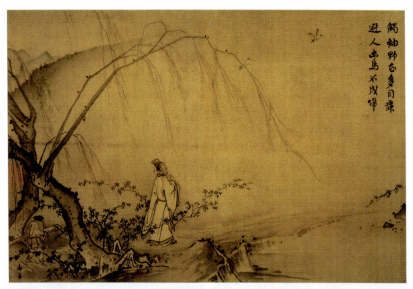

◆宋 马远 山径春行图

(6)元代

元代并没有设立官方的画院,除少数直接服务于宫廷的专业画家外,大多为士大夫画家和隐居不仕的文人画家,这就使得"文人画"占据了当时画坛的主流。在题材上,元代绘画直接反映现实生活的人物画减少,山水、花鸟、梅兰、竹石等题材的画作大量涌现,同时,作品更加讲究诗、书、画的结合。在创作思想上,元代画家在继承宋代文人画理论的基础上,也有新的贡献和发展,元代画坛名家辈出,有力地推动了后世文人画的蓬勃发展。

(7)明代

明代在沿袭宋元传统绘画的基础上继续演变发展,产生了众多绘画派系。明代的绘画艺术大致可分为早期、中期、晚期三个阶段。明代早期宫廷绘画与浙派盛行于画坛,浙派是明代的山水画流派。明代中期苏州经济繁荣,各种工商行业发展迅猛,这也推动了文化的繁荣,产生了"吴门画派",并占据了画坛主位。明代后期山水画、花鸟画、人物画都有新变化,先后出现了多种流派与画风。

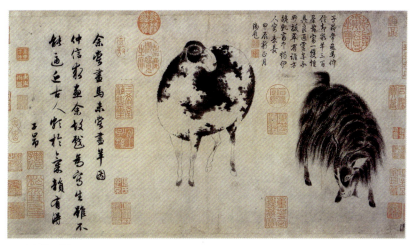

◆元 赵孟頫 二羊图

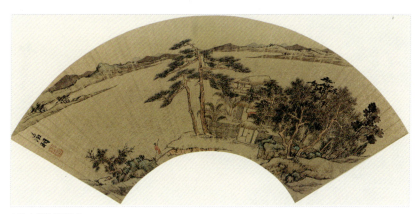

◆明 文徵明 扇面作品

(8) 清代

　　清代延续了元、明以来的趋势，文人画占据画坛主流，同时呈现出了特定的时代风貌，形成了纷繁的风格和流派。清代的绘画艺术也可分为早、中、晚三个时期。清代早期的绘画受到了朝代更替的影响，形成了两种截然不同的画派：以王时敏、王鉴、王翚、王原祁为代表的"四王画派"致力于摹古，受到了皇室的重视，居画坛正统地位；以朱耷、髡残、

弘仁、石涛为代表的"四僧"远离政治中心，不守陈规、独具风采，振兴了当时的画坛，也对后世产生了深远的影响。

清朝中期社会安定繁荣，再加上统治阶级的支持，绘画上也呈现出一片兴隆景象。在商业发达和交通便利的扬州地区形成了扬州画派，其代表画家被称为"扬州八怪"。这一时期还有不少画家在宫廷供职，同时还有一批外国传教士画家进入宫廷，在一定范围内创造出了中西合璧的新画体。清代的宫廷绘画题材广泛，有人物肖像画、历史纪实画、山水画、花鸟画等。

清朝晚期社会动荡，文人画流派和皇室扶植的宫廷绘画逐步退出了时代舞台，开辟了通商口岸的上海和广州吸引了各方画家云集，出现了"海派"和"岭南画派"。

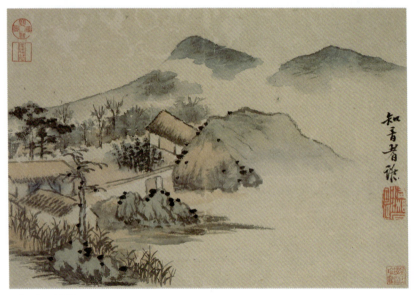

◆清 石涛 山水图册

（9）近现代

近现代是中国历史大动荡大变革的时代，一方面，人们的社会生活、思想观念等都发生了巨大的变化。另一方面，西方绘画的引进也对中国绘画艺术的演变产生了影响，由此衍生出了很多新的艺术表现形式，流派纷纭，大家迭出。

中国绘画的分类

中国画按主题可分为人物画、山水画、花鸟画等,按照画幅形式可分为壁画、卷轴画、扇面画、册页画等。卷轴是中国画的特色,又有直幅和横幅之分,卷轴画便于携带和展示,这也推动了绘画艺术的发展和普及。而在卷轴画出现之前,中国画多以壁画形式存在。

中国画家还喜欢在扇面上作画,扇面可分为折扇和团扇,在宋代,团扇画广为流行,扇面绘画也成为一种独立的绘画样式。册页是中国画的一种传统装裱形式,尺幅不大,具有易于创作、易于保存的特点。

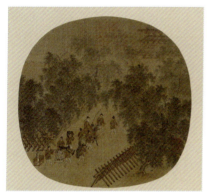 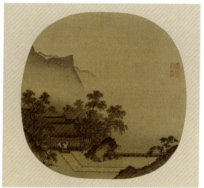

◆宋 团扇画

认识并鉴赏中国画

在中国古代,绘画常用丹砂和青腾两种矿物颜料,因此中国古代也称绘画为丹青,中国画在绘画工具和表现形式上都有其独特之处。

中国画的绘画工具

中国画作画离不开笔、墨、纸、砚四大工具,中国画使用的笔通常为毛笔,在用笔上有勾、擦、点、染等手法。墨在中国绘画中具有独特地位,用于表现色彩和明暗,墨法的运用会直接影响整幅画的效果。

中国画用纸种类广泛,有宣纸、绫、绢、皮纸等,其中宣纸又分为生宣纸、熟宣纸,绫、绢是一种丝织制品,在纸发明之前,古人大多在丝织物上作画。绘在丝织物上的字画

称为绢本,绘在纸上的字画称为纸本。砚是磨墨的工具,传统的中国画一般要用固体墨块在砚台上加水研磨使用。除此之外,还有印章、印泥、笔洗等相关绘画用具。

正是这些工具材料的运用让中国画有了独特的艺术表现形式,在画中能够感受到画家独具匠心的笔墨技巧,以及画作的韵味和艺术价值。

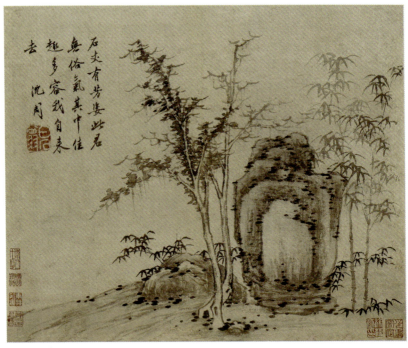

◆明 沈周 石竹图

中国画的艺术魅力

中国画是中国传统文化的瑰宝之一,具有独特的审美价值。中国画有以下几方面的艺术魅力。

笔墨韵律。中国画重视笔墨的运用,画家们通过线条、墨色等元素创造出变化无穷的情趣,不同的笔法、线条和墨色可以传达不同的情感。中国画的空间处理也很有特色,独特的散点透视法和留白手法使得画作更富有深度和内涵。

精神内涵。中国画融合了中国的传统文化和审美观念,画作具有深刻的文化内涵。中国画的魅力不仅在于画中景物所呈现的美感,还体现了画家们的人文情怀和内心感悟,这使得中国画具有精神内涵。

意境神韵。中国画强调意境和神韵,历代名家的画作都有一种意境美,这种对意境的表达使得中国画同时具备思想性和艺术性。

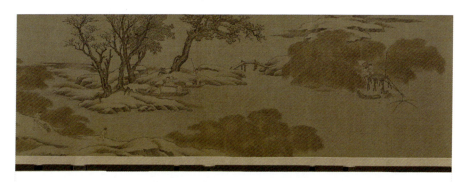

◆宋 佚名 雪渔图卷

中国画鉴赏的要点

中国画博大精深,画家们将书法趣味引入到绘画之中,使得中国画的笔墨性还具有"写"的特点。另外,中国画还是融诗、书、画、印于一体的艺术门类,这是中国画的艺术特色。在很多传世名画中都能看到引首、题跋、题记、玺印等,中国画家通过题跋与用印,将绘画、书法、文学和篆刻艺术融于一体。因此,在鉴赏中国画时,除了看画本身,观笔墨的韵律、节奏外,有时还要将画中的诗文、款识、印章等一起结合起来赏析。

题跋是指在书法、绘画等作品中的一段文字,写在碑帖、字画等前面的文字叫作题,写在后面的叫作跋,总称题跋。题跋可分作者本人的题跋、同时期人的题跋和后人题跋,按照内容可分为品评题跋、记事题跋和考订题跋。其中题字多的叫作"长题",题字少的(少到仅写下姓名)叫作"穷款"。

书画用印约始于唐,宋、元以后,因注重题跋和署款,在作品上钤盖印章渐成风气,形成了书画印合一的艺术形式。在作品上用印具有多种作用,署名盖章能发挥凭信作用,防止伪造,此外,钤盖印章还具有调节画面构图、色彩关系的作用,钤印往往还能表达创作者的审美意趣,从而提升书画作品的意境和艺术品位。

长卷在中国画中非常常见,需要注意的是中国古代的绘画长卷是从左向右卷,展开后一般从右往左开始赏析,直至画卷结束。除此之外,鉴赏中国画还要观意境,中国画不像西方画作那样用色丰富,在色彩上就给人很强烈的视觉冲击力,中国画以墨为主,以色为辅,这也使得中国画具有了独特的意境之美。

　　这幅《寒江独钓图》的内容看起来很简单,如果与柳宗元的《江雪》(千山鸟飞绝,万径人踪灭。孤舟蓑笠翁,独钓寒江雪)结合起来赏析,更能够感受到画中所蕴含的"清空寥旷,烟波浩渺"的意境。

◆宋 马远 寒江独钓图

　　中国画有着深厚的文化底蕴和历史内涵,因此,要想更好地鉴赏中国画,就要不断地积累文化知识,了解中国的历史和文化,这样才能帮助我们更好地领会中国画所蕴含的奥妙和艺术魅力。

第 2 章
魏晋南北朝

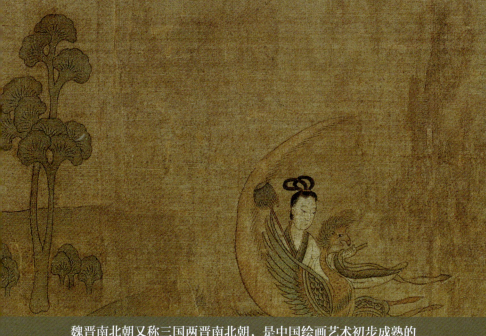

魏晋南北朝又称三国两晋南北朝,是中国绘画艺术初步成熟的阶段,在此之前虽然也有绘画艺术,但那时从事绘画工作的主要是工匠,画作也没有署名。进入魏晋南北朝后,文人士大夫开始步入画坛,中国绘画的艺术表现形式和手法取得了较大的发展。

顾恺之（348—409），字长康，小字虎头，晋陵无锡（今江苏省无锡市）人，东晋杰出画家、绘画理论家、诗人，六朝四大家之一、水墨画鼻祖之一，世人称他为"三绝"，分别是"才绝、画绝、痴绝"。他的人物画强调传神，突出了"以形写神"的绘画理论。

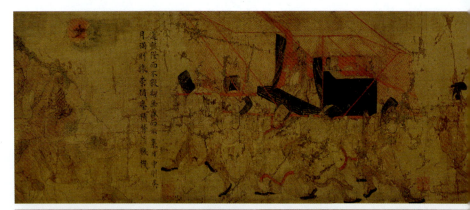

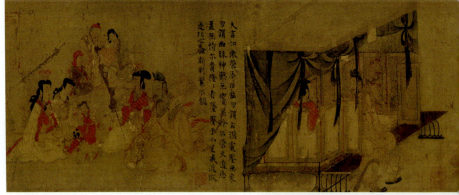

女史箴图 ▲

创作者：顾恺之
创作年代：魏晋南北朝
风格流派：六朝四家
题材：人物画
材质：绢本
实际尺寸：24.8cm×348.2cm

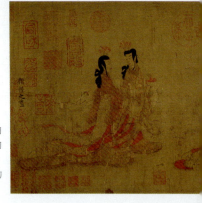

《女史箴》是西晋文人张华撰写的关于女子德行操守的文章，具有教化训诫的目的。顾恺之以插图的形式将文中的故事描绘了出来，原作已佚，此卷为唐摹本。《女史箴图》是中国绘画史上早期人物画中的杰作，该画人物描绘得生动传神，展现了魏晋时期人物画的审美风格。

《女史箴图》原有十二段，现仅存九段。画卷从右至左，第一个场景描绘了冯婕妤挡熊，挺身护主的故事。第二个场景展现了班婕妤辞辇的故事，画中汉武帝坐在辇中，班婕妤在后面步行。第三个场景是崇山峻岭，山中有鸟兽，意为表现世事盛衰。第四个场景为对镜梳妆，用以告诫修身养性比修饰容貌更重要。第五个场景为夫妻谈话的情景，意在规劝女子要对夫君善言相待。第六个场景表现了古时一夫多妻制的生活情境，劝诫女性不要互相嫉妒。第七个场景描绘了一男一女，表现"欢不可以渎，宠不可以专"。第八个场景描绘了一女子端坐静思，强调"慎独"。第九个场景中描绘了一位女史正执笔而书，劝导慎言善行。

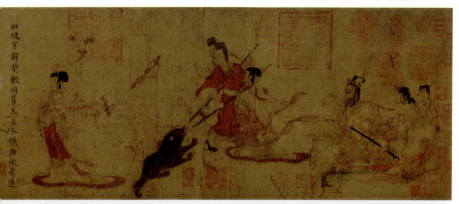

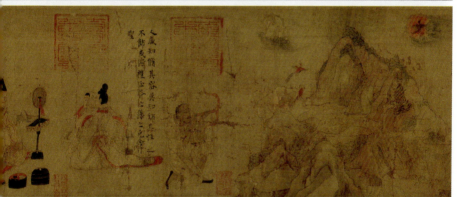

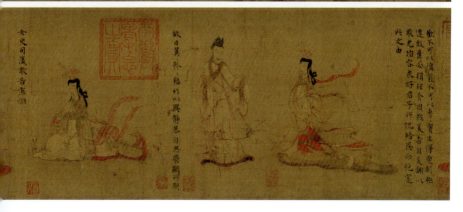

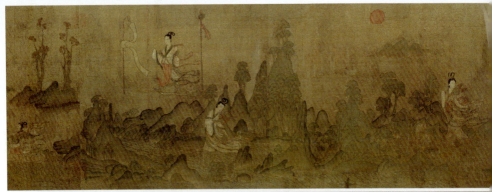

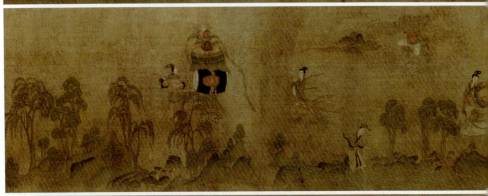

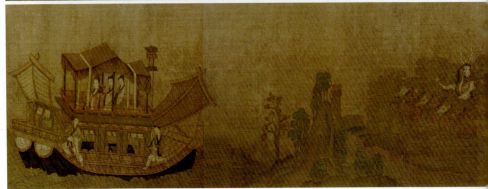

洛神赋图 ▲

创作者：顾恺之
创作年代：魏晋南北朝
风格流派：六朝四家
题材：神话画
材质：绢本
实际尺寸：27.1cm×572.8cm

　　《洛神赋图》是根据三国时期曹植的《洛神赋》而创作的画作，此卷为宋摹本，描绘了曹植与洛神的爱情故事。画卷的开始展现了曹植与洛神初见的场景，洛神衣带飘逸，美丽动人。然后展现了洛神与诸神仙嬉戏的场景，画中洛神的衣衫随着时间的推移而变化。紧接着描绘了人神殊途，两人虽然相恋，但不得不含恨别离，洛神驾六龙云车离去，不舍地回首张望。最后一段表现了洛神离去后曹植对洛神的追忆与思念，曹植乘轻舟追赶云车，但已寻觅不到洛神的踪影，只得黯然乘车离去。这幅画想象丰富，故事情节令人感动，人物刻画生动传神，画家对山川景物的描绘展现了一种空间美，使人感受到独特的意境美，展现了中国古代绘画的艺术魅力。

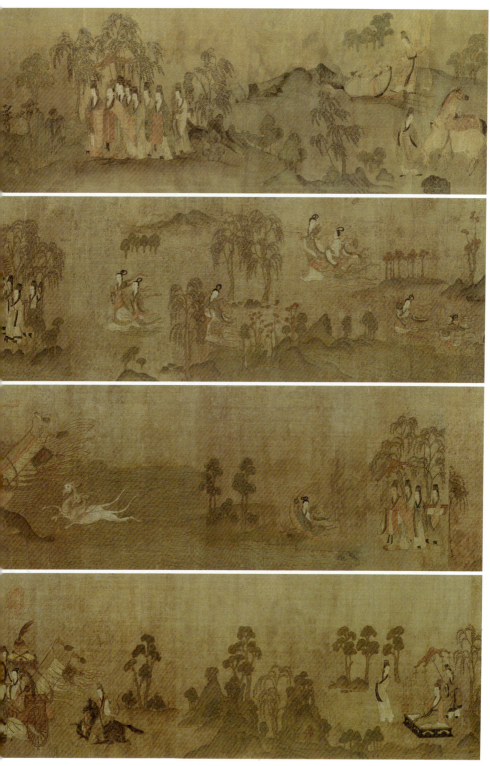

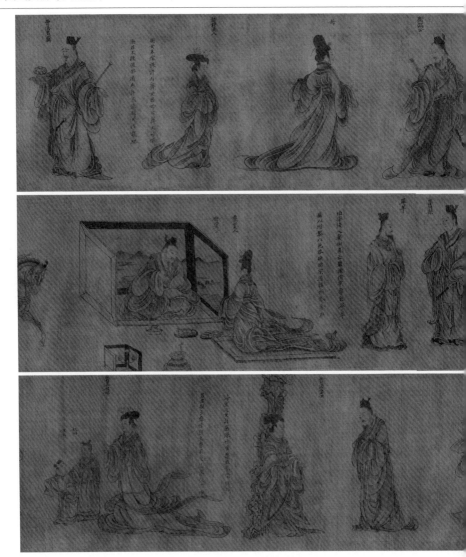

《列女仁智图》相传为东晋顾恺之所作,原作已佚,此卷为南宋人摹本,描绘了汉代刘向《列女传》第三卷《仁智传》中的人物故事。《仁智传》中共收集了15个列女故事,此画卷残缺不全,仅完整保存了7个故事,另有3个故事只保存了一半。由于这些故事都是人们熟悉的历史典故,因此,画家并没有展现故事情节,而是着重刻画了人物的身份和精神面貌,人物的旁边还注明了姓名、故事梗概。

从画卷中人物的布局来看,人物或两两相对,或成组在一起,画家对人物体态、五官的描绘细致入微,从眼神中还能看出人物传递出的情感,可谓形神兼备。这幅图卷也展现了当时的衣冠制度,画中的女子梳着垂髻髾,身穿长裙,裙长曳地,看起来十分飘逸。男子则头戴进贤冠,身穿大袖袍,腰结绶带并配挂长剑。

第2章
魏晋南北朝

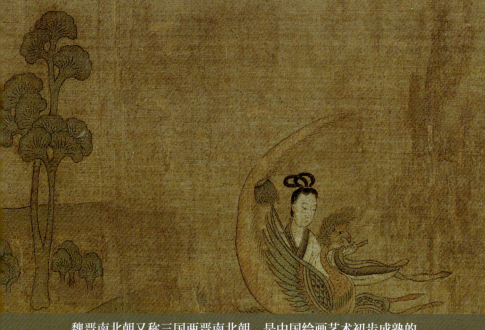

魏晋南北朝又称三国两晋南北朝，是中国绘画艺术初步成熟的阶段，在此之前虽然也有绘画艺术，但那时从事绘画工作的主要是工匠，画作也没有署名。进入魏晋南北朝后，文人士大夫开始步入画坛，中国绘画的艺术表现形式和手法取得了较大的发展。

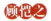 顾恺之

　　顾恺之（348–409），字长康，小字虎头，晋陵无锡（今江苏省无锡市）人，东晋杰出画家、绘画理论家、诗人，六朝四大家之一、水墨画鼻祖之一，世人称他为"三绝"，分别是"才绝、画绝、痴绝"。他的人物画强调传神，突出了"以形写神"的绘画理论。

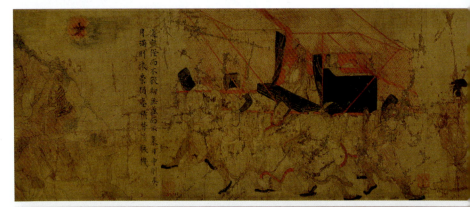

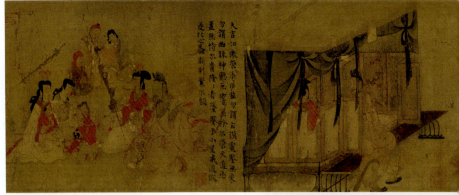

女史箴图 ▲

创作者：顾恺之
创作年代：魏晋南北朝
风格流派：六朝四家
题材：人物画
材质：绢本
实际尺寸：24.8cm×348.2cm

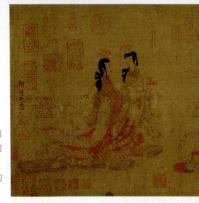

　　《女史箴》是西晋文人张华撰写的关于女子德行操守的文章，具有教化训诫的目的。顾恺之以插图的形式将文中的故事描绘了出来，原作已佚，此卷为唐摹本。《女史箴图》是中国绘画史上早期人物画中的杰作，该画人物描绘得生动传神，展现了魏晋时期人物画的审美风格。

《女史箴图》原有十二段，现仅存九段。画卷从右至左，第一个场景描绘了冯婕妤挡熊，挺身护主的故事。第二个场景展现了班婕妤辞辇的故事，画中汉武帝坐在辇中，班婕妤在后面步行。第三个场景是崇山峻岭，山中有鸟兽，意为表现世事盛衰。第四个场景为对镜梳妆，用以告诫修身养性比修饰容貌更重要。第五个场景为夫妻谈话的情景，意在规劝女子要对夫君善言相待。第六个场景表现了古时一夫多妻制的生活情境，劝诫女性不要互相嫉妒。第七个场景描绘了一男一女，表现"欢不可以渎，宠不可以专"。第八个场景描绘了一女子端坐静思，强调"慎独"。第九个场景中描绘了一位女史正执笔而书，劝导慎言善行。

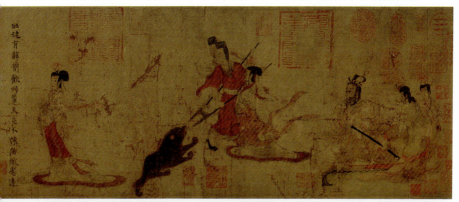

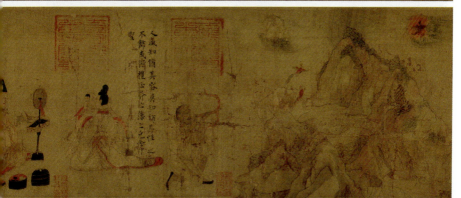

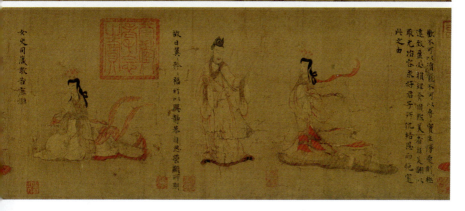

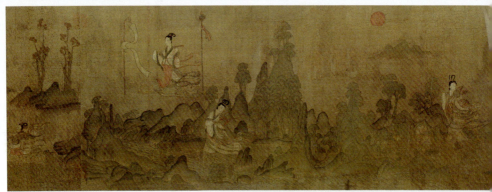

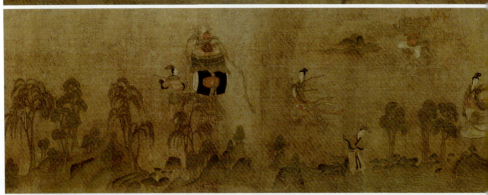

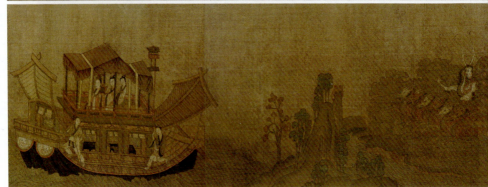

洛神赋图 ▲

创作者：顾恺之
创作年代：魏晋南北朝
风格流派：六朝四家
题材：神话画
材质：绢本
实际尺寸：27.1cm×572.8cm

《洛神赋图》是根据三国时期曹植的《洛神赋》而创作的画作，此卷为宋摹本，描绘了曹植与洛神的爱情故事。画卷的开始展现了曹植与洛神初见的场景，洛神衣带飘逸，美丽动人。然后展现了洛神与诸神仙嬉戏的场景，画中洛神的衣衫随着时间的推移而变化。紧接着描绘了人神殊途，两人虽然相恋，但不得不含恨别离，洛神驾六龙云车离去，不舍地回首张望。最后一段表现了洛神离去后曹植对洛神的追忆与思念，曹植乘轻舟追赶云车，但已寻觅不到洛神的踪影，只得黯然乘车离去。这幅画想象丰富，故事情节令人感动，人物刻画生动传神，画家对山川景物的描绘展现了一种空间美，使人感受到独特的意境美，展现了中国古代绘画的艺术魅力。

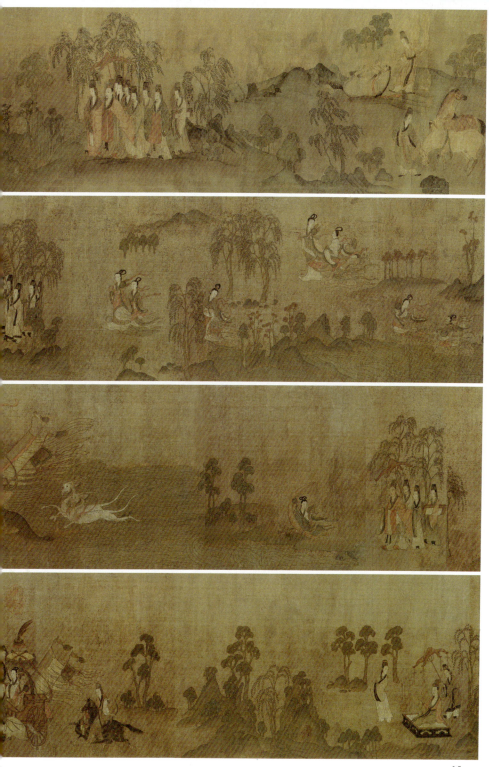

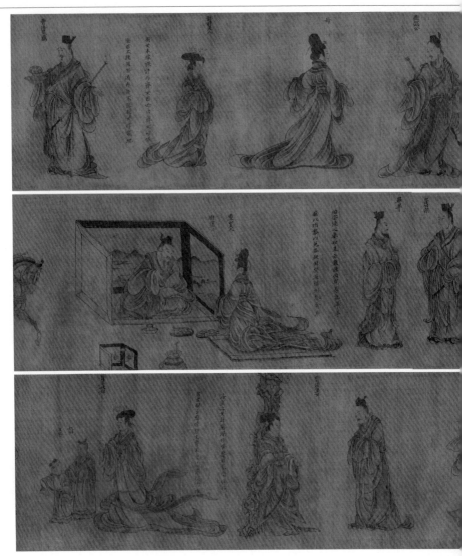

　　《列女仁智图》相传为东晋顾恺之所作,原作已佚,此卷为南宋人摹本,描绘了汉代刘向《列女传》第三卷《仁智传》中的人物故事。《仁智传》中共收集了15个列女故事,此画卷残缺不全,仅完整保存了7个故事,另有3个故事只保存了一半。由于这些故事都是人们熟悉的历史典故,因此,画家并没有展现故事情节,而是着重刻画了人物的身份和精神面貌,人物的旁边还注明了姓名、故事梗概。

　　从画卷中人物的布局来看,人物或两两相对,或成组在一起,画家对人物体态、五官的描绘细致入微,从眼神中还能看出人物传递出的情感,可谓形神兼备。这幅图卷也展现了当时的衣冠制度,画中的女子梳着垂髻鬟,身穿长裙,裙长曳地,看起来十分飘逸。男子则头戴进贤冠,身穿大袖袍,腰结绶带并配挂长剑。

第 2 章 魏晋南北朝

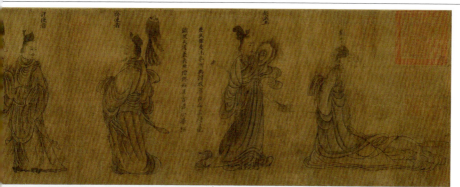

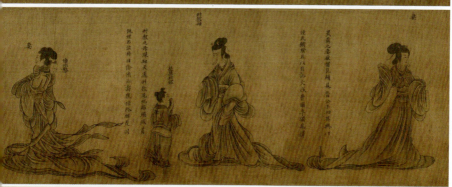

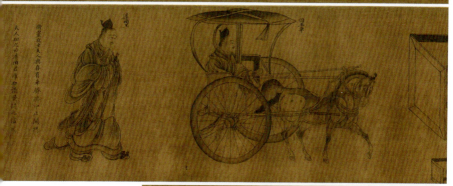

列女仁智图 ▲

创作者：顾恺之
创作年代：魏晋南北朝
风格流派：六朝四家
题材：人物画
材质：绢本
实际尺寸：25.8cm×417.8cm

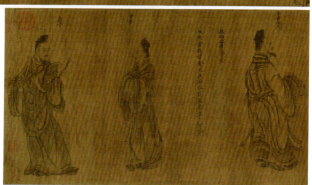

杨子华

　　杨子华,北齐画家,擅长画人物、宫苑、车马,在北朝画家中具有突出地位,北齐世祖在位时供职宫廷,成为御用画家,担任过直阁将军、员外散骑常侍。其笔下的人物、马生动逼真、富有灵气。

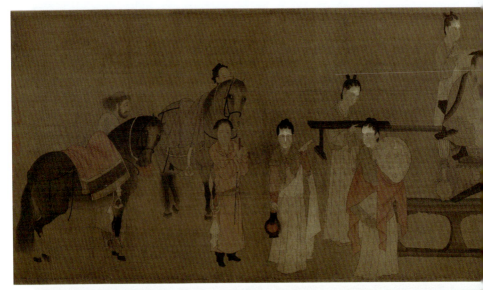

北齐校书图 ▲
创作者:杨子华
创作年代:魏晋南北朝
风格流派:无
题材:人物画
材质:绢本
实际尺寸:27.6cm×144cm

　　《北齐校书图》是北齐画家杨子华的作品,现存为宋摹本。也有一说此画是唐代画家阎立本的作品,现多将此画归于北齐画家杨子华名下。

　　这幅画卷描绘了北齐天保七年(556年)文宣帝命大臣勘校《五经》的故事,画中人物可分为三组。最右侧站着一名文士,他身着长衫背对着其他人,聚精会神地审读手中的书卷。往左有一人坐在凳上,身穿红袍黑靴,右手执笔,左手扶着书卷,在他的前面站着一名文士,他低着头将书卷展开。在两人的身旁有女侍静立而侍,后面的红衣童子正手捧卷轴转身离去。

中国画中大多可以看到印章和题跋。题跋是伴随文人画的兴起而发展起来的，在中国画艺术中占有很重要的地位，同时也有助于后世人鉴别真伪。这幅画卷有大量的南宋官印，同时还有范成大、陆游等人的题跋，弥足珍贵，这里展示了部分内容。

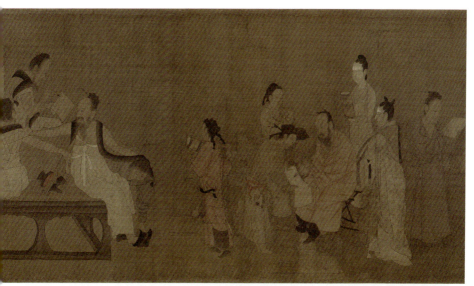

再往左有四人坐在榻上，榻上摆放有餐食、古琴、酒杯等物品，其中一人右手执笔，左手执卷，神情专注认真，在他的一旁一人侧身坐于榻边，同样拿着笔在书写。榻上还有一人背对着观者，他身旁的人似乎正要离去，两人的动作形成互动。在方榻的周围有侍女正在伺候，画作的最左侧有三人两马，马匹双目炯炯有神。

这幅画卷人物众多却排列有序，画家用笔流畅，将人物的神情描绘得很生动，对细节的描绘也细致入微，丝织衣物的轻薄质感都呈现了出来。

 萧绎

萧绎（508-555），字世诚，小字七符，号金楼子，南兰陵郡兰陵县（今江苏省常州市武进区）人，南朝文学家、画家，著有《金楼子》一书，其绘画对隋唐的绘画发展影响很大。

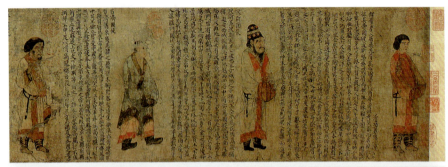

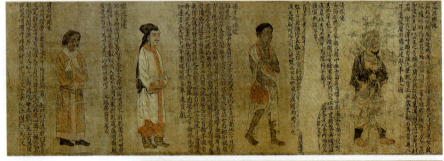

职贡图 ▲

创作者：萧绎
创作年代：魏晋南北朝
风格流派：无
题材：人物画
材质：绢本
实际尺寸：26.7cm×200.7cm

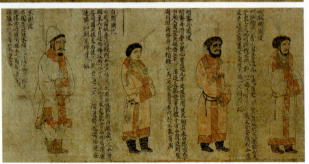

《职贡图》记录了前来南梁朝贡的各国使节，原作已佚，此卷为宋人摹本残卷。清朝初年，此画尚存25幅人像，现仅存12幅人像。自右至左分别为滑国、波斯、百济、龟兹、倭国、狼牙修、邓至、周古柯、呵跋檀、胡蜜丹、白题及末国的使者，画中的使者皆左向侧身而立，人物比例准确，每位使者立像后都有文字题记，记叙了该国的风土人情及历来的朝贡情况。

这幅画开创了"职贡图"题材画卷的先河，为后世研究绘画和历史提供了珍贵的史证材料，此后的名家皆创作过名为《职贡图》的绘画，如唐代阎立本、周昉及明代仇英等。

第 3 章
隋 唐

在中国历史上,隋唐占有重要地位,该时期国家统一,经济繁荣,对外交流更加频繁,促进了文化艺术的交流和发展,其中,唐代艺术成就大大超过了往代,呈现出丰富多彩、百舸争流的局面。

展子虔

展子虔,渤海(今山东省阳信县)人,隋代绘画大师,历北齐、北周至隋,隋文帝时受诏出仕,曾任朝散大夫、帐内都督等职。他在前人的基础上对绘画技法加以创新,在山水画的研究上成就显著。

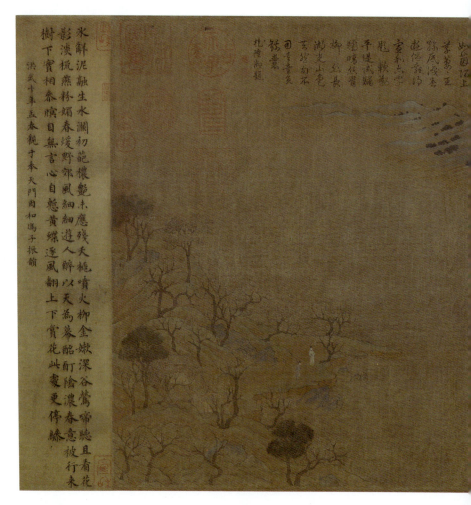

游春图 ▲
创作者:展子虔
创作年代:隋朝
风格流派:无
题材:山水画
材质:绢本
实际尺寸:43cm×80.5cm

《游春图》是隋朝画家展子虔创作的山水画,画上有"展子虔游春图"六个字,为宋徽宗题写。

这幅画描绘了春游的情景,画作以俯瞰的视角描绘了广阔的山水景色,人物、船只、小桥融入山水之间,成为点缀。在画面右下角能看到一条蜿蜒曲折的小径,一直延伸至幽静的山谷。山中树木掩映,有小桥、楼阁,还有一行踏春赏玩的游人。

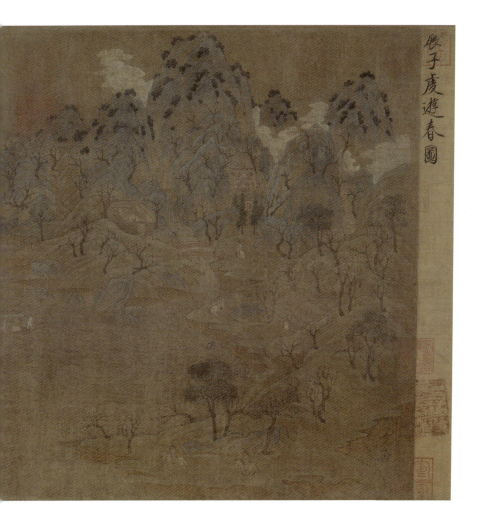

　　画面中间是波光潋滟的湖面，有游人泛舟湖中。左侧是小山丘，与右边的山脉遥相呼应，有两人站在岸边赏景。这幅画是我国存世最古老的山水画，画中的山水不再是人物故事背景的一部分，而是成为一门独立的画科，反映了我国早期独立山水画的面貌。

　　画中的山石、树木采用了石青色、石绿色，建筑、人物和马匹使用了白色、红色来表现，画作色彩既统一和谐，又富有变化，这种青绿着色法创立了"青绿山水"的绘画形式。

阎立本

阎立本（601-673），雍州万年（今陕西省临潼区）人，唐代时期政治家、画家，官至宰相。他擅画人物、车马、台阁，尤其擅长人物画和肖像画，其作品具有丰富的表现力，有"丹青神化""天下取则"的誉称，在绘画史上具有重要地位。

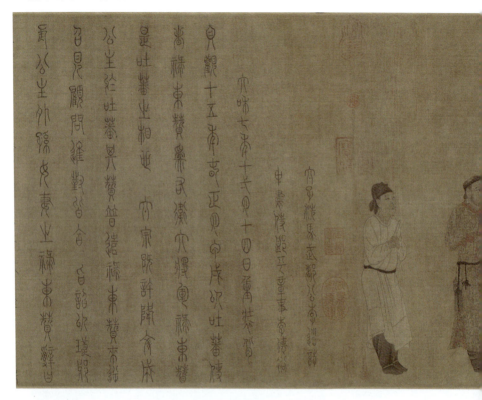

步辇图 ▲

创作者：阎立本
创作年代：唐代
风格流派：无
题材：历史画
材质：绢本
实际尺寸：38.5cm×129cm

《步辇图》是唐代画家阎立本的名作之一，也是中国十大传世名画之一。

这是一幅历史画，是唐代绘画的代表性作品之一，画作描绘了唐太宗李世民在宫内接见松赞干布派来的吐蕃使臣禄东赞的情景。画中的唐太宗坐在步辇上，步辇是古代一种用人抬的代步工具，此画即以此为名。步辇由六名宫女抬着，另有两名宫女掌扇，一名宫女持华盖。唐太宗的前面站着三人，一人身穿红袍，是引见官员，居中那人便是吐蕃使臣禄东赞，最后一名身穿白袍的人是内官，可以看到禄东赞穿着的服饰与中原地区有所不同。

第3章 隋 唐

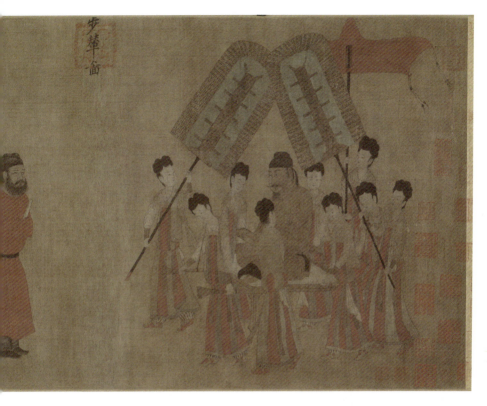

从构图上来看,该画作采用了均衡式构图,画中的人物分为两组,人物安排井然有序,为了突出唐太宗的特殊地位,画家巧妙地运用了对比手法来衬托。右侧以唐太宗为中心,他的周围簇拥着宫女,与唐太宗相比,周围的宫女娇小稚嫩、天真活泼,既突出了唐太宗高大的人物形象,也映衬了唐太宗的壮硕和深沉。左侧三人拱手而立,头微微向上仰,诚挚谦恭,表现出了对唐太宗的恭敬,从而衬托了唐太宗的威严和地位。

这幅画中的人物非常真实、生动,神情栩栩如生,各具特点。从绘画艺术的角度来看,画作的线条细劲坚实、凝重有力,富有变化和表现力,可见画家的绘画技艺相当纯熟。在色彩上,画作使用了醒目的红色,在中国红色是代表喜庆、恢宏的色彩,画中引见官员、吐蕃使臣、宫女的服饰都在不同程度上使用了红色,右侧的华盖同样也是红色,这样的色彩营造了祥和、喜庆的氛围。

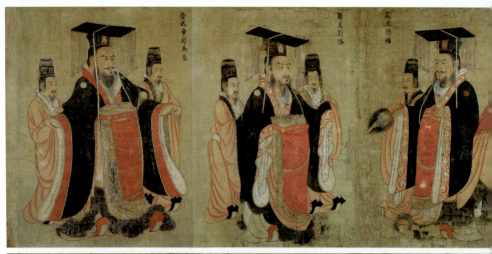

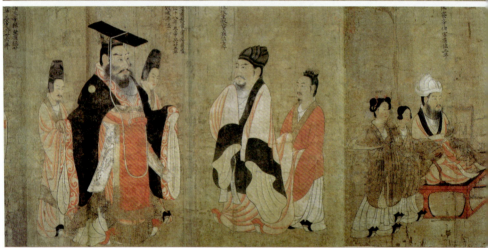

《历代帝王图》又名《列帝图》《古列帝图卷》等,传为唐代阎立本画作,此卷为后人摹本,现藏于美国波士顿美术博物馆。

这是一幅历史人物肖像画,共描绘了十三位帝王画像,每位帝王像均有榜书,有的还记述了其在位年代、朝代等信息。从右往左分别是前汉昭帝刘弗陵、汉光武帝刘秀、魏文帝曹丕、吴主孙权、蜀主刘备、晋武帝司马炎、陈宣帝陈顼、陈文帝陈蒨、陈废帝陈伯宗、陈后主陈叔宝、北周武帝宇文邕、隋文帝杨坚和隋炀帝杨广。大多数帝王旁还伴有两名侍者,而陈后主只有一侍,晋武帝有十侍。

画家不仅刻画了各个帝王的相貌,还通过对人物神情的描绘来表现人物的内心世界、性格特征,成功塑造了个性突出的典型历史人物形象。《后汉书·光武本纪》中对刘秀的记载是身长七尺三寸,美须眉、大口,高鼻梁、额头宽大,日角,从画中也能看出这些特征,表现出了刘秀英明睿智、胸怀宽广的气质。画中的蜀主刘备面容看起来略显忧郁,眉头紧皱,不免让人联想到兴复不了汉室的无奈或是一生奔波忙碌的疲惫。画中的隋文帝手握剑柄,双唇紧闭,表情沉稳,展现出了一种深沉而有谋略的神态。再来看看晋武帝司马炎,他是完成一统大业的西晋开国君主,他的形象雄壮高大,正气凛然,表现出了王者的威严。

从构图来看,画中的帝王有立像,也有坐像,同时采用了"以小衬大"的方式,为了突出帝王的身份,画家将侍者们画得相对矮小,以做身份的区分。画家对线条的运用有粗有细,线条上的变化也让人物形象更为生动,增强了立体感。

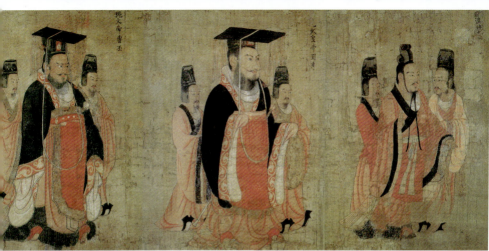

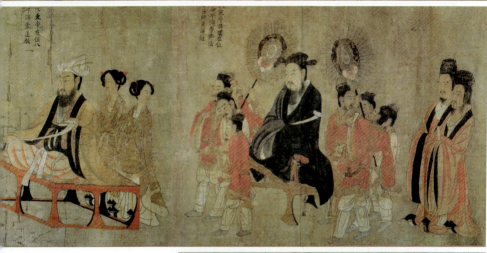

历代帝王图 ▲

创作者：阎立本
创作年代：唐代
风格流派：无
题材：人物画
材质：绢本
实际尺寸：51cm×531cm

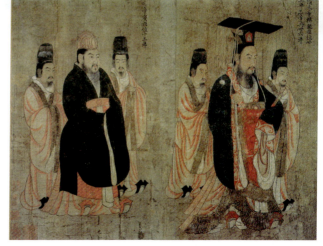

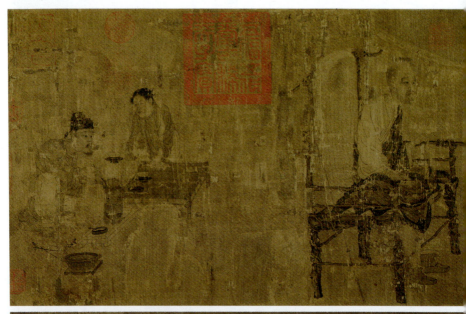
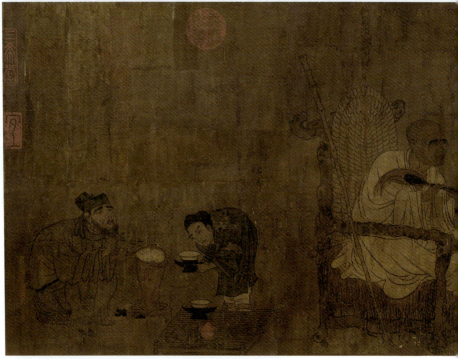

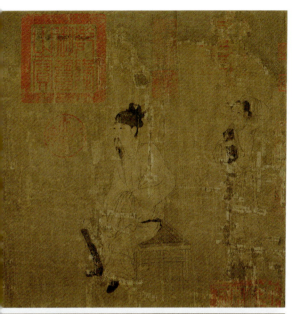

◀ 萧翼赚兰亭图

创作者：阎立本
创作年代：唐代
风格流派：无
题材：人物画
材质：绢本
实际尺寸：28cm×158cm

《萧翼赚兰亭图》相传为唐代阎立本所作，原作已佚，现存宋人摹本有三份，分别藏于辽宁省博物馆、北京故宫博物院和台北故宫博物院，其中辽宁省博物馆和台北故宫博物院藏本较为完整，北京故宫博物院藏本相对较简略。这里上图为辽宁省博物馆藏本，下图为台北故宫博物院藏本。

画作描绘的是唐太宗命监察御史萧翼从辩才和尚手中智取王羲之《兰亭序》真迹的故事，上图中辩才和尚坐在藤椅上，位于画面的中心位置，画面左侧有一老一少正在烹茶，画面右侧坐在方凳上的就是萧翼，其作儒生装扮，与辩才和尚相对，有一名童仆抱着《兰亭序》从后方走来。

南宋摹本同样绘有五人，不同的是辩才和尚和萧翼之间坐着一位侍僧，画中没有童仆，左侧则表现的都是烹茶的情形。

这两幅画人物形象生动，虽然不以饮茶为主题，但却反映了唐代的茶文化，从画中能够看到烹茶、饮茶的各种用具，如风炉、竹夹、茶托、茶碗、茶几和茶罐等。

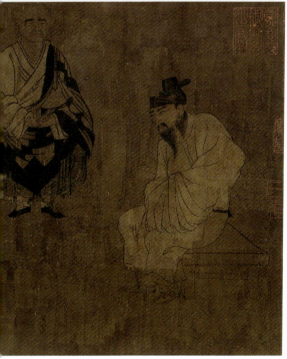

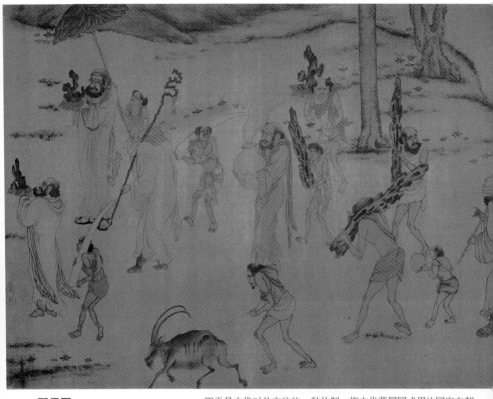

职贡图 ▲

创作者：阎立本
创作年代：唐代
风格流派：无
题材：历史画
材质：绢本
实际尺寸：61.5cm×191.5cm

　　职贡是古代对外交往的一种体制，指古代藩属国或周边国家向朝廷按时纳贡，唐朝时政治清明，经济繁荣，对外交往频繁，这幅画描绘的就是外番使者向大唐帝国朝贡的情景。

　　画中的人物着装各异，显然来自不同的民族，前来朝贡的队伍持有各种不同的贡物，有人肩上扛着象牙、有人捧着珊瑚、有人牵着牲畜，整个场面热闹非凡。

　　画作整体线条遒劲有力，画中人物比例准确，造型奇特，体现出了画家高超的绘画技法。对比萧绎的《职贡图》，可以看出两幅画作在构图和人物服饰的描绘上都有一定的区别，萧绎的《职贡图》以单人肖像画的形式构图，这件作品的构图更富有变化，着重表现了朝贡队伍的壮观和所献贡品的珍奇，充分展现了"万国来朝、百蛮朝贡"的情景，较之前朝画面的内容更有吸引力，表现力更丰富。

　　画家也对人物的精神状态进行了细致的刻画，人物表情或严肃，或开心，反映出了进贡时人物的心理状态。这幅画也为研究唐朝时期的对外政治、经济关系提供了重要的参考资料。

第3章 隋 唐

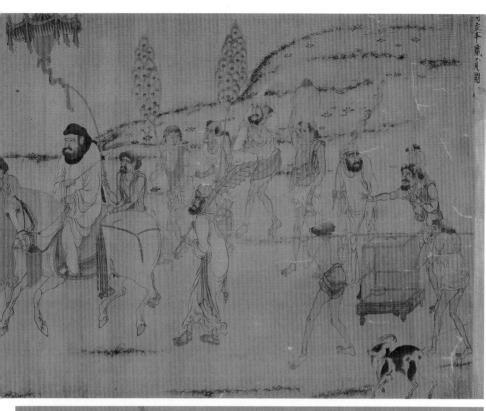

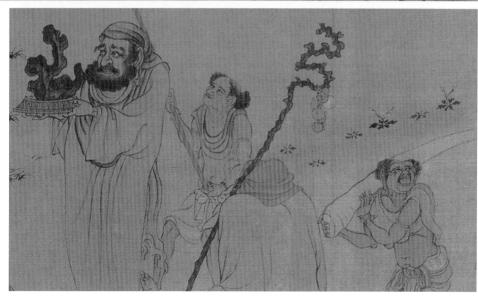

李思训

李思训(651-716),字建睍,陇西狄道(今甘肃省临洮县)人,唐朝书画家、官员,官至右武卫大将军,擅画山水、楼阁、花木及走兽等,其中尤其擅长画山水,山水画师承隋代画家展子虔的青绿山水画风,并加以发展,创造出了"青绿山水"与"金碧山水"风格。

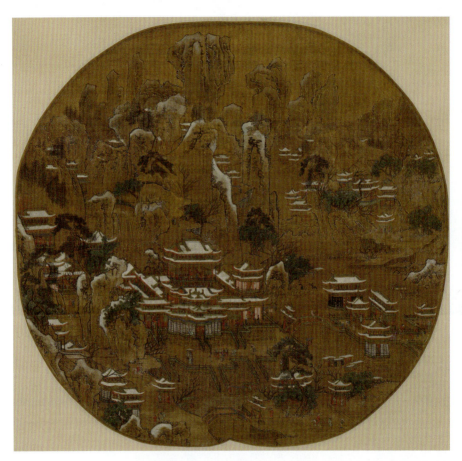

京畿瑞雪图 ▲

创作者:李思训
创作年代:唐代
风格流派:无
题材:山水画
材质:绢本
实际尺寸:42.7cm×45.2cm

《京畿瑞雪图》纨扇相传为李思训所作,从画法上来看,此画带有"金碧山水"的特点。这幅画在清代以前未见著录,也缺乏收藏印记和题跋作为佐证。因此,关于此作的时代归属一直存在争议,有学者认为此作为南宋画家所作。

这幅画描绘了京畿的雪景。京畿指国都及其附近的地区。画面以楼阁雪景为主体,崇山峻岭、峰峦叠嶂,屋檐上和山石上都覆盖着积雪,展现了雪景的壮美多姿。

第 3 章 隋 唐

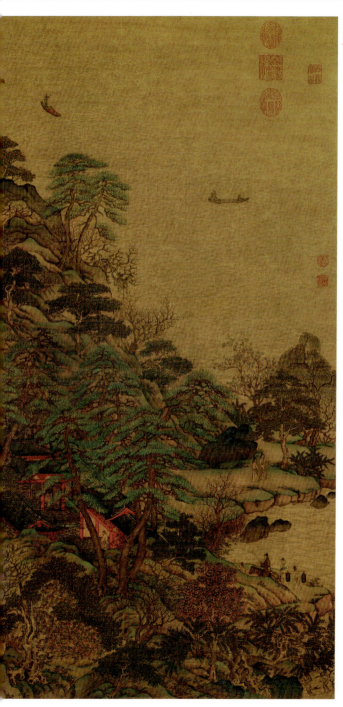

▸ **江帆楼阁图**

创作者：李思训
创作年代：唐代
风格流派：无
题材：山水画
材质：绢本
实际尺寸：101.9cm × 54.7cm

　　李思训的作品因年代久远，现已罕见，当代可考的有《江帆楼阁图》，现藏于台北故宫博物院，此为宋摹本。

　　这幅画描绘了江边的春景，采用的是俯瞰的角度，画中山峰高耸，树木翠绿，山脚下有楼阁庭院，有四人正沿着山上小路行走，岸边另有两人正临水驻足。远景是壮阔浩渺的江面，江面上有几叶扁舟。

　　这幅画采用了石青、石绿、赭石、朱砂等色彩，色彩间形成强烈的对比。

李昭道

李昭道（675-758），字希俊，陇西成纪（今甘肃省秦安县）人，唐朝宗室、画家。李昭道官至太子中舍人，因为其父李思训人称"大李将军"，所以他被人称为"小李将军"，擅长青绿山水画，也精通鸟兽、楼台、人物。

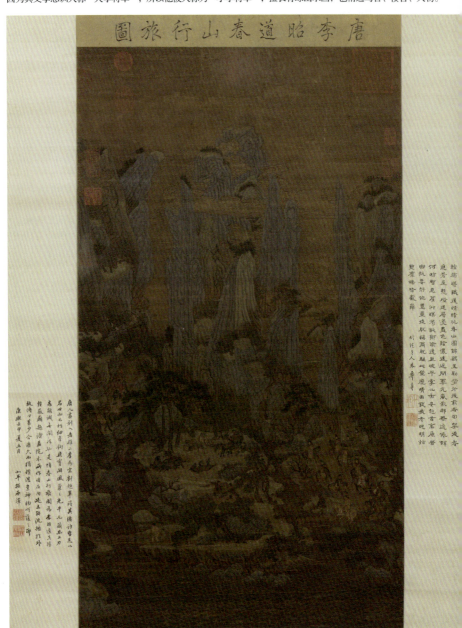

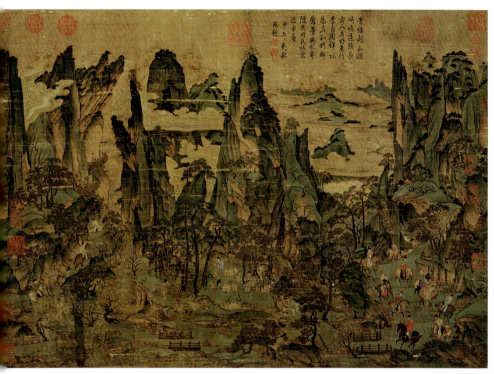

明皇幸蜀图 ▲

创作者：李昭道
创作年代：唐代
风格流派：无
题材：山水画
材质：绢本
实际尺寸：55.9cm×81cm

　　《明皇幸蜀图》相传为唐代画家李昭道所作（一说作者为李思训），此作究竟是原本还是宋摹本，或是明代仿古之作，至今未有定论，但无论如何这幅画都是反映唐代山水画面貌的重要作品，体现了二李画派的典型风格，画作的构图及画中的景物都与《春山行旅图》有相似之处。

　　这幅画同样取材于"安史之乱"，是以山水景物为主的历史故事画，描绘了安史之乱时唐玄宗仓皇逃难入蜀的故事，画面背景是陡峭的山峰，画面右下角身着红袍的就是唐玄宗，他正要过桥。画中的山石以青绿设色，与朱红、赭石等色彩形成对比，呈现出金碧辉煌的富丽景象。山间的云雾为白色，起到调和色彩的作用，使色彩鲜亮而不俗艳。

◀ 春山行旅图

创作者：李昭道
创作年代：唐代
风格流派：无
题材：山水画
材质：绢本
实际尺寸：95.5cm×55.3cm

　　《春山行旅图》为唐代画家李昭道所作，描绘了唐玄宗在安史之乱后远赴四川避难途中的场景，此画上方题有"唐李昭道春山行旅图"。画作以青绿色描绘崇山峻岭，在蜿蜒崎岖的山路上有一群人结队而行，骑马者多穿官服，画面中间是一片平坡，有人正在休憩，马匹在地上打滚。

　　这幅画构思巧妙，以《春山行旅图》命名，回避了帝王在政治上的遭遇。画家以细劲的线条勾勒山石，以青绿色调设色，以白色渲染缭绕山间的游雾，整体色彩古雅绚丽。

吴道子

吴道子（约685-758），阳翟（今河南省禹州）人，又名吴道玄，唐代著名画家，被誉为"画圣"。擅长画佛道、人物、山水、鸟兽、草木、楼阁等，是一位全能画家，其绘画风格独树一帜，为唐宋元以来的许多画家所效仿和借鉴，艺术影响深远。

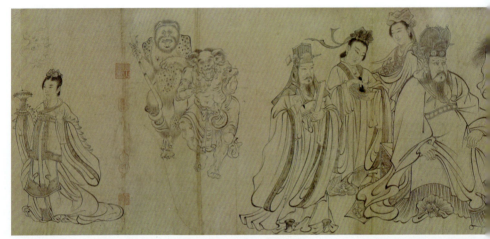

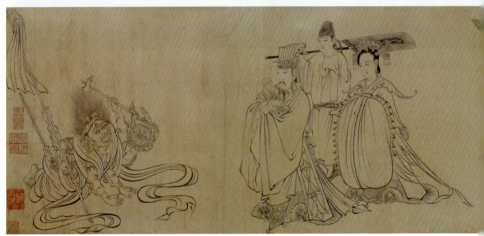

送子天王图 ▲

创作者：吴道子
创作年代：唐代
风格流派：无
题材：神话画
材质：纸本
实际尺寸：35.5cm×338.1cm

《送子天王图》又名《天王送子图》《释迦降生图》，是唐代画家吴道子根据佛典创作的画，有研究认为该作为宋人摹本。

这幅画按故事情节可以分为三个部分，第一部分有两位天神正在拉拽一条怪龙，左侧的天神庄严端坐，双手按膝，密切地关注着眼前的瑞兽。在天神前面，有一位武臣握着剑柄，紧张地注视着，在天神的后面站立着一众文臣。整个场景气氛紧张，天王的严肃表情与咆哮的怪龙形成强烈对比。

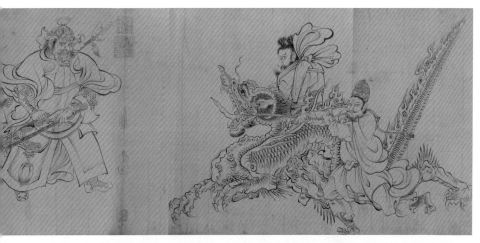

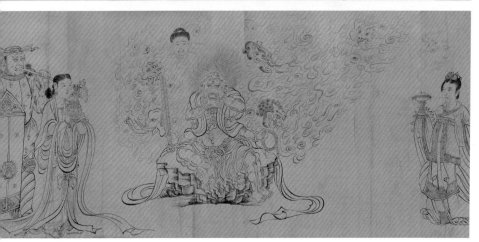

　　第二部分有一位天女拿着法器向护法神走去,护法神有三个头、四只胳膊、四条腿,端坐在石上,左侧分别站着天女和天降,天女手中捧着仙瓶,天降拿着武器。第三部分中净饭王抱着婴儿缓步向前,他的身后跟着王妃,这两人分别是释迦牟尼的父亲和母亲,旁边还跟随着一位侍者。前方无能胜菩萨做跪拜状,迎接释迦牟尼的到来。

　　这幅画为白描作品,从画中能够清晰地看出用笔的起伏变化,画中人物的衣袖、飘带有翩翩起舞之感,故有"吴带当风"之称。画作对人物、神兽的描绘也极其传神,不同人物的神情传达出了不同的心理状态。

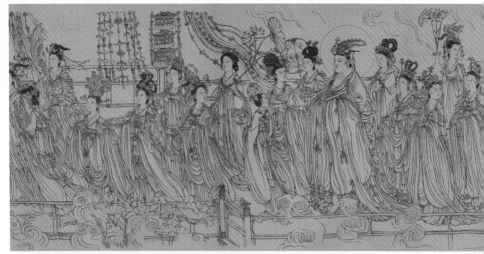

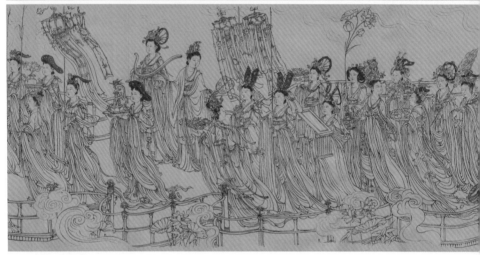

八十七神仙卷 ▲

创作者：吴道子
创作年代：唐代
风格流派：无
题材：神话画
材质：绢本
实际尺寸：30cm×292cm

《八十七神仙卷》相传为唐代画家吴道子所绘，由于画中并无落款，因此对于画作的创作年代和背景一直存在争议。虽然学术界对此还没有形成定论，但大多认定该画为唐宋时期的作品。

这幅画作描绘了八十七位列队行进的神仙，整个队列连绵不断，画面宏伟壮丽。画中人物众多，但每个人物的装扮千姿百态，神情和姿势各不相同。在构图上，每个人物都错落有致地排列着，人与人之间互相遮挡叠加，疏密有致，同时也不会感到呆板。画家将线条运用到了极致，画中的线条有长有短，有疏有密，有粗有细，虽然画作没有着色，但线条变化丰富，营造出了强烈的韵律感。

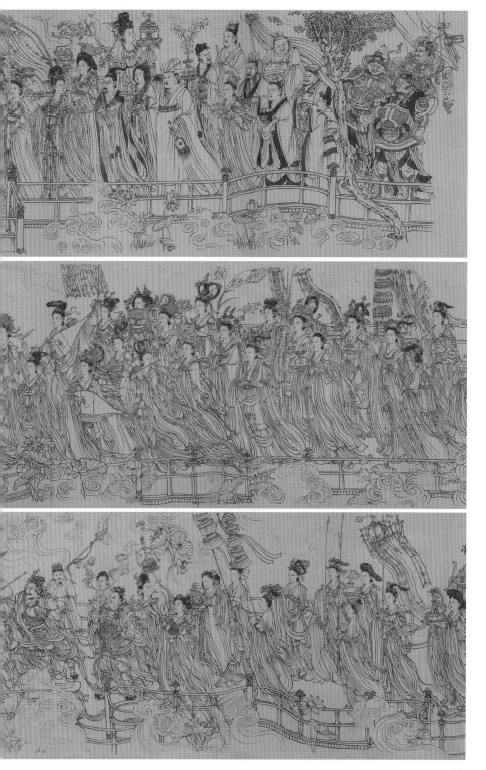

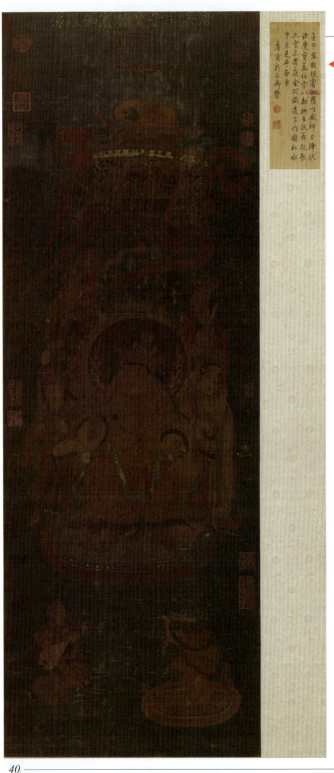

◀ 宝积宾伽罗佛像

创作者：吴道子
创作年代：唐代
风格流派：无
题材：佛像画
材质：绢本
实际尺寸：114.1cm×41.1cm

《宝积宾伽罗佛像》相传为唐代吴道子所绘，画作名源于画中"唐吴道子宝积宾伽罗佛"这一题跋，有说此作为后人摹本。

画作的边幅题有"金甲装校，现宾伽罗以威神力，降伏诸魔，宝盖住空，八部拱手，既舞既歌，亦空亦有，瘦金所识，道子作图。如水中月，是乎否乎，庚寅（1770年）新正御赞"。

这幅画作为立轴，画中的佛像手托宝塔，表情看起来很庄重，他的身旁站立着护法天王。该画作作为吴道子佛像画的代表作之一，对于研究吴道子的艺术风格具有重要意义。

第3章 隋唐

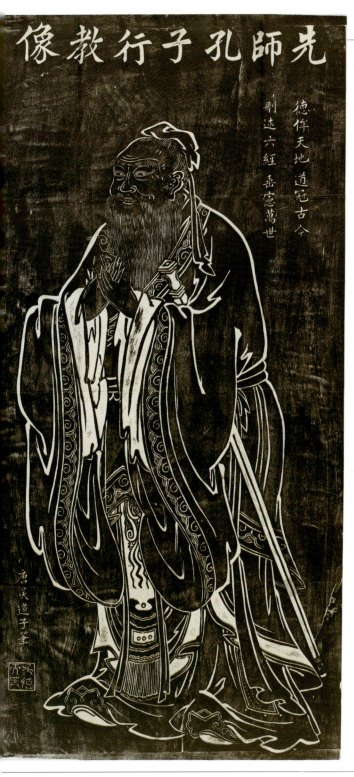

▶ 先师孔子行教像拓片
创作者：吴道子
创作年代：唐代
风格流派：无
题材：人物画
材质：壁画
实际尺寸：97cm×48cm

　　吴道子一生主要从事宗教壁画的创作，这些画大多画在寺庙宫观的墙壁上，随着历史变迁，很多佛寺被损毁，这些画也就损毁或消失了，这也是吴道子的作品几乎没有流传下来的重要原因。一般认为该石刻本原作为唐代画家吴道子所绘，但原作早已不幸遗失。这件拓片的左下方题有"吴道子笔"字样，右上方题有"德配天地，道冠古今，删述六经，垂宪万世"十六个字。

　　画家栩栩如生地描绘出了孔子的形象，画中的孔子头扎儒巾，腰带佩剑，恭身而立，作拱手礼，双目前视，透出了圣人的智慧。这件作品整体画风符合吴道子的风格，从中也能看出画家用笔之高妙。

梁令瓒

梁令瓒（约690–不详），蜀（今四川）人，唐朝画家、算术家，著名的天文仪器制造专家，其在天文科技上作出了相当大的贡献。唐玄宗在位时任集贤院待诏、率府兵曹参军，擅长人物画，北宋李公麟称其画风似吴道子。

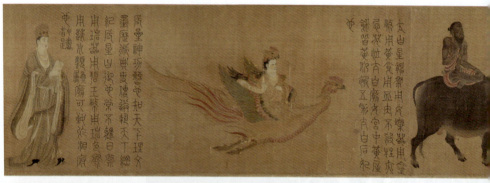

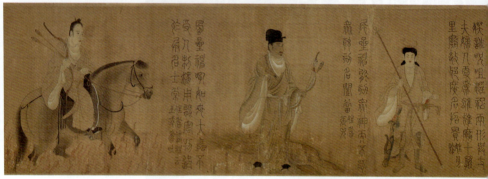

五星二十八宿神形图 ▲

创作者：梁令瓒
创作年代：唐代
风格流派：无
题材：宗教画
材质：绢本
实际尺寸：27.5cm×489.7cm

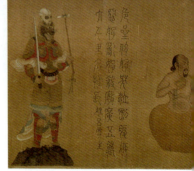

关于《五星二十八宿神形图》的作者有多种说法，一说是唐代梁令瓒所作；一说是南朝张僧繇所画，梁令瓒题；还有一种说法是梁令瓒临摹张僧繇的画作，后定为梁令瓒本人画。这幅画的卷首题"奉义郎陇州别驾集贤院侍制仍太守梁令瓒上"，现藏于日本大阪市立美术馆。此外，北京故宫博物院也藏有一卷星宿图，内容与此卷相同，为宋摹本。

此画卷原分为上、下两卷，现该画卷只剩上半卷的五星和十二宿神形。

五星是指五大行星，古人称五纬，右起第一位为岁星，即木星；第二位为荧惑星，即火星；第三位为镇星，即土星；第四位为太白星，即金星；第五位为辰星，即水星。剩下的十二宿神形分别为角星、亢星、氐星、房星、心星、尾星、风星、斗星、牛星、女星、虚星和危星，每一幅星宿图旁都有篆书说明。画中各星宿神形貌奇异，形象生动传神，为研究唐代绘画提供了珍贵的依据。

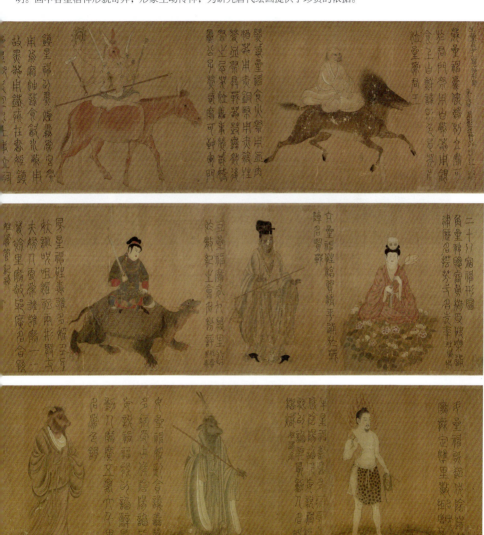

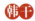

韩干（约706~783），唐代著名画家，蓝田（今陕西省蓝田县）人，以画马著称，被称为唐代画马第一人，他注重描绘马的形态与精神，创造了富有盛唐时代气息的画马新风格，对后世画风影响深远。

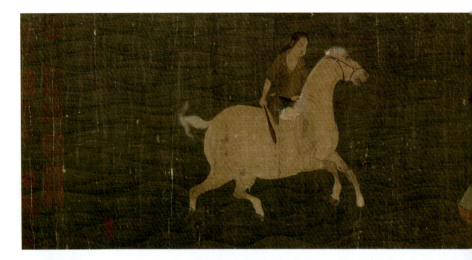

神骏图 ▲

创作者：韩干
创作年代：唐代
风格流派：无
题材：历史故事画
材质：绢本
实际尺寸：27.5cm×122cm

《神骏图》原作者是韩干，经研究比较，现存于世的这幅《神骏图》初步认为是五代末至北宋初年某位画家临摹的。

这是一幅历史故事画，描绘了东晋高僧支遁爱马的故事。据传有人送了五十两黄金和一匹骏马给支遁，支遁将黄金送了人，却把马留下来精心饲养。这幅画中坐在石坡上身穿袈裟的僧人就是支遁，在他的身后站立着一位身穿胡服的男子，他双手抱拳，一只鹰站立在他的手上。另有一位身穿宽袖大袍的士人背对着坐在石坡上，虽然看不清人物的表情，但从动作姿势来看，其正在认真赏马。画面的左侧有一童子骑着神骏踏浪归来，他手上拿着棒刷，这是为骏马刷洗皮毛的工具。画中的骏马正在奔跑，马首平仰，四蹄张开，看起来威风凛凛。

这幅画的构图独具匠心，画面可分左右两部分，画家将骏马放在了画面的左侧，并让其占了全幅画一半的位置，使观者的视线能集中在骏马和童子身上。画面右侧的景物相对较密集，人物呈三角形构图关系，人物的眼神全都集中在骏马身上，也将观者的视线引导到左侧。这幅画用笔精炼而富有变化，画中的骏马造型健硕，神情生动，展现出了骏马优美的身姿和神采飞扬的动态。

牧马图 ▶

创作者：韩干
创作年代：唐代
风格流派：无
题材：人物画
材质：绢本
实际尺寸：27.5cm×34.1cm

《牧马图》画上有宋徽宗题字"韩干真迹，丁亥御笔"。这幅画作主题明确，情节简单，描绘了一人外出放牧的情景。画中有一黑一白两匹马，牧马人骑在白马上，右手牵着黑马，缓慢前行。

画中的骏马神采奕奕，画家生动地表现了骏马的体态神情，牧马人的形象也威武生动。

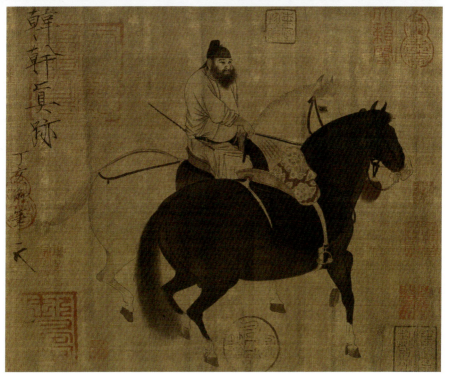

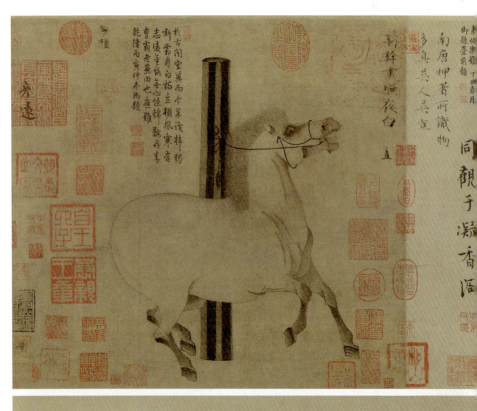

◀ **照夜白图**

创作者：韩干
创作年代：唐代
风格流派：无
题材：动物画
材质：纸本
实际尺寸：30.8cm×34cm

《照夜白图》是唐代画家韩干创作的纸本中国画。这幅画的主角是唐玄宗李隆基的坐骑，名为"照夜白"。画中的"照夜白"被系在木桩上，它仰首嘶鸣，似乎想要挣脱缰索。该画作用笔简练，画家以纤细遒劲的线条勾勒出马的轮廓，并略施淡墨晕染骏马的脖颈和四肢，骏马健硕的体形、雄健的气势跃然纸上。这幅画被历代收藏家奉若至宝，这从卷前卷后大量的题跋印章就可以看出，这里仅展示了一部分。

第 3 章 隋 唐

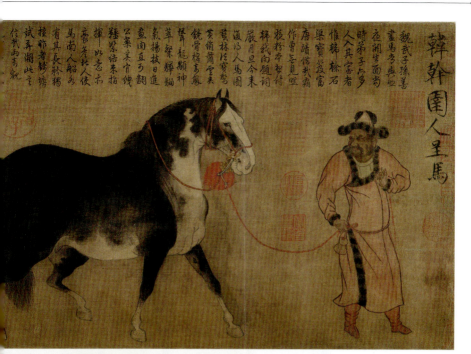

▲ **圉人呈马图**

创作者：韩干
创作年代：唐代
风格流派：无
题材：动物画
材质：绢本
实际尺寸：30.5cm×51.1cm

圉人一般指圉官，指掌管养马放牧等的官员。这幅画的内容比较简单，描绘一人一马，画中一位牧马人牵一匹黑白相间的骏马。这位牧马人为胡人相貌，头戴虎皮帽，两腮有胡须，形象威武壮硕，这匹马是西域品种，画家生动地展现了骏马的体态神情，雄健壮硕，神采奕奕。

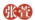

张萱

张萱,长安(今陕西省西安市)人,唐代著名画家,擅长人物画,是唐代最负盛名的仕女画画家,在画史上经常被与另一位稍晚于他的仕女画画家周昉相提并论,他确立了仕女画在人物画中的重要地位。

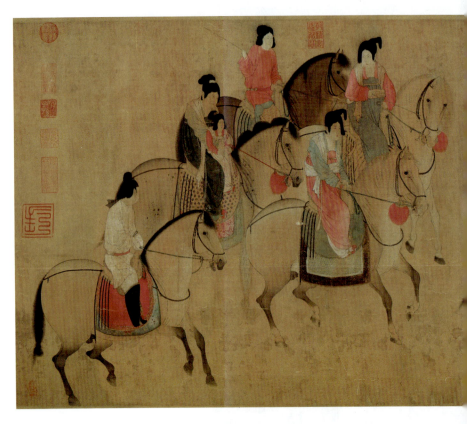

虢国夫人游春图 ▲

创作者:张萱
创作年代:唐代
风格流派:无
题材:风俗画
材质:绢本
实际尺寸:51.8cm×148cm

《虢国夫人游春图》是唐代张萱的画作,原作已佚,此卷为宋摹本。这幅画以"游春"为主题,画中共有八骑九人,人物个性鲜明突出,历史上虢国夫人是唐玄宗的宠妃杨玉环的三姊。

位于队伍之首的人穿着男装,乘浅黄色骏马,但仔细观察可以看出此人应该是一名女性,这是因为该人眉清目秀、细眉红唇,而在唐代也流行女扮男装。后方一名侍女骑菊花青马,穿着胭脂红的服饰,梳着两个垂髻。一位中年从监骑着黑色的骏马紧随其后,身穿粉白色的圆领窄袖衫,与黑色的马匹形成鲜明对比。

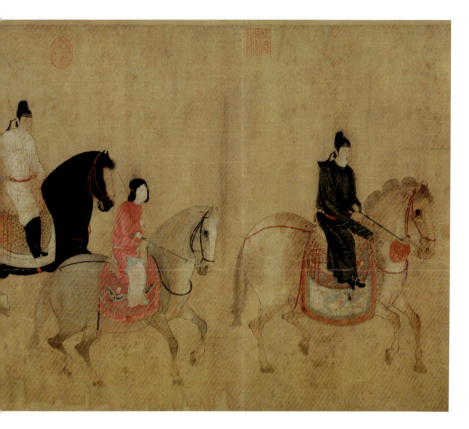

在三人的后方有五骑六人,其中一人穿着胭脂色的裙子,双手握着缰绳,此人可能就是虢国夫人,但也有人认为队伍之首的才是虢国夫人,针对这一点至今悬而未决。在她的身旁有一位装束相仿的女性,只是服饰的颜色不同,两人身后横列三骑。后三骑中,居中的一人骑着马抱着幼女,面色看起来略显老态,神情小心谨慎,可能是仆从,马上的幼女左手拉着缰绳,神态自然安详。左侧少女的装束与第二骑少女基本一致,她举手扬鞭,关注着前方,最后一位也是仆从,与前列的从监装束一致。

这幅画的构图前疏后密,富有韵律感,人物神态从容,同时又具有微妙的变化。画中人物的服饰鲜明华丽,画家细致地描绘了精美的马饰,展现了雍容华贵的贵族气息。画作整体色彩典雅富丽,粉白色、胭脂红、嫩绿色形成对比,画面整体和谐,艳而不俗,画中虽然没有青草、树木、鲜花,但这些色彩仿佛能传递出风和日丽的春天气息。

捣练图 ▲

创作者：张萱
创作年代：唐代
风格流派：无
题材：风俗画
材质：绢本
实际尺寸：37cm×145.3cm

　　《捣练图》表现了贵族妇女捣练缝衣的工作场面，原作为唐代画家张萱所绘，此卷为宋徽宗赵佶摹本。捣练是纺织的一步重要工序，在古代，纺织多用丝料和麻料，这些材料质地坚硬，需要经过捣练这一工序使其变得柔软而有弹性。这幅画共描绘了十二个人物形象，可分为三组。第一组便是捣练的场景，有两人正在用木槌捶捣白练，其中一人正在挽袖，另有一人正准备加入其中。第二组描绘了织线的场景，一人坐在地毯上理线，她两手撑开专注地看着手中的丝线，另一人坐于凳上缝纫，她的左脚踩在地毯上，右腿抬起以便将衣料放在腿上，右手捏着针正在缝布。第三组描绘了熨烫的场景，其中两人将白练伸展开来，她们的身躯都稍向后仰，似乎在微微用力，以便把布匹拉直。一人手持熨铁正在熨烫布匹，还有一人扶着布匹，一位女童正在布匹的下方张望。右侧还有一位煽火的女童，她蹲在火盆旁，许是火盆太热，她一手用袖子挡着脸，将脸部侧向了一边。

　　这幅画人物形象逼真，表现出了唐代"丰腴美"的特点，画中的人物有坐有站、有高有低，富有节奏感。画家对细节的刻画也很生动，人物间的互动生动自然，从画中也能感受到画家对线条的运用，画作的线条细密灵动，自然流畅。这幅画色彩鲜艳，有红、绿、黄、蓝、白等色彩，色彩间有冷暖色的对比，同时也形成呼应。

　　张萱的《捣练图》《虢国夫人游春图》和周昉的《簪花仕女图》《挥扇仕女图》，以及北宋年间的《宫乐图》共同构成了《唐宫仕女图》组画，被称为中国十大传世名画之一。右侧展示了《宫乐图》。

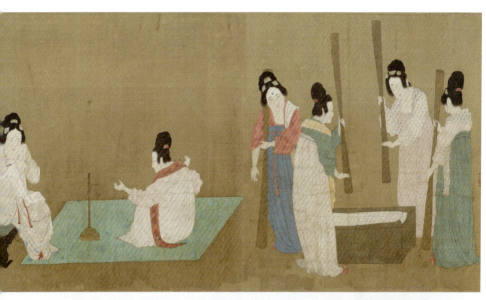

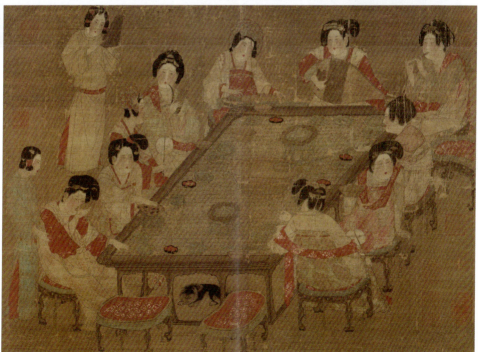

◆唐 佚名 宫乐图

周昉

周昉(字仲朗、景玄),京兆(今陕西省西安市)人,唐代著名画家,擅长画人物、佛像,其中以仕女画最突出,是唐代最有代表性的人物画家之一,在仕女画的基础上继承并发展了张萱的艺术风格。

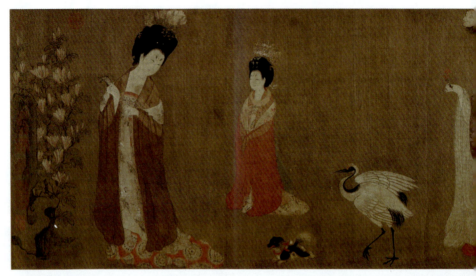

簪花仕女图 ▲
创作者:周昉
创作年代:唐代
风格流派:无
题材:风俗画
材质:绢本
实际尺寸:46.4cm×182cm

《簪花仕女图》相传为唐代周昉所作,画作描绘了贵族妇女及其侍女在春夏之交赏花游园的情景。画面最右侧一位贵族妇女身穿长裙,发髻上插着一枝牡丹花,正在逗引一只小狗。再往左描绘了一位弄衣的女性,她穿着至半胸的曳地长裙,披着轻薄的纱衫,发髻上同样插着花枝,髻前饰玉步摇,正在整理纱衫的领口。

右起第三位是一名侍女,她侧身而立,梳着十字髻髻,执长柄团扇,团扇上绘有牡丹花。右起第四位是一位做拈花姿态的女性,她身披格纹纱衣,束朱红色长裙,发髻中插着一枝荷花,右手持花,她与执扇侍女似乎是主仆关系。古代画家常常会用身高来区分人物身份,这幅画中侍女的身形看起来要小很多,人物的神情姿态也表现出了恭顺。右起第五位女性的身形相对较小,但从其服饰装扮来看也是贵妇人,她似乎是从远处缓缓走来,这里画家做了"近大远小"的透视处理,她的发髻上插着海棠花,穿着朱红色的纱衣。画面的终段描绘了一位贵妇人,她穿着绘有仙鹤图案的长裙,披着赭色罩衫,发髻上插着芍药,右手上有一只蝴蝶。

画中除了人物外,还绘有小狗、仙鹤,虽然画中的动物不是主角,但画家仍然描绘得很细致,丝毫不逊于人物。这幅画用笔精致细腻,画中人物衣饰华丽,人物形象丰腴华贵,生动地展现了唐代贵族仕女的日常生活状态,以及服饰、妆容。

第3章 隋唐

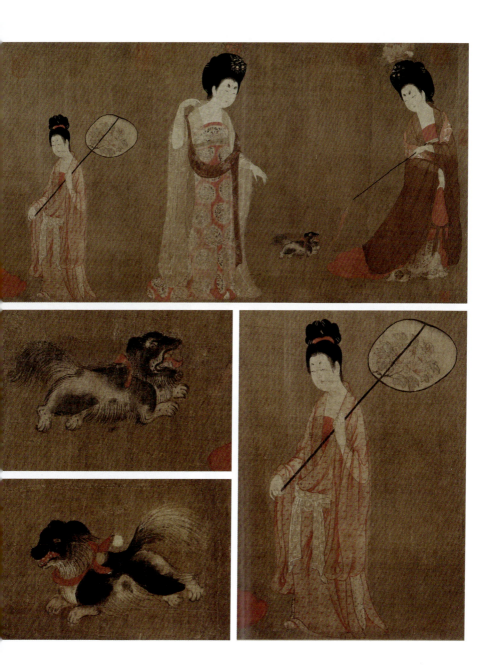

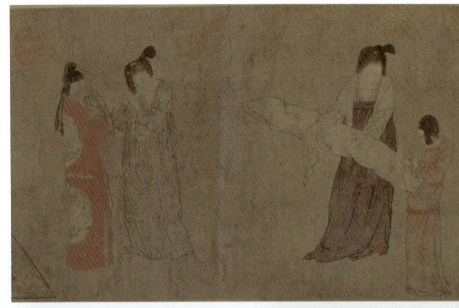

挥扇仕女图 ▲

创作者：周昉
创作年代：唐代
风格流派：无
题材：风俗画
材质：绢本
实际尺寸：33.7cm×204.8cm

《挥扇仕女图》是一幅描绘唐代宫廷妇女生活的画作，相传为唐代周昉所绘。画中共有13人，以横向排列的方式展示，画作构图井然有序，人与人之间存在相互关系，并有高低错落的层次变化，避免使画面看起来单调呆板。

画中人物可分为五组，第一组为执扇慵坐，画中一位妃嫔手执团扇慵懒地坐着，她的身边有一位女官双手执扇，另有两名侍女在一旁准备侍候，她们手中捧着梳洗用具。第二组为解囊抽琴，其中一人抱着琴，另一人则协同她解囊抽琴。第三组为对镜理妆，一位女官持镜而立，另一人则在对镜梳妆。第四组为绣案做工，其中两人正在忙着刺绣，另一人拿着小团扇，倚躺在绣床边，似乎有些倦态。第五组为挥扇闲憩，画卷右侧的嫔妃手挥小纨扇，背对而坐，另一人倚靠在树边。

这幅画对人物的刻画尤为生动，画中的贵妇人体貌丰腴，画家准确地勾画出了人物的体态，并展现了人物在不同场景中的心理状态。

第 3 章 隋 唐

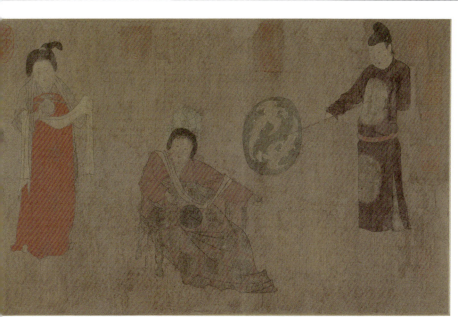

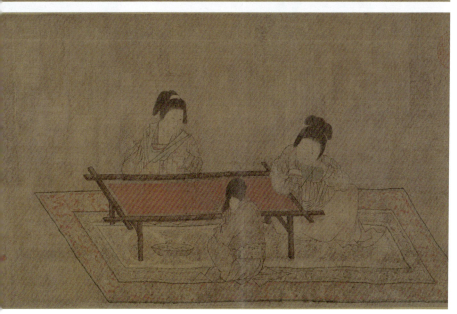

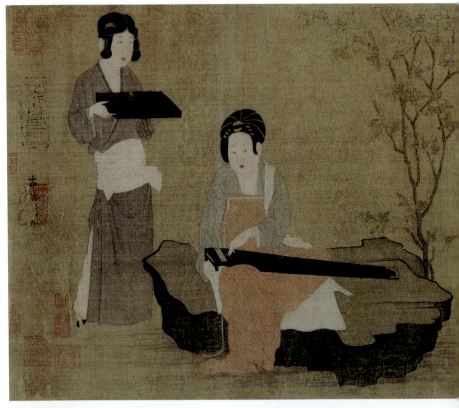

调琴啜茗图 ▲

创作者：周昉
创作年代：唐代
风格流派：无
题材：风俗画
材质：绢本
实际尺寸：28cm×75.3

《调琴啜茗》又名《弹琴仕女图》，相传为唐代周昉所作，此卷为宋摹本。这幅画描绘了唐代仕女弹古琴饮茶的生活情景，整幅画构图松散，但人物有坐有立，有正有侧，疏密有致而富有变化。画中共有五人，三名贵族妇女，两名侍女。画中的重要人物就是调弄琴弦的妇人，她正向面对着观者，坐在石凳上调琴。另外一名红衣贵妇人背对而坐，她的身体微微向左倾斜，右侧还有一名身穿白衣的贵妇人，她坐在椅子上，侧身注视着调琴者，两人都表现出了对演奏的期待。在画面的左右两侧分别有一位侍女，一人手中托着木盘，一人捧着茶碗。

这幅画卷对人物动作姿态和神情的描绘生动传神并富有表现力，展现了古代贵族妇女闲散恬静的享乐生活，画中的贵族妇人容貌端庄、体态丰腴、衣着华丽，体现了唐代以胖为美的审美观念。

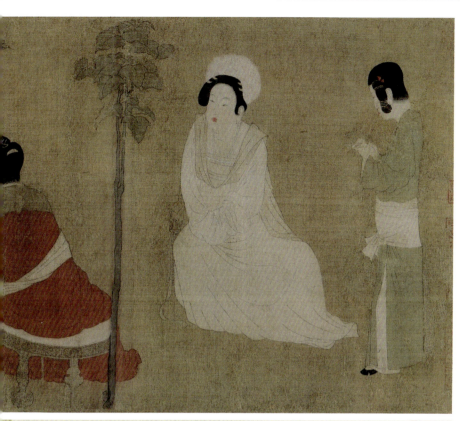

天寶宮中尚歌舞三郎天縱工羯鼓廣平苗
下朋宥聲寧王鈔浮甌若諧小部笙邑謔
追逐雅樂當時茉如士趙州長史用意良覘
出蜻蟠素琴撫浹妝相對花下聽低紫背
而無嫋婷一時何處有三榮霧閣雲窗深
香寞開嗊木足房中曲不比等閒採沉祝
好將解識謝君王顧君解慍四海康
右錢唐周徹君賜題周昉宮姬調琴圖句人笑
謝山房集云為陝漁川所藏今卷中有漁川宙
忘印記其為當時所見之蹟各疑且圖中情事
與詩無不吻合錄之以見流傳之有緒夫
此卷乾隆兩午夏於揚州雒山人陳鉅合嘉慶乙
五三十年秋窗辰玩誦識卷尾 榮木

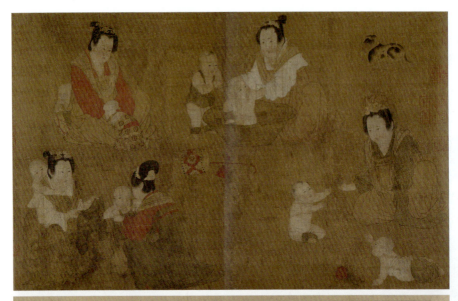

戏婴图

创作者：周昉
创作年代：唐代
风格流派：无
题材：风俗画
材质：绢本
实际尺寸：30.5cm×48.6cm

《戏婴图》描绘了妇女带着孩童玩耍的场面，此卷为宋摹本，技法和设色均有周昉风骨。

这幅画中一共有五位妇女，上方左右两侧的女子分别在给孩子洗头和洗澡，左下有两名女子正在给一位孩童穿衣，右侧的女子在与两位孩童嬉戏。这幅画的内容具有强烈的生活气息，整体构图疏密有致，人物成组分布又相互呼应，画中的孩童生动可爱，女性体态丰满，显现出了唐代人物画的特征。

内人双陆图

创作者:周昉
创作年代:唐代
风格流派:无
题材:风俗画
材质:绢本
实际尺寸:30.5cm×69.1cm

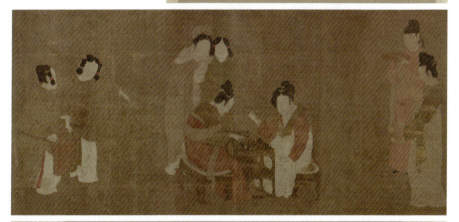

《内人双陆图》相传为唐代周昉所绘,此卷藏于美国弗利尔美术馆,卷首题"唐周昉内人双陆图真迹",后经考证为宋摹本。除此卷外,中国台北故宫博物院也藏有同名画作《内人双陆图》,两卷构图相近。

"双陆"是古代的一种棋类游戏,这幅画作描绘了唐代贵族妇女下棋的娱乐场景。画中共有八人,中间两名穿着盛装的贵族妇女正在对弈,棋盘上整齐地放有黑色和白色的棋子,一旁两人饶有兴致地观棋。画面最左侧有两位婢女共同提着一桶水,最右侧还有两名旁观者。这幅画的线条细劲流畅,人物微妙的神态都展现在了画中。

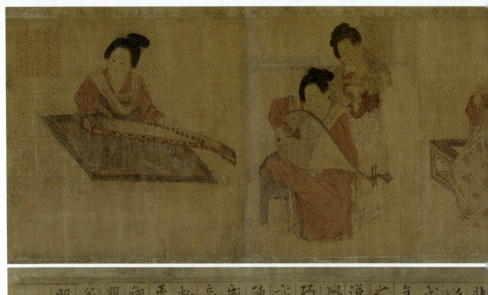

调婴图 ▲

创作者：周昉
创作年代：唐代
风格流派：无
题材：风俗画
材质：绢本
实际尺寸：29.5cm × 142.9cm

《调婴图》相传为唐代周昉所作，拖尾一晏殊楷书题跋"此一图，雷君叙之甚详，盖张萱周昉之所制。予历观秘阁，洎朝贵士人家所蓄书画，独开元为多，而无不妙绝……"。拖尾二吴沉楷书题跋"此图晏公同叔，鉴定以为张萱周昉之所制，笔力精妙，不待言矣……"。

这幅画展现了唐代女性的典型装束，画中人物有的在弹琵琶、有的在吹笛、有的在弹古筝，其中一人怀中抱着婴儿，整个场景显得悠然自在、闲适自得。

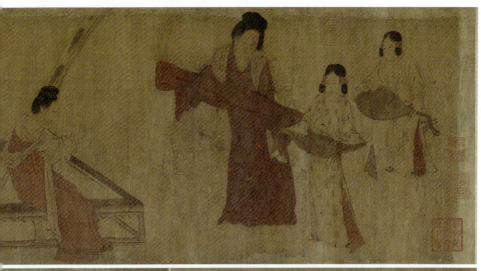

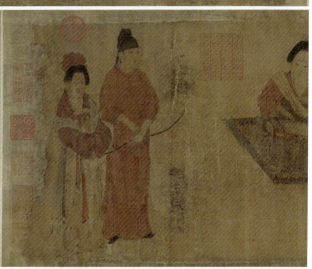

此一圖雷君敘之甚詳蓋張
萱周昉之所製乎歷觀祕閣
洎朝貴士人家所蓄書畫獨
開元為多而無不妙絕得非
承平歲久四民之業雍容暇
豫而臻乎極勢邪予天觀開

此圖姜公同叔鑒定以為張萱周昉之所
製筆夕精妙不待言矣公題識時雷君
之文猶存公辯其叙之甚詳合則亡矣
雷名字未可芳當扣諸博識者惜乎
數百年未末有續記之者當目有其
人乎公謂開元承平日久其餘力能使
書畫之事亦臻其極充為佳論焉予
開元之太平固非一朝一夕之能而天
寶之亂遊亦非一朝一夕所致治急
相尋其來有漸觀是圖者其必有以
知之矣洪武十二年歲次己未閏五
月十九日金華吳沈謹識

第 3 章 隋 唐

◀ **演乐图**

创作者：周昉
创作年代：唐代
风格流派：无
题材：风俗画
材质：绢本
实际尺寸：165.6cm × 84.4cm

《演乐图》相传为周昉所作，画作描绘了古代的达官贵人在庭院中聚会的场景。在一棵大松树下，有五人围聚在桌旁，在他们的后方有一名女子抱着琴，左下有一名童子正在整理椅子上的垫子，还有一名女童正在备茶。

从这幅画中还能够看到当时的插花艺术，画中的花材与花器是经过精心搭配的，整个聚会环境优雅别致。

老子玩琴图 ▲

创作者：周昉
创作年代：唐代
风格流派：无
题材：人物画
材质：绢本
实际尺寸：36cm × 55.5cm

这幅《老子玩琴图》为明人摹本。这幅画虽然没有《挥扇仕女图》《簪花仕女图》那样被世人所熟知，但同样是一幅重要的画作。

画作描绘了老子抚琴的场景，老子是中国古代思想家、哲学家、文学家和史学家，道家学派创始人和主要代表人物，他的思想对中国哲学的发展有深刻影响。画中的老子端坐在地毯上，双手抚琴，在他的身后一名童子正在专心地烹茶，以老子为中心，周围摆放着各种器物，包括书本、香炉、卷轴等。

这幅画中的老子形象鹤发长髯，他的着装很简单，整个人穿着宽松的袍子，服饰上也没有讲究的花纹，看起来朴素淡雅，这与老子《道德经》中主张的"见素抱朴"的美学思想相呼应。

韩滉（字太冲，723-787），京兆长安（今陕西省西安市）人，唐朝中期政治家、画家，擅长画人物和田园风俗，尤其是牛、羊、驴等动物，其画牛之精妙，与当时以画马著称的韩干合称为"牛马二韩"。

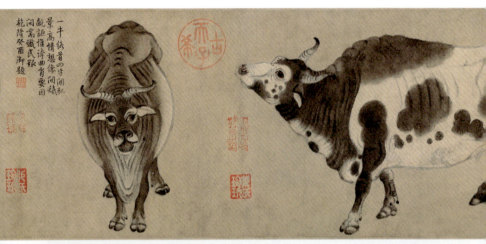

五牛图 ▲
创作者：韩滉
创作年代：唐代
风格流派：无
题材：动物画
材质：纸本
实际尺寸：20.8cm × 139.8cm

《五牛图》是唐朝韩滉创作的作品，也是中国十大传世名画之一。这幅画的材质为黄麻纸本，具有唐代纸张的特点。

这幅画作描绘了五头牛，五头牛的形象不一，姿态各异，从右至左一字排开，背景中除一丛灌木荆棘外，没有其他背景衬托。从右开始第一头为棕色老牛，这头牛俯首立于灌木旁，为侧面视角。

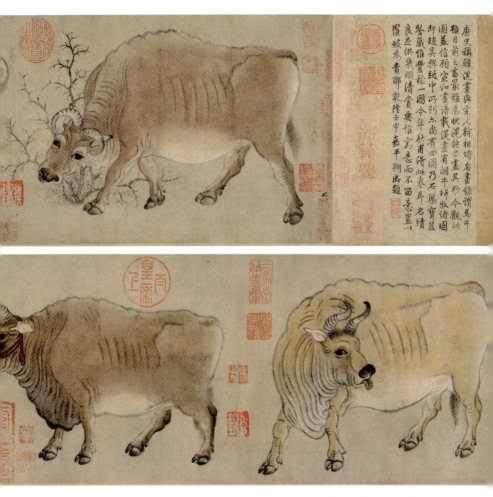

第二头牛呈现出黑白纹路，做昂头姿态，同样为侧面视角。第三头牛为正面视角，这一视角比较独特，它与观者对视，嘴巴张着似乎在鸣叫。第四头牛为黄牛，它的身躯很高大，停步回首，舌头伸出，动态十足。第五头牛又有区别，它的头上系了红带，眼睛很有神。

画家用简练精确的线条勾勒出牛的轮廓，笔法老练流畅，同时对细节的描绘也很精细，仔细观察还能看到牛头部、眼睛和口鼻处的细毛，并且每头牛神情各有不同，达到了形神兼备的境界。《五牛图》是韩滉的传世孤本，也是少数几件唐代纸绢绘画真迹之一，具有很高的艺术和历史价值。

姊燃觀於玉署

輸粟京都斗萬錢 外藩誰似晉公賢
升平因憶開元舊 風物仍將畫裏傳
牛自安閒牧自嬉 太平朝野畫舒遲
丹青一落經綸手 匪石為心不可移
至大庚戌燈夕魯人王檝書於玉署西軒

辛勞務底昃日昃 拾貴居掌校上等安方進
直至朝堂順者府工圖王牧母
　　　　　　　　　書呈姚公

辛幅直千金 承華寵錫宜深體
要激人臣開喘心
　　　　雪谷 陳光

農為天下本萬世此心同
晴日開圖畫方知宰相功
　　　　廣平程鉅夫

身在朝廷心畎畝 丹青畫此
亦區區能令四海勤耕稼
彷彿宣王考牧圖
　　　　沿水劉賡

晉本自是貞元相畫的牛童
若此閒趣岂羨定生能淡了
　　當鉤剝話人間
　　　　濟南潘昂霄

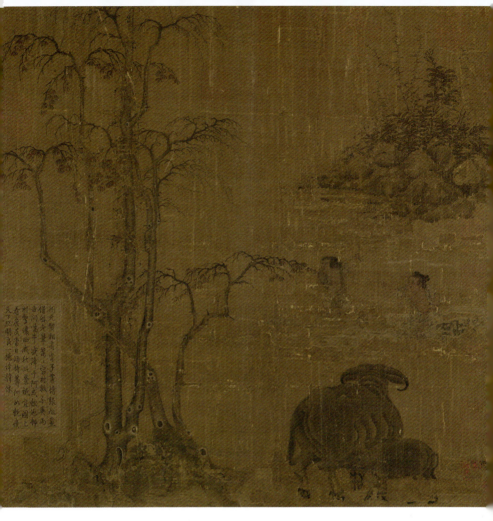

丰稔图 ▲

创作者：韩滉
创作年代：唐代
风格流派：无
题材：风俗画
材质：绢本
实际尺寸：48.7cm×51.5cm

《丰稔图》传为唐代画家韩滉所作，《石渠宝笈》中对韩滉的《丰稔图》有记载和描述，此幅或是宋摹本。

风俗画在韩滉的绘画中占有重要的位置，这幅画作描绘了秋收的情景，是一幅田园风俗画。画面左侧有一棵秋树，右下角有两头肥硕的耕牛，象征着丰收，两个牧童手舞足蹈，表现得很欢乐，体现了丰收的喜悦。

在农业社会，耕牛是重要的生产力。这幅画中的耕牛被描绘得肥硕健壮，它的肌肉丰满，四肢粗壮，显示出它强大的承载能力和耐力，旁边还有一只小牛，虽然体型较小，但仍能看出它很健壮，不免让人联想到这头肥硕的耕牛必能极大地助力农事，为人们带来丰收的希望和喜悦。

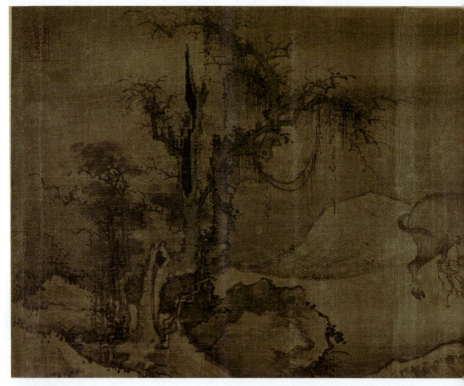

双牛图 ▲

创作者：韩滉
创作年代：唐代
风格流派：无
题材：风俗画
材质：绢本
实际尺寸：35.6cm×93.5cm

《牧牛图》相传为唐代画家韩滉所绘，画中描绘了两头耕牛和一个牧童，旁边放着赶牛的鞭子和一顶草帽，两头耕牛卧倒在地上，腹部贴紧地面，眼睛闭着，似乎在休息，一旁的牧童也趴在地上熟睡。

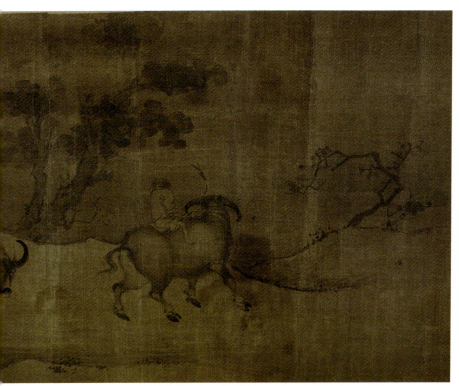

牧牛图 ▶

创作者：韩滉
创作年代：唐代
风格流派：无
题材：风俗画
材质：绢本
实际尺寸：27.9cm×31.4 cm

《双牛图》相传为唐代画家韩滉所绘，现藏于大英博物馆。画作一前一后描绘了两头牛，一名牧童手中拿着赶牛的鞭子骑在牛背上，另一名牧童牵着牛绳。

这两幅画作都是以"牛"为题材的画作，画面以乡野为背景，牛的姿态真切生动，画作风格浑厚朴实，充满了生活气息。

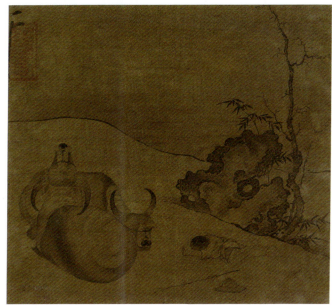

孙位

孙位(初名位,后改名遇),唐末著名书画家,原籍会稽(今浙江省绍兴市),故又号会稽山人,唐朝末年随唐僖宗入蜀避祸,而后在成都居住,擅长画人物、鬼神、松石、墨竹等,以画水著名。

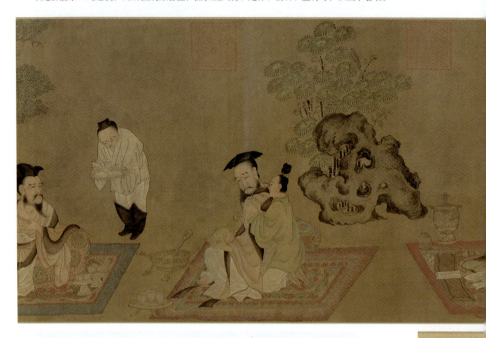

高逸图 ▲

创作者:孙位
创作年代:唐代
风格流派:无
题材:人物画
材质:绢本
实际尺寸:45.2cm×168.7cm

《高逸图》又名《竹林七贤图》,是唐代画家孙位流传至今的唯一真迹。卷首题有"孙位高逸图",一般认为是宋徽宗赵佶手书。《高逸图》曾著录于《宣和画谱》,画作描绘了魏晋时期竹林七贤的故事,现存为残卷,只剩四贤。

画中四位士大夫依次列坐,他们穿着宽襟大袍,坐在绒毯上,每人身旁都有一名小童侍候。画中右起第一位是七贤中的山涛,第二位是王戎,第三位是刘伶,第四位是阮籍,缺了"竹林七贤"中的嵇康、向秀和阮咸。画中每个人物的面容、神态各不相同,或饮酒、或执扇,充分展现了人物的精神气质,人物之间穿插着垂柳、松、石等景物,整体布局零而不散。

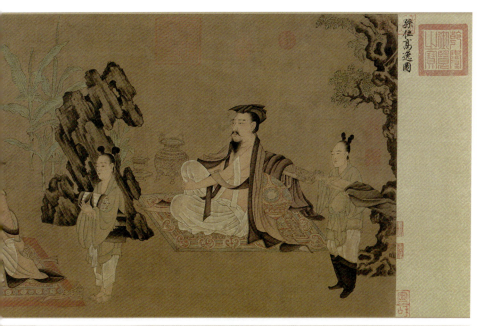

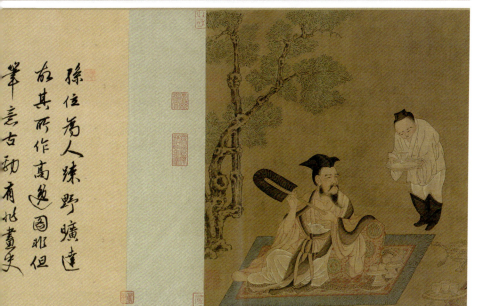

孙位为人疏野旷达,故其所作高逸图非但笔意古劲,有批画史

韦偃，唐代画家，唐朝长安（今陕西省西安市）人，侨居成都（今属四川），官至少监。他擅长画鞍马、山水，其首创用点簇法画马，杜甫曾赋诗对其画倍加赞赏。

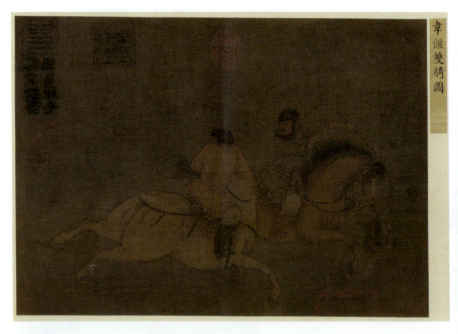

双骑图

创作者：韦偃
创作年代：唐代
风格流派：无
题材：人物画
材质：绢本
实际尺寸：31cm×44.5cm

《双骑图》描绘了两人骑马驰骋的情景，画中有题款"唐贞观年春韦偃画"。这幅画的构图十分巧妙，画中左侧骑马的人穿着红衣，背对着观者，另一人着蓝衣，正面向内，捋袖舞鞭，两人形成呼应。画家将视觉重心安排在右下角，左上留白，让人感到纵驰的马似乎就要冲出画幅。这种打破平衡的构图，让人联想到辽阔的原野及骏马狂奔的场景，整个画面动感十足，构图、造型、用笔皆显示了画家非凡的艺术才能。

杜甫也曾写诗赞赏韦偃画艺高卓，《题壁上韦偃画马歌》诗云：韦侯别我有所适，知我怜君画无敌。戏拈秃笔扫骅骝，欻见麒麟出东壁。一匹龁草一匹嘶，坐看千里当霜蹄。时危安得真致此？与人同生亦同死。

第4章

五 代

五代是介于唐宋之间的特殊历史时期，一般指五代十国，也是中国历史上的一段大分裂时期。由于地理及政治上的原因，五代的绘画艺术发展得并不平衡，以中原、西蜀和南唐这三个地区的绘画最发达。

荆浩(字浩然,号洪谷子,约850-911),唐末五代时期著名画家,北方山水画派之祖。他著有《笔法记》,该书是一部山水画论著,提出"画有六要",即气、韵、思、景、笔、墨。他对中国山水画的发展作出了重要贡献。

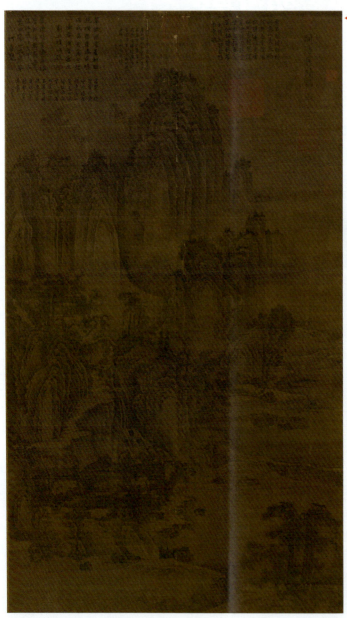

▶ 匡庐图

创作者:荆浩
创作年代:五代
风格流派:北方山水画派
题材:山水画
材质:绢本
实际尺寸:185.8cm×106.8cm

《匡庐图》相传为五代时期荆浩所作。画中右上方题有"荆浩真迹神品"六字。画中还有元代鉴赏家柯九思的题识"岚渍晴熏滴翠浓。苍松绝壁影重重。瀑流飞下三千尺。写出庐山五老峰"。根据这段题识,可知这幅画描绘的是庐山之景,匡庐就是指江西庐山。

这幅画以全景式的构图方式展现了崇山峻岭,画中的主峰巍然耸立,高耸入云,山巅树木丛生,山崖间有飞瀑直泻而下,山脚下有一院落,近景处有一叶扁舟,船夫似乎正准备靠岸。

画中峻伟耸拔的山峰呈现出了气势磅礴的自然景观,给人以旷远、峻拔的感受,山下的扁舟、庭院又为险峻的山势增添了生气,给人以自然、亲切的感受。

第 4 章 五 代

◀ **雪景山水图**

创作者：荆浩
创作年代：五代
风格流派：北方山水画派
题材：山水画
材质：绢本
实际尺寸：138.3cm×75.5cm

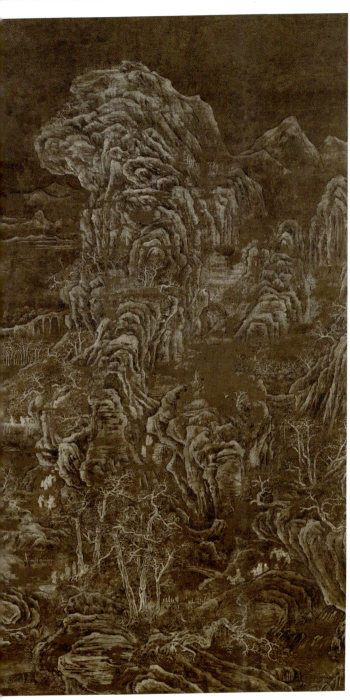

《雪景山水图》又名《雪景行旅图》《雪山行旅图》，传为荆浩所作。

这幅画作描绘了雪中的风景，画家用细笔勾勒出山体的形态结构，表现出层层叠叠的山峦，银白色的雪花妆点了陡峭的山石，山间有一条崎岖的山道，能看到行人三三两两的身影。

《雪景山水图》构图奇特，画中的山脉不是直立的，而是呈现出倒"S"形，在山景中画家又点缀了小桥、人物，使得整幅画作别有意境。

黄筌

黄筌（字要叔，约903—965），四川省成都市人，五代西蜀画家，善画花鸟，兼工人物、山水、墨竹，是一位技艺全面的画家，其作品多描绘奇花禽鸟，创造了花鸟画一大流派"黄筌画派"，也称为"黄家富贵"。

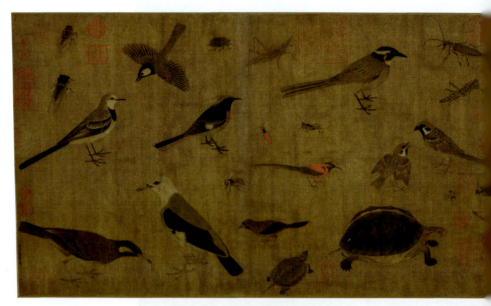

写生珍禽图 ▲

创作者：黄筌
创作年代：五代
风格流派：黄筌画派
题材：动物画
材质：绢本
实际尺寸：41.5cm×70.8cm

《写生珍禽图》描绘了大自然中的众多生灵，此画为手卷，是黄筌传世的重要作品。画家在尺幅不大的绢素上画了24只动物，包括鸟雀、昆虫及龟类。这些动物生动活泼，特征鲜明，画中的鸟雀或展翅，或静立，动作各异，昆虫则有大有小，小的昆虫也描绘得十分精细。画中还有两只龟，采用了侧上方俯视的角度，透视和造型准确，使得画中的动物富有立体感和生动感，显示了作者娴熟的造型能力和精湛的笔墨技巧。

在构图上，这24只动物均匀地分布在画面中，它们之间的排列杂乱无序，画幅的左下角有一行小字"付子居宝习"，可以得知这幅画实际是画家为创作而搜集的素材，是给儿子黄居宝学画用的稿本，仅从这件稿本中便可了解到黄筌作品的精妙。

长春竹雀图 ▶

创作者：黄筌
创作年代：五代
风格流派：黄筌画派
题材：花鸟画
材质：绢本
实际尺寸：98.3cm×61.6cm

《长春竹雀图》传为黄筌作品，黄筌擅长画花鸟且大多画宫廷里的珍禽奇卉，这幅画以雀鸟为主体，背景中有花卉、竹石，整个场景生动写实。

画家真实地描绘了雀鸟的表情和动作，鸟的羽毛、鳞翅具有很强的质感，鸟的眼睛看起来也非常有神，称得上活灵活现、栩栩如生。整个画面静中有动，富有生机。

第4章 五代

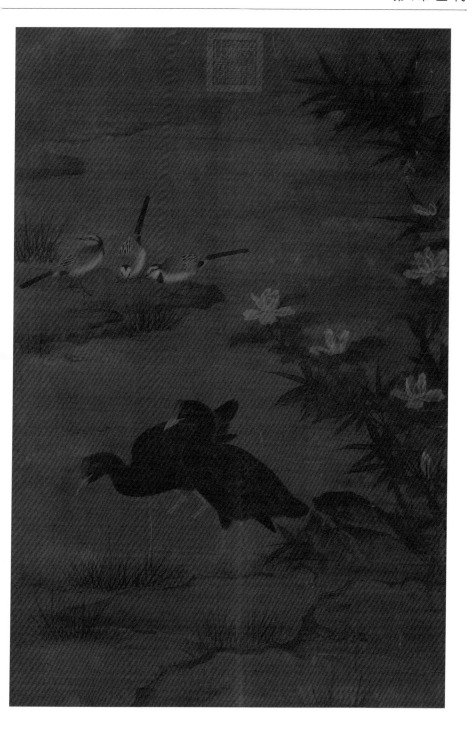

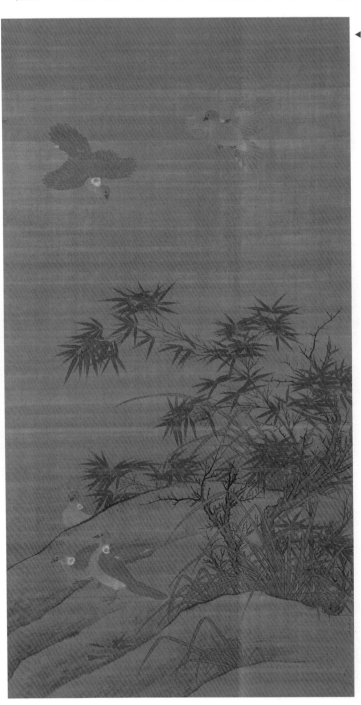

竹林鹁鸽图

创作者：黄筌
创作年代：五代
风格流派：黄筌画派
题材：花鸟画
材质：绢本
实际尺寸：157.6cm×83.4cm

《竹林鹁鸽图》相传为黄筌之作，画中共有五只鹁鸽活动于郊原上，其中两只飞翔于低空，另外三只正漫步于竹丛边，描绘出在大自然间怡然自得之情景。

黄筌注重写生，他对鸟的形状乃至神态都用心观察，在这幅画中画家对鸟雀羽毛层层叠覆的变化也进行了细致的描绘，画中的鹁鸽情态生动逼真，画面显得异常热闹。

第 4 章 五代

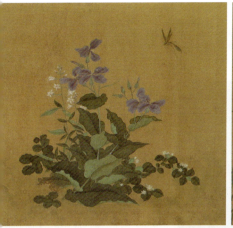
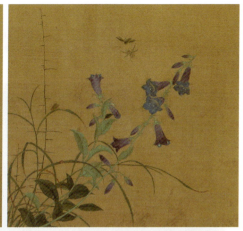
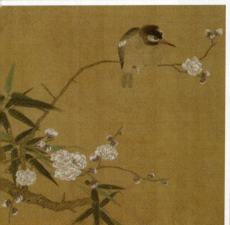
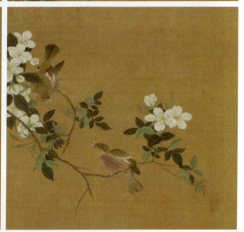
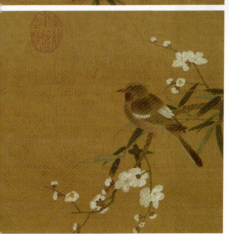

◀ **长春花鸟册**

创作者：黄筌
创作年代：五代
风格流派：黄筌画派
题材：花鸟画
材质：绢本
实际尺寸：24.2cm×25cm

《长春花鸟册》收录了黄筌12幅花鸟画，这里展示了其中几幅。这些画作的线条勾勒精巧细致，整体色彩富丽典雅。画家不仅精确地描绘了花鸟的形态，而且力求刻画出其内在的生命力，其绘画风格被誉为"黄家富贵"，对北宋宫廷花鸟画也有着深远影响。

关仝

关仝,京兆长安(今陕西省西安市)人,五代时期后梁杰出的画家,擅长山水画,师法荆浩,与荆浩、董源、巨然并称"四大山水画家",他所画的山水画能够表现出山峰的峭拔、雄奇,被后人称为"关家山水"。

▶ **秋山晚翠图**

创作者:关仝
创作年代:五代
风格流派:北方山水画派
题材:山水画
材质:绢本
实际尺寸:140.5cm×57.3cm

《秋山晚翠图》是一幅绢本水墨画,画上无款,仅边幅上有明末清初王铎题跋"此关仝真笔也。结撰深峭。骨苍力厚,婉转关生,又细又老,磅礴之气行于笔墨外。荆、关、李、范,大开门壁,笼罩三极,然软非软"。

该画作描绘了中国北方的景色,画中有一座巍峨耸立的山峰,山间设一小桥,山坳里有瀑布迂回而下,近景处有一块巨大的山石,一棵秋树从山石中延伸出来。

这幅画中的主峰雄伟挺拔,三层瀑布飞泻而下,整体构图气势磅礴。画家用笔刚健有力,展现出了山石坚实的质感,写实性极强。

第4章 五代

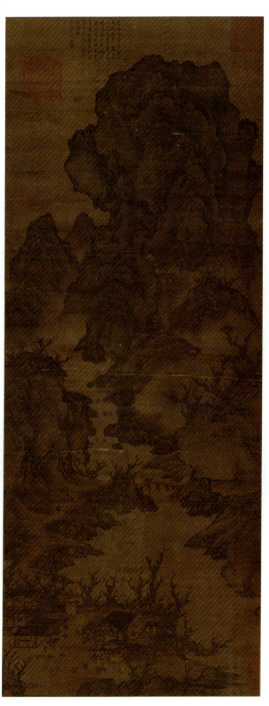

◀ 关山行旅图

创作者：关仝
创作年代：五代
风格流派：北方山水画派
题材：山水画
材质：绢本
实际尺寸：144.4cm×56.8cm

　　《关山行旅图》描绘了北方深秋的景色，画中最引人注目的便是气势雄伟的山峰，巨大的山头微微向左倾斜，显得山势更加奇险。深谷中隐藏着一座古寺，在视觉上与巨峰形成鲜明的对比。一条蜿蜒的溪流从深山处流出，以对角之势从左上至右下贯穿整个画面，溪岸的左侧有一条回转的山路，一座小桥连接两岸，岸边和桥上都有行人。山脚下是山村小镇，有村舍、街市，人们往来其间，充溢着浓厚的生活气息。

　　《关山行旅图》也是关仝的代表作之一，画中主峰突危直立，山石造型奇特且富有变化，蜿蜒的溪流和山路呈不规则的圆弧状，使画面变得柔和，也让画面没有头重脚轻之感。画中的树木只有枝干没有树叶，也点出了这是深秋时节，山脚下的山村小镇和形形色色的行人则为画作添加了生活趣味。

　　整幅画作用笔简劲老练，线条有粗有细，富有节奏感，皴画山石，突出了山石的硬朗，显示出关仝山水画的独特技巧。

周文矩

周文矩(约907–975),句容(今江苏省句容市)人,五代南唐宫廷画家,李煜在位时任画院翰林待诏,擅长画人物、车马、屋木、山川,尤精仕女。他所画的人物画用笔很有特色,独创了"战笔描"法。

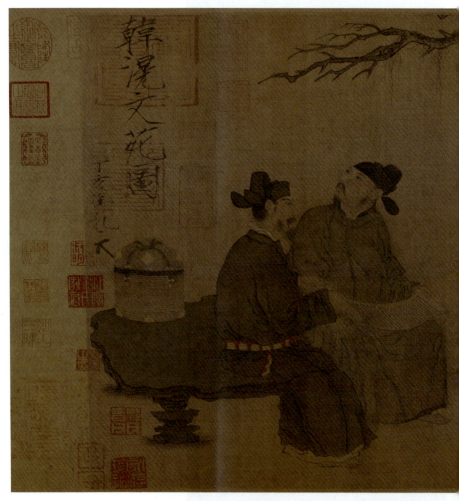

文苑图 ▲

创作者:周文矩
创作年代:五代
风格流派:无
题材:人物画
材质:绢本
实际尺寸:37.4cm×58.5cm

本款无作者款印,左上有宋徽宗"瘦金体"题字"韓滉文苑图,丁亥御札",因此以前多被认为是唐代韩滉所作。但从画作的风格来看,人物衣纹带颤动、曲折的线条,极似周文矩的"战笔描"。除此之外,这卷《文苑图》所描绘的内容与美国大都会博物馆所藏的《琉璃堂人物图》后半段一致,因此判定该图为周文矩的作品。这幅《文苑图》右下角有"集贤院御书印",也证明此图的创作年代不会晚于五代。

第4章 五代

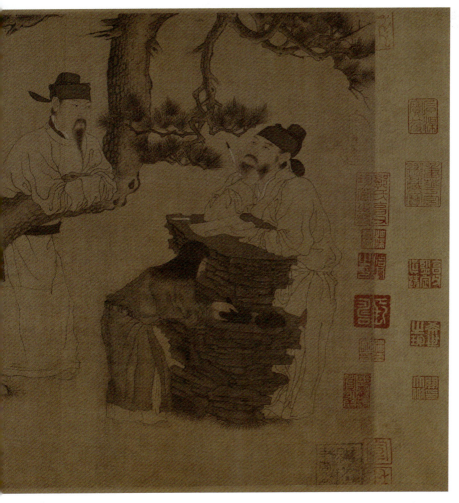

 这幅画描绘了四位文士在松下吟诗的情景，画中的人物姿态不同，神情生动自然，个性气质各异，或靠松插袖沉思，或倚石仰头构思，或展卷谈论推敲，画家将四人思索诗句的瞬间情态鲜活地定格在了图卷中，人物刻画细致且生动，充分展现了人物的个性气质。

 画中背景的景物不多，松树、石座、石案穿插其中，使画面不至于太空或太过于紧凑，背景的安排可谓恰到好处，在画中还能看到"文房四宝"，营造了一个适合诗文创作的幽静典雅的环境。画中人物的衣纹运用了"战笔描"，这是周文矩绘画的典型技法，线条细劲有力，呈现出曲折战颤之感，这种技法在此前的人物画中是没有的。

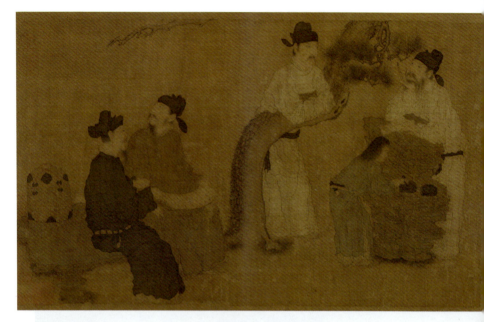

琉璃堂人物图 ▲

创作者：周文矩
创作年代：五代
风格流派：无
题材：人物画
材质：绢本
实际尺寸：31.3cm×126.2cm

这幅《琉璃堂人物图》后半段画面与前面介绍的《文苑图》相同，只是人物神采稍欠，此幅也被认为是宋摹本。

这幅画中共有十一人，描绘了唐朝诗人王昌龄任江宁县丞期间与诗友在县衙旁的琉璃堂宴集的故事。根据人物的安排和情节，可分为"堂内雅集"和"院中文会"两部分，前半卷的中心人物是一位僧人（有人认为是高僧法慎），他与三位文士一起围坐交谈，四人的身后还有两名侍童，"院中文会"则描绘了四位诗人寻诗觅句的情景。

纵观整幅画作，画中人物同样形神兼备，栩栩如生，现场围坐交谈、思索诗句的场景十分生动，让观者能够领略到当时聚会吟唱的盛况。

重屏会棋图 ▶

创作者：周文矩
创作年代：五代
风格流派：无
题材：人物画
材质：绢本
实际尺寸：40.2cm×70.5cm

《重屏会棋图》原本已佚，本画系宋人摹本。这幅画描绘的是五代南唐中主李璟与其弟在宫廷中会棋的情景。画中戴着高帽，手中拿着盘盒的就是李璟，坐在他旁边观棋的是晋王景遂，对弈的两人分别是江王景逿（逿同"遂"）和齐王景达。四人的身后立着一扇长方形的大屏风，大屏风中又有一扇山水小屏风，构成了"画中之画"的布局。大屏风以白居易的诗《偶眠》为题材，小屏风上画的是一幅山水画，因此画作名为"重屏"。

《偶眠》诗云："放杯书案上，枕臂火炉前。老爱寻思事，慵多取次眠。妻教卸乌帽，婢与展青毡。便是屏风样，何劳画古贤。"结合诗句很容易看出大屏风描绘的画面，画中的主人公面前摆放着酒具和书籍，旁边有一口炭盆用于取暖，他的妻子手中托着纱帽，有侍女正在整理被褥。

整幅作品构思奇特，人物容貌写实，个性迥异，画家真实地描绘了室内的各种生活用具，也会研究五代的家具、器物提供了重要的资料。

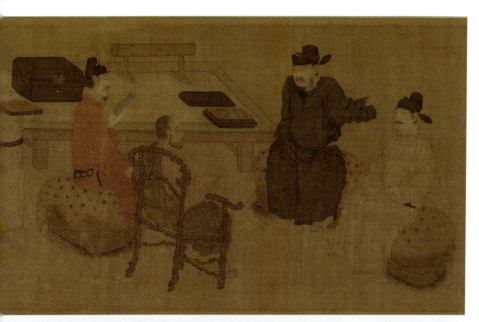

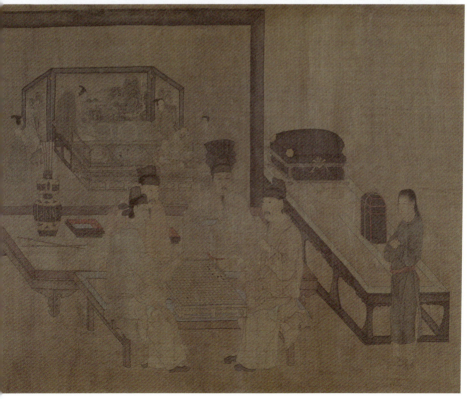

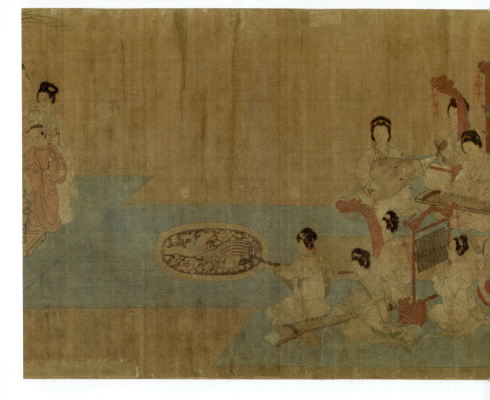

合乐图 ▲

创作者：周文矩
创作年代：五代
风格流派：无
题材：人物画
材质：绢本
实际尺寸：41.9cm×184.2cm

《合乐图》相传为五代周文矩所作，这幅画以音乐为主题，描绘了古代女子乐队在庭院里为王公贵族演奏的场景。画面可以分为两部分，右侧是正在演奏的乐队，左侧是观乐人群。画中奏乐的队伍又可以分为两组，每组为九人，中间有地毯隔开。奏乐的女子手中拿着不同的乐器，有横笛、筝、琵琶、横笛、拍板等，后侧居中的位置还有一人正在击鼓。画面左侧一人坐在榻上，显然是男主人，他正在聚精会神地观看表演，在他的右侧有一位女子坐在红色凳子上，围屏两侧分别站着数人，有的正在观赏奏乐，有的则看向别处。

这幅画作反映了当时的社会文化生活，整个奏乐的规模宏大，显示出音乐发展到五代已相当成熟。在绘画技法上，画家采用了朱红、石青、石绿等色彩来描绘人物的服饰，以细线描画衣服的褶皱，人物神态逼真，整个奏乐和观乐的场景栩栩如生。

另外，关于此图还存在诸多存疑的地方，画中人物的装扮与顾闳中的《韩熙载夜宴》似乎存在联系，顾闳中与周文矩也是同代人，因此有学者认为《合乐图》是《韩熙载夜宴图》（周本）的一部分，也有说法认为此画作是明朝某位高手所作，关于这点学术界并没有统一的定论，这为该画作增添了神秘色彩，但不管怎样这都是一幅具有美学价值的画作，同时对于研究晚唐五代的奏乐形式及乐器有重要价值。

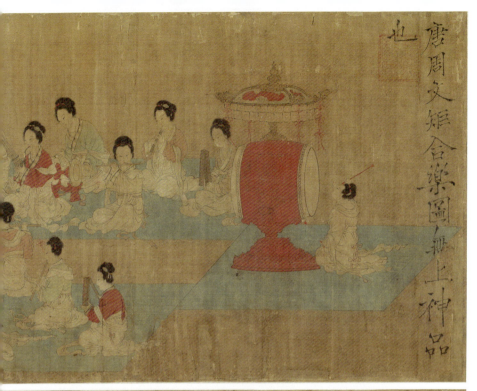

唐周文矩合樂圖絹上神品也

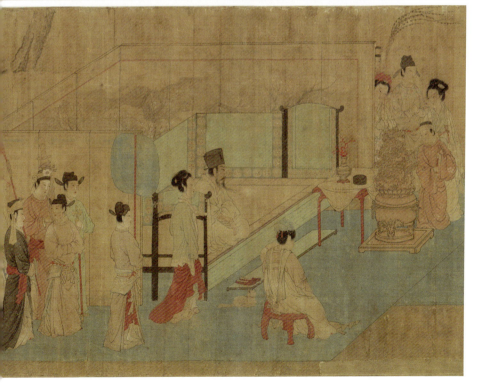

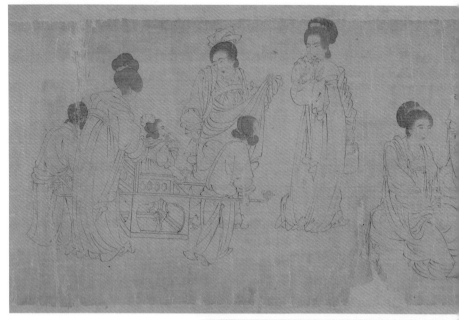

宫中图 ▲

创作者：周文矩
创作年代：五代
风格流派：无
题材：人物画
材质：绢本
实际尺寸：28.3cm×168cm

　　《宫中图》是描绘宫廷妇女生活的长卷，原作已佚，此段为残卷，属后世摹本。

　　这是一幅白描画作品，画中的人物或弹琴奏乐，或闲坐谈天，或整理装容，或嬉戏娱乐……展现了宫廷中的日常生活。此段画中有数十人，人物与人物之间彼此照应，人物的安排和组合疏密相间，错落有致，使得画面和谐统一，充分表现了作者强大的构图能力。画中人物变化繁复，人物的动作、神态各不相同，发饰和服饰也精细而富有变化，可谓形神俱全。

第 4 章 五 代

顾闳中

顾闳中（910-980），江南人，五代南唐著名人物画家，曾在南唐画院任职。他擅长画人物，多描绘宫廷贵族生活，曾画过南唐后主李煜的肖像，其才名可与周文矩相提并论，现存的《韩熙载夜宴图》是他唯一的传世作品。

韩熙载夜宴图 ▲

创作者：顾闳中
创作年代：五代
风格流派：无
题材：风俗画
材质：绢本
实际尺寸：28.7cm×335.5cm

《韩熙载夜宴图》是我国古代人物画的重要作品，现存世的为宋摹本。这幅画生动地再现了南朝官员韩熙载家设夜宴载歌行乐的生活。画面以屏风为界，可分为五段。第一段展现了琵琶演奏的场景，画中坐在床榻之上的就是韩熙载；第二段以观舞为主题，韩熙载正在击鼓助兴；第三段是宴间小憩的场景，韩熙载坐在床榻上一边洗手一边和侍女们交谈；第四段为管乐合奏，韩熙载换上了便服，手上挥动着扇子盘腿而坐；第五段为送别，描绘了宴会散去韩熙载送别宾客的场景。

纵观这幅画卷，五个故事环环相扣，场景衔接自然连贯，画中的人物个性突出，姿态神情生动自然，画家充分展现了人物复杂的心境。画作的色彩工丽雅致，富有层次感，显示出了画家高超的艺术水平，这件作品不仅是中国历史上最具代表性的宴会题材绘画之一，也是中国十大传世名画之一。

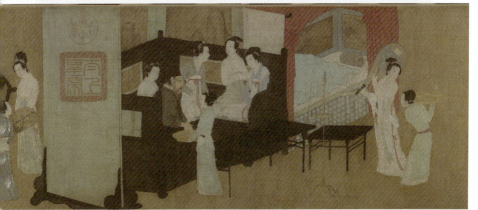

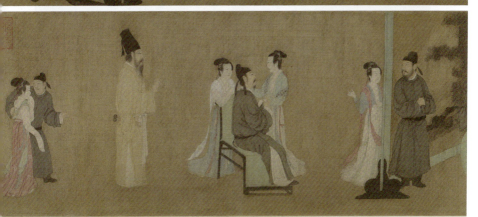

徐熙，金陵（今江苏省南京市）人，一说钟陵（今江西省进贤县）人，五代南唐杰出画家。他擅长画花鸟、草木、竹林等，其画作风格与"黄家富贵"不同，中国古代花鸟画史上素有"黄家富贵，徐熙野逸"之说。

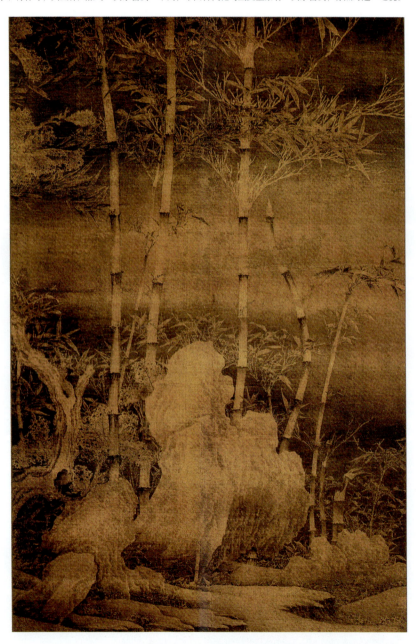

玉堂富贵图 ▶

创作者：徐熙
创作年代：五代
风格流派：无
题材：花鸟画
材质：绢本
实际尺寸：112.5cm×38.3cm

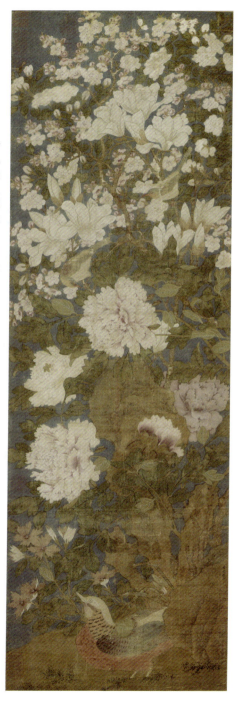

　　《玉堂富贵图》又名《牡丹玉兰》，相传为五代南唐画家徐熙所作。这幅画构图紧凑，几乎不留空隙，整个画面被海棠、牡丹、玉兰充溢着，有明显的装饰性，一眼看去就有一种富丽之感。画面下部有一只体态饱满的禽鸟，它立在假山石上，望向远方姹紫嫣红的花朵，禽鸟的视线也起着向四周空间扩散的张力作用。

　　从色彩来看，此作色彩典雅艳丽，画家使用了大量的矿物颜料进行着色渲染，浓郁华丽的设色让画面透露出富贵的气息。

◀ 雪竹图

创作者：徐熙
创作年代：五代
风格流派：无
题材：山水画
材质：绢本
实际尺寸：151.1cm×99.2cm

　　《雪竹图》相传为五代南唐画家徐熙所作，此图描绘了竹林积雪的场景，是最能体现其"落墨"风格的作品。

　　画面中一林竹树在雪后高寒中拔地而起，坚韧挺拔，倾斜直上，竹竿枝叶姿态各异，构图均衡又不失动感。这件作品描绘生动写实，将粗笔、细笔结合起来勾勒竹竿枝叶，以浓淡不同的墨色表现雪后竹子的不同层次，细致工整而富有立体感，再现了雪后竹石的真实形态。画中景物不施色彩，仅以水墨描绘，整体的画风与画史所载徐熙"以落墨为格"相符。

黄居寀

黄居寀（字伯鸾，933-993），成都人，他继承了父亲黄筌的技艺，继续在花鸟画领域驰骋，初为西蜀翰林待诏，蜀亡后入宋，得宋太宗礼遇，黄家画法遂成宋初画院评画的标准，是北宋院体花鸟画的奠基人。

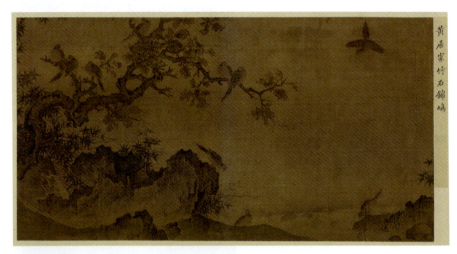

竹石锦鸠图 ▲
创作者：黄居寀
创作年代：五代
题材：花鸟画
材质：绢本
实际尺寸：23.6cm×45.7cm

《竹石锦鸠图》相传为黄居寀所作，画中竹树巨石之侧流出一湾溪水，画中数只锦鸠姿态各异，刻画细致，或飞翔、或理翎、或饮泉、或栖息，生动传神。画中的锦鸠就是斑鸠，其颈部有一大块黑色领斑，布满细密的白色珠点，犹如珍珠，因此也名为"珠颈斑鸠"或"锦鸠"。在这幅作品中，画家捕捉了斑鸠群集的画面，全画描写生动细致，是一幅花鸟画杰作。

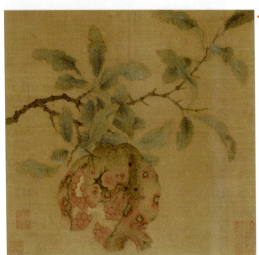

◀ **石榴图**
创作者：黄居寀
创作年代：五代
风格流派：无
题材：花鸟画
材质：绢本
实际尺寸：23.5cm×23.5cm

《石榴图》描绘了折枝石榴一枝，画中的枝叶绿中泛黄，倒挂枝头的石榴熟透开裂，露出了红色的果肉，石榴籽粒大饱满，格外诱人。

山鹧棘雀图

创作者：黄居寀
创作年代：北宋
风格流派：无
题材：花鸟画
材质：绢本
实际尺寸：97cm×53.6cm

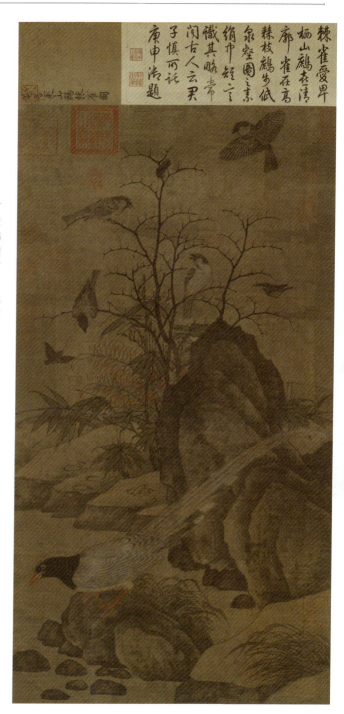

《山鹧棘雀图》采用全景、中轴式构图，在溪畔巨石一侧，有一只山鹧低头似欲饮水，七只麻雀或栖或飞，生动活泼。画中的山鹧俯视下方，尾羽高高翘起，几乎横贯整个画幅，背景中的荆棘、蕨竹又丰富了整个画面。

这幅画作设色醇厚，描法稳健。画中荆棘和凤尾蕨的枝叶装饰意趣浓厚，保存了唐代古朴而华美的遗风。山鹧全神贯注的神情，麻雀向背俯仰的动态又都描绘得惟妙惟肖。画作在唐画所重视的"形似"之外，又反映了宋代花鸟画的写生精神。

此画虽然没有署款，但有宋徽宗题写的"黄居寀山鹧棘雀图"八字。

董源

董源（字叔达，生年不详-962），洪州钟陵（今江西省南昌市进贤县钟陵乡）人，五代南唐时期著名的山水画家，南派山水画开山鼻祖，开创了江南画派的特有风格，其山水画作对后世影响深远。

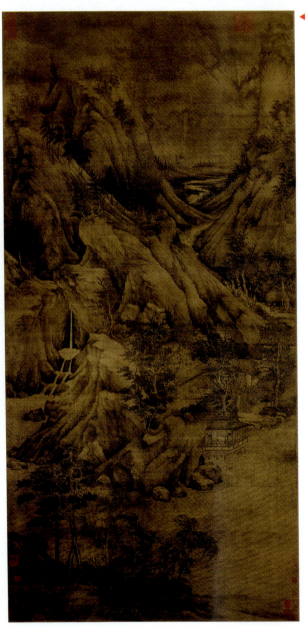

◀ 溪岸图

创作者：董源
创作年代：五代
风格流派：南方山水画派
题材：山水画
材质：绢本
实际尺寸：220.3cm×109.2cm

《溪岸图》以立幅构图的方式展现了江南溪岸景象。画面上半部分两座山峰相对，中间是山谷，一条山溪蜿蜒曲折而下，至山前汇成大溪。溪岸的左侧有楼台水榭，一位高士悠闲地坐在水榭中观赏风景，身旁伴随着夫人和孩儿，展现出一种平淡而快乐的日常生活。这幅画结构严密，画中人物虽不多，但描绘得格外生动。

画中的山体均不高峻，数座山峰前后堆叠，从风格上来看，画作对山石的表现有北方画派的气势，同时也具有南方山水画的温润，因此，有学者推测这件作品应是董源的早期之作，展现了画家从唐人山水过渡到南方水墨山水阶段的精湛画技。

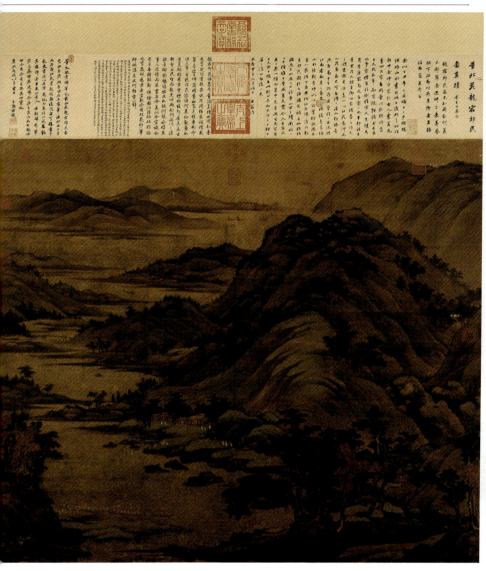

龙宿郊民图

创作者：董源
创作年代：五代
风格流派：南方山水画派
题材：山水画
材质：绢本
实际尺寸：156cm×160cm

《龙宿郊民图》是董源重要的代表作，董其昌在此画诗塘（中国画立轴装裱上方所留出的空白纸方，用以题字）中写道"董北苑龙宿郊民图真迹，董其昌鉴定"。

这幅画作以大山为主体，右侧的山体如屏障般占据了画面大部分面积，大山左侧是空阔的河流，山体和水面都向纵深处走去，使得画面具有深远感。山下有数户人家，坡岸上三三两两的人群聚在一起。这件作品的色彩很有特色，画作整体以墨色描绘，画家在坡面峰峦处略渲染了青绿色，两种色彩和谐兼容，表现出了江南草木丰茂、山色空蒙的景致。

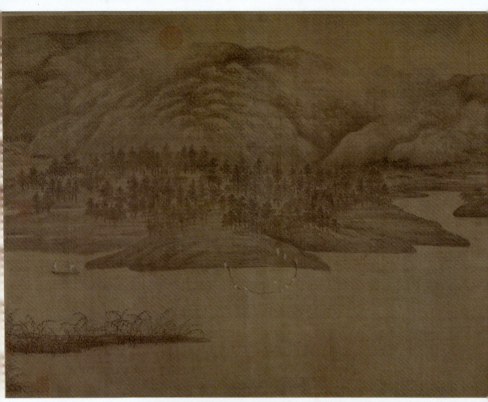

潇湘图 ▲

创作者：董源
创作年代：五代
风格流派：南方山水画派
题材：山水画
材质：绢本
实际尺寸：50cm×141.4cm

　　中国山水画从五代至北宋初年进入成熟阶段，形成了不同的风格，后人概括为北方派系和江南派系。《潇湘图》被画史视为"南派"山水的开山之作，明朝董其昌得此画后视为至宝，卷首有董其昌行书题文，卷尾有董其昌草书跋文，这里展示了卷尾跋文。

　　"潇湘"是湘江和潇水的合称，也泛指江南河湖密布的地区。这幅画表现了南方山水恬淡宁静的秀丽景色，画中没有奇峰峭壁，山峦平缓连绵，江面上有一叶轻舟正要靠岸，船上的人与岸边迎候的人遥相呼应。画面左侧的山坡下至江水间有数人正拉网捕鱼，有几人已经下到了水中，能够看到他们彼此间合作默契，再往左还有一只小船。上方的坡岸后是成片的密林，隐约可以看见屋舍，再往后则是平缓的山脉。

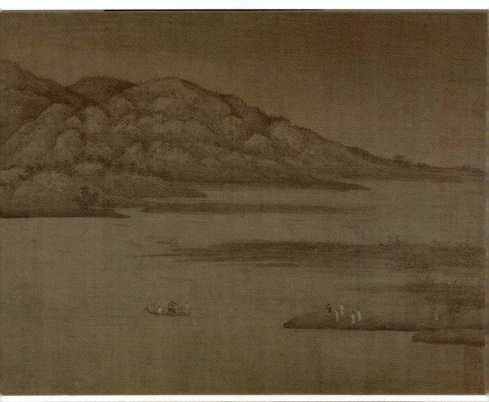

 这幅画作以平远法横卷构图，这样的构图方法使视野更加辽阔，画面近景是大片水域，慢慢推向远处的山峦，让画面有很强的空间感。山水之中又有动态的人物活动，为寂静幽深的山林增添了无限生机和趣味。整幅画作静中有动，充满着无尽的意趣。

 《潇湘图》展现了南派山水画的典型特点，画中的山峦多采用点子皴法，近看能够看到密密麻麻的墨点，这是中国画的一种表现手法。在这幅画中，画家以形态各异的墨点来表现远山的植被，同时塑造出山型的轮廓，点与点之间有疏有密、有浓有淡、有大有小，使山脉看起来很有体积感。画家在运用水墨点染山石时适当地进行了留白处理，营造出云雾迷蒙之感，使观者能够感受到江南潮湿温润、烟雨蒙蒙的气候特征。画中的人物使用了白色、赭红色等色彩，起到了丰富画面效果的作用。

 画中江河开阔，树木葱郁，山坡、灌木、芦苇、船只、人物的组合和谐而富有节奏感，充分展现了南方山水的秀美，呈现出一种空灵朦胧的意境。

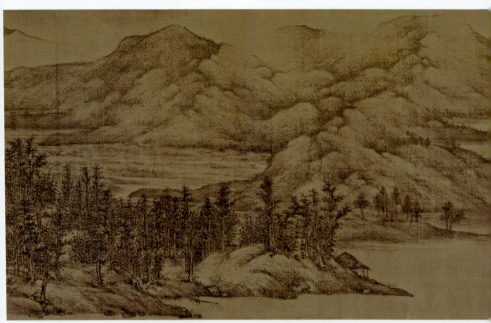

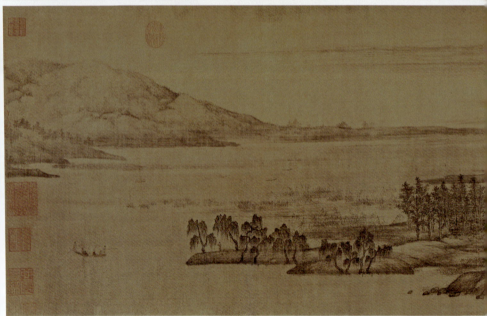

▲ 夏景山口待渡图

创作者：董源
创作年代：五代
风格流派：南方山水画派
题材：山水画
材质：绢本
实际尺寸：50cm×320cm

《夏景山口待渡图》被认为是五代画家董源江南风格的典型作品之一。

画作描绘了江南夏天的景色，采用平远法构图，从右看是平静的水面，江面上有船只在行驶，稍近处有一艘渔船，能够清晰地看到渔船上有渔人正在作业。

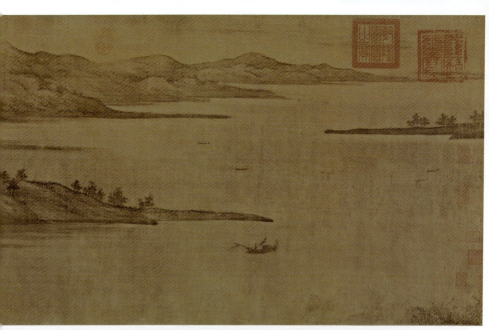

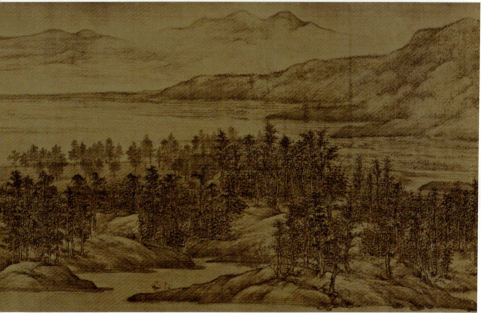

　　画幅中部是起伏连绵的洲渚，近景的坡岸上丛林叠映，渡口处的凉亭隐隐若现，往远处看去峰峦缓平绵长。卷尾的江面上有一艘渡船，渡口的坡岸上垂柳纤纤，有人站在坡岸上等候渡船，点出了"山口待渡"的题意。这幅画以披麻皴加点子皴法来表现山峦林木，近景处的树木交互成林，林木繁茂，郁郁葱葱，呈现出一片繁盛的夏日景象，画中的峰峦层层远去，山形朦胧，墨色整体前浓后淡，在视觉上形成生动的变化。全画构思精细，设色雅淡，画中的浅滩、坡岸、远山、丛林组合成了十分和谐的画面，人与景自然融合，呈现出富有诗意的江南山水风景。

 赵干，江宁（今江苏省南京市）人，五代末宋初画家。南唐后主李煜在位时为画院学生，擅长画山水、人物、林木，多画江南风景，表现"烟波浩渺、风光明媚"的山光水色尤为独到。

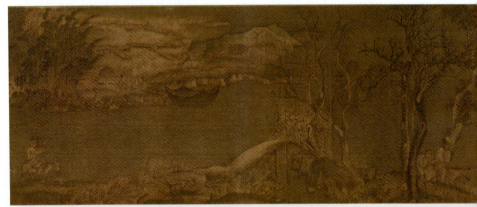

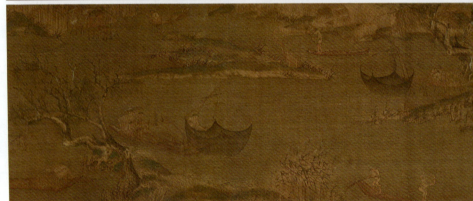

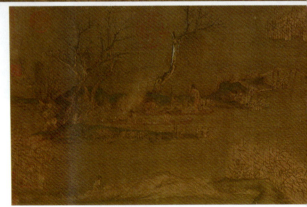

江行初雪图 ▲
创作者：赵干
创作年代：五代
风格流派：无
题材：山水画
材质：绢本
实际尺寸：25.9cm × 376.5cm

第4章 五代

　　《江行初雪图》是现存极为可信的五代南唐画之一，图上有传为南唐后主李煜的题识"江行初雪，画院学生赵干状"，指明了作者为赵干。这幅画作描绘了南方江边的风景，瑞雪初降，寒风萧瑟，江边渔人为了生计在风雪中捕鱼，行走在岸边的旅客同样在寒风中赶路，人物动作姿态缩瑟，反映了画中天气的寒冻。在这幅画卷中，画家利用弯曲的黄芦堤岸构置出浩渺的水波江面，再撒白粉表现出寒雪纷飞的天气，寒林枯木劲挺有力，意境高雅。

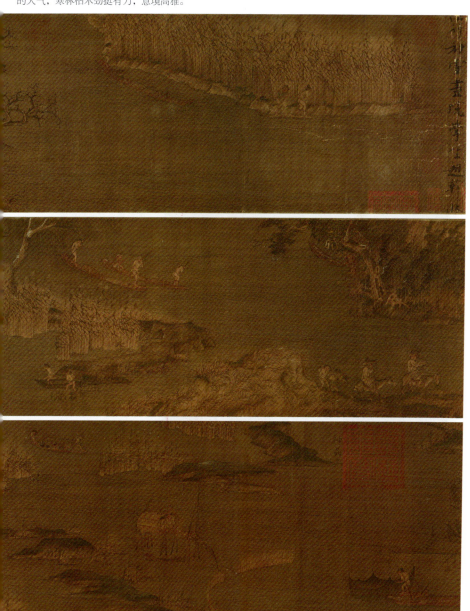

巨然

巨然，钟陵（今江西省南昌市）人，一说江宁（江苏省南京市）人，五代至北宋初画家、僧人，早年在江宁（今南京市）开元寺出家，擅长山水画，专画江南山水，师法董源，与董源合称为"董巨"，为南方山水画派之祖。

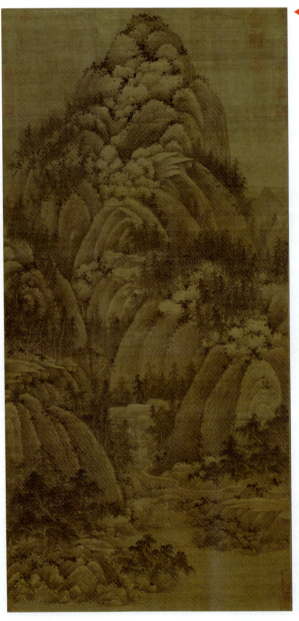

◀ 秋山问道图

创作者：巨然
创作年代：五代宋初
风格流派：南方山水画派
题材：山水画
材质：绢本
实际尺寸：165.2cm×77.2cm

《秋山问道图》是一幅秋景山水画。画作以立幅构图，画中山峦层层叠叠，画中山体的形状圆浑，与北方画派险峻的山崖、雄伟的山体气势相比，画中山体的气势显得温和厚重。

画中山脚下有一条蜿蜒的小路，小路一直通往深谷中，山间有一座茅屋，在茅屋中还能看到一人坐在蒲团上，茅屋后面是层峦叠嶂的高山。在这幅画中，画家以长弧形的线条表现山石的皴纹，这种手法被称为"披麻皴"，是山水画皴法之一，披麻皴也是江南山水画派系的显著特点之一。纵观整幅画作笔势柔畅，以淡墨居多，表现出宁静、安详、平和的山水意境。

第 4 章 五 代

层岩丛树图 ▶

创作者：巨然
创作年代：五代宋初
风格流派：南方山水画派
题材：山水画
材质：绢本
实际尺寸：144.1cm×55.4cm

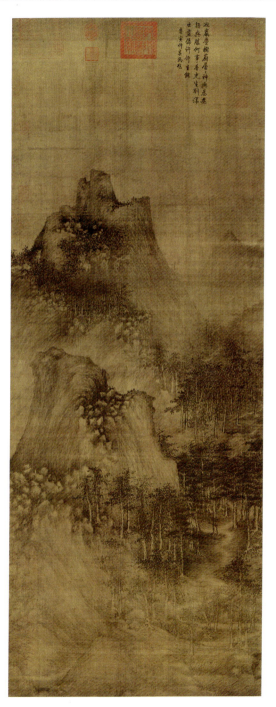

　　《层岩丛树图》描绘了雨后的山景。画中的山峰可分为三层，近景和中景中的山峰清晰可见，远景只能隐约看见缥缈的山头。

　　这幅画作采用了两峰相叠的构图方式，山峰从画幅的左下角以斜向上的走势延伸，使得画面充满了动感，两峰具有层次感，主峰呈锥状，同时也突出了主峰的首要位置。山脚下是一块较为平坦土地，一条小径蜿蜒而上，也引导着观者的视线看向树林深处，使得画面具有纵深感。画中树木整体排列错落有致，墨色有深有浅，展现出了被水汽笼罩的迷蒙之感。

　　《层岩丛树图》是一幅具有代表性的山水画作，画家用其独特的画法表现了山体的清秀俊逸之感，从画中还能感受到雨后空气中清新潮湿的气息，又为画作增添了寂静、朦胧的美感，整体来看这是一幅具有代表性的山水画作。

◀ 溪山兰若图

创作者：巨然
创作年代：五代宋初
风格流派：南方山水画派
题材：山水画
材质：绢本
实际尺寸：185.4cm×57.6cm

《溪山兰若图》是五代时期绘画的代表作品之一。这幅画的构图十分自然，山势呈绵延之势，有亭台楼宇掩映于山涧中，前部有坡岸溪水，给人宁静清谧的感受。

此画中山峦位于画面的中上部，占据画面的主体位置，山顶上的石块多棱角，形如矾石顶部的结晶，因此这种山水画技法也被称为"矾头"。画面下部是山丘，矾石状的山石有堆叠之感，同时富于变化，山丘上林木郁郁葱葱，形态各异。

从色彩上看，画面的色彩稍暗，墨色之间有浓淡的变化，表现出了山峦的起伏之势及光影的变化，使画面更加真实生动。这幅画的意境空灵，能够感受到南方山水所呈现出的柔和与秀丽。

第4章 五代

湖山春晓图 ▶

创作者：巨然
创作年代：五代宋初
风格流派：南方山水画派
题材：山水画
材质：绢本
实际尺寸：223cm×87cm

　　《湖山春晓图》是一幅南方山水画派风格作品，边幅有王季迁鉴赏跋"南唐巨然湖山春晓图神品，庚辰九月王己千审定"。

　　这幅画作表现了江南一带的湖光山色，湖山是指湖水与山峦。画中景色怡然秀丽，山间坐落着几间房屋，山岭间林木茂盛，山脚下有人在湖边取水，有人正倚床小憩，还有人正行走赶路，流露出闲适安宁之感。

　　画中的山峦略成锥体之状，曲折幽深，逐渐高耸扶摇而上，云雾气弥漫于整个山谷之中，将山谷中的幽静深刻地表现了出来。

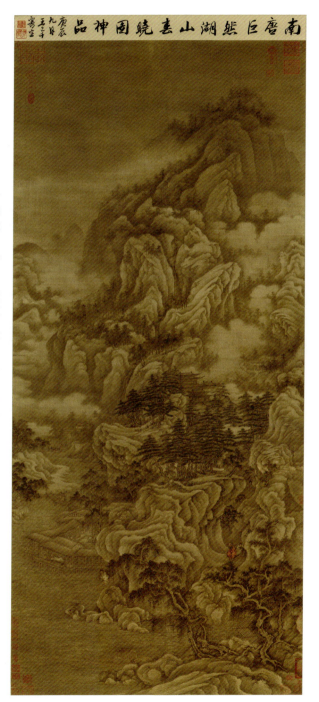

卫贤

卫贤,长安(今陕西省西安市)人,五代南唐画家。南唐后主李煜在位时为内廷供奉,擅长界画(界画即"界划",中国画技法名,在作画时使用界笔直尺画线的绘画方法),既能"折算无差",又无庸俗匠气,被称为唐以来"第一能手"。

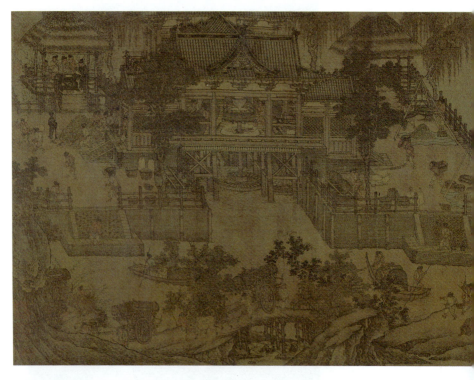

闸口盘车图 ▲

创作者:卫贤
创作年代:五代
风格流派:无
题材:风俗画
材质:绢本
实际尺寸:55.4cm×124.1cm

《闸口盘车图》是一幅风俗画杰作,图中所画的水磨装置,展现了古人对于水力应用的杰出成就。画中河旁闸口有一座大型的水磨作坊,河面上船只来来往往,显然是给磨坊运送物资的。画面左上角有一座角望亭,角望亭中坐着一位头戴幞头的官员,他正在核查另一位官吏递上的文书。

左下的前景处有一个斜坡,坡上是运输的车队。车队所用的运输工具就是盘车,是古代的一种长途运输货车。画面右侧有一座酒楼,酒楼前的店面装饰被称为"欢门",画中的欢门以竹子、木杆绑缚而成,形态像楼阁建筑。

这幅画中人物众多,大多是在磨坊里工作的民工,他们紧张地进行着各种不同的分工作业。水力磨坊要利用水流动力来驱动机械,因此画中的磨坊建在宽阔的河面上,这幅画作也是唐宋时期水利兴盛的实证。

第 4 章 五代

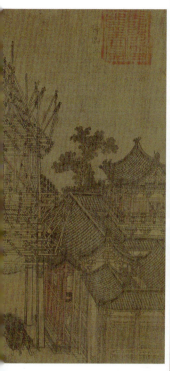

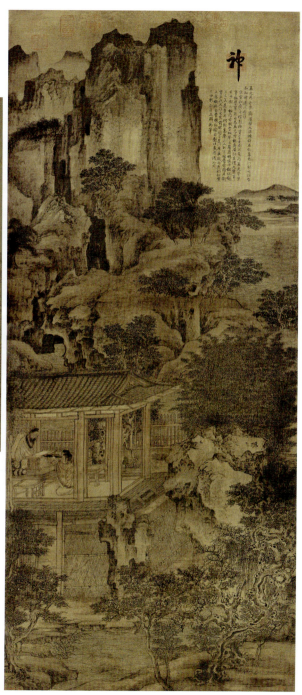

高士图 ▶

创作者：卫贤
创作年代：五代
风格流派：无
题材：山水画
材质：绢本
实际尺寸：134.5cm×52.5cm

　　《高士图》描绘的是汉代隐士梁鸿与妻子孟光"相敬如宾，举案齐眉"的故事。画作可分为上下两部分，上半部分为高山峭壁，下半部分以楼阁为视觉中心，展现了"举案齐眉"这一典故。

 阮郜

 阮郜,五代南唐画家,其事迹史书记载不详,《宣和画谱》只说他"入仕为太庙斋郎"。他擅长画人物,尤其仕女,以《阆苑女仙图》传世得名,可能是因为战乱,他的绘画作品在北宋时期已不多见。

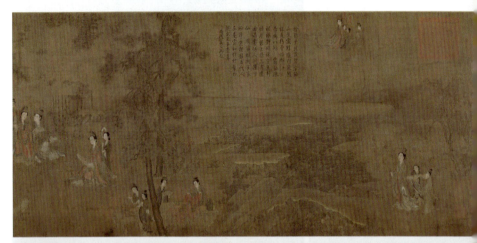

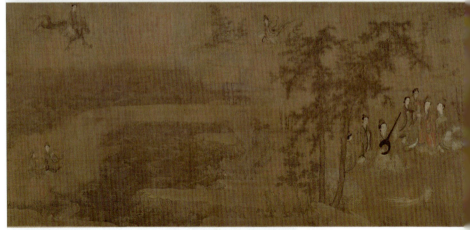

阆苑女仙图 ▲

创作者:阮郜
创作年代:五代
风格流派:南方山水画派
题材:神话题
材质:绢本
实际尺寸:42.7cm×177.2cm

 《阆苑女仙图》是阮郜唯一的传世作品,"阆苑"是传说中仙人的住处,有时也指宫苑。此图描绘的是阆苑仙境中一群女仙游玩休闲的情景,画中的女仙有的在弹琴,有的在谈笑,有的在修整,在天空上有乘龙、驾云、乘鸾的女仙,左下角的海面上还有两位女仙浮水而来。

 从画作风格来看,画中的女仙体态纤弱,与周昉时代丰腴的侍女形象有所不同。画家以细密圆软的线条勾描衣纹,用整齐排列的线条勾描海面的波纹,海面上泛起的水纹被刻画得极为生动,充满了涌动翻滚的动感。

第5章
宋 代

宋代的绘画是中国绘画艺术的鼎盛时期,出现了山水画、花鸟画、文人画等,各种形式异彩纷呈,又自成体系,形成宋代绘画的繁荣面貌,使其呈现出不同于前代的独特风格。

李成

李成（字咸熙，号营丘，约919-967），宋初著名画家，原籍长安（今陕西省西安市）。他博学多才，胸怀大志但无处施展，因此醉心于书画。其擅于山水画，他的画法简练，笔势锋利，好用淡墨，有"惜墨如金"之称。李成的山水画被誉为北宋第一，他和董源、范宽并称为"北宋三大家"。

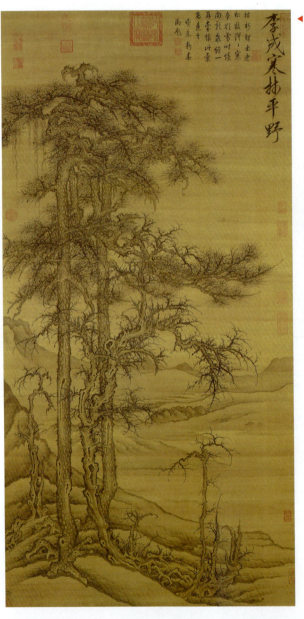

◀ **寒林平野图**
创作者：李成
创作年代：北宋
风格流派：北方山水画派
题材：山水画
材质：绢本
实际尺寸：137.8cm×69.2cm

这幅《寒林平野图》的题材是画家李成最擅长表现的场景，描绘的是萧瑟的隆冬平野的景色。近景中有两株苍松，树干笔直，挺拔刚劲；中景曲折的河道中是凝固的冰面；远景烟雾缭绕，一直延伸到天边，与连绵不断的低矮群山连成一片。整幅画面给人一种萧瑟而又凄凉之感。

此画的右上角有宋徽宗赵佶题的"李成寒林平野"六字，画上端还有乾隆的题诗及收藏印鉴。

第 5 章 宋 代

晴峦萧寺图 ▶

创作者：李成
创作年代：北宋
风格流派：北方山水画派
题材：山水画
材质：绢本
实际尺寸：111.8cm×56cm

这幅画描绘的是冬日山谷的一派景色，画中山峰高耸，其间云雾弥漫，以至于山脚隐没其中，尽显寒意。一大一小两道瀑布飞泻而下，山丘上建有寺塔楼阁，其间还有茅屋，板桥和各色行旅人物活动。画中山石雄浑之中带有清润之感。

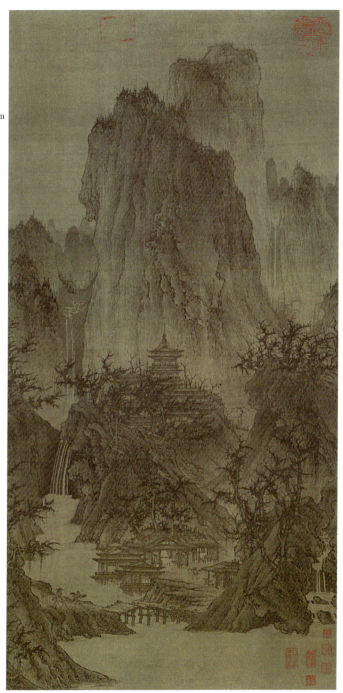

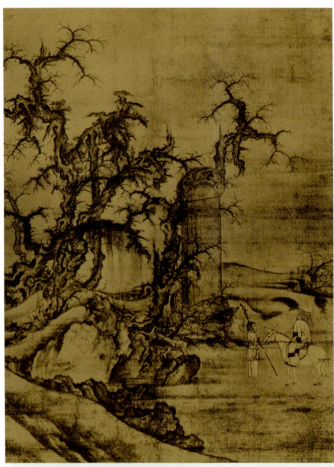

◀ 读碑窠石图

创作者：李成
创作年代：北宋
风格流派：北方山水画派
题材：山水画
材质：绢本
实际尺寸：126.3cm×104。

此画描述了冬日田野上一位骑骡的老人，正停驻在一座古碑前观看碑文的情景。

该画面采取了平远法构图，树枝以细线勾勒，再用墨染，枝干呈鹰爪状，纵横交错。除此之外，整个画面背景空旷，尽显悲凉之感。

据传该画为合作之作，因石碑左侧上隐藏有两行小字——"李成画树石""王晓补人物"。

寒鸦图 ▼

创作者：李成
创作年代：北宋
风格流派：北方山水画派
题材：山水画
材质：绢本
实际尺寸：27.1cm×113.2

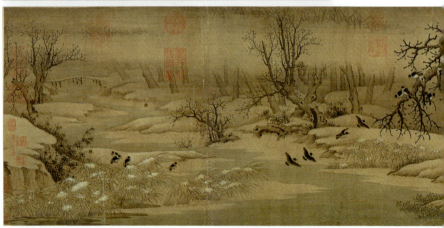

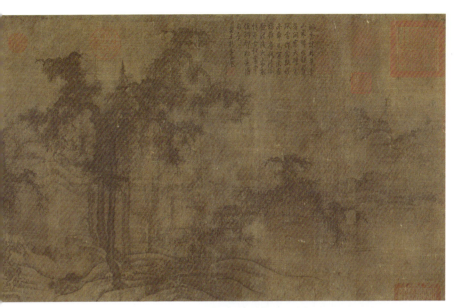

小寒林图 ▲

创作者：李成
创作年代：北宋
风格流派：北方山水画派
题材：山水画
材质：绢本
实际尺寸：40cm×72cm

此画因保存不当等原因致画面皱裂，破损严重，但仍然为李成的重要代表作品之一。画面上近处小土丘上有松树数株，松干挺直，但蟹爪画法并不明显，其余林木笼罩于烟霭雾气之中，四周山石间杂树丛生，后有山涧溪水。

在这幅《寒鸦图》中，一丛枯树茂立，树干粗壮，树叶落尽，给人以萧瑟凄凉之感。画上树十只寒鸦三五成群，或空中盘旋，或地上觅食，或枝上观望，各具特色。地面的杂草上，以及树枝上以白线勾勒，仿佛是没融化完的残雪，整体描绘出一幅冬日雪后林间群鸦翔集的景象。

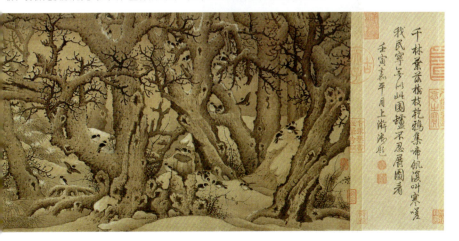

范宽

范宽（又名中正，字中立，约950–1032），宋代绘画大师。因为性情宽厚豁达，时人称之为"宽"，遂以范宽自名，其艺术成就与李成齐名，并称"李范"，又与同为华原（今陕西省铜川市耀州区）人的柳公权合称"柳范"。

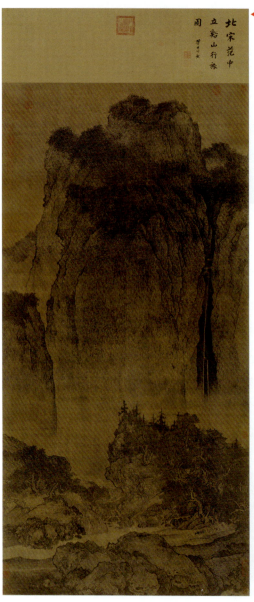

▸ 溪山行旅图

创作者：范宽
创作年代：北宋
风格流派：北方山水画派
题材：山水画
材质：绢本
实际尺寸：206.3cm×103.3cm

画家范宽以山水画见长，其作品《溪山行旅图》是中国画史上极其重要的作品之一，被认为是范宽艺术成就的代表作，也是中国山水画的典范。

《溪山行旅图》的画卷采用了水墨手法，展现了中国传统文人画的精神，表达了人与自然和谐的理念，也体现了文人追求超脱和内在修养的理想。这幅画以精细的线条描绘山川和树木，同时运用淡墨、深浅不一的墨色和笔触变化来营造空间感和层次感，体现了中国画中"留白"的美学。

在构图上，《溪山行旅图》采用了"高远"手法，通过缥缈的高山和深远的谷地，创造出一种宁静而又深邃的山水空间。画中的行旅人物和车马细微而具有生活气息，人物虽小但却有力地点明了主题，展现出作者对自然界的崇敬和对人类渺小的深刻理解。

雪景寒林图 ▼

创作者：范宽
创作年代：北宋
风格流派：北方山水画派
题材：山水画
材质：绢本
实际尺寸：128cm×103cm

这幅《雪景寒林图》通过全景式高远、平远、深远相结合的构图，表现了冬日山川雪后初晴的瑰丽景色。画面中雪峰屏立，山石峻峭凌厉，树木造型独特，气势雄伟，寒林中还点缀有屋舍、小桥、流水等，使得画面层次更加丰富，有密有疏，真实生动地表现了秦陇山川雪后的磅礴气象。该画为后世雪景山水画的范本之作，在中国绘画史上具有重要地位。

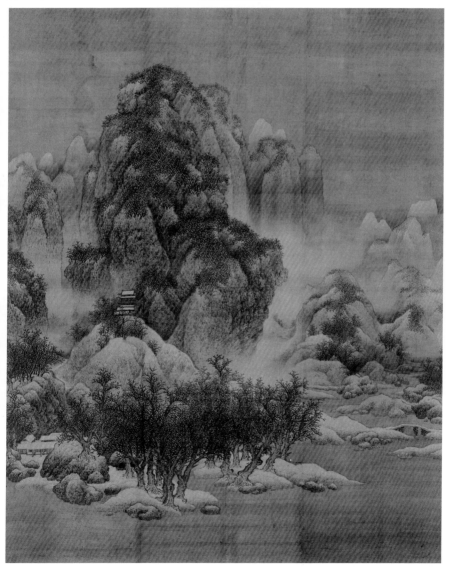

烟岚秋晓图 ▲

创作者：范宽
创作年代：北宋
风格流派：北方山水画派
题材：山水画
材质：绢本
实际尺寸：30cm×603.3cm

这幅画的作者目前还存在一些争议，有的人认为是清代人所作，署的范宽名；有的人认为确为范宽所作，目前还有待专家确认。

第 5 章 宋 代

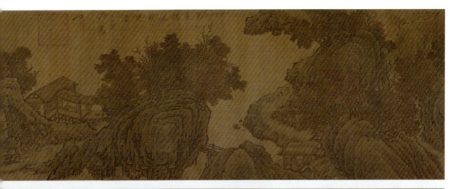

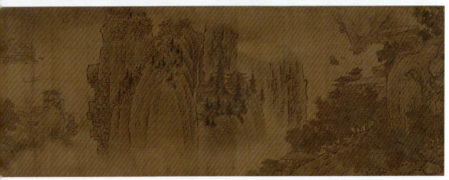

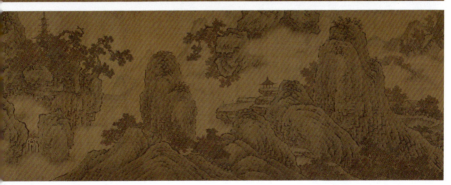

　　《烟岚秋晓图》是一幅描绘秋天早晨景色的山水画，画作中展现了一片壮丽的山石景色，山峰连绵起伏，峰峦叠嶂。画面中部的山林之间被云雾所笼罩，展现出一种神秘而壮美的景象。在画面中，山石和树木的形态各异，细节丰富，范宽运用精细的笔触和深浅不一的墨色，生动地表现出了山石的质感和层次感，这幅画是范宽晚年的代表作之一。

惠崇（约965-1017），北宋僧人，擅长诗、画。作为诗人，他专精五律，多写自然小景，颇为欧阳修等大家称道。作为画家，他擅长画鹅、雁、鹭鸶，尤其擅长小景，有"惠崇小景"的美赞，对后世影响深远。

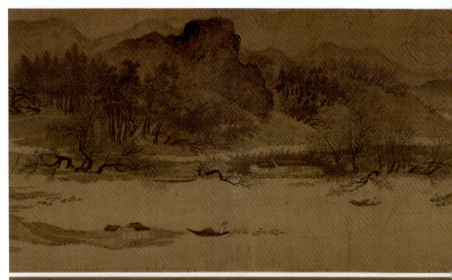

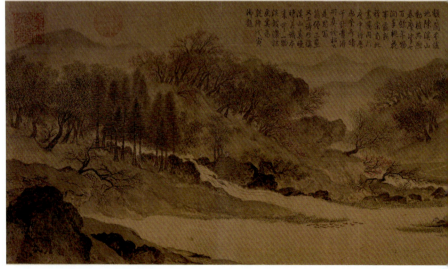

溪山春晓图

创作者：惠崇
创作年代：北宋
风格流派：南方山水画派
题材：山水画
材质：绢本
实际尺寸：24.5cm×185cm

这幅《溪山春晓图》以一江春水平铺贯穿，卷首远处山峰隐约起伏，近处水面宽阔，数艘小舟停泊，渔翁垂钓其间，水中水禽众多，岸边柳树、桃树及杂树交错，花红柳绿。

卷末是从山中流出的溪水，溪水两侧的丘坡上都长满了绿柳红桃和各类杂树，一片春意盎然的江南景色。苏轼为这幅画而作的诗句"竹外桃花三两枝，春江水暖鸭先知"，名传千古。

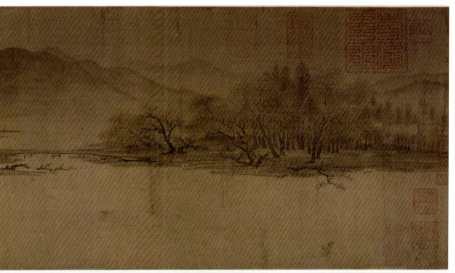

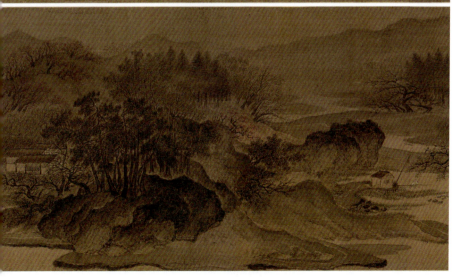

赵昌(字昌之),北宋画家,广汉剑南(今四川剑阁之南)人。他工书法、绘画,擅长画花果,多作折枝花,兼工草虫,在北宋时期与宋徽宗赵佶齐名,是宋代花鸟画坛的杰出画家,因其极善写生,故有"写生赵昌"的美誉。

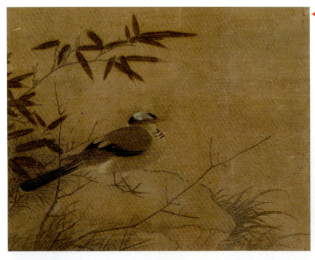

◀ **鸟图**
创作者:赵昌
创作年代:北宋
风格流派:无
题材:花鸟画
材质:绢本
实际尺寸:23cm×30cm

这幅画描绘了一只体态微胖的小鸟立于石台之上,眼神专注凝望远方。小鸟羽毛纹路清晰,头颈腹部绒毛分毫毕现,小足精致甚至可见指甲,画幅虽小但灵巧生动,展现了作者深厚的写生功底。

写生蛱蝶图 ▼
创作者:赵昌
创作年代:北宋
风格流派:无
题材:花鸟画
材质:纸本
实际尺寸:27.7cm×91cm

此幅画中描绘的是田园一角群蝶恋花的情景。画中蛱蝶轻灵飞舞,盘旋穿梭于秋花枯芦之间。蛱蝶的形象刻画传神,蝶翼薄如绢纱,花纹绚丽斑斓,如发丝般纤细的须脚也清晰可见。在构图布局上,作者将景物集中在下半部,岸边的植物错落有致。

画卷上无作者款印,但收藏印鉴极为丰富,留有各朝代收藏印章39枚。

岁朝图 ▶

创作者：赵昌
创作年代：北宋
风格流派：无
题材：花鸟画
材质：绢本
实际尺寸：51.2cm×103.8cm

与过年有关的节令画在古代多称之为"岁朝图"，这幅画与传统的花鸟画有所不同，整个画面被安排得很满，没有留白，整体具有装饰性，从而营造出一种绮丽而欢喜的氛围。画上梅花、山茶花、水仙花和长春花，用朱砂、白粉、胭脂、石绿画成，再用石青填底，色彩明丽，富丽堂皇。

在此画作的顶部，乾隆有题跋评价赵昌："满幅轻绡荟众芳，岁朝首祚报韶光。朱红石绿出画院，写态传情惟赵昌。"

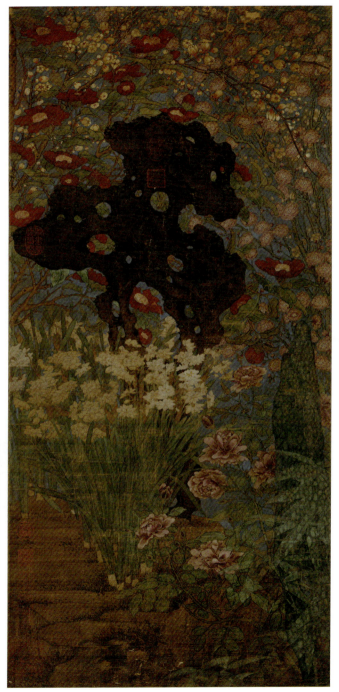

张先

张先(字子野,990—1078),宋天圣八年(1030年)进士,官至都官郎中,是北宋著名词人,擅长作慢词,与柳永齐名。其词内容大多反映士大夫的诗酒生活和男女之情,对都市社会生活也有所反映。至于他的绘画作品,无论历史流传还是文献记载,仅此《十咏图》一幅。

十咏图 ▼
创作者:张先
创作年代:北宋
风格流派:北方山水画派
题材:山水画
材质:绢本
实际尺寸:52cm×125.4cm

张先82岁时怀念父亲张维,翻阅其父生前诗作,其中两句说到"它日定知传好事,丹青宁羡洛中图",对张先有所触动,于是启发他创作了这幅《十咏图》。张先通过缜密的构思和巧妙的布局,将其父张维的十首诗作之意境集于一卷,情节转换与时序变迁自然流畅,是一幅能够记录历史、还原宋代风情的绘画佳作。

该画引首有清乾隆皇帝弘历手书"诵芬写妙"四字,拖尾还有多位名家的题跋及印章,使得此画弥足珍贵。

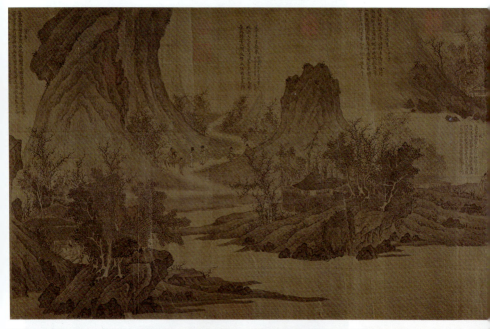

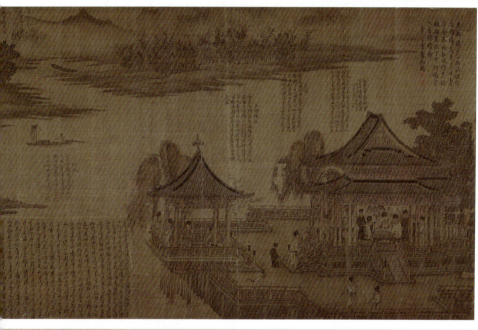

许道宁

许道宁,北宋画家,长安(今陕西省西安市)人,主要活跃于北宋初期到北宋中期,擅长绘林木、平远、野水等自然景色,并与行旅、野渡、捕鱼等人文景观相结合。他的画风犀利、自由、豪放,所画峰峦树木,陡峭刚硬,被誉为"能得李成之气"。

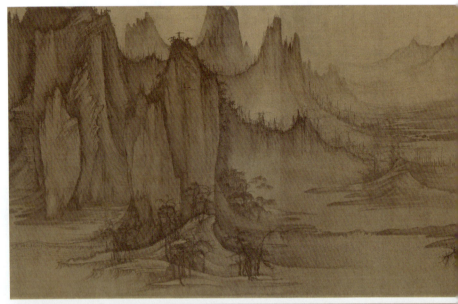

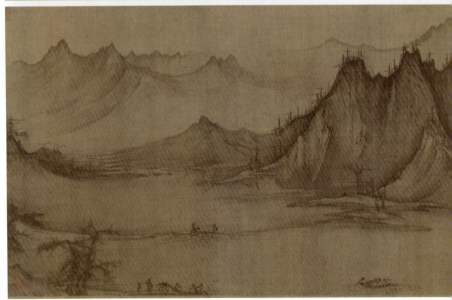

第 5 章 宋 代

　　许道宁的生平十分有特点,他出身贫苦家庭,早年在汴京以卖药为生,为了使药材能有更好的销量,他将自己的画作为赠品相送。他性格豪放,酷爱饮酒,人送外号"醉许",常常在酒肆中把所见所闻画下来。初期他主要学习李成的风格,后期他的画风逐渐自成一家,开辟出了独属自己的艺术之路。

▶ **渔舟唱晚图**

创作者:许道宁
创作年代:北宋
风格流派:李成画派
题材:山水画
材质:绢本
实际尺寸:49.5cm×260cm

　　《渔舟唱晚图》又名《渔父图》,是一幅绢本水墨画,画上有连绵起伏的险峻山峰,峰前是平静的江水,几艘渔船浮于江心之上,渔夫们正在撒网捕鱼,给江山增添了不少生机。山石用水墨直皴渍染,细微处略用笔勾勒,表现山石的纹理。整幅画面用笔刚硬,运墨苍润,并带有浓厚的生活气息。

云关雪栈图 ▼

创作者:许道宁
创作年代:北宋
风格流派:李成画派
题材:山水画
材质:绢本
实际尺寸:25.2cm×26.5cm

　　《云关雪栈图》是一幅团扇作品,通过平远的角度,描绘了一处通向远方的路口,有木桥、高树和茅屋,整体景色是冬季寒冷萧瑟的雪景。

　　在构图上主体内容布局在画面下方,而上方大量留白,更显出冬日天空的深远。

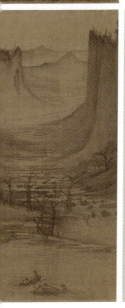
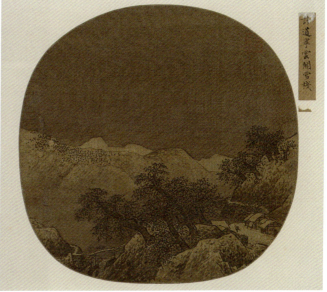

 刘寀

刘寀（字宏道），历任州县官，授朝奉郎。他个性狂逸，不拘小节，工诗词，亦擅长画鱼。他的作品被认为是"深得广戏浮沉、相忘于江湖之意"，是真正的"水中之鱼"。

群鱼戏瓣图 ▶

创作者：刘寀
创作年代：北宋
风格流派：无
题材：动物画
材质：绢本
实际尺寸：26.8cm×252.2cm

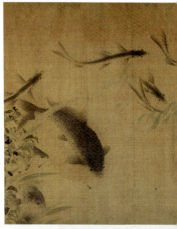

北宋画家刘寀是当时画鱼第一人，他笔下的鲤鱼生动活泼，惟妙惟肖，似真实游弋在水中，具有"涵泳自然之态"。

其代表作品《群鱼戏瓣图》（又名《落花游鱼图》）是一幅长卷，画首一丛盛开的杏花伸向水面，落花引来群鱼争食，小鱼往来穿梭，自由嬉戏。再往后，各色大鱼小鱼相继出现，它们或聚或离，姿态各异，一派生动活泼的情景。

该画全部以晕染的方式绘成，鱼鳞与鱼身融为一体，形态准确，生动和谐，色泽鲜而不艳。全画虽未画水，但水感又无处不在，通过鱼儿的游动之姿、水草的飘动之势，让整幅画面显得无比生动自然。

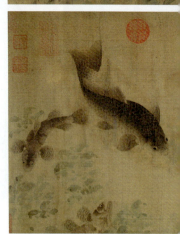

第 5 章 宋 代

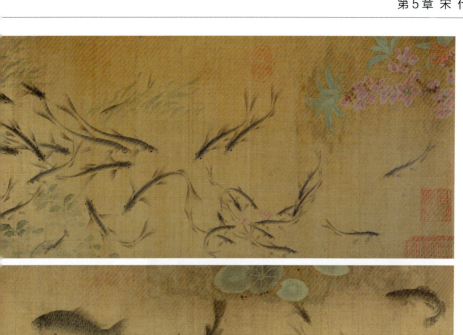

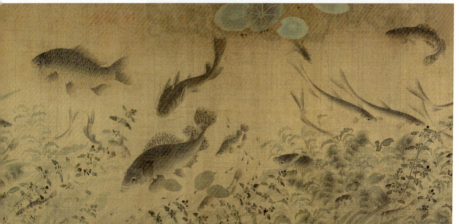

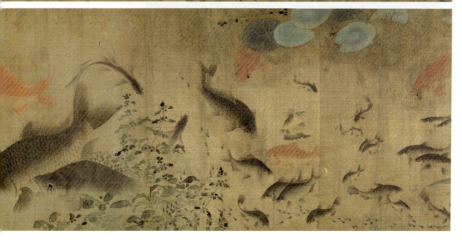

崔白

崔白（字子西），主要活跃于嘉祐至元丰年间，北宋著名画家，擅长画花竹、翎毛、禽鸟、花荷、凫雁等，所画鹅、蝉、雀堪称三绝。另外，他笔下的佛道壁画也深受宋神宗的赏识。

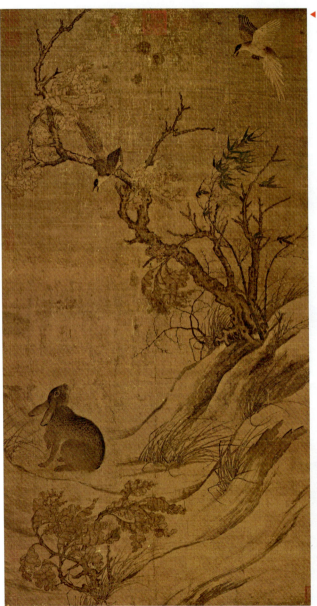

◀ **双喜图**

创作者：崔白
创作年代：北宋
风格流派：无
题材：花鸟画
材质：绢本
实际尺寸：193.7cm×103cm

这幅《双喜图》是崔白的名作，描绘的是深秋时节的一幅动态场景。一只喜鹊站在树枝上俯身向下鸣叫，另外一只正腾空飞来助阵，它们正向地上的一只闯入领地的灰兔示威。

整幅画细节表现极强，尤其是对野兔和喜鹊的描绘，对毛发的质感和层次的把握都十分精准。此外画家对树木、花草和山坡的描绘也十分生动，画中各物在画家的笔下自然而生动。

寒雀图 ▼

创作者：崔白
创作年代：北宋
风格流派：无
题材：花鸟画
材质：绢本
实际尺寸：25.5cm×101.4cm

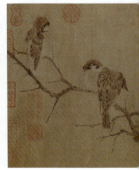

第5章 宋代

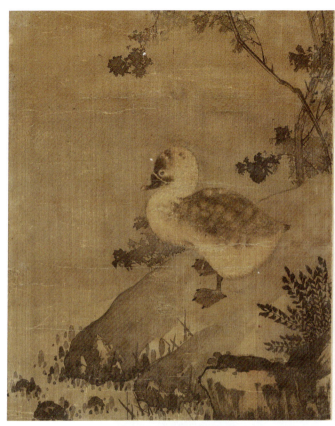

宋崔白沙渚凫雏

◀ 沙渚凫雏图
创作者：崔白
创作年代：北宋
风格流派：无
题材：动物画
材质：绢本
实际尺寸：31.4cm×25.7cm

崔白的这幅《沙渚凫雏图》因为年代久远，画中多处出现了细裂纹，但仍然可以从中看到凫雏的细毛，所谓"凫雏"，是指小野鸭，从它缩颈的样子来判断，此时，可能是深秋或初冬季节，小野鸭正睁着黄豆小眼，凝视湖水和岸的交界处，似在发呆，又似在犹豫是否下水游泳。

另外这幅《寒雀图》的主角则是几只可爱的小麻雀，它们或静或动地散落在树枝上。该画作构图巧妙。作者以干湿兼用的墨色、松动灵活的笔法绘出了麻雀及树干。崔白的创新花鸟画作打破了黄筌画派百年来的主导地位，推动了宋朝花鸟画的演变。

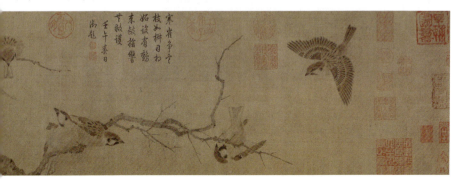

郭熙（字淳夫，世称郭河阳，约1023-1085），河阳府温县（今属河南）人，北宋杰出画家、绘画理论家。他出身平民，早年信奉道教，游于方外，以画闻名，熙宁元年被召入画院，后任翰林待诏直长，宋神宗赵顼深爱其画，曾"一殿专皆熙作"。

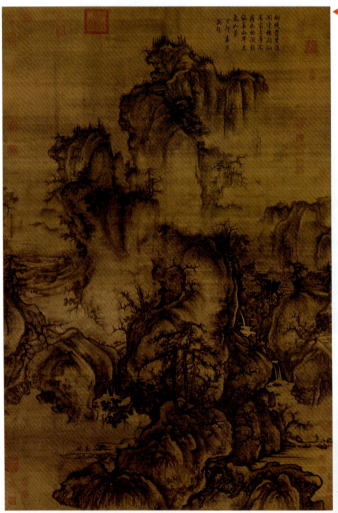

◀ 早春图

创作者：郭熙
创作年代：北宋
风格流派：李成画派
题材：山水画
材质：绢本
实际尺寸：158.3cm×108.1cm

　　画面描绘了山区初春的景色。群山巍峨，其间薄雾缭绕，松柏的枝干弯曲而有力，树枝呈现北宋特色—蟹爪状。山涧中泉水潺潺流淌，汇入山谷中的清澈小溪，呈现出一派生机勃勃的早春景象。

树色平远图 ▼

创作者：郭熙
创作年代：北宋
风格流派：李成画派
题材：山水画
材质：绢本
实际尺寸：32.4cm×104.8cm

此画描绘了河流两岸的景色，全画以河为界，分为前后两个部分，开卷为远山野水、小舟渔夫，画卷后半段出现老树凉亭，其中点缀有拄杖的老人、搬货的仆夫等。画面以平远法布局，构景简洁而开阔深远。

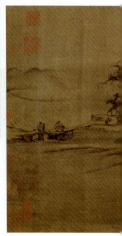

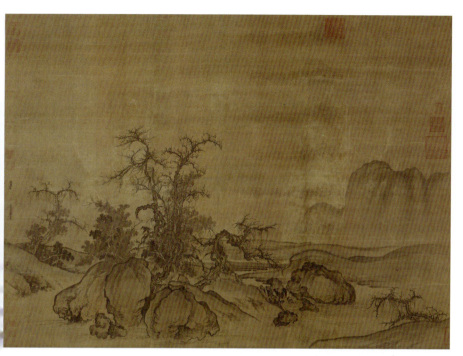

窠石平远图 ▲

创作者：郭熙
创作年代：北宋
风格流派：李成画派
题材：山水画
材质：绢本
实际尺寸：120.8cm×167.7cm

在这幅画面的近处有潺潺的溪水，河岸上的岩石清晰可见，树木丛生在岩石之间，有的已经落叶，一些用淡墨勾勒出的新叶给画面增添了一丝生机。远处淡淡的炊烟缭绕，广袤的荒原上群山横亘，仿佛是一道天然的屏障，天空则清明无尘，呈现出深秋的宁静与旷远。

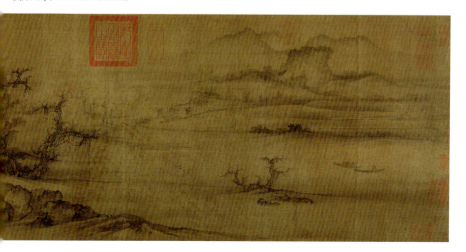

王诜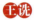

王诜（字晋卿，约1048年-约1104），太原人，后迁汴京（今河南省开封市），北宋画家，擅长画山水和牛。他的山水画以青绿著称，注重笔墨的运用和意境的表现，同时也善于运用水墨技法。他的作品不仅在当时备受赞誉，也对后世的绘画艺术产生了深远的影响。

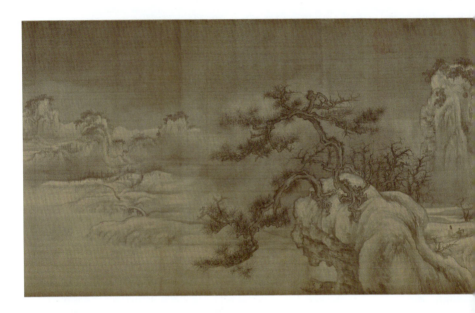

渔村小雪图 ▲

创作者：王诜
创作年代：北宋
风格流派：李成画派
题材：山水画
材质：绢本
实际尺寸：44.4cm×676.28cm

王诜的这幅《渔村小雪图》描绘的是寒冬小雪后渔村的山水景色。在画面中，雪山与奇松交相辉映，溪岸旁停靠着几艘渔船。整幅画面的意境显得寂寥而空灵，笼罩着一种宁静的氛围。虽然画面中有渔夫辛勤劳作的场景，但所表达的却是文人墨客对于山林隐居生活的高雅追求。

在画中的山石勾皴部分，采用了侧锋短笔的技巧，其边缘轮廓则运用了破墨法，即在勾勒完成后，用清水向内扩散，使得墨色变得轻柔而淡雅。而寒林长松的部分，则使用了中锋浓墨的方式，这种描绘手法更加强调了它傲骨寒梅般的高贵品质。

第5章 宋代

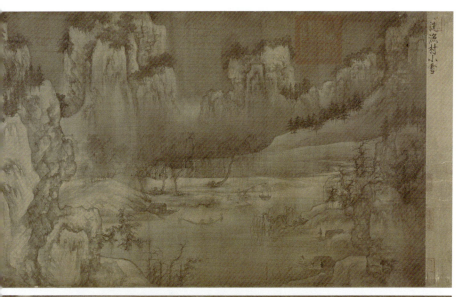

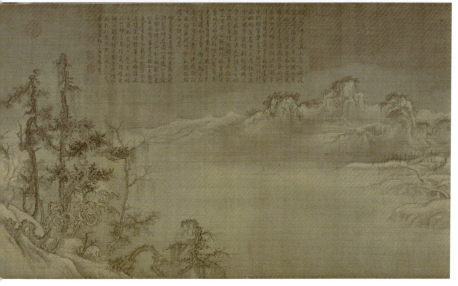

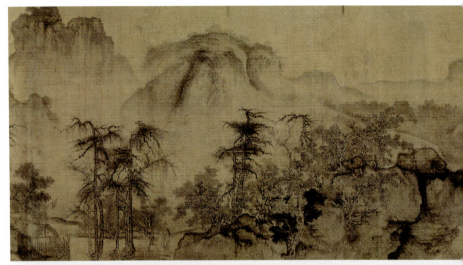

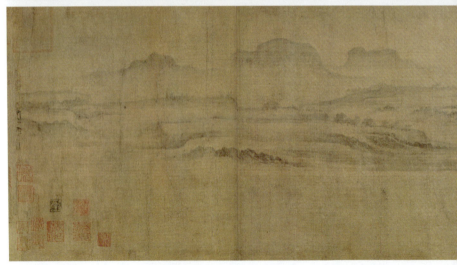

溪山秋霁图 ▲

创作者：王诜
创作年代：北宋
风格流派：李成画派
题材：风景画
材质：绢本
实际尺寸：45.2cm×206cm

此画作上无作者款识，元代时曾被倪瓒、柯九思等人收藏，定为郭熙之作，但此画风格与传世的郭熙雄健浑厚之画风不太相同，后来谢稚柳将其更定为王诜之作。

第 5 章 宋 代

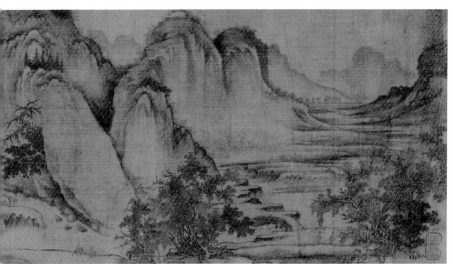

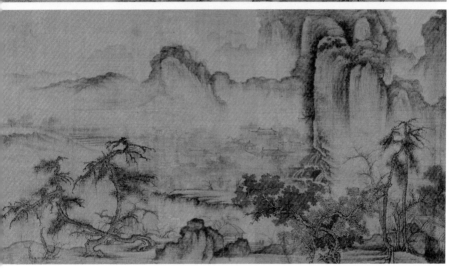

该画作描绘了秋雨过后，天空放晴，山水美景尽现眼前的景色。画面中重重山峰层峦叠嶂，连绵起伏，江水在山间曲折流淌，忽然间宽阔的江水又横亘在眼前。近处有青翠的树木，小屋隐匿于绿树之中，远处山间隐约还有几处屋檐，更远处的云雾缭绕，让山峦显得妩媚动人。画面中还点缀着文人雅士和渔夫钓客，展现了他们闲适的生活情趣。

宋人认为山水画应描绘出可供游历和居住的景色。这幅画的布局井然有序，意境优美，正好符合这一要求。它不仅展示了自然美景，还表现了人们在大自然中生活的美好场景。

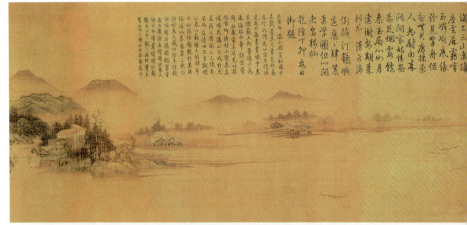

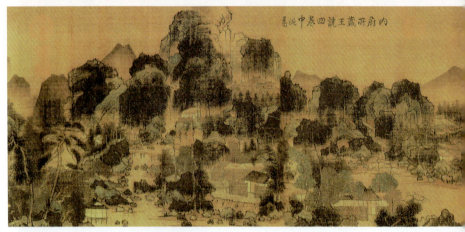

瀛山图 ▲

创作者：王诜
创作年代：北宋
风格流派：李成画派
题材：山水画
材质：纸本
实际尺寸：24.5cm×145.1cm

这幅画作描绘的是重峦叠嶂的山峰环绕着潺潺的小溪，远离尘世的山村茅屋静静地坐落在其中，远处的水面上几艘小船若隐若现。

画作中的山峦以墨线勾勒和墨色渲染为基础，再加上青绿色填染，更显得古朴清雅。《图绘宝鉴》评价王诜："又作着色山水，师李将军，不古不今，自成一家。"

第5章 宋代

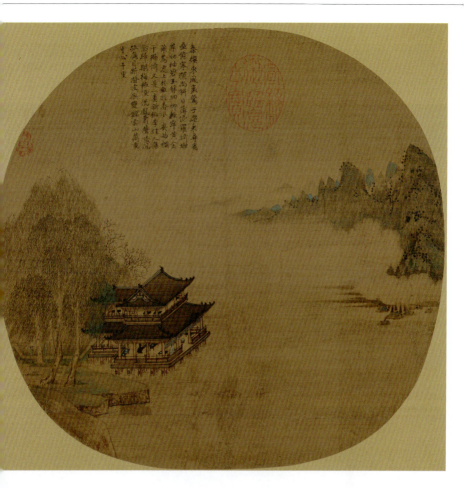

玉楼春思图 ▲
创作者：王诜
创作年代：北宋
风格流派：李成画派
题材：山水画
材质：纸本
实际尺寸：24cm×25cm

《玉楼春思图》以春日晨曦为背景，描绘了一座豪华的玉楼和周围的自然景色。该画是一幅团扇画，采用左右对称的布局方式。画面中心是宽阔的江面，左半部分的近景展示了水殿楼阁和回廊的美景，河堤上的柳树绿意盎然。一位仕女站在江边，扶着栏杆，陷入沉思。江对岸云山叠嶂，景色宜人，给人一种深远的意境体验。

此画上无款识，作者目前存疑，曾为清初梁清标收入《唐宋元集绘册》中，梁清标鉴定为王诜作品，但就画作的构图与画法来看与王诜的画风是有一些区别的，更似南宋的风格。

高克明，北宋画家，主要活跃于太宗、仁宗两朝。他精于绘画花鸟、人物、翎毛等，尤其擅长山水，其山水画创作大多是从实地观察获得素材，反复经过自己深思熟虑而作，并不专师于一家，却能注意采撷诸家之美，参成一艺之精，形成自己独有的艺术风格。

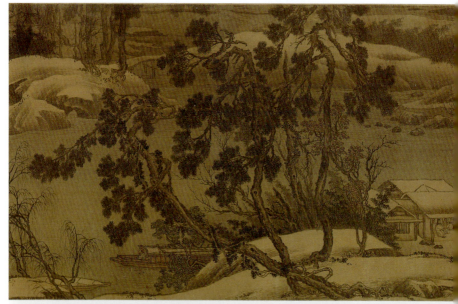

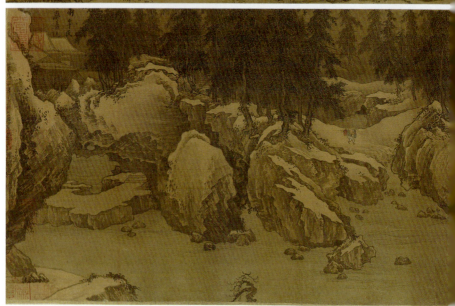

第 5 章 宋 代

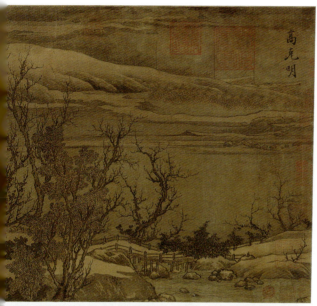

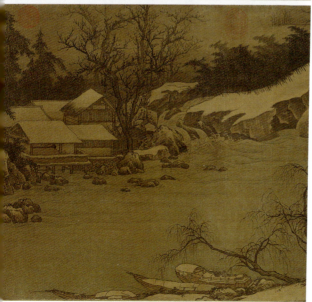

◀ 溪山雪意图

创作者：高克明
创作年代：北宋
风格流派：无
题材：山水画
材质：绢本
实际尺寸：41.6cm×241.3cm

 这幅画描绘了溪山雪后的寒冬景色，展示了白雪覆盖下的世界，其间松木丛林、江岸渔船、楼阁人物，都刻画得准确细致，充分表达了雪后寒冷寂静的氛围，展现了画家在山水画创作方面的高超技艺。

 此画卷首处有"高克明"款，历来学者都视它为高氏作品，但近代也有学者认为其款识更似南宋风格，因此此画作者目前存疑。

李公麟

李公麟（字伯时，号龙眠居士、龙眠山人，1049-1106），北宋时期舒州（今安徽省桐城市）人。其在绘画创作上表现范围广阔，道释、人物、鞍马、宫室、山水、花鸟等无所不能，且精于临摹，现存作品有《五马图》《临韦偃牧放图》《维摩诘像》《免胄图》等。

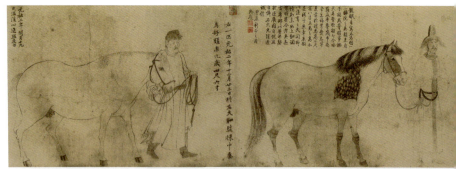

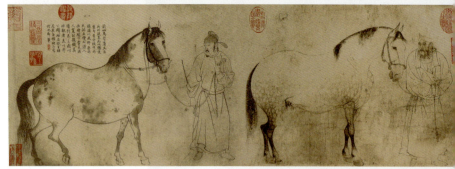

五马图 ▲

创作者：李公麟
创作年代：北宋
风格流派：桐城画派
题材：动物画
材质：纸本
实际尺寸：29.3cm×225cm

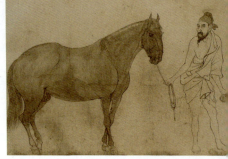

这幅《五马图》画的是宋朝元祐初年天驷监中的五匹西域名马，画分五段，每段上展示一匹名马和一位牵马官。该画虽无作者款印，但卷末有黄庭坚的"李公麟作"题跋。黄庭坚与李公麟在元祐年间曾同朝为官，多次亲自观赏李公麟画马，他的这些题字充分证明了此画正是李公麟所作。

这些骏马的名字分别为"凤头骢""锦膊骢""好头赤""照夜白"，其中一匹马的题记已失，经考证该马可能为"满川花"。

维摩演教图 ▲

创作者：李公麟
创作年代：北宋
风格流派：桐城画派
题材：宗教画
材质：纸本
实际尺寸：34.6cm × 207.5cm

 该画取材于佛教《维摩诘经》，表现的是维摩诘向文殊菩萨宣扬佛教大乘教义的情景。画中维摩诘坐于榻上，精神矍铄，对面坐的文殊菩萨脚踩莲花，正静坐倾听维摩诘的讲话。该画使用了白描手法，构图艺术性很高。

 此画作无作者款印，因此作者尚存争论，画后幅有明朝沈度书写的《心经》及其他多人的题跋，据此认为作者为宋代李公麟。

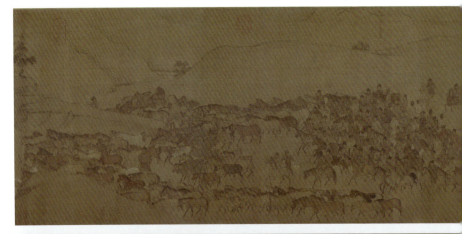

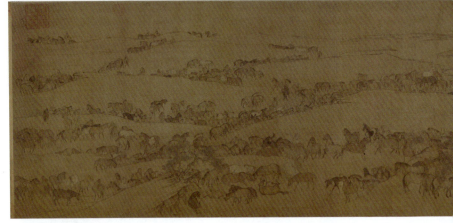

临韦偃牧放图 ▲

创作者：李公麟
创作年代：北宋
风格流派：桐城画派
题材：风俗画
材质：绢本
实际尺寸：46.2cm×429.8cm

这幅作品是李公麟临摹唐朝画家韦偃的《牧放图》而成之作，在卷首有"臣李公麟奉敕摹韦偃牧放图"款。画面中高低不平的土坡上和广阔的平原间，牧者驱赶着一大群马匹蜂拥而来，据统计，全画共画有1286匹马，143个牧人，场面极为浩大，观众仿佛能从画面中听到群马奔腾的巨响。

整幅画主要用墨线勾描，并未再施色彩，线条流畅有力，形象刻画精微。该画既保留了韦偃原作的面貌，又反映出李公麟熟练的绘画技巧和风格，是一件稀世珍宝。卷后还有明太祖朱元璋、清高宗弘历等人的题记。

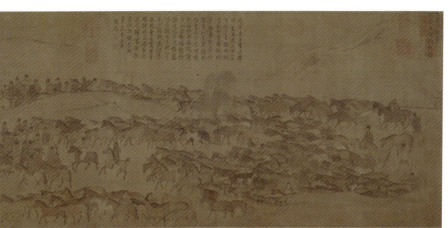

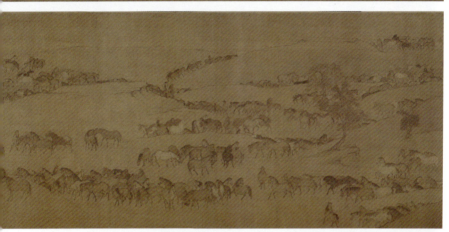

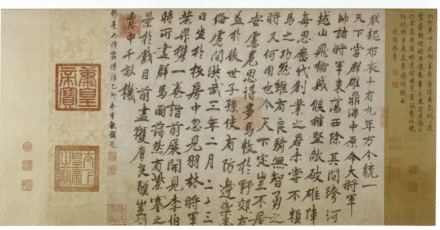

赵令穰(字大年),北宋汴京(今河南省开封市)人,画家,活跃于神宗、哲宗时期,其子赵伯驹同为宋代著名画家。赵令穰工画山水、花果、翎毛,笔致秀丽,画风清雅出尘。

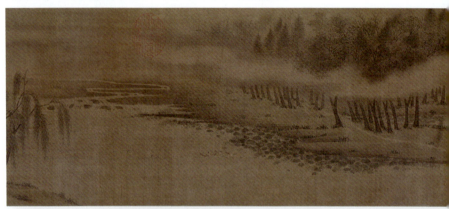

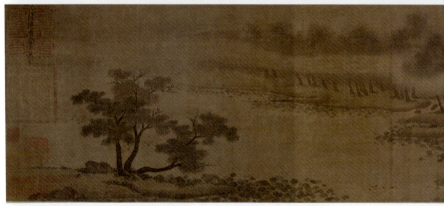

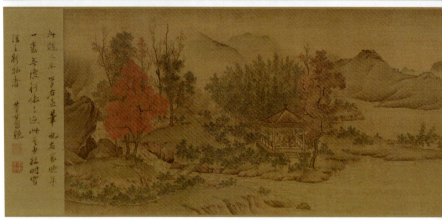

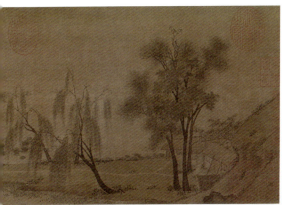

◀ **湖庄清夏图**

创作者：赵令穰
创作年代：北宋
风格流派：南方山水画派
题材：山水画
材质：绢本
实际尺寸：19.1cm×161.3cm

此画以平远法构图，从右至左徐徐展开，描绘了一片悠然的夏季湖景。卷首是几间临湖房屋，房前垂柳拂水，一座小桥跨水而过，湖中莲叶田田，再往远处雾气迷蒙，将树林湮没其中。画面中段的湖面对岸又见绿树环抱着数间村舍，屋后一片林木在烟雾中时隐时现，烟气将观者的视线引向卷尾，更增添了画面悠然灵动的气氛。画作整体笔墨柔润，充分表现出了湖边柳岸幽居的宁静怡然之情趣。

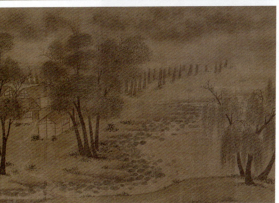

◀ **陶潜赏菊图**

创作者：赵令穰
创作年代：北宋
风格流派：南方山水画派
题材：山水画
材质：绢本
实际尺寸：30cm×84cm

此画中远处山峦连绵起伏，湖面浩渺平静，近景岸边一座小亭，内有两人对坐饮茶，赏景言欢。小亭外树木郁郁葱葱，小桥流水，芳草萋萋，其间一树红叶格外醒目，一派秋天的景色尽收眼底。亭中两人应该是东晋大诗人陶渊明与他的朋友，该画作卷尾有多位名人的题跋，内容也多与陶渊明赏菊的故事相关。

赵佶

宋徽宗赵佶（号宣和主人，1082-1135），宋朝第八位皇帝，书画家。赵佶具有相当高的艺术造诣，他发展了宫廷绘画，广集画家，创造了宣和画院，培养了一批杰出画家，其自创一种书法字体被后人称为"瘦金书"。

《文会图》是宋徽宗赵佶与宫廷画家共同创作的绢本设色画，该画描绘的是文人学者以文会友、饮酒赋诗的场景。园林中绿草如茵，雕栏环绕其间，树木疏密有致，九名文士围着坐在树下案桌周围，身旁还站有服侍的佣人，一旁的树下有两人在交谈，各色人物姿态生动有致，呈现出文人学者饮酒赋诗的畅谈之情景。

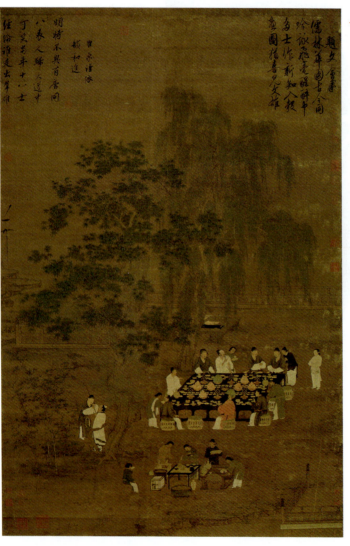

◀ **文会图**
创作者：赵佶
创作年代：北宋
风格流派：无
题材：风俗画
材质：绢本
实际尺寸：184.4cm

画作右上角有赵佶的行书自题诗《会图》："儒林华国同，吟咏飞毫醒醉中士作新知入毂，画图见文雄。"从书法中可以看到其独特的瘦风格。

左上角则是宰相所题的和韵诗："明与有唐同，八表人归中。可笑当年十八士伦谁是出群雄。"

第 5 章 宋 代

听琴图 ▶

创作者：赵佶
创作年代：北宋
风格流派：无
题材：风俗画
材质：绢本
实际尺寸：147.2cm × 51.3cm

《听琴图》描绘的是官僚贵族雅集听琴的场景。主人公身着道冠玄袍，居中端坐，凝神抚琴，前面坐墩上两位纱帽官服的朝士对坐聆听，完全陶醉在琴声之中。作品构图简洁，人物举止形貌刻画得生动传神，是宋代宫廷人物画的代表作品。

芙蓉锦鸡图

创作者：赵佶
创作年代：北宋
风格流派：无
题材：花鸟画
材质：绢本
实际尺寸：81.5cm × 53.6cm

作为独立的画科，宋代的花鸟画无论在绘制技巧还是表现形式方面都已经达到很高的艺术水准，《芙蓉锦鸡图》便是其中的一幅精品。整幅画层次分明，疏密相间，晕染细腻，充满了秋色中的盎然生机。

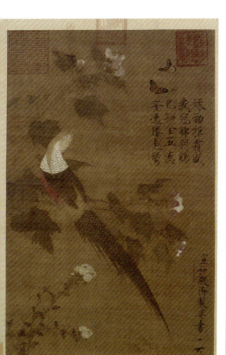

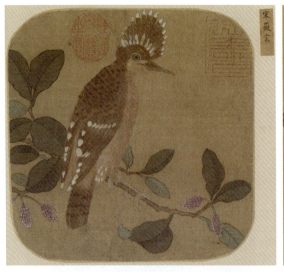 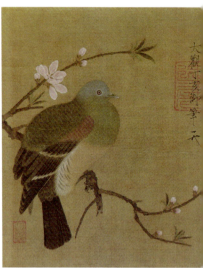

戴胜图 ▲
创作者：赵佶
创作年代：北宋
风格流派：无
题材：花鸟画
材质：纸本
实际尺寸：55cm×59cm

桃鸠图 ▲
创作者：赵佶
创作年代：北宋
风格流派：无
题材：花鸟画
材质：绢本
实际尺寸：28.5cm×27cm

　　下面欣赏两幅花鸟画作品。《戴胜图》是以戴胜鸟为主题，描绘了其独特的外形特征，包括头顶五彩羽毛、细长的小嘴及错落有致的羽纹。而《桃鸠图》中的桃花与枝叶描法纤细，鸠鸟充满动态又十分自然，整体色彩华丽，此画被誉为折枝花鸟画的典型。画中还有"大观丁亥御笔"的题记，丁亥年是1107年，这一年徽宗26岁，因此可算其早期作品。

池塘秋晚图 ▼
创作者：赵佶
创作年代：北宋
风格流派：无
题材：花鸟画
材质：纸本
实际尺寸：33cm×237.8cm

　　这幅《池塘秋晚图》以水墨描绘了池塘水禽与水中花草的深秋萧瑟之景，画作以荷鹭为主体，将各种动、植物分段安排在画面上。卷首画红蓼与水蜡烛，接着一只白鹭迎风立于水中。后有鸳鸯，一飞一游，朝向画面之外，让观者有意犹未尽之感。

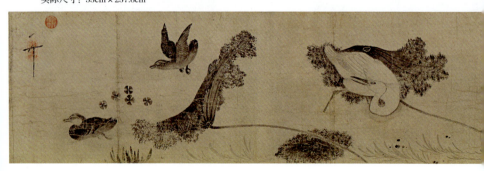

第 5 章 宋 代

◀ **溪山秋色图**

创作者：赵佶
创作年代：北宋
风格流派：无
题材：山水画
材质：纸本
实际尺寸：97cm×53cm

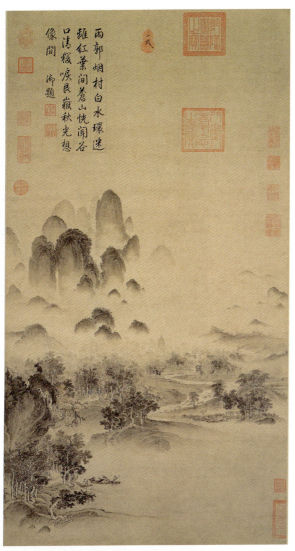

这幅《溪山秋色图》呈现的是一幅迷人的秋日景象，只见烟雾弥漫在群峰之间，峰峦或隐或显，溪水蜿蜒而下，后变宽阔，舟船停泊在岸边，渔民正在捕捞，秋叶和杂树点缀在山头和坡岸上，构成了一幅充满秋日渔乐的生动画面。

这幅画的技法十分独特，采用了行云流水般的笔触，以及深沉饱满的色彩渲染，形成了当时画院中独具一格的艺术风格。同时，画面中的天空留白很大，该画采用鸟瞰法取景，使得画面呈现出辽阔深远的意境。其构图也与传统的北宋山水轴风格有所不同，即并没有一座大山占据画面中心，而是将主山分割成数座山峰，均隐没在烟雾之中。

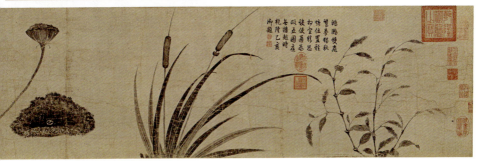

柳鸦芦雁图 ▶

创作者：赵佶
创作年代：北宋
风格流派：无
题材：花鸟画
材质：纸本
实际尺寸：34cm×223cm

这是赵佶创作的一幅纸本设色画，此画可分成两段来看，前段坡上绘有老柳一株，四只白头鸦栖于枝头或树下，顾盼呼应，前段墨色较重，鸦身黝黑如漆；后段四只芦雁在芦草蓼花边栖息，以浅赭设色。整幅画墨色有浓有浅，层次分明，富有变化，展示了赵佶在绘画方面的高超技巧。

瑞鹤图 ▶

创作者：赵佶
创作年代：北宋
风格流派：无
题材：花鸟画
材质：绢本
实际尺寸：51cm×138cm

这是赵佶的一幅绢本设色的画作，描绘了鹤群展翅盘旋于宫殿之上的壮观景象，据说此画由徽宗所见实景演绎而成，画中二十只白鹤姿态不一，各具特色。

此画在构图上别具一格，建筑只见宫门脊梁部分，画面大部分留给天空，重点突出群鹤翔集之景，殿脊的鸱尾之上有两鹤伫立，姿态不一，互相呼应，庄严肃穆中透出吉祥之气。整个画面高雅华贵且生机盎然，构成了一幅绝美的仙鹤告瑞之景。此外，画作左侧还有赵佶瘦金体题诗可供欣赏。

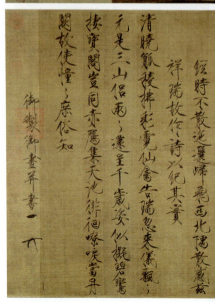

第5章 宋代

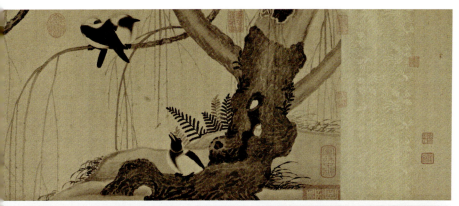

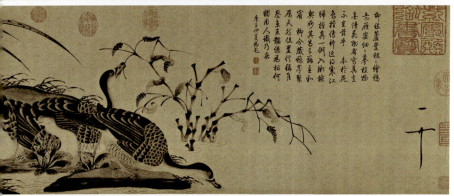

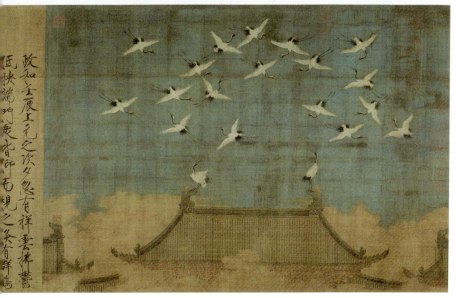

张择端

张择端（字正道，又字文友，1085-1145），自幼好学，早年游学汴京（今河南省开封市），后习绘画，宋徽宗时期供职翰林图画院，专工界画宫室，尤其擅长绘舟车、市肆、桥梁、街道、城郭，后"以失位家居，卖画为生"。

清明上河图 ▼

创作者：张择端
创作年代：北宋
风格流派：无
题材：风俗画
材质：绢本
实际尺寸：24.8cm×528cm

《清明上河图》是北宋画家张择端在宋徽宗朝任翰林画院画师时创作的存世精品，属于一级国宝。这幅画生动地记录了中国北宋都城汴京（今河南开封）的城市面貌和当时社会各阶层人民的生活状况，是当年北宋都城繁荣的见证，也是北宋城市经济情况的真实写照，具有非常重要的历史文献价值和艺术价值。

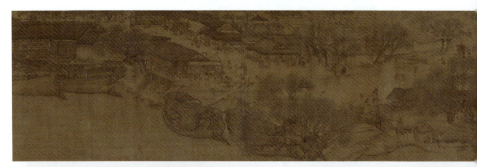

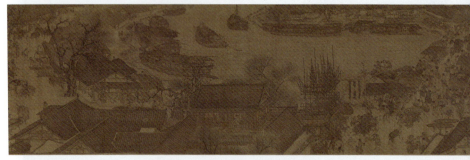

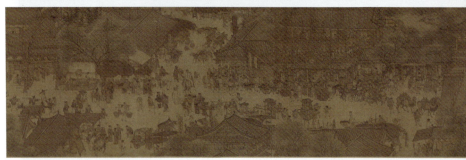

对于《清明上河图》的"清明"和"上河"的含义，目前有多种解释和争论。其中，"清明"的含义可能指的是清明节或"清明盛世"，而"上河"则指的是从上游到下游的河流或运河，这里指的是汴河。具体而言，画面描绘的是清明时节汴京东角子门内外和汴河两岸的繁华热闹景象。

画中以长卷形式，采用散点透视构图法，将繁杂的景物纳入统一而富有变化的画卷中。全画可分为三段，在首段中描绘了市郊的风景，稻草屋檐低矮，田间小路交错，其间时有人物驼队来往；中段以"上土桥"为中心，也展示了汴河上繁忙的船运及河两岸的风光；后段描写的是市区街道，城内商店鳞次栉比，大店小店密布其间，街上行人摩肩接踵，车马轿驼络绎不绝。据统计，该画共绘有814人，牲畜60多匹，船只28艘，房屋楼宇30多栋，车20辆，轿8顶，树木170多棵。其间还穿插着各种情节，组织得有条不紊，同时又富有情趣，确实为一代精品。

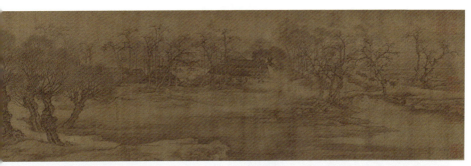

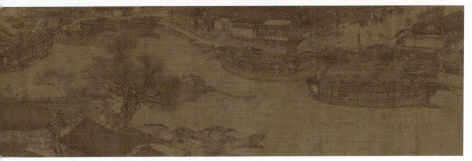

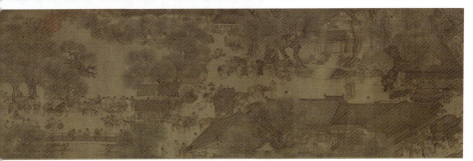

王居正

王居正，北宋画家，画家王拙之子。其画作注重写实，落笔前反复观察，认真思考，力求于创作中真实地再现客观对象。

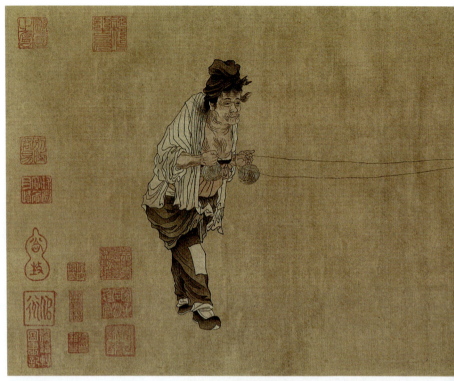

纺车图 ▲

创作者：王居正
创作年代：北宋
风格流派：无
题材：风俗画
材质：绢本
实际尺寸：26.1cm×69.2cm

此画无作者款印，但流传有绪，近代归张大千收藏，其有题跋："居正此图，俨然唐画风格。与顾闳中夜宴图可方驾也。历见书画舫、珊瑚网、式古堂诸家著录，清末归安陆心源。子昂二跋已失，虽然，椟亡珠存，不无遗憾，终不失为珍宝也。大千居士爱。"后幅还有清代刘绎、陆心源等人的题记，以及多方鉴藏印章。

第5章 宋代

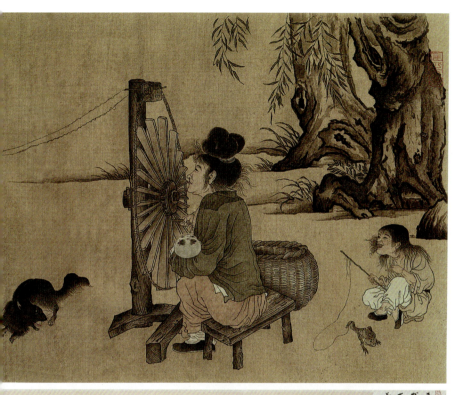

此画画面一端是边摇纺车边哺乳的中年妇女，其后有嬉玩青蛙的孩童；另一端是一位皱纹深重、背驼身僵、双手拉着线团的老媪。两位村妇经一线牵连，其间则点缀一只黑犬正在撒欢玩闹。画中妇女衣着有多处补丁，打扮随意粗陋，可见生活的艰难贫苦。画中纺车、竹筐、机凳用界画形式表现，刻画精工写实，对后人了解宋代的纺车工艺有一定的参考价值。

 王希孟

王希孟，北宋晚期著名画家，中国绘画史上仅有的以一幅画而名垂千古的天才少年。宋徽宗政和三年（1113年）四月，王希孟用了半年时间终于绘成了名垂千古之鸿篇杰作《千里江山图》卷，时年仅十八岁，之后不久便溘然离世，关于他的生平及相关资料史籍上均无记载。

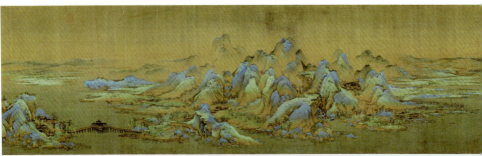

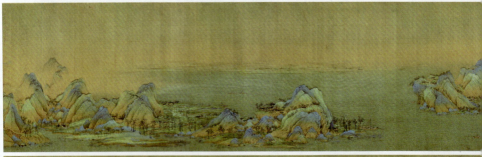

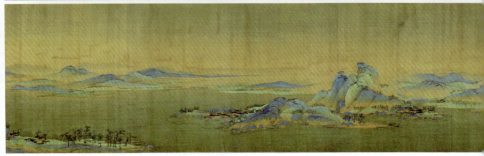

《千里江山图》是宋代青绿山水画中具有突出艺术成就的代表作，也是中国十大传世名画之一。所谓"青绿山水"，就是指用矿物质的石青、石绿上色，使山石显得厚重、苍翠，画面富丽，色泽灿烂。

该作品以近12米的长卷形式描绘了祖国的锦绣河山。画面上连绵起伏的群山峰峦，烟波浩渺的江河湖水，气象万千，壮丽恢宏。其间还点缀有野渡渔村、水榭亭台、房舍屋宇、水磨长桥等静景，描绘精致细腻，并搭配有驾船捕鱼、游玩赶集等动景，意态栩栩如生，两者动静结合，疏落有致，构成了一幅美妙且富有生活气息的江南山水图画。这幅作品以其精练的手法、绚丽的色彩和细腻的笔触，展现了祖国山河的雄伟壮丽，作者也将其全部的情感和心血投入到创作中，从而成就了一幅佳作。

第5章 宋 代

在这幅《千里江山图》卷后,有一段与作者同时代任宰相的蔡京的题跋,通过这段珍贵的题跋,我们可以了解到关于王希孟的一些信息。跋中称政和三年即《千里江山图》完成的年代,此时王希孟十八岁,他约于十六七岁时进入画院做学徒,且原有一定的绘画基础,后又进入文书库,并多次向徽宗皇帝献画,后因其才能被宋徽宗看重并得其亲授画技而终有所成,从而绘出了《千里江山图》这一千古绝作。

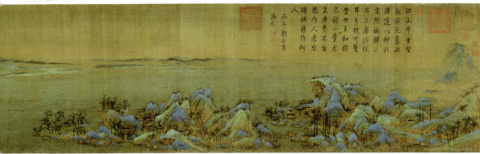

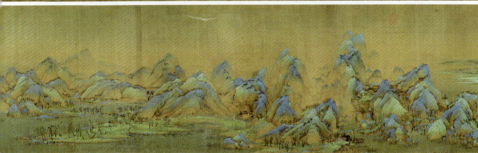

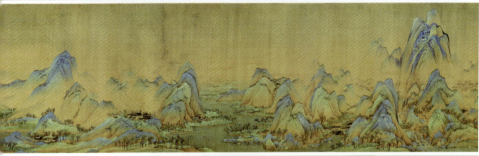

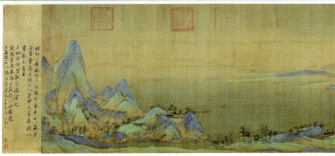

千里江山图 ▲

创作者:王希孟
创作年代:北宋
风格流派:无
题材:山水画
材质:绢本
实际尺寸:51.5cm×1191.5cm

李唐(字晞古，1066–1150)，南宋画家，初以卖画为生，在宋徽宗赵佶时期入画院，南渡后以成忠郎衔任画院待诏。李唐擅长画山水、人物，他的画风苍劲古朴，气势雄壮，尤其擅长用大斧劈皴法表现石质坚硬、立体感强的效果，开了南宋水墨苍劲、浑厚一派之先河，与刘松年、马远、夏圭合称"南宋四家"。

在这幅画中，首先映入眼帘的是峰峦耸立，岩石峭拔，山腰间白云缭绕。再见山脚处松树茂密，怪石错落，飞泉奔流其间。在绘画技巧上，该画采用全景式构图，自上而下层次分明，运用大斧劈皴法突出了岩石的陡峭坚硬，同时施以浓墨，使得山水的浑厚壮丽景色跃然纸上。

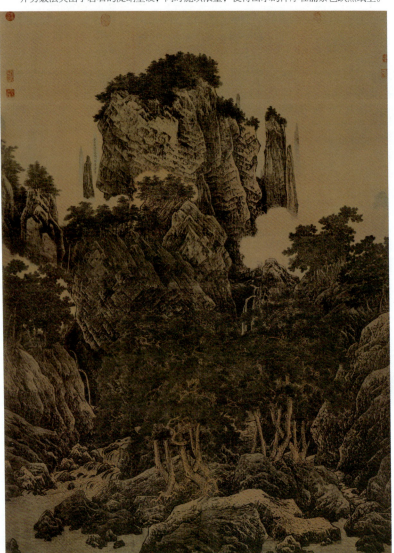

◀ **万壑松风图**
创作者：李唐
创作年代：南宋
风格流派：无
题材：山水画
材质：绢本
实际尺寸：
187.5cm×138.7

炙艾图 ▶

创作者：李唐
创作年代：南宋
风格流派：无
题材：风俗画
材质：绢本
实际尺寸：68.7cm×58.7cm

此画又名《村医图》，描绘了一幅古代郎中用艾灸治病的生动场景。只见树荫下一瘦弱老人裸露上身，双臂被一老农和一少年紧紧抓住，双脚也被踩住，身边另一少年则牢牢地按住他的身子，病人张大嘴巴似乎在痛苦地喊叫，其背上有两处燃着的艾草，身后郎中躬腰施灸，表情专注严肃。

作者通过对生活的细致观察和深入体验，使得画中人物描绘精致，造型准确生动，各有特点。

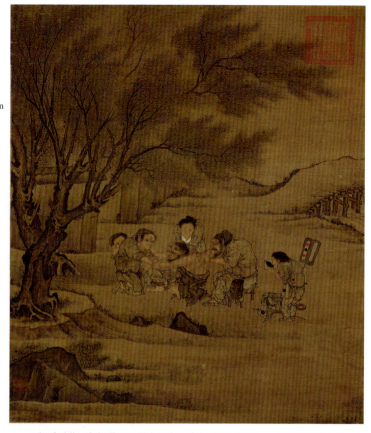

采薇图 ▼

创作者：李唐
创作年代：南宋
风格流派：无
题材：风俗画
材质：绢本
实际尺寸：27.2cm×90.5cm

这幅《采薇图》描绘的是殷末伯夷和叔齐"不食周粟"，逃隐至首阳山采食野菜充饥度日，最后双双饿死的故事。画中伯夷、叔齐正对坐在悬崖峭壁间的一块坡地上休息交谈，伯夷双手抱膝，目光炯然，认真聆听，叔齐则上身前倾，比划着说着什么。画中人物刻画得生动传神，衬托出人物刚直不阿、宁死不屈的性格。

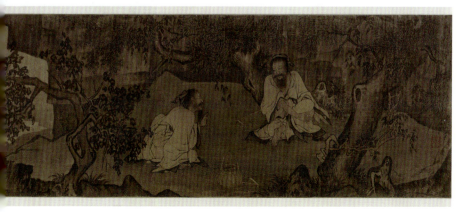

晋文公复国图 ▶

创作者：李唐
创作年代：南宋
风格流派：无
题材：风俗画
材质：绢本
实际尺寸：24.5cm×713cm

这幅《晋文公复国图》描绘的是晋文公（重耳）被他父亲放逐在外十九年，最后即位复国的故事。全画分为六段（这里因篇幅关系仅展示了四段），采用连环绘图的形式讲述故事，图中场景丰富多彩，人物刻画准确生动，让人耳目一新。

值得一提的是，此画绘于北宋末年，当时康王赵构的经历和艰难与晋文公类似，李唐作此画也是为了激发南宋君臣，不怕困难，不畏艰险，这种借古讽今的意图在《采薇图》中也有所表现，体现了画家李唐强烈的爱国情怀和民族气节。

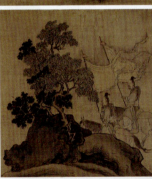

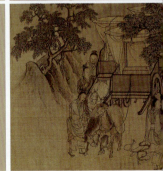

第5章 宋代

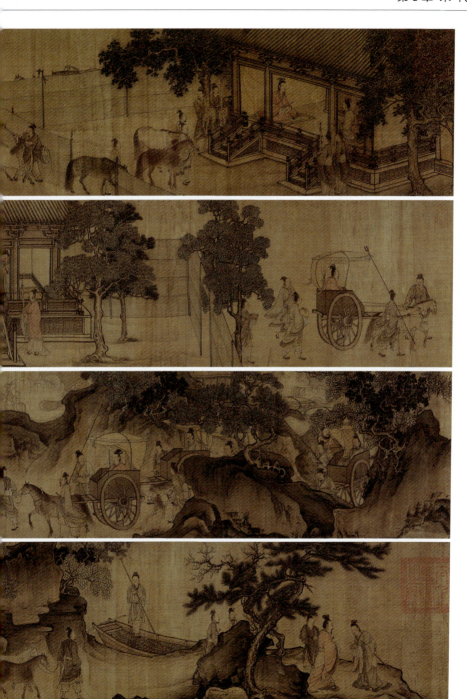

米友仁

米友仁（一名尹仁，字元晖，1074—1153），南宋画家，也是书画家米芾长子，书法绘画皆承家学，故与父亲米芾并称"大小米"。他承继并发展了米芾的山水技法，奠定了"米氏云山"的特殊表现方式，就是以表现雨后山水的烟雨蒙蒙、变幻空灵而见称。

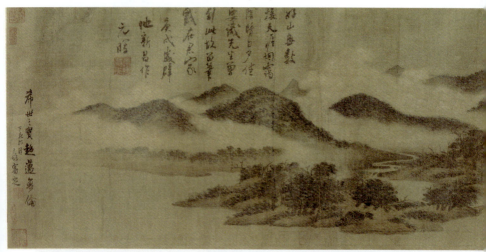

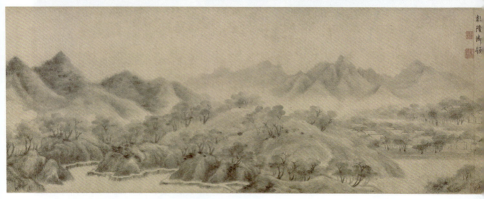

云山墨戏图 ▲

创作者：米友仁
创作年代：南宋
风格流派：米派
题材：山水画
材质：纸本
实际尺寸：21.4cm×195.8cm

所谓"墨戏"，乃米家自称的用墨方法，即水墨横点、连点成片，这样就可以再现"烟云变幻、林泉幽壑、生意无穷"的独特画面，米友仁强调"借物写心"，用笔自由随意，平淡天真，率性自然。

第 5 章 宋 代

好山无数图 ▼
创作者：米友仁
创作年代：南宋
风格流派：米派
题材：山水画
材质：纸本
实际尺寸：34cm×195cm

从这幅《好山无数图》上可以直观地看到"米氏云山"的特点，只见山脉连绵，峰峦叠嶂，云雾缭绕，近景河流水面宽阔，河面上点缀着一叶扁舟，河滩上树木茂盛，绿意盎然。

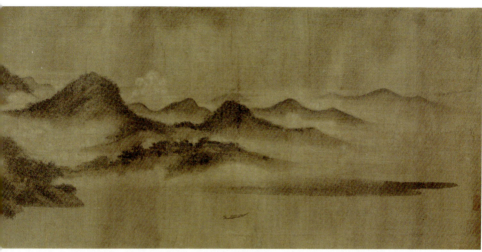

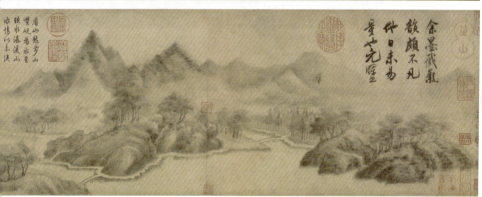

这幅《云山墨戏图》用水墨勾勒出云山烟树的景象，一条山脉在云海中时隐时现，前后相连。山峰的描绘采用侧笔横点的技法，而云雾则用淡墨勾勒，丰富的点法和皴染的结合，真实展现了江南雨中烟峦的流动和迷蒙之美。

赵伯驹

赵伯驹（字千里），南宋画家，主要创作山水、花果、翎毛、楼台，其中青绿山水尤为擅长。他将水墨山水的趣味与技法融入唐代李思训、李昭道父子的大青绿画法中，形成了一种介于院体画和文人画之间的"精工之极，又有士气"的绘画风格。

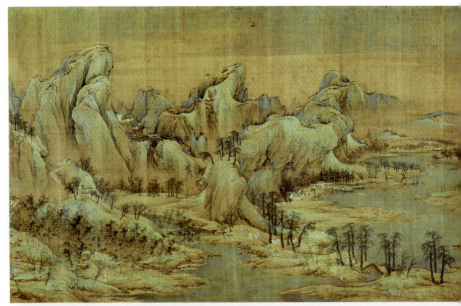

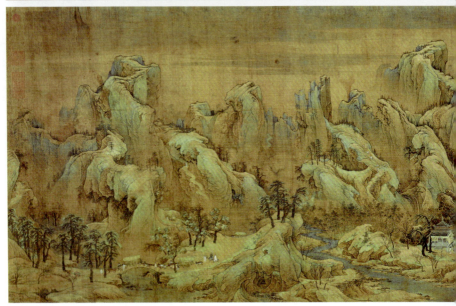

第5章 宋代

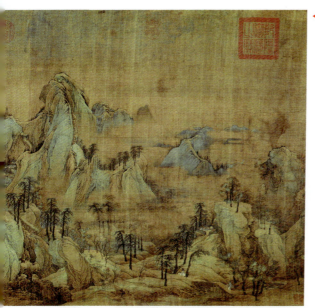

◀ 江山秋色图

创作者：赵伯驹
创作年代：南宋
风格流派：无
题材：山水画
材质：绢本
实际尺寸：56.6cm×323.2cm

　　《江山秋色图》描绘的是中国北方的自然风光，画中的远景山峦连绵，山峰重叠，错落有致，山石用小斧劈皴法，再施以青绿着色。而画中的近景有一条蜿蜒曲折的长河向远方延伸，殿宇、村舍、栈道、桥梁穿插其间，描绘得细致入微。

　　整幅作品布局宏大，细节丰富，色彩浓丽又不失清雅，是宋朝全景山水画的典范之作。

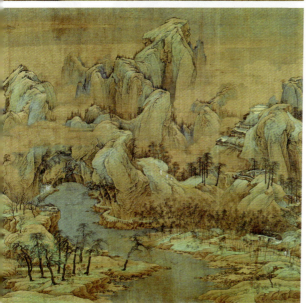

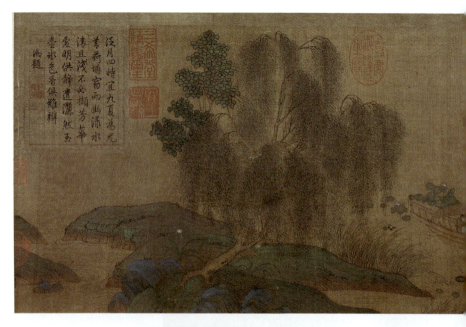

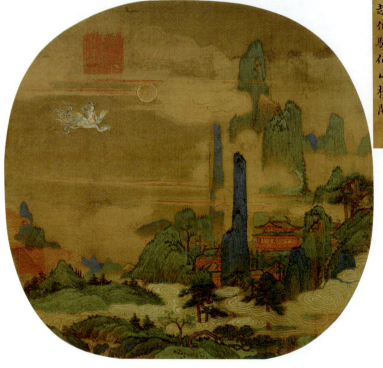

赵伯驹 仙山楼阁

第5章 宋代

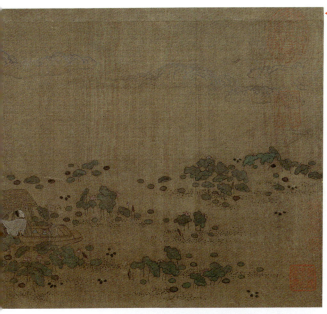

◀ **莲舟新月图**

创作者：赵伯驹
创作年代：南宋
风格流派：无
题材：山水画
材质：绢本
实际尺寸：24.2cm×591.8cm

《莲舟新月图》是根据北宋理学家周敦颐的《爱莲说》所绘，相传为赵伯驹所作，但其树石画法与前面的《江山秋色图》区别较大，似元人画法，画中荷花着色清丽，清新雅致，可爱俏丽，也是一件佳作。

下面再展示的两幅同样据传为赵伯驹所作，但为作者存疑之画，以供对比欣赏。

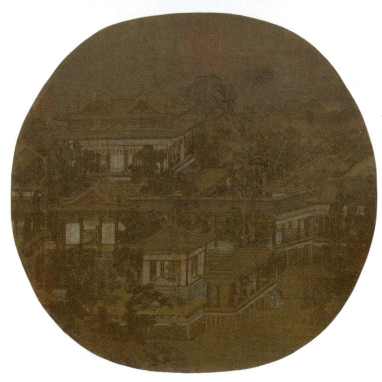

赵伯驹 蓬瀛仙馆

马和之

马和之,南宋画家,活跃于高宗时期,擅画人物、佛像、山水,被誉为御前画院十人之首,自创柳叶描,脱体于吴道子后自成一格。其用笔起伏、线条粗细变化明显,着色轻淡,笔法飘逸,富有韵律感,其绘画风格与唐代吴道子相仿,人称"小吴生"。

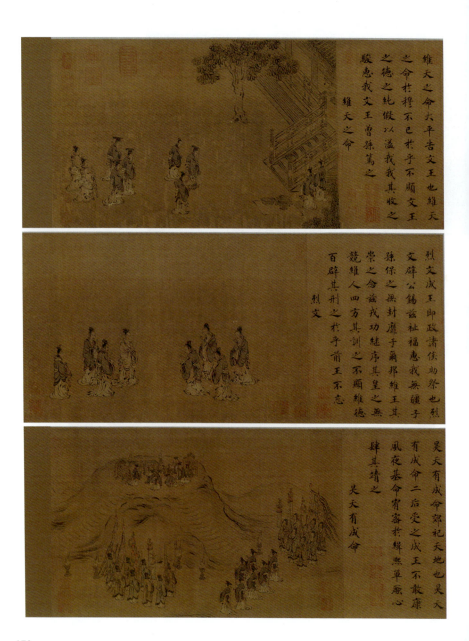

周颂清庙之什图 ▼

创作者：马和之
创作年代：南宋
风格流派：无
题材：风俗画
材质：绢本
实际尺寸：32.6cm × 743cm

此长卷是以《诗经·周颂》内容为主题，描述了西周初年周王朝祭祀宗庙，歌颂祖先功德并祈求降福子孙的情景。全图字画分为十段，每段画前有南宋皇帝赵构亲笔书写的《周颂》中的诗句，画作对应的是诗中所描述的情景。各段依次为《清庙》《维天之命》《维清》《烈文》《天作》《昊天有成命》《我将》《时迈》《执竞》和《思文》。因篇幅有限，这里仅展示前6段。

苏汉臣

苏汉臣(1094-1172),宋朝画家,北宋徽宗宣和年间任画院待诏,南宋高宗绍兴年间复职,南宋孝宗隆兴初年任承信郎。苏汉臣师从画院待诏刘宗古,所绘人物、仕女及佛道宗教画用笔工整细劲,着色鲜润,尤其擅长描绘婴儿嬉戏之景和担货郎,情态生动。

◀ **秋庭戏婴图**

创作者:苏汉臣
创作年代:南宋
风格流派:无
题材:风俗画
材质:绢本
实际尺寸:197.5cm×108.7cm

几百年前的孩子们在玩什么游戏?从这幅《秋庭戏婴图》中可以得到一些答案。苏汉臣的这幅画描绘了在一个庭院中玩耍的姐弟两人,他们正在玩的游戏叫作推枣磨,是一种用鲜枣自制的玩具,通过木棍相连制作的平衡装置,用手轻推便可旋转。此外,画面右侧不远处的圆凳和草地上还散置着转盘、小佛塔、铙钹等精致玩具。能够拥有这么多的玩具,以及从孩童的穿着打扮来看,他们应该生于达官贵人家庭。

第5章 宋代

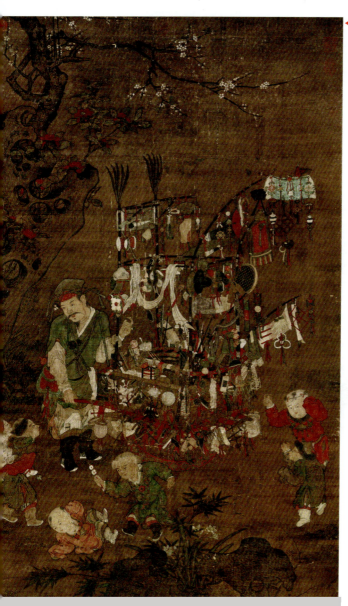

◀ 货郎图

创作者：苏汉臣
创作年代：南宋
风格流派：无
题材：风俗画
材质：绢本
实际尺寸：267.3cm×181.5cm

普通老百姓的孩子还有哪些可以玩的呢？这幅《货郎图》上丰富的内容可以让我们一探究竟。

只见画中一位货郎推着卖货小车，车上的货物可谓琳琅满目、品种丰富。各式小玩具、生活用品应有尽有，画家对每样物品都刻画得细致入微。画面中孩子们高兴地围着货担嬉戏打闹，孩童的造型、神态的刻画也都十分细腻，是一幅生动精彩的风俗画。

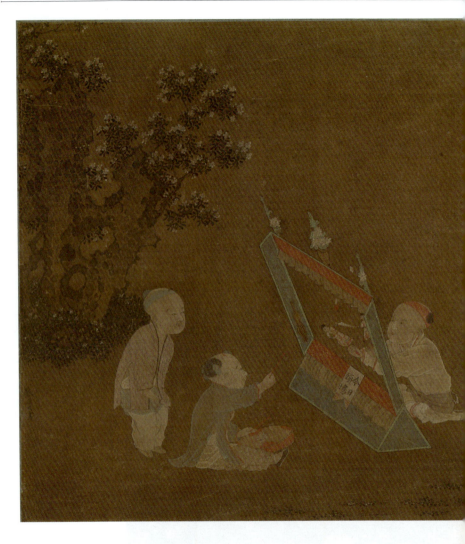

侲童傀儡图 ▲
创作者：苏汉臣
创作年代：南宋
风格流派：无
题材：风俗画
材质：绢本
实际尺寸：23.6cm×23cm

　　宋朝社会上流行木偶戏，时人称之为"傀儡戏"或"悬丝傀儡戏"。用于表演的傀儡也被制成了儿童玩具。这幅图就画了三名正在表演"傀儡戏"的儿童。

　　只见在一庭院内，花木假山旁边有三个儿童，一人操持傀儡，一人击鼓，一人观看。这一生动的场景被画家记录了下来。

第 5 章 宋 代

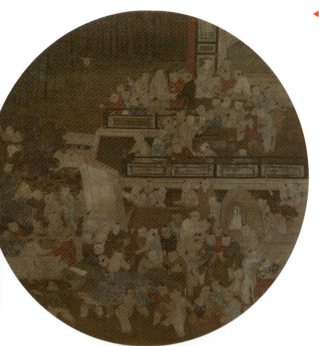

◀ **百子嬉春图**

创作者：苏汉臣
创作年代：南宋
风格流派：无
题材：人物画
材质：绢本
实际尺寸：37.2cm×65cm

这幅《百字嬉春图》的作者目前存疑，据传是苏汉臣的作品。画中描绘的是上百名年龄不一的儿童在一起嬉戏游乐的场景。孩子们三五成群，放风筝、舞狮、跳舞、弹琴、画画等，项目可谓丰富精彩。该画动静结合，布局错落有致，色彩艳丽，气氛祥和，生动地展示出了宋代儿童进行民俗娱乐活动的场景。

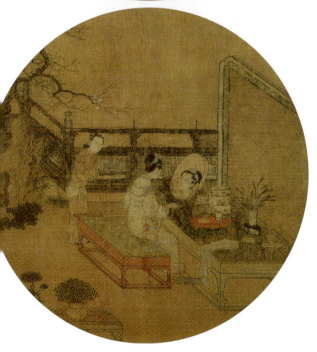

◀ **妆靓仕女图**

创作者：苏汉臣
创作年代：南宋
风格流派：无
题材：人物画
材质：绢本
实际尺寸：25.2cm×26.7cm

除了孩童，画家苏汉臣也创作过一些仕女图。这幅画描绘的就是一位正在梳妆打扮的仕女，其面部形象通过铜镜照映出来，可见女子眉目清秀，气质淡雅，但眉宇间仿佛有些忧伤，这与一旁零落的桃花和水仙也相互呼应。

此画整体清新脱俗，用色柔美准确，体现了画家高超的艺术表现力。

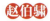 赵伯骕

赵伯骕（字希远，1124-1182），南宋著名画家，宋朝宗室，著名画家赵伯驹之弟，兄弟二人皆擅长青绿山水，此外赵伯骕也擅长画花鸟，界画也很精通。

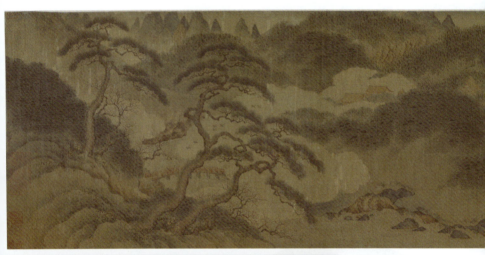

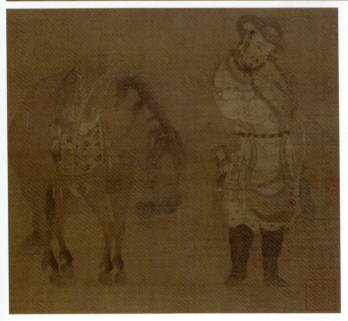

◀ **骑士猎归图**
创作者：赵伯骕
创作年代：南宋
风格流派：无
题材：人物画
材质：纸本
实际尺寸：41cm×66cm

此画描绘的是一番人打猎归来，正检查并整理其箭羽装备的情景，因此又名《番骑猎归图》。画中人、马及饰物刻画详细，用笔工整，表现出不同的质感。

万松金阙图 ▼

创作者:赵伯骕
创作年代:南宋
风格流派:无
题材:山水画
材质:绢本
实际尺寸:27.7cm×136cm

该画无作者款印,后纸有元代赵孟𫖯跋,称之为赵伯骕真笔。该画描绘了南宋首都临安以北的万松岭一带的美景,画中碧波荡漾,晨阳初照,繁茂的森林和高大的松树中惊起了飞翔的鹤和鸿雁,在山间雾气之间隐约可见金色的宫阙顶部,虽只见一斑,但也感到其气势不凡。

此画的风格有别于北方的雄浑之美,呈现的是江南水乡的清雅之美,是宋代山水画的转型之作。

◀ **碧山绀宇图**

创作者:赵伯骕
创作年代:南宋
风格流派:无
题材:山水画
材质:绢本
实际尺寸:25.5cm×25cm

此画为团扇作品,其尺幅虽小但气韵悠长。画面中群山矗立,山水环绕,松木挺拔,画家细致入微地描摹出了山石、树木的形态。整个画面温润细腻、清新优美,色彩以赭石色打底,使得画面更加和谐统一,同时通过色彩的浓淡变化和对比,表现出山水的远近关系和层次感,是一幅非常优秀的山水画作品。

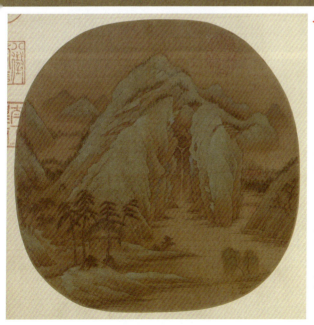

刘松年

刘松年（自号清波，约1131-1218），南宋画家，擅长画山水、人物、界画，历经南宋孝宗、光宗、宁宗三个朝代，其画作有"院人中绝品"之名。其笔法俊秀，墨色清淡，是"南宋四家"中画风最精致细微的一家。传世作品《四景山水图》代表其山水画的风格和最高成就，为传世南宋山水画中难得的杰作。

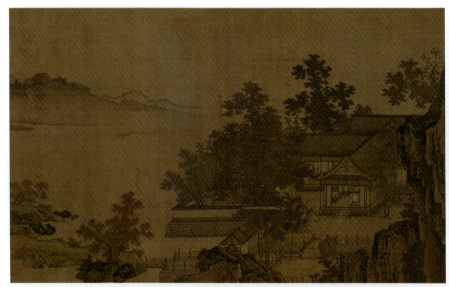

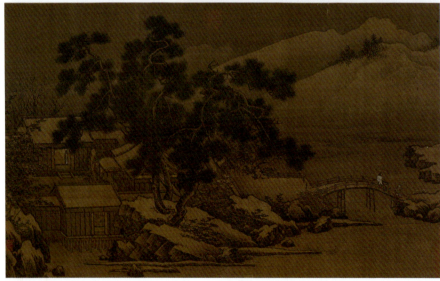

第 5 章 宋 代

四景山水图 ▼

创作者：刘松年
创作年代：南宋
风格流派：南宋四家
题材：山水画
材质：绢本
实际尺寸：40cm×69cm

这幅《四景山水图》全卷分为四段，自右向左各段分别描写了春、夏、秋、冬四季中杭州的山水景色，其主题分别为"踏青""纳凉""观山"和"赏雪"。

画中以界面的手法精心构建了庭院、台榭等建筑，山石的表现苍逸劲健，画中人物小巧但细腻。整幅作品面貌古朴，笔法精严，极富南宋画院作品的特色，表现出了当时文人雅士和官僚士绅们优裕闲适的生活。

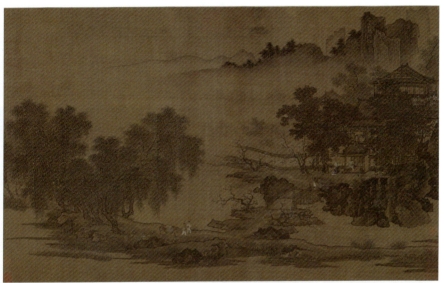

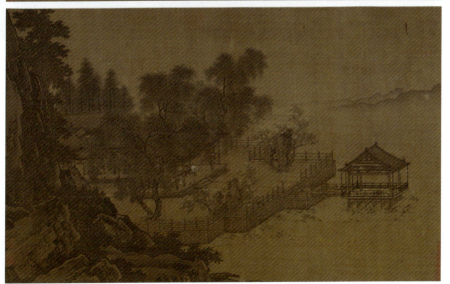

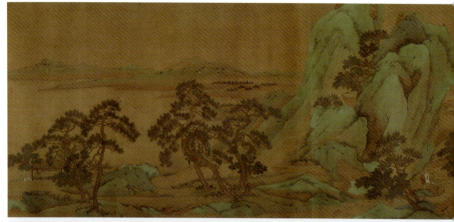

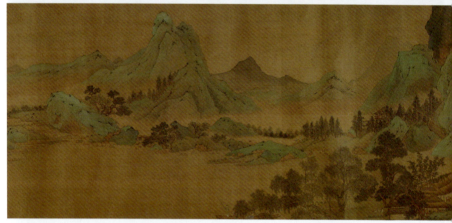

青绿山水长卷 ▲

创作者：刘松年
创作年代：南宋
风格流派：南宋四家
题材：山水画
材质：绢本
实际尺寸：24cm×254cm

刘松年的这幅长卷采用了青绿山水画的技法，以清丽典雅的画风表现了江南的优美景色。画面中的山石、屋宇、树木等元素描绘得精细入微，色彩艳丽，层次感强。整幅画作构图严谨，笔墨精妙，人物虽小但神态生动，展现出刘松年高超的绘画技艺和对自然美的深刻理解。

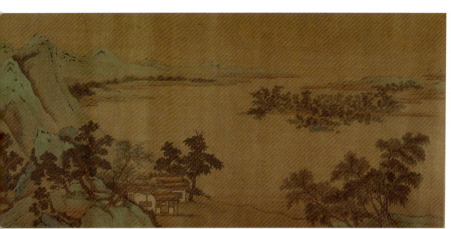

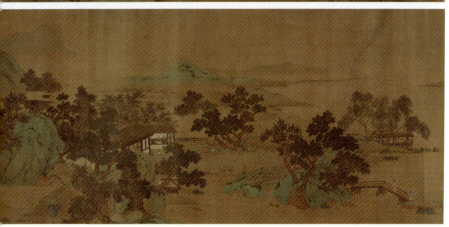

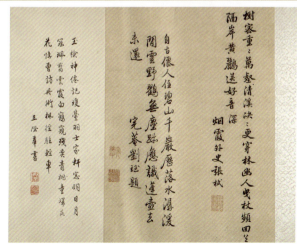

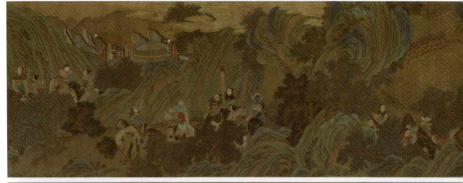

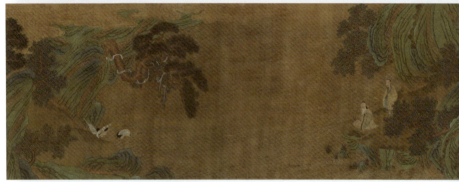

渭水飞熊图

创作者：刘松年
创作年代：南宋
风格流派：南宋四家
题材：山水画
材质：绢本
实际尺寸：24cm×3100cm

这幅《渭水飞熊图》描绘了周文王在渭水边求贤于姜子牙的故事，画面中的姜子牙被描绘成一位须发皆白的老者，正在渭水边垂钓，画面的背景是青山绿水，与前景中的人物形成了鲜明的对比。

秋窗读书图

创作者：刘松年
创作年代：南宋
风格流派：南宋四家
题材：风俗画
材质：绢本
实际尺寸：25.8cm×26cm

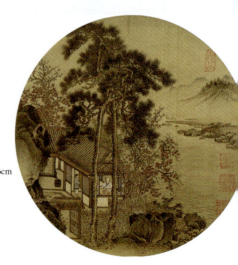

从画中可看到两棵松树在门口屹立，院内的房屋整洁有序，屋顶的瓦片铺设得整整齐齐，书生坐在窗前，目不转睛地盯着远方，仿佛沉醉在美景之中。远处峰峦叠嶂，秋意盎然。近处小屋依山傍水，优雅闲适，确为读书的好地方。

第 5 章 宋 代

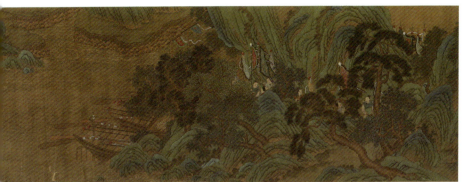

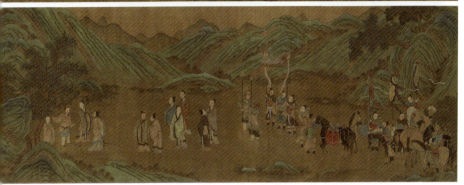

据《武王伐纣平话》记载，商朝末年，西伯侯姬昌夜梦飞熊入帐，大臣为他解梦，称此为得贤臣辅佐的吉兆。次日，姬昌外出访贤，遇樵夫武吉，武吉告诉西伯侯渭水河畔有一位钓鱼的老者熟谙文韬武略，其名姜子牙，道号飞熊，此事正应了此前的梦境。于是姬昌前去拜见了姜子牙，并拜其为相。

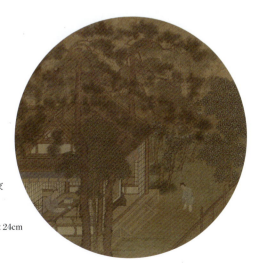

这又是一幅读书图，只见屋前古树高耸挺立，长松掩映，屋内长案临窗，一文人正倚案捧卷而读，屋外一书童正打扫落叶。此情此景，表达了作者向往的闲适生活。

山馆读书图 ▶

创作者：刘松年
创作年代：南宋
风格流派：南宋四家
题材：风俗画
材质：绢本
实际尺寸：24.3cm×24cm

梁楷

梁楷（1150-卒年不详），南宋画家，祖籍东平（今属山东）。以其精湛的画艺和独特的艺术风格著称，他的作品涵盖山水、佛道、鬼神，以及山水花鸟等多个领域。他尤其擅长画人物，其大写意人物画风格独特，不拘礼法，性情豪放，被誉为"梁疯子"。

◀ 泼墨仙人图

创作者：梁楷
创作年代：南宋
风格流派：无
题材：人物画
材质：纸本
实际尺寸：48cm×27.7cm

这幅画上一位仙人袒胸露乳，宽衣大肚，五官揉成一团，额头宽大，尽显憨态之相，但同时又有一种超凡脱俗的感觉。

本幅画以泼墨方式作画，浓淡墨搭配，浑重而清秀、简练而豪放。该画是梁楷最出名的传世作品，也是现存最早的一幅泼墨写意人物画。

布袋和尚图 ▶

创作者：梁楷
创作年代：南宋
风格流派：无
题材：人物画
材质：绢本
实际尺寸：31.3cm×24cm

布袋和尚传说为五代后梁时僧人，因常背负一只布袋而得其名，世传其为弥勒菩萨之应化身，南宋时期常被禅宗的人拿来作绘画的题材。梁楷的这幅作品为布袋和尚半身像，只见他双手捧腹，两眼眯成弯月，张开大口，正开怀大笑，显示出布袋和尚的慈祥宽厚之态。

第5章 宋 代

疏柳寒鸦图 ▼
创作者：梁楷
创作年代：南宋
风格流派：无
题材：花鸟画
材质：绢本
实际尺寸：
26.4cm×24.2cm

画中两只乌鸦栖息于一丛枯枝之上，一只低头啄食，一只仰望高空，另有两只绕树飞鸣，四只乌鸦形神各异，互为呼应。此画构图简洁，意境深远，寥寥几笔便把冬季萧瑟的气氛巧妙地点化出来。

李白行吟图 ▼
创作者：梁楷
创作年代：南宋
风格流派：无
题材：人物画
材质：纸本
实际尺寸：
81.1cm×30cm

此幅画是梁楷"减笔画"的代表作，图中无任何背景，画家仅用粗阔的笔势与浓淡的水墨便画出了诗仙的侧面，表达出了诗人豪放不羁的个性，正所谓笔简神丰，让观者能够有充分的想象空间。

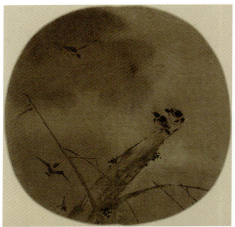

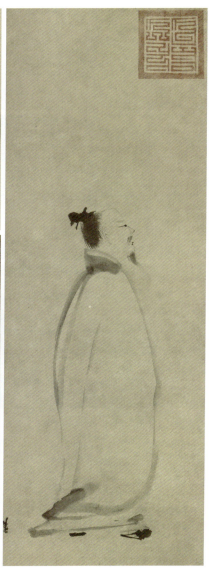

马远

马远（字遥父，号钦山，1160-1225），南宋杰出画家，擅长画山水、人物、花鸟，其中山水画成就最高，独树一帜，与夏圭齐名，时称"马夏"。马远出身于绘画世家，家学渊源，自幼受艺术的熏陶，继承家学并吸收李唐画法，形成了自己的独特风格，又因其喜作边角小景，世称"马一角"。

水图 ▲
创作者：马远
创作年代：南宋
风格流派：南宋四家
题材：山水画
材质：绢本
实际尺寸：26.8cm × 41.6cm

此幅长卷除了首段因残缺只剩小半卷外，其他十一段均为整幅并配有画名，分别为：《洞庭风细》《层波叠浪》《寒塘清浅》《长江万顷》《黄河逆流》《秋水回波》《云生沧海》《湖光潋滟》《云舒浪卷》《晓日烘山》《细浪漂漂》。

这十二段作品专门画水，没有任何别的景色，完全通过对水的不同姿态的描写，表现出种种不同的意境。因篇幅有限，这里只展示了其中几幅水景。

第 5 章 宋 代

踏歌图 ▶

作者：马远
创作年代：南宋
风格流派：南宋四家
题材：山水画
材质：绢本
实际尺寸：192.5cm×111cm

在马远的这幅《踏歌图》的上方，首先看到的是一首五言绝句，这是南宋皇帝宁宗赵扩抄录北宋王安石的诗句："宿雨清畿甸，朝阳丽帝城。丰年人乐业，垄上踏歌行"，这是南宋皇帝对太平盛世的企盼，画院画家马远以此诗为题作画。踏歌原是中国南方民间一种古老的娱乐形式，即以足踏着节拍，边歌边舞，欢庆收获。踏歌这一娱乐形式在民间中甚为盛行。

在这幅《踏歌图》中，作者表现了雨后天晴的京城郊外景色，同时也反映出丰收之年，农民在田埂上踏歌而行的欢乐情景。画中人物虽不多，但都各具特点，人物线条挺拔，动作活泼有趣。山石之景也极有特点，画家运用大斧劈皴的画法以表现陡峭的山势和石头的坚硬质感。另外搭配近景细腻描绘的稻苗和溪水，整幅画形成虚与实、柔与刚、动与静的对比。

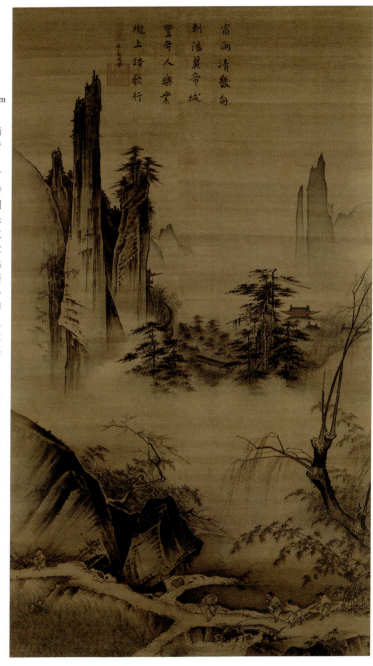

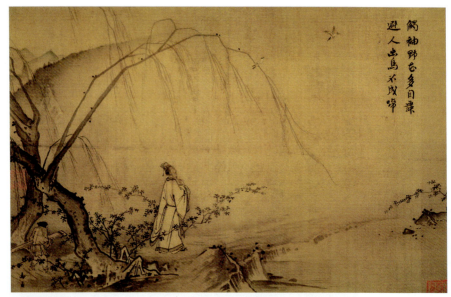

山径春行图 ▲
创作者：马远
创作年代：南宋
风格流派：南宋四家
题材：风俗画
材质：绢本
实际尺寸：27.4cm×43.1cm

这幅《山径春行图》描绘了一个怡然自得的文人，手捋胡须，面向远方，似乎正触景生情。画中柳枝随风摇曳，小鸟在空中雀跃，再加上山径两旁的桃花，都展示出了春天的勃勃生机，此画既是在描写春天的自然景色，也是在借景抒发作者此时此刻内心之情。

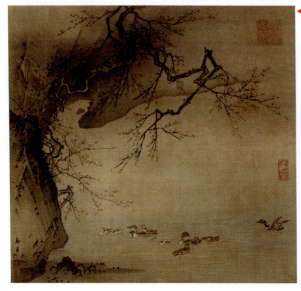

◀ **梅石溪凫图**
创作者：马远
创作年代：南宋
风格流派：南宋四家
题材：风景画
材质：绢本
实际尺寸：26.7cm×28.6cm

在画幅的构图方面，马远喜欢将画中的山石集中于某一边角，形成虚实对比，因此他有了"马一角"的称呼。这幅《梅石溪凫图》便有此特点，只见画面左边山崖侧立，上方腊梅倒垂，而右侧是空旷的水景，雾气迷蒙，水面上一群野鸭正在嬉戏，既可平衡画面，又让整幅画生趣十足。

华灯侍宴图 ▶

创作者：马远
创作年代：南宋
风格流派：南宋四家
题材：风俗画
材质：绢本
实际尺寸：125.6cm×46.7cm

这幅《华灯侍宴图》以俯视的角度描绘了华灯初上时分官员们随皇帝宴饮观舞的情景。在画面中，远景的山峦淡雅，松树的枝条蜿蜒伸展，近景的庭院前有十几棵梅树，隐约可见一些宫廷女子手持灯具在梅林中翩翩起舞，舞姿优雅迷人。而宫殿里富丽堂皇、灯火通明，几位官员打扮的人物谦恭地陪侍在酒宴旁，内室则深邃神秘，无法看清。

在画作的顶部有一首御制诗："朝回中使传宣命，父子同班侍宴荣。酒捧倪觞祈景福，乐闻汉殿动骊声。宝瓶梅蕊千枝绽，玉栅华灯万盏明。人道催诗须待雨，片云阁雨果诗成。"

有人认为这次宴会是宋宁宗为迎接丞相史弥远而举办的，即所谓"朝回中使传宣命"，并召马远及其子马麟陪侍，马远用绘画的方式记录了这一南宋宫廷的重大活动。

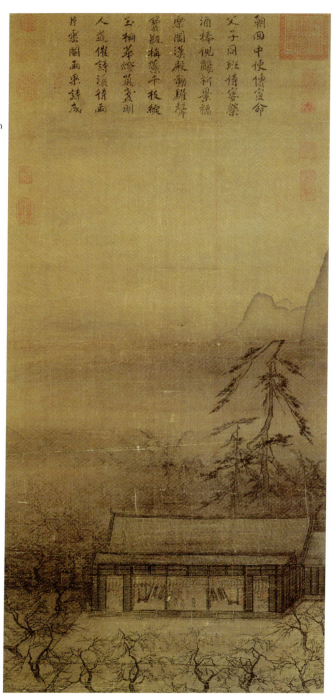

李嵩

李嵩(1166-1243),南宋画家,钱塘(今浙江省杭州市)人。李嵩少年时曾为木工,后成为画院画家李从训的养子,绘画上得其亲授,擅长画人物、道释,尤其精于界画,为光宗、宁宗、理宗时期画院待诏,时人尊之为"三朝老画师"。他善于通过绘画表达自己对生活的感受和态度。

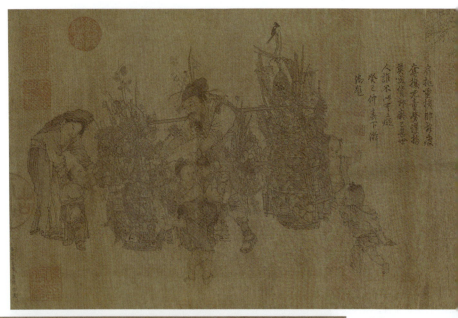

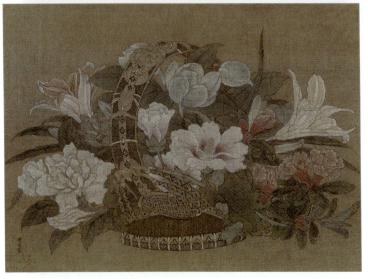

◀ 花篮图

创作者:李嵩
创作年代:南宋
风格流派:无
题材:花卉画
材质:绢本
实际尺寸:19.1cm×26

李嵩的《花篮图》是一个系列,现存的有三幅,分别是春、夏、冬三个季节的花卉作品。左边这幅是藏于故宫博物院的夏季《花篮图》。画中竹篮编织精巧,里面放满了各种鲜花,反映了大自然的勃勃生机。

在这幅《货郎图》中我们可以看到，一位货郎担着满满的两筐货物，筐内货物琳琅满目，家居用品、小儿玩具、瓜果糕点，应有尽有。这些物品繁而不乱，描绘得一丝不苟，显示了李嵩"尤长界画"的技巧。旁边一群孩子蜂拥而至，后面还有一位怀抱小儿的母亲和几个孩童正紧步赶来。整幅画主要依靠线描勾勒，配合淡雅设色，尽显古朴沉着，与同样擅长货郎图的苏汉臣的风格有明显区别。

有趣的是，细看这幅八百年前的画作，货郎担子里插着一面蒲扇，上贴对联一副："旦淄形吼是，莫摇紊前程"，初看不解其意，但实际上此乃杭州方言"但知行好事，莫要问前程"的谐音。

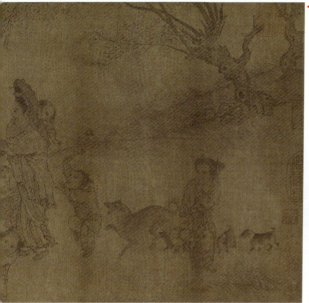

▶ **货郎图**
创作者：李嵩
创作年代：南宋
风格流派：无
题材：风俗画
材质：绢本
实际尺寸：25.5cm × 70.4cm

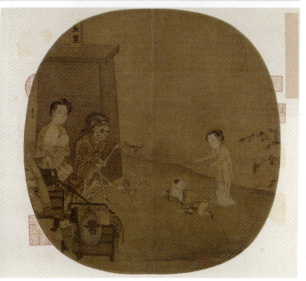

◀ **骷髅幻戏图**
创作者：李嵩
创作年代：南宋
风格流派：无
题材：风俗画
材质：绢本
实际尺寸：27cm × 26.3cm

这幅《骷髅幻戏图》为扇面册页，左侧署有李嵩的名款。画面布局一分为二，左侧主角是一位穿着透明纱袍的大骷髅，席地而坐，正提控着一只小骷髅木偶。画面右侧一孩童似要伸手抓小骷髅，顽皮而好奇。此画现在看来仍有一些另类，反映了当时人们对于生死的观念，也展示了李嵩个人谐谑有趣的格调。

夏圭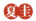

夏圭（字禹玉），临安人，南宋绘画大师，"南宋四家"之一。夏圭的山水画师法李唐，又吸取范宽、米芾等人的长处而形成自己的风格。尽管夏圭和马远都是同一水墨风格的画家，但夏圭更偏爱使用秃笔，其画风更加苍劲有力。夏圭常以半边景物表现空间，与马远有异曲同工之妙，因此有"马一角，夏半边"之称。

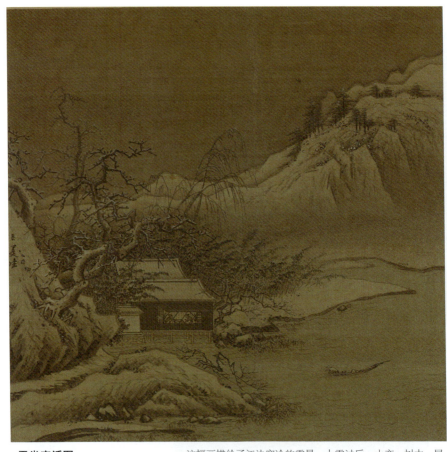

雪堂客话图 ▲
创作者：夏圭
创作年代：南宋
风格流派：南宋四家
题材：山水画
材质：纸本
实际尺寸：28.2cm×29.5cm

这幅画描绘了江边寒冷的雪景。大雪过后，山峦、树木、屋顶皆被积雪覆盖。屋舍内有两人正在交谈，河面一叶小舟头坐着一位身穿蓑衣的渔翁，正在划船。

画面中山峦的描绘使用了小斧劈皴和短线条秃笔技法，突出了方硬奇峭和水墨苍润结合的效果。天空和水面被淡淡地染上了墨色，突出了大雪的洁白和寒冷的气氛。画面构图采用了"边角式"局部取景法。整幅画的笔法苍劲有力，既豪放又典雅。

第5章 宋 代

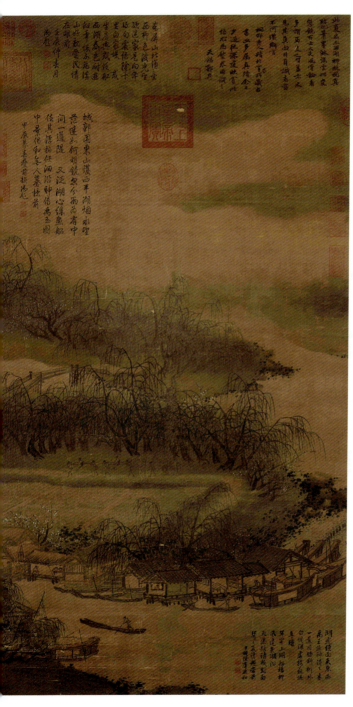

◀ **西湖柳艇图**

创作者：夏圭
创作年代：南宋
风格流派：南宋四家
题材：山水画
材质：绢本
实际尺寸：107.2cm×59.3cm

　　这幅画展示了春天里西湖边的一处景象，画中柳条倒垂，桃花娇艳，船只或停泊于岸边，或摇曳于湖面，岸边湖舍中有人独处，有人欢聚，尽显怡然自得、悠然闲适之感。

　　元代郭人锡在画上题跋："此夏禹玉《西湖柳艇图》真迹也，笔墨淋漓，石烟变态，饶有士大夫风骨。论者多谓马夏之习夏圭传，盖亦未见其真面目耳，识者当不可河汉斯言。"

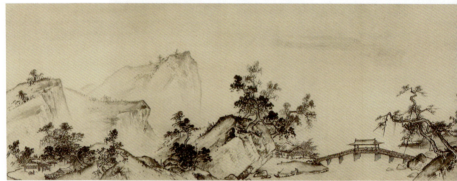

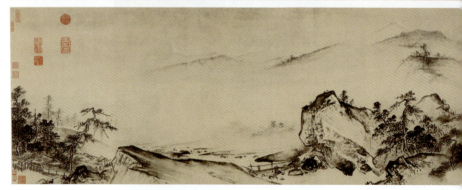

溪山清远图 ▲

创作者：夏圭
创作年代：南宋
风格流派：南宋四家
题材：山水画
材质：纸本
实际尺寸：46.5cm×889.1cm

此幅《溪山清远图》以长卷的形式和平远的表现手法，描绘了江南晴日的湖山景色，画面用笔简洁，让人感受到平静和空灵。整个画面从右往左大致可分三段，分别展示了溪山、巨石和崇山之景，画面上下部分又体现出虚实结合的特点，比如山坡、巨石、树木、桥梁、楼阁、村舍等都集中在画面下半部，描绘细腻，而画面上半部则以清淡写意的笔墨描绘远山，或留出大片空白表示江水、烟云，给人以缥缈之感。全卷景物变化甚多，时而山峰突起，时而江流蜿蜒，移步换景，疏密得当，气势宏大，是公认的夏圭存世的第一杰作。

第5章 宋代

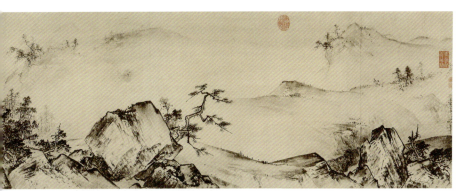

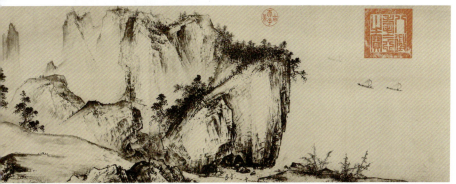

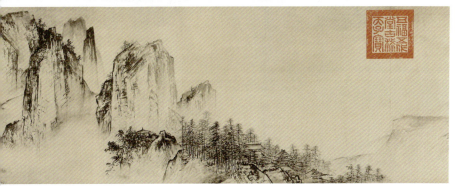

 赵孟坚

赵孟坚（字子固，号兰坡，又号彝斋居士，1199–约1267），南宋画家，工诗善文，画作以水墨画为主，擅长梅、兰、竹、石等题材，尤其以白描水仙最为出色。他的画作风格秀雅，用笔劲利流畅，加之淡墨微染，深得文人推崇。

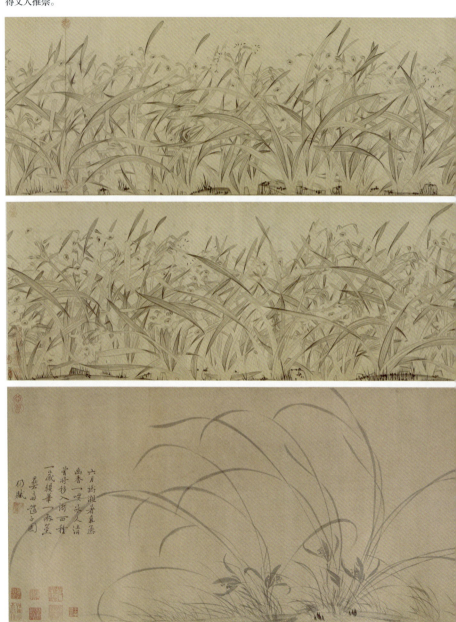

这幅《水仙图》全卷以白描的技法勾绘水仙,以细长的线描勾勒花叶,用淡墨晕染出向背,尽显水仙的婀娜幽静之态,也反映出画家的清高气节。

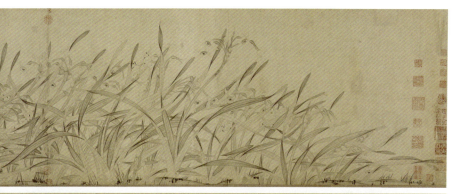

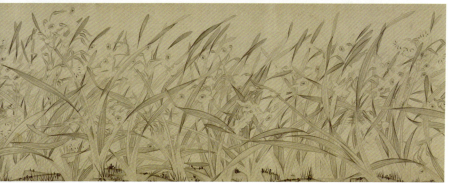

◀ 墨兰图

创作者:赵孟坚
创作年代:南宋
风格流派:无
题材:花鸟画
材质:纸本
实际尺寸:34.5cm×90.2cm

水仙图 ▲

创作者:赵孟坚
创作年代:南宋
风格流派:无
题材:花鸟画
材质:纸本
实际尺寸:25.6cm×675cm

墨兰是赵孟坚善画的题材,其好友周密曾云:"赵孟坚墨兰最得其好,其叶如铁花,茎亦佳,……前人无此作也。"

此画作上绘有墨兰两株,它们以放射状的长叶分合交叉,呈现出参差错落的美感,画中运笔柔中带刚,花朵及兰草叶均一笔点画,叶用淡墨,蕊色微浓,形成对比。

画作中有诗曰:"六月湘衡暑气蒸,幽香一喷冰人清。曾将移入浙西种,一岁才华一两茎。"也表露出作者孤高脱俗的思想境界。

陈容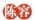

陈容（字公储，号所翁，约1200-1266），南宋画家、书法家，理宗端平二年（1253年）进士，知平阳县，曾为国子监主簿，后来又做过福建莆田太守，官至朝散大夫。其以画墨龙著称，现藏于波士顿美术馆的《九龙图》就是他的代表作。

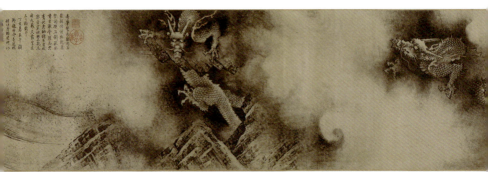

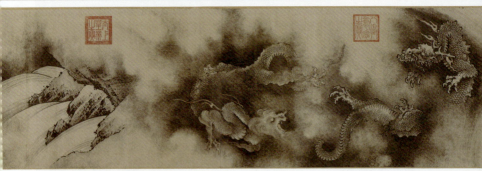

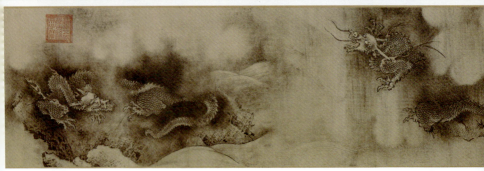

九龙图 ▲
创作者：陈容
创作年代：南宋
风格流派：无
题材：动物画
材质：纸本
实际尺寸：46.3cm×1096.4cm

《九龙图》描绘了九条形态各异的龙，这些龙各有特点：有些龙正趴在山岩上，神充满威严，展示了龙的权威和气场；有些龙在雷电和云雾中穿梭，宛如天上的神兽；有些龙在波涛翻滚的水中嬉戏，展现了龙的凶猛和敏捷；有些龙在相互追逐搏斗，展了它们的活力和力量。这些形象在画中被生动地描绘出来，让人们对龙的神秘和伟大了直观的感受。

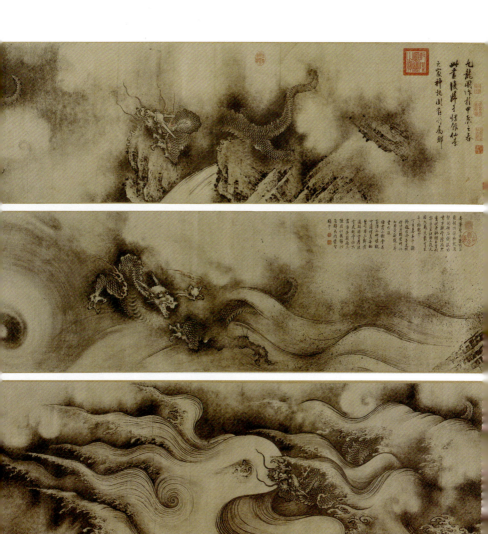

《九龙图》处于宫廷绘画与文人画过渡的时期，画作前后均有作者的题记，诗、书、画结合是文人画的重要特点，因此此画在中国古代绘画史上具有相当重要的价值和意义。

赵芾

赵芾，又称赵黻，南宋画家。擅绘人物、江南景致。其画风追仿北宋写实求真的笔墨，注重山水意境的表达，落款常仅写"芾"字，后人多误以为是米芾，仅有《江山万里图》卷存世。

表现祖国的万里江山，是绘画中常见的题材，早在唐代便已出现。北宋画家王希孟以青绿山水的形式创作了《千里江山图》卷。而赵芾的这幅《江山万里图》卷则有不同的风格，也是这类题材作品中风格独特的一幅佳作。

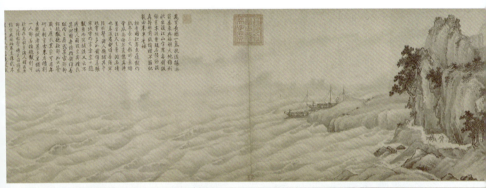

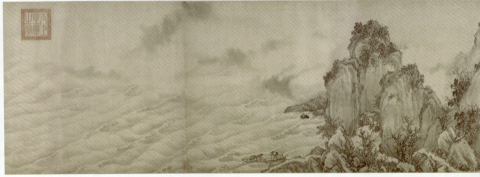

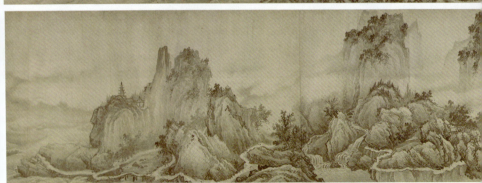

江山万里图 ▼

创作者：赵芾
创作年代：南宋
风格流派：无
题材：山水画
材质：纸本
实际尺寸：45.1cm×992.5cm

展开这幅长卷，先见云雾缭绕，崇山峻岭湮没其间，数尺之后才露出曲折蜿蜒的江岸，三两旅人在山间小道上缓慢前行，山脚的渡口边有几艘航船在等待客人，旁边则是惊涛骇浪，大浪滔滔，画面向左移动，在一座突起的山崖一侧，又见茅舍村屋人来人往。随后又是一片大海，继而又是峻岭崇山复现，直至最后以浩渺的大海结束，水天一色，气势磅礴。画中山石用笔挺劲，波浪则用淡墨勾出，再用淡墨染深，以现出惊涛穿空之势，堪称南宋绘画的杰作。

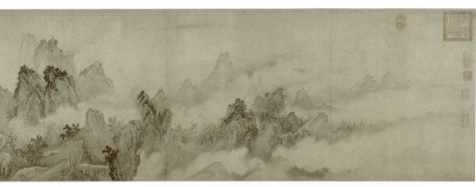

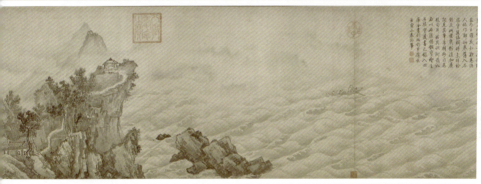

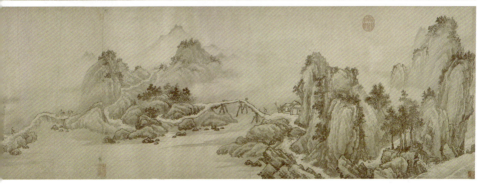

法常

　　法常（俗姓李，佛名法常，号牧溪），四川人，宋末画家，擅长山水、蔬果和大写意泼墨僧道人物。他的作品在当时的中国并未受到重视，却在日本得到了极大的尊崇。在中国绘画史上，他是对日本绘画影响最大、最受日本人们喜爱与重视的一位画家。

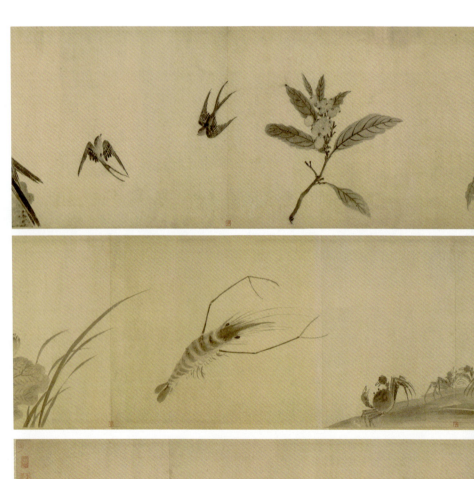

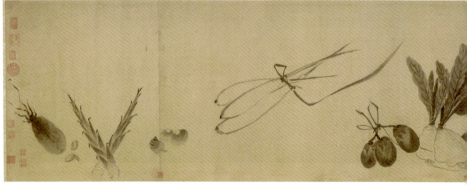

水墨写生图 ▼

创作者：法常
创作年代：南宋
风格流派：无
题材：花鸟画
材质：纸本
实际尺寸：47.3cm×814.1cm

 法常擅长描绘人们日常生活之物，用平淡的手法传达生命的真谛，这幅《水墨写生图》卷自右向左分别绘画了石榴、枇杷、飞鸟、鱼虾、螃蟹，以及蔬果等。看似笔墨简淡，平平常常，却表达出一种宁静、自省、淡泊的内在精神。

 卷尾有沈周题跋："不施色彩，任意泼墨，俨然若生。回视黄筌、舜举之流，风斯下矣。"

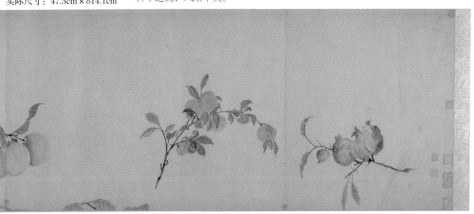

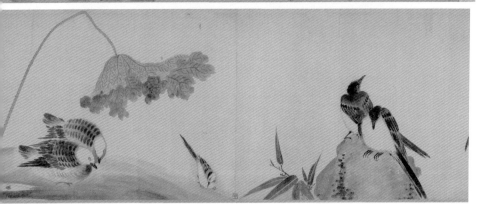

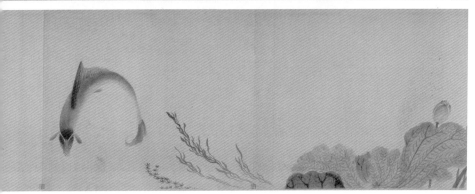

 佚名

 纵观我国绘画史，出现了很多没有署名，并且也不知道真实作者是谁的绘画作品，也就是佚名画，尤其以宋元时期佚名画数量最多。究其原因，有主观选择不署名，也有被客观原因限制不能署名，还有在历史的车轮下署名被磨灭不可考等因素。

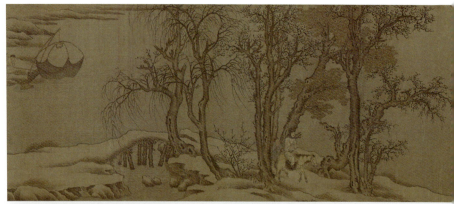

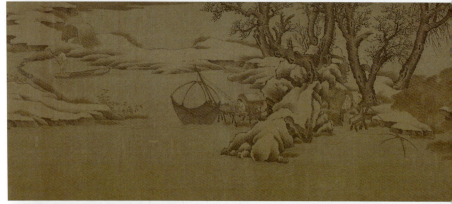

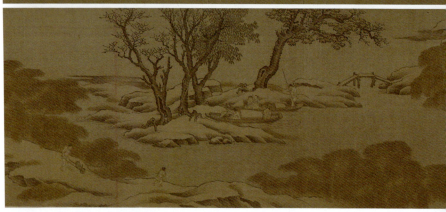

不过无论是署名画还是佚名画,都能让我们窥探到前朝人的生活方式,也为历史学家们的研究提供了资料,它们的价值是不可估量的。因此,在这里我们整理了一些宋代的佚名画作,供大家欣赏,其中部分有简单介绍,部分仅作展示。

◀ 雪渔图

创作者:佚名
创作年代:宋代
风格流派:无
题材:山水画
材质:纸本
实际尺寸:30cm×650cm

此画展现了冬日雪中沿江捕鱼劳作的渔民和匆忙前行的旅人几组场景。画面笔触细腻、凝练,构图简约舒缓,人物刻画逼真,再现了隆冬时节渔民与旅人的真实景象。

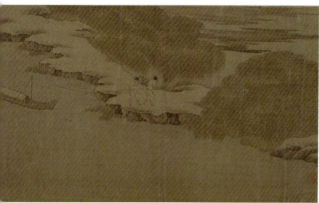

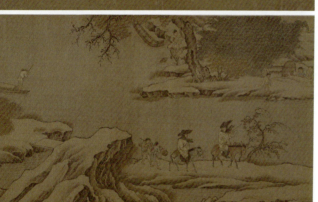

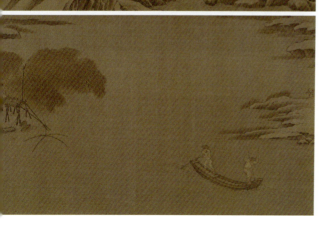

会昌九老图 ▲

创作者：佚名
创作年代：宋代
风格流派：无
题材：风俗画
材质：纸本
实际尺寸：28.2cm×245.5cm

此卷描绘的是白居易、胡杲、吉皎、刘真、郑据、卢贞、张浑、李元爽和禅僧如满这九位高寿老人，在唐武宗会昌五年于洛阳举行的一次雅集活动，画作通过琴、棋、书、画等场景展示了活动的内容。

此画虽以人物为题材，但建筑部分不论整体还是细节都描绘得准确精微。画中的建筑采用北宋的界画手法，这种水墨白描的建筑画法延续至元代并发展到了极致。

第5章 宋代

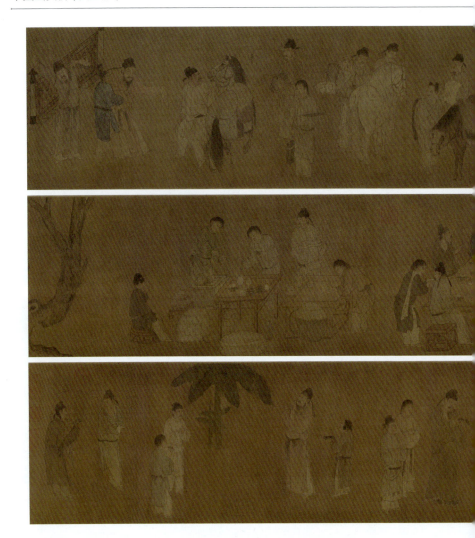

春宴图 ▲

创作者：佚名
创作年代：宋代
风格流派：无
题材：风俗画
材质：绢本
实际尺寸：23cm×573cm

　　这幅宋代《春宴图》是以唐代十八学士雅集为典故而创作的，表现了文人雅士们参加宴会的场景。此画场面宏大，人物众多，姿态各异，整个画面充满了恬静优雅的味道，展现出宋朝文人的生活态度和审美情趣。

　　此外，《春宴图》中的人物服饰和器物等细节也描绘得十分精致，真实地反映了宋朝社会的生活方式和文化特点。因此，这幅画作对于了解宋朝文人的生活和文化具有重要价值，同时也是中国绘画艺术史上的重要作品之一。

第 5 章 宋 代

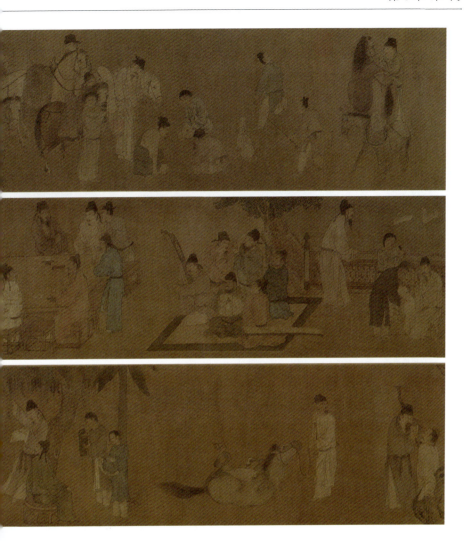

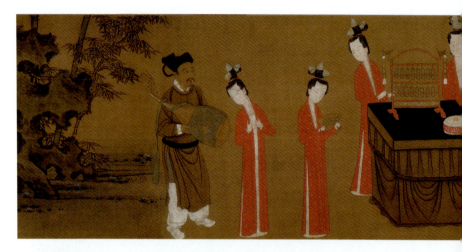

歌乐图 ▲

创作者：佚名
创作年代：宋代
风格流派：无
题材：风俗画
材质：绢本
实际尺寸：20cm×126cm

这幅画描绘了宋朝宫廷歌乐女伎演奏、排练的场景。九名女伎皆身穿红色绣花窄袖褙子，头梳高髻。另外还有两位舞者和一位老乐师。尽管画面中女伎、乐官和舞者的服饰年代有争议，但学术界普遍断定符合宋代的服饰特征。

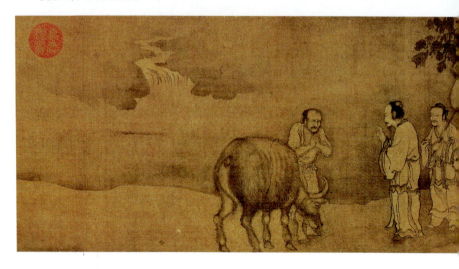

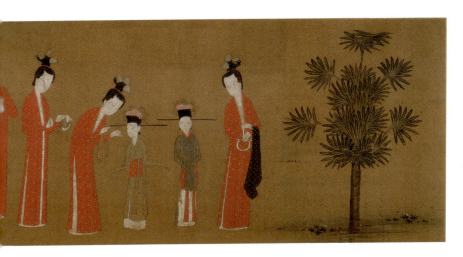

　　这幅画是根据著名的历史人物，辅佐汉宣帝的丞相丙吉的故事而创作的。画面中丙吉在两位随从的陪伴下，在一片布满烟雾的原野中遇见了农夫，并向其询问牛喘气的原因是否与气候失调有关，借此表现这位关怀民生疾苦的丞相的亲和力。

问喘图 ▼
创作者：佚名
创作年代：宋代
风格流派：无
题材：风俗画
材质：绢本
实际尺寸：21.7cm×118.1cm

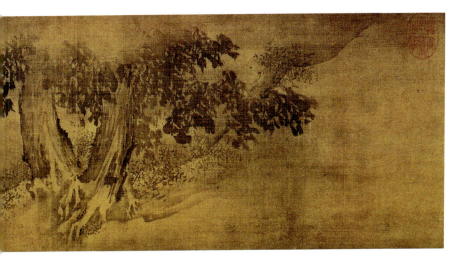

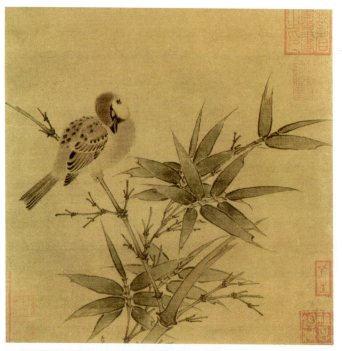

◀ **竹雀图**

创作者：佚名
创作年代：宋代
风格流派：无
题材：花鸟画
材质：绢本
实际尺寸：25cm×25cm

此画在构图上采用了
枝法，截取老竹的一竿，
雀栖息于左枝之上，与右
的枝繁叶茂形成平衡。画
用双钩技法勾勒竹子枝叶
竹子的青翠与山雀的羽
彩相互映衬，色彩清丽，
面灵动。

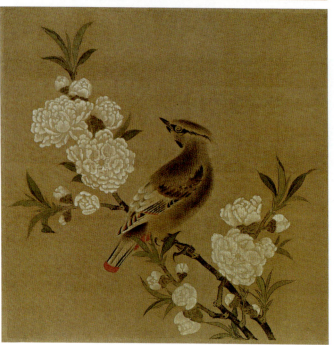

◀ **桃花山鸟图**

创作者：佚名
创作年代：宋代
风格流派：无
题材：花鸟画
材质：绢本
实际尺寸：23.8cm×24c

画家以细腻的工笔
绘了一幅春意盎然的自然
象，桃花娇艳欲滴，山鸟栖
息枝头，两者相映成趣，体
现了画家对自然美的敏锐捕
捉与高超的绘画技艺。

第5章 宋代

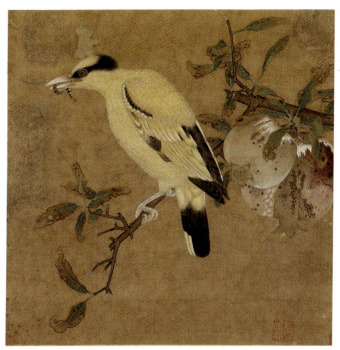

▎ **榴枝黄鸟图**

创作者：佚名
创作年代：宋代
风格流派：无
题材：花鸟画
材质：绢本
实际尺寸：24.6cm×25.4cm

　　该画以精妙的笔触勾勒出榴枝的苍劲与黄鸟的灵动。画中的石榴树枝条弯曲自然，叶片翠绿欲滴，石榴果粒饱满，色彩鲜艳。黄鸟栖息于枝头，羽毛细腻，姿态生动，眼神中透露出机警。

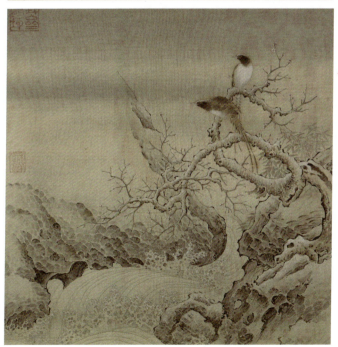

▎ **霜柯竹涧图**

创作者：佚名
创作年代：宋代
风格流派：无
题材：花鸟画
材质：绢本
实际尺寸：27.5cm×26.8cm

　　此画以淡雅笔墨描绘霜后枯枝与清幽竹涧，画面静谧深邃，透露出秋日的萧瑟之美，展现了画家对自然细腻入微的观察，同时也彰显了宋代文人画的雅致与内敛。

215

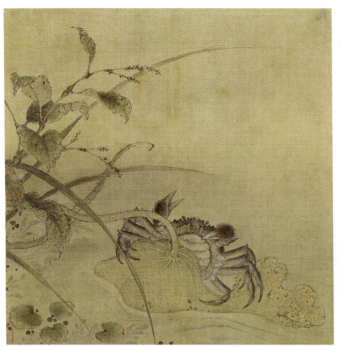

◀ 荷蟹图

创作者：佚名
创作年代：宋代
风格流派：无
题材：花鸟画
材质：绢本
实际尺寸：28.4cm×28cm

此画描绘出荷塘螃蟹横行、荷叶摇曳生动场景，画面构图妙，色彩清新自然，造出一幅夏日荷塘的凉景象。

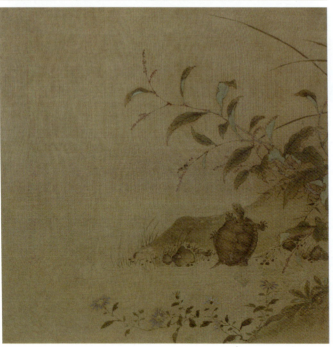

◀ 蓼龟图

创作者：佚名
创作年代：宋代
风格流派：无
题材：花鸟画
材质：绢本
实际尺寸：28.4cm×28cm

该画以细腻的笔描绘了蓼草摇曳、乌龟悠然自得的景象，传出了一种恬淡宁静的生活气息。

第 5 章 宋 代

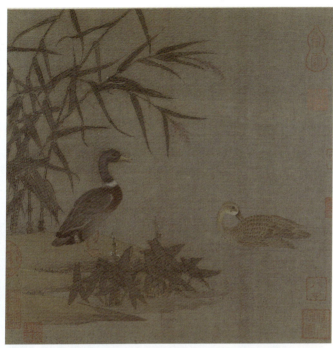

◀ **溪芦野鸭图**

创作者:佚名
创作年代:宋代
风格流派:无
题材:花鸟画
材质:绢本
实际尺寸:26.4cm×27cm

　　画中的芦苇随风摇曳,线条流畅,展现出自然的柔美与生命力。野鸭或浮游于水面,或栖息于芦苇之中,形态各异,栩栩如生。

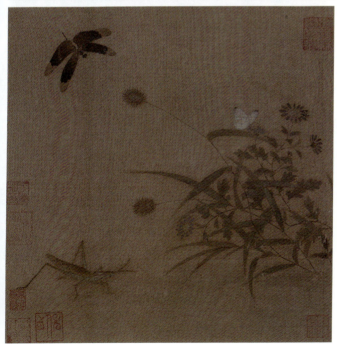

◀ **写生草虫图**

创作者:佚名
创作年代:宋代
风格流派:无
题材:花鸟画
材质:绢本
实际尺寸:25.9cm×26.9cm

　　此画右侧绘有野生花草植物数枝,一只白蝶正停在花朵上休憩,蜻蜓在空中飞舞,一只蚱蜢准备随时跳跃。此画精准捕捉了草虫世界的微妙细节,画面栩栩如生。

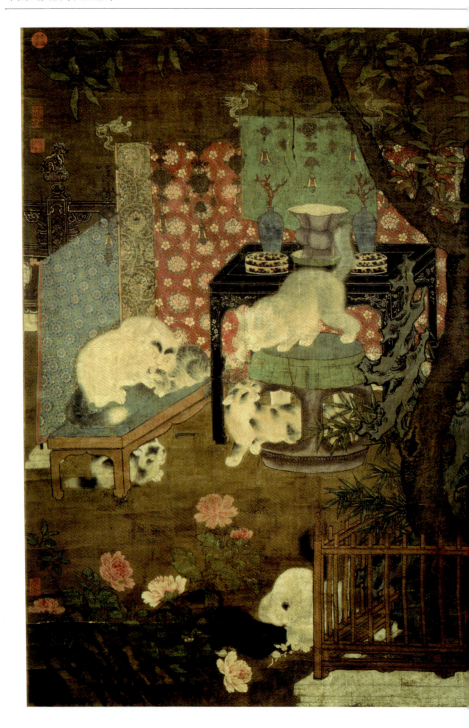

第 5 章 宋 代

◀ **戏猫图**

创作者：佚名
创作年代：宋代
风格流派：无
题材：动物画
材质：绢本
实际尺寸：45cm×33cm

这幅《戏猫图》中数只猫咪或□或跃，或打闹嬉戏或静卧旁观，□色或白或黑或灰，形态各异。体□了宋代画家对动物生态的深入观□，也传达了一种生活的乐趣和对□然美的热爱，是宋代动物画中富□情趣的佳作。

子母鸡图 ▶

创作者：佚名
创作年代：宋代
风格流派：无
题材：动物画
材质：纸本
实际尺寸：60.8cm×32.8cm

这幅《子母鸡图》中母鸡体态丰腴，羽毛柔软，眼神充满慈爱，而小鸡们则活泼可爱，围绕在母鸡周围，或觅食或嬉戏，展现出一幅和谐温馨的家庭场景。

三羊图 ▶

创作者：佚名
创作年代：宋代
风格流派：无
题材：动物画
材质：绢本
实际尺寸：21.2cm×20cm

在这幅画中，背景中的山石、草木以寥寥数笔带过，衬托出羊只的主体地位。三只羊儿形态各异，悠然自得，或低头觅食，或抬头远望，画面洋溢着宁静与祥和。

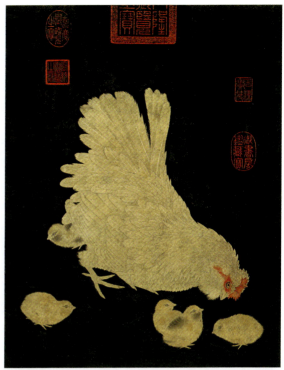

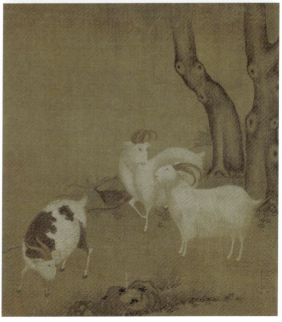

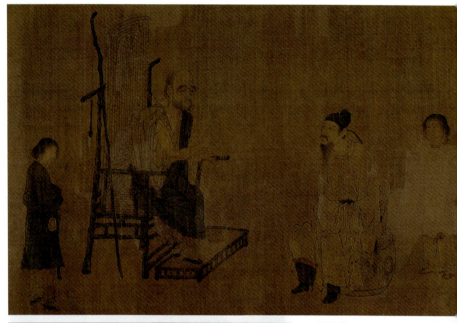

萧翼赚兰亭图
创作者：佚名
创作年代：宋代
风格流派：无
题材：人物画
材质：绢本
实际尺寸：26.6cm×44.3cm

 此画再现的是唐代书法家萧翼以计赚得王羲之《兰亭序》的传奇故事。画面笔触细腻且构图精妙，实为佳作。

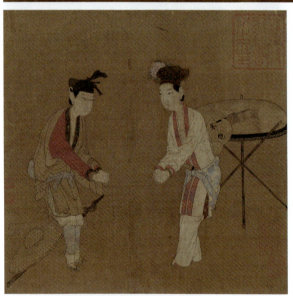

杂剧(打花鼓)
创作者：佚名
创作年代：宋代
风格流派：无
题材：风俗画
材质：绢本
实际尺寸：24cm×24.3cm

 此画以精细的线条，捕捉了宋代杂剧表演的精彩瞬间，生动地展现了打花鼓这一民间艺术形式的活力与魅力。画中人物服饰的色彩鲜明，动作夸张，让观者得以窥见宋代民间娱乐生活的一角。

第 5 章 宋 代

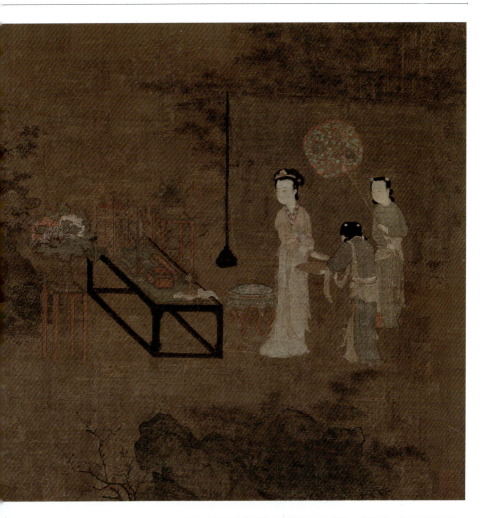

盥手观花图 ▲

创作者：佚名
创作年代：宋代
风格流派：无
题材：风俗画
材质：绢本
实际尺寸：34cm×33cm

这幅《盥手观花图》以细腻温婉的笔触，描绘了一位女子正准备洗手后欣赏花朵的场景。画中女子姿态娴雅，神情专注，其目光所及的花朵被描绘得色彩斑斓。画家巧妙地运用了水墨和淡彩，以简洁的线条勾勒出女子的轮廓和衣纹，同时用细腻的笔触描绘了花朵的纹理和色彩，展现了宋代绘画中对自然美和女性美的深刻理解，同时也展现了宋代富裕家庭追求生活品质与精神修养的审美情趣。

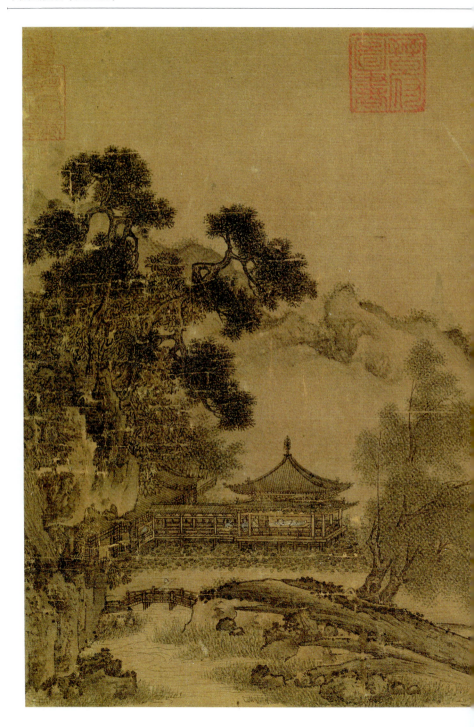

第 5 章 宋 代

◀ **荷亭消夏图**

创作者：佚名
创作年代：宋代
风格流派：无
题材：风景画
材质：纸本
实际尺寸：26.2cm × 26.3cm

该画以清新雅致的笔触，描绘了一幅夏日荷塘边亭中纳凉的闲适场景。画中亭台楼阁隐现于荷塘之中，亭中人物或坐或立，享受着微风拂面、荷香沁脾的清凉，整幅作品洋溢着宁静致远的意境。

槐荫消夏图 ▼

创作者：佚名
创作年代：宋代
风格流派：无
题材：风景画
材质：纸本
实际尺寸：36cm × 36cm

同样是消夏图，下面这幅画的重点则是对消夏人物的描绘。画中呈现的是一位文人雅士，应该是在读书赏画之余，正悠眠于槐树下的场景，这位高士袒胸赤足怡然自得，背景中槐树浓荫，这一幕让观者也仿佛能感受到清凉之意。

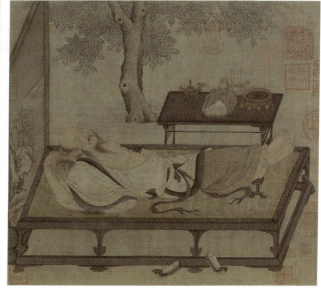

223

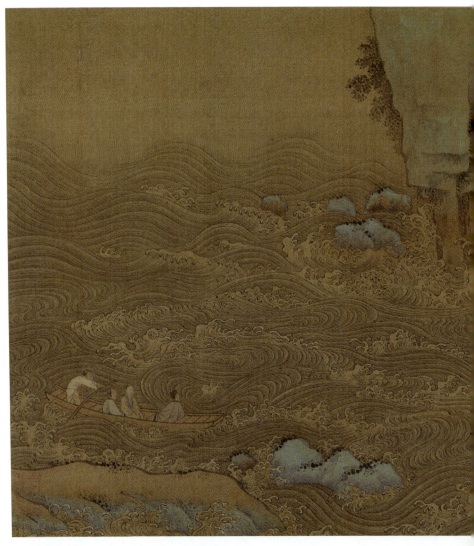

赤壁图 ▲

创作者：佚名
创作年代：宋代
风格流派：无
题材：山水画
材质：绢本
实际尺寸：24cm×23.2cm

此画描绘的是苏轼与友人在赤壁崖间乘舟破浪的场景。画面中赤壁临江耸立，江面上波涛汹涌，而一叶渺小的孤舟与辽阔的江面和巨大的赤壁形成鲜明对照，画面既展现了自然之壮美，又寓含了历史的沧桑。

第6章

元 代

在元代绘画艺术中,文人画占据了画坛主流。从绘画题材来看,此时期人物画减少,山水、竹石、梅兰等题材涌现,其中又以山水画最盛行,元代画家的作品多强调文学性和笔墨韵味,侧重以书法入画和诗、书、画的三结合。

钱选

钱选（字舜举，号玉潭、清癯老人、巽峰，晚年更号溪翁，1239-1299），吴兴（今浙江省湖州市）人，南宋末至元初的著名画家，南宋景定年间的进士，入元不仕，遂寄情山水。他擅长画花鸟、山水、人物等，是一位技法全面的画家，元初与赵孟頫、王子中、陈式等人并称"吴兴八俊"。

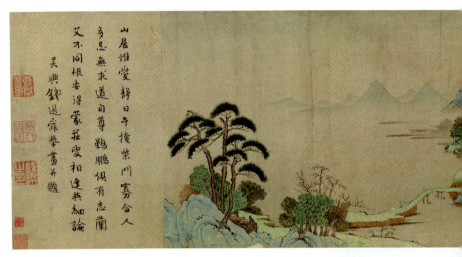

山居图 ▲

创作者：钱选
创作年代：元代
风格流派：无
题材：山水画
材质：纸本
实际尺寸：26.5cm×111.6cm

八花图 ▶

创作者：钱选
创作年代：元代
风格流派：无
题材：花鸟画
材质：纸本
实际尺寸：29.4cm×333.9cm

此画描绘海棠、梨花、杏花、水仙、桃花、牡丹等八种花卉，每种花卉姿态各异，刻画入微，色彩清雅，浓淡相宜。

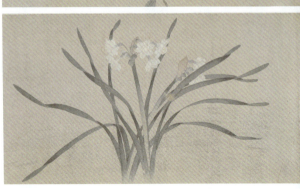

《山居图》是画家以自己的隐居生活为题材而作的,描绘了太湖一带的秀美风光。画中远景的山峰连绵交叠,隐约可见,比较突出的是中景中一座耸立的山峰,房屋坐落于山中,周围树木环绕。一座桥连接着对岸,屋舍掩映于坡岸植物间。此画色彩绚丽清雅,画家继承唐宋"金碧山水"的画法,山石敷以青绿色,坡脚染赭色,使画面显得细腻富丽,具有独特的艺术感染力。

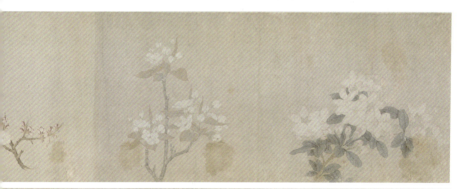

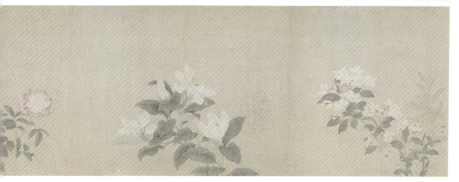

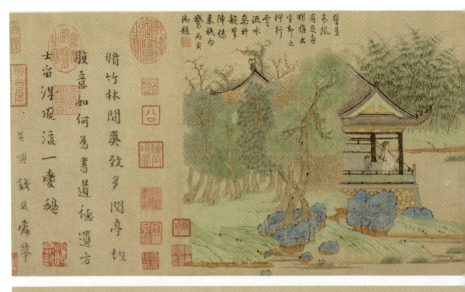

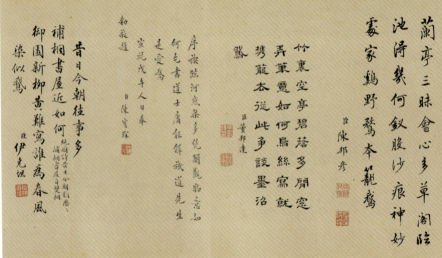

王羲之观鹅图 ▲

创作者：钱选
创作年代：元代
风格流派：无
题材：山水画
材质：纸本
实际尺寸：23.2cm×92.7cm

　　此画取材于东晋书圣王羲之生性爱鹅的传说，画中描绘了王羲之观白鹅的情景，画左侧有画家一首七言题诗"修竹林间爽致多，闲庭坦腹意如何。为书道德遗方士，留得风流一爱鹅。"

　　画中王羲之身着白色长袍，头戴黑色方巾，站于亭内，凭栏观看湖中的白鹅，神情专注，王羲之身后有书童相伴，似乎也在观鹅，此处树木葱郁，苔痕河草清晰可见，亭后有一片茂密的竹林。随着画中人的视线看去，只见水面开阔，白鹅正在戏水。河对岸的远景处山水相连，坡岸树丛中坐落着数座茅屋，一派诗情画意之景色。

第6章 元代

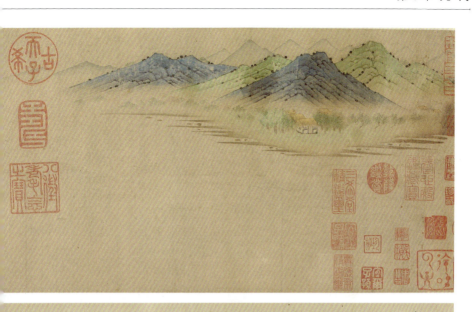

画面采用一河两岸式的构图手法，布局松紧结合，全画以青绿设色，色彩明丽，画家以浓淡不同的色彩来分出绿坡青石的向背和纹理，以浅绛色染坡脚和石脚，使得整体色彩简洁清新。画中植物的色彩同样浓淡相宜，具有很强的层次感和纵深感。

赵孟頫

赵孟頫（字子昂，号松雪、水精宫道人，1254–1322），南宋晚期至元朝初期官员、书法家、画家、文学家，诗文音律无所不通，书画造诣极为精深，是元代画坛的领袖人物，其绘画、书法和画学思想对后代影响深远。

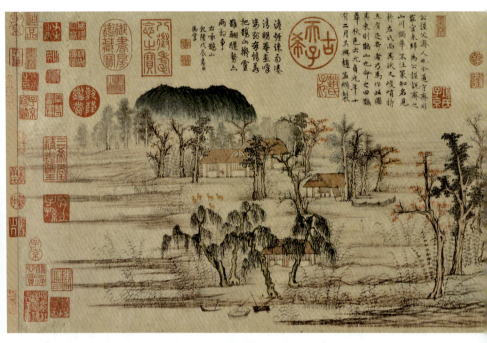

鹊华秋色图 ▲
创作者：赵孟頫
创作年代：元代
风格流派：文人画
题材：山水画
材质：纸本
实际尺寸：28.4cm×93.2cm

此幅画是赵孟頫为友人周密描绘其祖籍地貌景色之作，展现了济南华不注山和鹊山一带的秋景。画卷构图简洁，右侧尖耸的是华不注山，左侧圆平顶的是鹊山，两座山之间是广阔的水泽坡岸，树木疏落散布，坡岸可见山羊、茅舍，水边有渔民正在劳作，整幅画卷给人恬静悠闲的感受。

画卷采用平远法构图，画家创造性地将水墨山水与青绿山水融为一体，两座遥遥相对的山以青绿着色，颜色较为醒目。画中的山羊、茅舍、树叶则用了暖色，冷暖色调交汇，为画作增添了活力。

秀石疏林 ▶
创作者：赵孟頫
创作年代：元代
风格流派：文人画
题材：山水画
材质：纸本
实际尺寸：27.5cm×62.8cm

赵孟頫绘竹石，强调"以书法入画"，《秀石疏林》是画家"以书法入画"最具代表性的一幅作品。画中几乎每条线、每个点都包含着书法的用笔。纵观此画，以飞白法画石，飞白是书法中的一种特殊笔法，笔画有的部分呈枯丝平行，转折处笔画突出，这种笔法的运用表现出了石头的硬度和质感。以篆书法绘树，篆书具有字划圆转的特点，画中的树木呈现出了篆书圆浑的特点。以"永字八法"写竹，笔力凝重，点横撇捺富有变化，充分展现出了竹子的形态和特点。尾纸上还有赵孟頫自题的七言绝句："石如飞白木如籀，写竹还于八法通。若也有人能会此，方知书画本来同。"这是赵孟頫关于绘画与书法笔墨相通理论的名句，对后世文人画影响深远。

第6章 元代

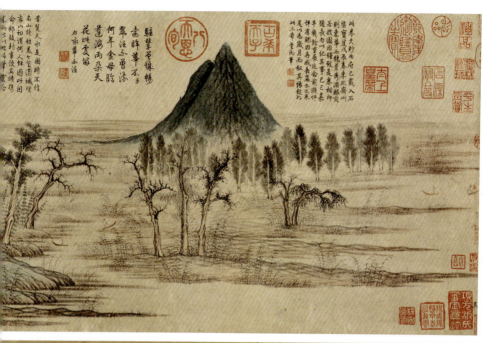

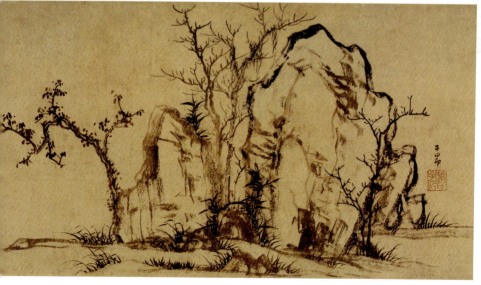

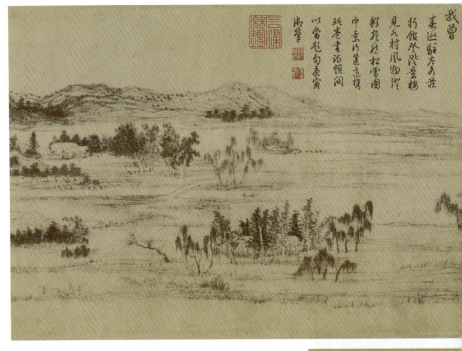

水村图 ▲

创作者：赵孟頫
创作年代：元代
风格流派：文人画
题材：山水画
材质：纸本
实际尺寸：24.9cm×120.5cm

《水村图》是赵孟頫为友人钱德钧创作的一幅山水画，以水墨写江南水乡平远开阔的景色。画中景物以平远的形式展开，远处群山逶迤连绵，以披麻皴画出，山势起伏平缓，没有峻峭、高耸的极顶。中、近景的小坡与平地上点缀着村舍、林木，水面上间有微波细浪，细看还有点点渔舟。

此画卷"写"的意味较浓，着重体现了书法的审美趣味。这件作品对元画独特风格的形成产生了较大的影响。

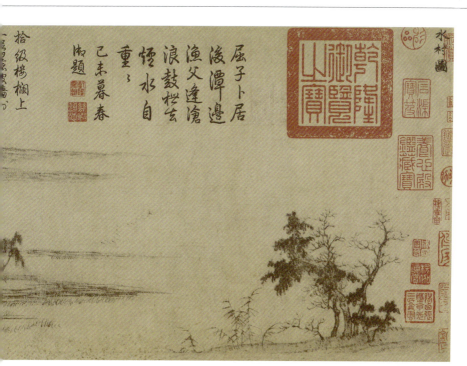

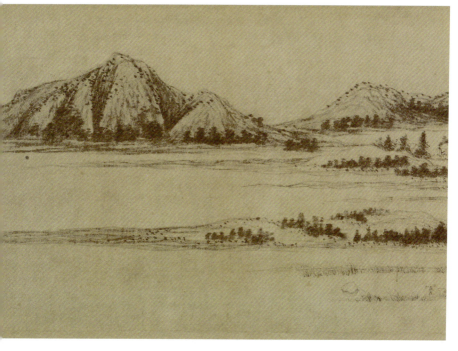

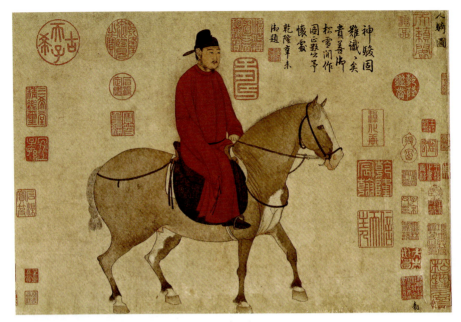

人骑图 ▲

创作者：赵孟頫
创作年代：元代
风格流派：文人画
题材：人物画、动物画
材质：纸本
实际尺寸：30cm×52cm

该画描绘一红袍男子骑于马背之上，男子头戴官帽，腰系玉带，面部微有髭须，右手持鞭，左手牵缰，右脚轻踩马镫，神态优雅自若。画中的马匹左前蹄微微抬起，呈行进之势，显得健壮挺拔。画中多用铁线描（中国古代人物衣服褶纹画法之一，因线条外形状如铁丝而得名）及游丝描（中国画工笔线描之一，因线条描法经典，形似游丝而得名）绘出，画面布局、人物形象和马匹的写实画法，都深受唐代画马图的影响，代表了赵孟頫早期人物鞍马风格。

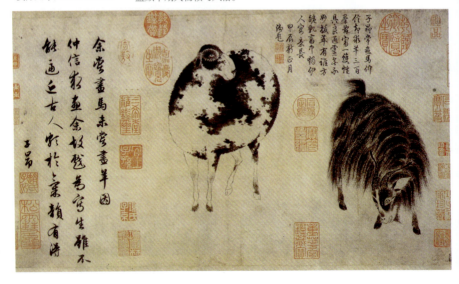

第6章 元代

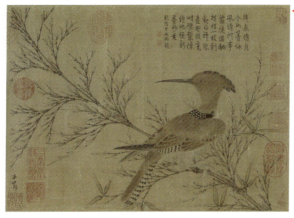

◀ **幽篁戴胜图**

创作者：赵孟頫
创作年代：元代
风格流派：文人画
题材：花鸟画
材质：纸本
实际尺寸：25.4cm×36.1cm

　　赵孟頫流传的作品中花鸟画最少见，《幽篁戴胜图》应为赵孟頫早年之作，幽篁是指幽深又茂密的竹林。在文人画中，竹子是一个传统的题材，竹子有高风亮节之意，象征了中国文人的一种精神品格。此画描绘一只戴胜鸟栖于竹枝之上。画家以双勾法画竹枝，双勾法原为书法用语，是印刷术发明前古人为了保存书法原迹而采用的一种方法，运用到绘画中是先以线条勾描出轮廓，再在空心处填墨，也称双钩廓填法。画中的戴胜鸟采用没骨法绘出并淡设赭黄色。没骨法是直接用色彩作画，不用墨笔立骨的中国画技法。该画构图简洁明快，画面敷色明净，笔法谨细，戴胜鸟的形神生动逼真。

　　据现有资料看，此画是目前为止中国存世最早的自画像作品，画中右上角有自书款"大德己亥子昂自写小像"。画上绘竹林人物小景，以青绿设色法画坡地，竹林直接用墨笔写就，一人身着白衣，头戴巾帽，曳杖侧身而立，置身于清溪与修竹之间。人物容貌清秀微须，目光似看向对岸的坡石，亦或小草。画中人物的神态平和，画家将自己安排在幽静的环境中，重在表达清高洒脱的文人气质和精神。

自写小像 ▼

创作者：赵孟頫
创作年代：元代
风格流派：文人画
题材：自画像
材质：纸本
实际尺寸：24cm×23cm

◀ **二羊图**

创作者：赵孟頫
创作年代：元代
风格流派：文人画
题材：动物画
材质：纸本
实际尺寸：25.2cm×48.4cm

　　这幅画描绘一只山羊和绵羊，山羊低头翘尾，毛长而浓密，绵羊昂首站立，神情安详，毛短而稀疏，两只羊一动一静，站立的姿势鲜明对照。画面不设任何背景，两只羊的构图布局与韩滉的《五牛图》类似，巧妙地吸取了唐代绘画的艺术手法，同时用笔墨精细地勾点、晕染羊身各部，以呈现文人画的特色，显示出画家熟练的传统画技巧，又融入了宋元文人画的画风。

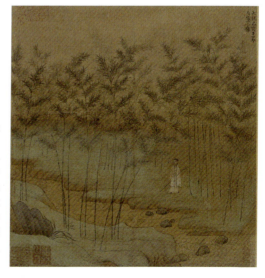

黄公望（本名陆坚，后改姓黄，名公望，字子久，1269-1354），元代著名画家、书法家，其创作崇尚自然，讲究写意，艺术成就以山水画为最高，被誉为"元四家"之首。

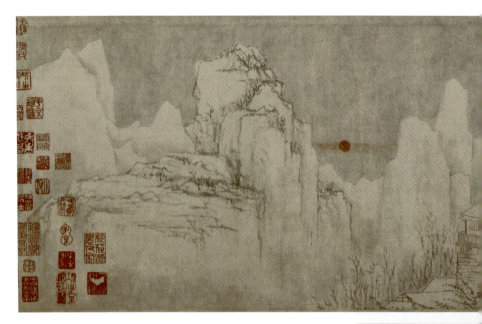

快雪时晴图 ▲

创作者：黄公望
创作年代：元代
风格流派：元四家
题材：山水画
材质：纸本
实际尺寸：29.7cm×104.6cm

《快雪时晴图》描绘雪景山水，画中远峰高耸，白雪皑皑，丛林中掩映着几间茅屋，天空中用朱砂点出太阳，勾勒出雪后初晴的景象。全画除一轮红日外，均以墨色画成，构思颇为奇妙。整幅画的笔触柔和细腻，以简洁流畅的线条勾勒出雄伟的山石形态，并使之稳固清晰足见画家的笔墨功底。

画面左侧前景中的山石较为低矮，后面的山峦高而险峻，两者形成高低参差，右侧的远山高而深幽，前景的山崖间树木丛生，山脚有房舍数间，一抹红日点缀在洁白的雪间，展现出雪后初晴的万千意境。

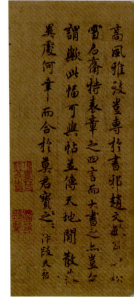

第6章 元代

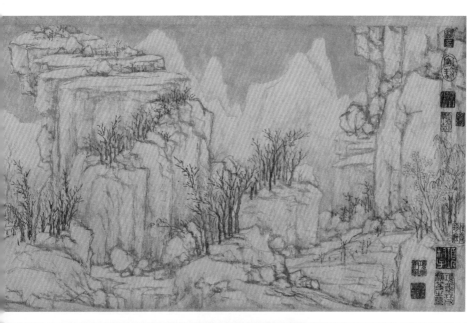

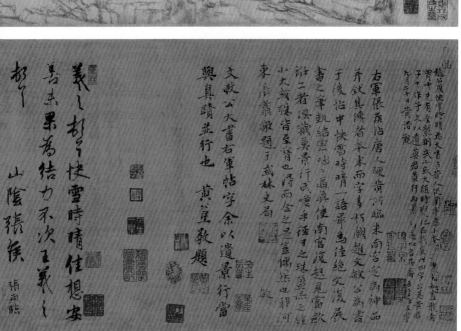

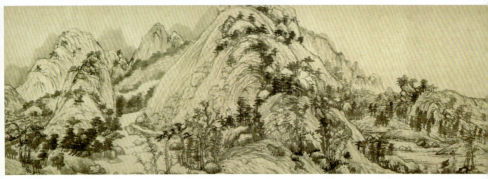

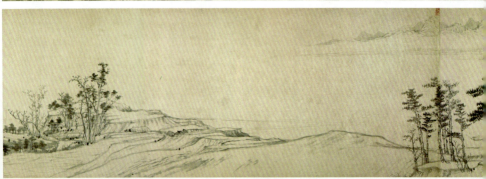

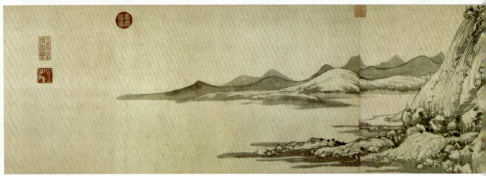

富春山居图 ▲

创作者：黄公望
创作年代：元代
风格流派：元四家
题材：山水画
材质：纸本
实际尺寸：33cm×639.9cm

《富春山居图》是中国十大传世名画之一，描绘了富春江景的山水之美。画作因"焚画殉葬"被分为两段，前段尚留一山一水一丘一壑，得名《剩山图》（右侧），后段被称为《无用师卷》。

《剩山图》中有一座大山，峰峦浑圆敦厚，气势十足。《无用师卷》以坡岸水色开卷，然后是层峦环抱的群峰，群山过后是平静的江面和坡岸，接着是一座高峰突起，挺秀峭拔，最后是一段留白，整个画面空阔渺茫。

纵观整幅画作，画面用墨淡雅，笔墨浓淡、干湿并用，极富变化，画风自然朴素，画中的山和水疏密得当，层次分明，变幻无穷，画家用自己炉火纯青的笔墨技法把浩渺连绵的江南山水表现得淋漓尽致。

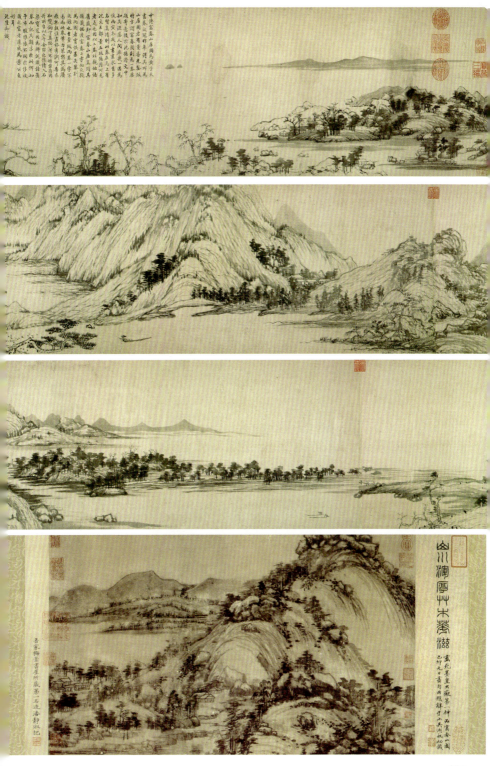

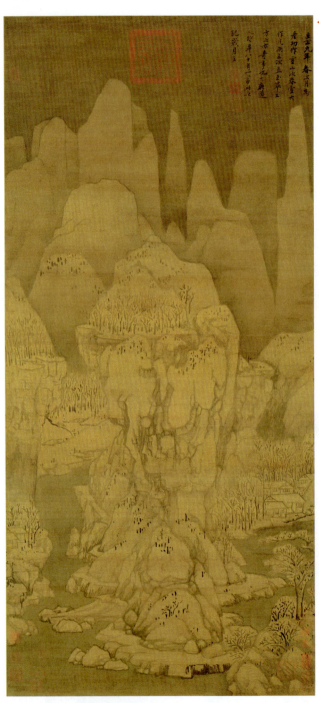

九峰雪霁图

创作者：黄公望
创作年代：元代
风格流派：元四家
题材：山水画
材质：纸本
实际尺寸：117cm×55.5cm

《九峰雪霁图》以水墨写意的手法画出了江南松江一带的九座道教名山，当时被称为"九峰"。

画中群峰突起，高耸入云，远处九峰留白，以淡墨衬染出雪山。山间小树以细笔勾描，中、近景以干笔勾廓叠石，坡边微染赭黄。一条溪流环绕着山峦，山坳中丛林茂密，几间房舍掩映其间，画意肃穆静谧。

这幅画构图新颖别致，画中的山峰参差错落，按照构图的主次需要组合排布，山下的流水呈"U"字形，与山石相互依偎。

从笔墨来看，画中近处的流水和背景的天空都以淡墨晕染而成，墨色相对较重，为画面营造了浓重、苍凉的氛围。画家用极其简练的淡墨勾勒出山石的轮廓，再用不同浓淡的墨色表现山峦的起伏和层次。画作虽然只用了水墨，却准确地表达了出了"雪"这一主题，让人能够感受到雪霁寒意，从而营造出了寂静空幽的意境。

第 6 章 元 代

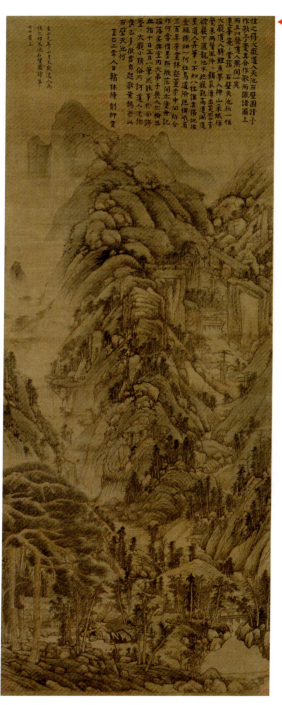

◀ **天池石壁图**

创作者：黄公望
创作年代：元代
风格流派：元四家
题材：山水画
材质：绢本
实际尺寸：139.4cm × 57.3cm

　　天池山位于苏州，与天平山、灵岩山一脉相连，因半山坳中有天池，故而得名。这幅画描绘的就是天池山的景色，也是黄公望浅绛山水画的代表作。此画采用"浅绛法"设色，这种手法由黄公望创立，是画山水染色的一种方法，整体色彩具有素雅清淡、明快透彻的特点。

　　此画以笔墨为构架，以浅赭色为主，墨青和墨绿为辅，通过冷暖互补，展现山色的苍翠与阳光的温暖。这幅画布景繁复，景致纵横有序，兼用了高远和深远的构图手法，画中高坡陡崖错落分布，迂回曲折，林木丰茂葱郁，天池居于右侧山坳中，两侧石壁陡立对峙，山壁上飞瀑倾泻而下，楼阁坐落其中。画面下端山麓崎岖不平，长松杂树林立。

　　这幅画的内容丰富多元化，构图布局巧妙，画面意境脱俗，展现了画家精湛的技艺和深厚的艺术造诣。

曹知白

　　曹知白（字又玄，一字贞素，号云西，人称贞素先生，1272-1355），华亭（今属上海松江）人，元代画家、藏书家，工诗文，擅长画山水，师法李成、郭熙，笔墨清润，全无俗气，晚年笔法苍简，自成一格，对后世绘画有一定的影响。

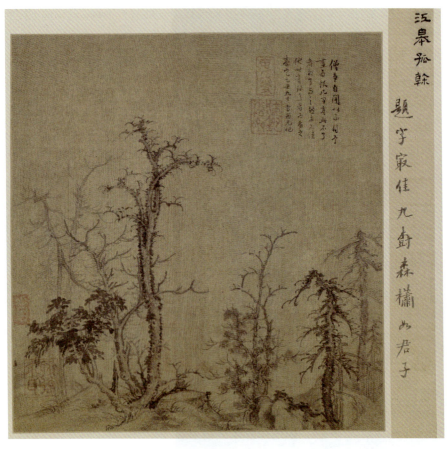

寒林图 ▲

创作者：曹知白
创作年代：元代
风格流派：无
题材：山水画
材质：绢本
实际尺寸：27.3cm×26.2cm

　　该画描绘坡石寒林，为典型的秋冬季寒林景象，画中画家自题"僧弟自闻以不得予画为根，几闲有此不了者，即了与之，然未为佳。他时有得意者为易之。泰定乙丑九日，云西兄作。"

　　画中的枯枝苍劲挺拔，疏落有致，枝杈有的上仰，有的下抑，形状似鹿角、蟹爪，可见其早期承袭李成、郭熙一脉的画风。此画笔墨较秀润，是其中年之作，画面充满了萧条孤寂之气。

疏松幽岫图 ▶

创作者：曹知白
创作年代：元代
风格流派：无
题材：山水画
材质：纸本
实际尺寸：74.5cm×27.8cm

《疏松幽岫图》风格清疏简淡，是曹知白晚年的代表作。左上角有曹知白题款"壬申生人，时年八十岁。至正辛卯仲春云西志"。

此画采用元代绘画常见的"三段式"构图，近处几株高松老树立于坡石上，树干虬曲，形态优美，不似李成画松时以"攒针法（针叶密集如同万针攒簇，故名）"表现松针，画中松针坚挺，枝叶稀少。远处和中景为三重山丘，山丘与松林间以广阔的水面相隔，右侧悬泉自崖隙飞泻而下，映衬了山的高峻，几所茅舍屋宇掩映在山间丛林中。

该画构图取高远法，山峰高远且层层叠叠，画面墨色清淡，较多干笔皴擦，全画笔法苍逸，风格简淡疏秀，体现了画家自成一格的画风。

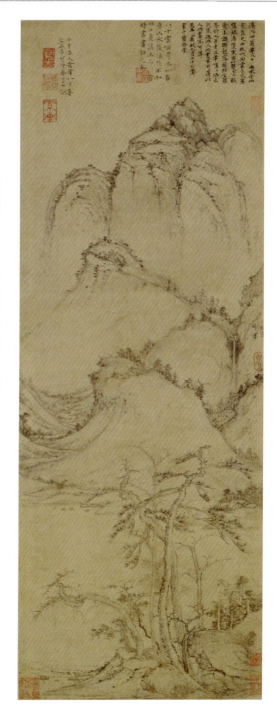

吴镇

 吴镇（字仲圭，自号梅花道人，也称梅沙弥或梅花和尚，1280–1354），浙江嘉善人，元代画家、书法家、诗人，擅长画山水、梅花、竹石，山水画师法董源、巨然，并有新的变化，与黄公望、倪瓒、王蒙合称"元四家"，题材多为描绘渔夫和隐逸生活。

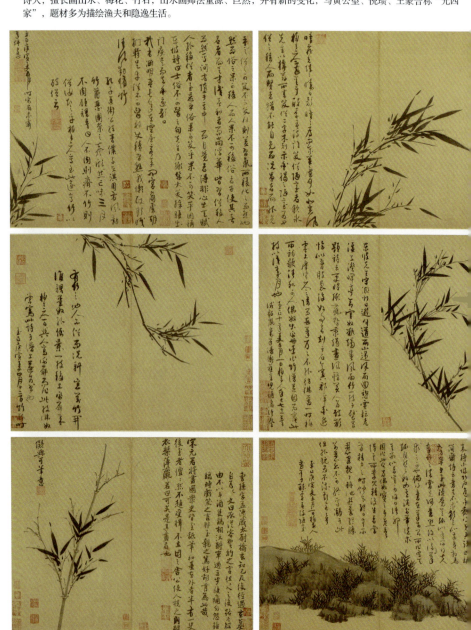

第6章 元代

墨竹坡石图　▶

创作者：吴镇
创作年代：元代
风格流派：元四家
题材：花鸟画
材质：纸本
实际尺寸：103.4×33cm

　　《墨竹坡石图》描绘的是平坡拳石，竹枝斜垂。本幅有吴镇题识："与可画竹不见竹，东坡作诗忘此诗。冰蚕绕茧秋云薄，戏作渭川淇澳风烟姿。纷纷苍雪落碧箨，谡谡好风来旧枝。信看雷雨虚堂夜，拔地起作苍虬飞。梅华道人戏作于春波客舍。"

　　全画构图简洁，意境清幽。画中的拳石与平坡墨色一浓一淡，画家用重墨勾画拳石轮廓，以淡墨晕染平坡，前浓后淡的用墨手法增强了画面透视的纵深感。画中竹枝取斜势，竹叶自然下垂，生动地绘出了竹子挺秀潇洒的姿态，竹叶的姿态与坡石相呼应，又使画面趋于平衡。

◀ **墨竹谱**

创作者：吴镇
创作年代：元代
风格流派：元四家
题材：花鸟画
材质：纸本
实际尺寸：53cm×68.5cm

　　吴镇擅画墨竹，墨竹也是他最主要的作品表现形式，这件《墨竹谱》又名《明吴镇墨竹谱图》《明吴镇墨竹谱》，是吴镇关于竹子绘画作品的代表作，均以竹子为内容，这里展示了部分内容。

　　《墨竹谱》中每幅画的构图都有很大的区别，竹子的枝干、姿态也各有不同，就画谱而言，称得上变化多端。全画笔墨浓淡有致，画中的竹子或粗干挺拔，或细枝垂叶，或小坡竹石……画中除了竹子外，每幅画中还有题文，字与画相得益彰。

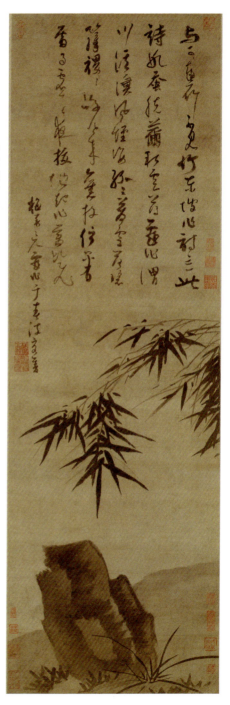

245

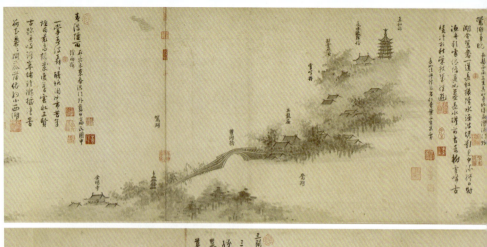

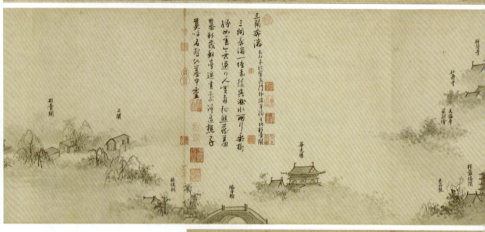

嘉禾八景图 ▲

创作者：吴镇
创作年代：元代
风格流派：元四家
题材：山水画
材质：纸本
实际尺寸：37.5cm×566cm

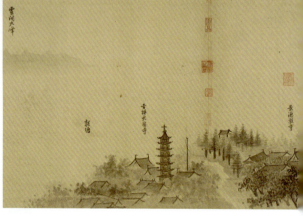

《嘉禾八景图》画中描绘了是吴镇非常有名的幅长卷，元代嘉兴八处风景名胜，分别是空翠风烟、龙潭暮云、鸳湖春晓、春波烟雨、月波秋霁、三闸奔湍、胥山松涛和武水幽澜。

此幅画布局简略，用笔不多但墨趣盎然，颇见其个性。画作的表达方式很有特点，以图文搭配的方式介绍景点，每一处景点都对其地理位置和概况进行了说明介绍，同时一一标出地名，其中一些景点至今尚存。这幅长卷既是中国画横幅的范作，又是真实地点的写照，观画者也可以透过景点的描绘与实际地点进行对照。

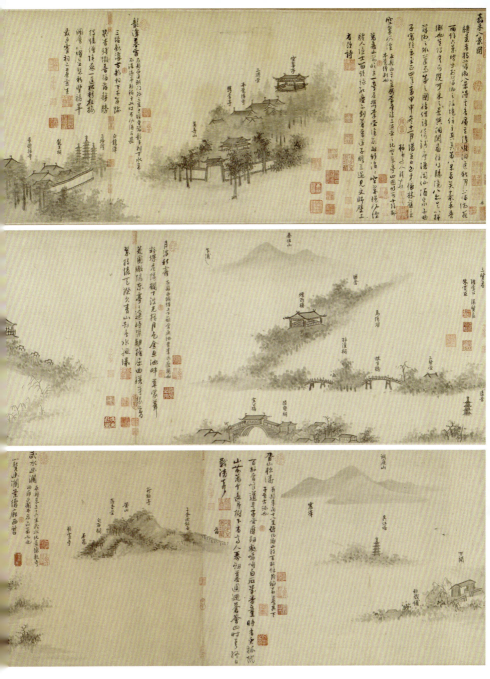

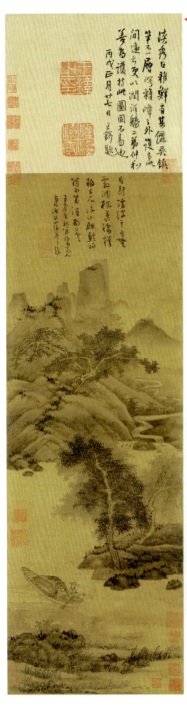

◀ 渔父图

创作者：吴镇
创作年代：元代
风格流派：元四家
题材：山水画
材质：绢本
实际尺寸：84.7cm×29.7cm

中国古代文人常常以"渔隐"为题材表达对避世遁隐的向往之情。吴镇善作"渔隐"题材的山水画，此画是其中的代表作。画中描绘的是江南水乡景色，一渔父头戴草笠，坐在船中垂钓，画正中有草书《渔父辞》一首，诗、书、画相得益彰，使人能够充分感受到远离尘俗的"渔隐"心理。这幅画墨色苍润，画家将不同浓淡的墨色交替运用，能够看出其超强的笔墨能力。

枯木竹石图 ▼

创作者：吴镇
创作年代：元代
风格流派：元四家
题材：花鸟画
材质：纸本
实际尺寸：53cm×69.8cm

枯木竹石是中国画比较常见的素材，其涵盖着丰富的思想和文化内涵，是画家们以物抒情的一种表现手法。

此画绘有枯木竹石，枯木、杂草、竹、石组成一角，彼此相互依偎，紧紧缠绕，近处的枯木向外伸展，有着沧桑的韵味，竹枝、竹叶墨色较浓，显出其强劲的生命力。石头尖峭如削，给人以坚硬之感。

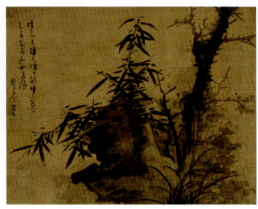

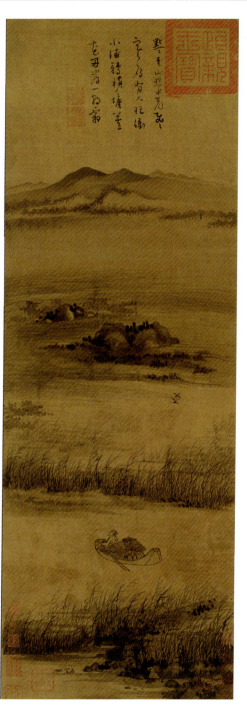

◀ 芦花寒雁图

创作者：吴镇
创作年代：元代
风格流派：元四家
题材：山水画
材质：绢本
实际尺寸：83.3cm×27.8cm

在古代，渔父具有象征意义，常被用来比喻隐士，而渔父形象大量出现并形成一种风气是在元代。《芦花寒雁图》是吴镇所擅长的"渔隐"题材画作之一，本幅画自题："点点青山照水光，飞飞寒雁背人忙。冲小浦，转横塘，芦花两岸一朝霜。"

此画以平远法绘秋日水滨景色，采用三段式构图，画中远景雾气茫茫，群山连绵；中景水面微波荡漾，一双芦雁低飞；近景渔父独坐舟头仰首凝视，给人以萧瑟空寥的感受。

在技法上，此画以柔润的线条勾勒物象，用浓淡变化的水墨来表现远近层次，笔法灵活，营造出了空灵清远的山水之境。

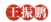 **王振鹏**

王振鹏（字朋梅），永嘉（今浙江省温州市）人。元代著名的画家，官至漕运千户，擅长人物画和宫廷界画，兼工人物，界画极工致，被誉为"元代界画第一人"，延祐（1314–1320）年间曾任秘书监典簿，掌管宫中收藏的书画图籍，元仁宗赐号为"孤云处士"。

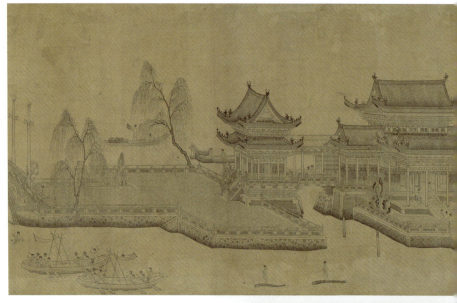

龙池竞渡图 ▲
创作者：王振鹏
创作年代：元代
风格流派：无
题材：风俗画
材质：绢本
实际尺寸：30.2cm×243.8cm

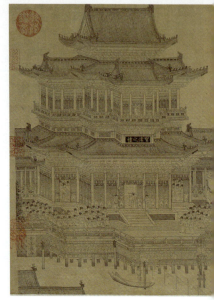

界画是中国绘画很有特色的一个门类，宋、元时期涌现了大量以园林建筑为题材的绘画作品，形成以山水为背景，以亭台楼阁为主要表现对象，以人物舟车为点缀的界画艺术，并产生了一大批杰出的界画家，王振鹏就是其中的代表画家。

《龙舟竞渡图》体现了王振鹏高超的界画技法，本幅画描绘了宋徽宗崇宁年间三月三日开放金明池，举行龙舟竞渡，皇帝与民同乐操演水军的情形。金明池是北宋时期著名的皇家园林，位于东京汴梁城外，每年农历三月三日都要举行戏水闹龙舟的活动。

第6章 元 代

　此画结构宏伟，构思奇妙，卷首绘五艘龙舟，大龙舟位于中间，池中建筑有水殿、楼阁，堤岸边有垂柳，楼阁之间有拱桥、阁廊相连。画中几艘龙舟争先恐后穿过拱桥，呈现出龙舟竞赛的场面。卷末有一座主殿，文武百官群集于此，站在楼台上观看龙舟比赛。此画构图疏密有致，建筑、人物、景物安排组合巧妙，画家运用水墨白描法，以纤细、繁密的墨线作画，建筑的梁柱、斗拱等每一个细小部位都描绘得细致入微，高超的界画技艺令人叹为观止。

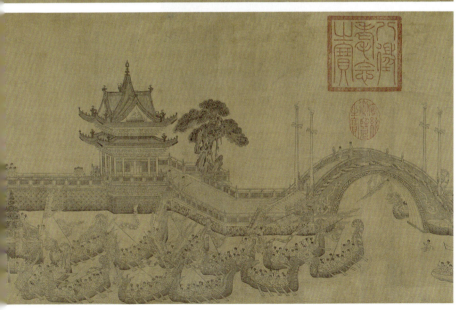

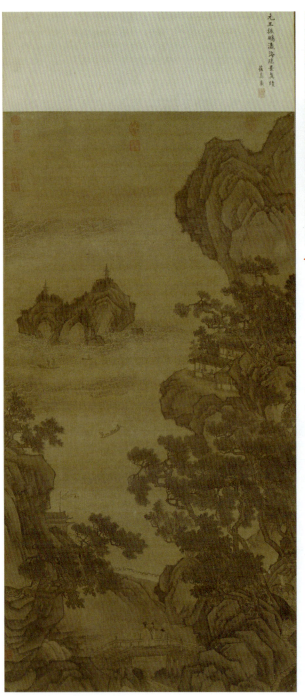

◀ 瀛海胜景图

创作者：王振鹏
创作年代：元代
风格流派：无
题材：山水画
材质：绢本
实际尺寸：163.2cm×84.7 cm

 此画引首竖写小楷"元王振鹏瀛海胜景真迹"。画面近处两山对立，树木茂盛，桥上有三人，其中两人似在谈话，另有一名童子扛着长柄羽扇。右侧山石危耸，山中有房屋三间，房中有人对坐抚琴、凭窗而立。远处水面波涛涌起，即浩渺的"瀛海"，几只船只顺流而下。左侧有一座低矮的孤岛，岛上双塔屹立。

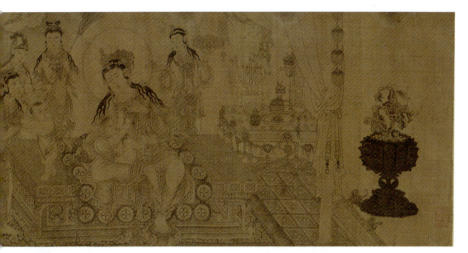

姨母育佛图 ▲

创作者：王振鹏
创作年代：元代
风格流派：无
题材：神话画
材质：绢本
实际尺寸：31.9cm×508cm

　　此画描绘了释迦牟尼佛在婴儿时受姨母摩诃波阇波提夫人抚养时的情景。画中姨母位于中间，佛陀依偎在姨母怀中玩闹，显得天真可爱，另有一孩童由一人搀扶着，扭头看向一边，整个画面温馨而其乐融融。画家在画中并用界笔与铁线描，精确地勾勒出了人物的形态、神情和衣饰，衣纹幔褶用淡墨渲染，画中的家具陈设、各式器物同样描绘得细致入微，仔细观察之下，图案装饰也格外烦琐细密，展现了画家精细的笔法。

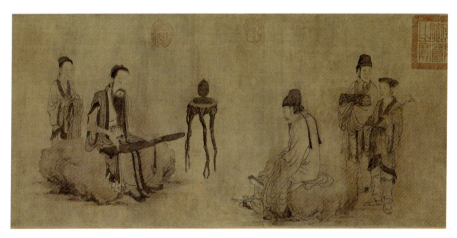

伯牙鼓琴图 ▲

创作者：王振鹏
创作年代：元代
风格流派：无
题材：人物画
材质：绢本
实际尺寸：31.4cm×92cm

　　《伯牙鼓琴图》是一幅人物故事画，取材于《伯牙鼓琴》这一典故，是讲述知音难求的一个故事。画中共有五人，俞伯牙面目清秀，蓄长髯，双手抚琴；钟子期身着长袍，坐在石上颔首静听；两人的身后分别站立着侍童。此画以白描法绘制，画家准确生动地刻画了人物的外形特征和心理活动，充分展现了弹琴者与听琴声专注、入神的神态。全画线条繁简适度，又有轻重、粗细的变化，部分衣帽用淡墨渲染，更显层次感。

王冕

王冕（字元章，号竹斋、煮石山农，亦号食中翁、梅花屋主等，1287-1359），浙江诸暨（今属浙江绍兴）人。元朝画家、诗人、书法家、篆刻家，擅长画梅花、竹石，尤以墨梅知名，有《梅谱》传世，为早期画梅理论著述，另著有《竹斋集》。

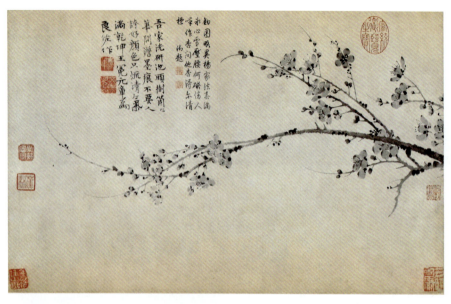

墨梅图 ▲

- 创作者：王冕
- 创作年代：元代
- 风格流派：无
- 题材：花鸟画
- 材质：纸本
- 实际尺寸：31.9cm×50.9cm

梅花是"岁寒三友"之一，向来被视为崇高品格、高洁孤傲等君子形象的象征，深受历代文人墨客的喜爱，王冕的墨梅可以说是此中代表。王冕爱梅，也善画梅。此画从画面右侧斜生出一条长枝，枝干稀疏，有小枝分叉出去，几朵梅花点缀在枝头，或含苞待放，或绽瓣盛开。画中的梅花用淡墨轻染，以浓墨点花萼、花蕊，笔墨浓淡相宜，构图疏密有致，梅花清新俏丽，展现了画家的艺术境界。画中左上角有画家题七绝诗："吾家洗砚池头树，个个花开淡墨痕，不要人夸好颜色，只留清气满乾坤。"此画也是王冕集画、诗、书三绝于一体的上乘之作。

南枝春早图 ▶

- 创作者：王冕
- 创作年代：元代
- 风格流派：无
- 题材：花鸟画
- 材质：绢本
- 实际尺寸：151.4cm×52.2cm（左）
- 实际尺寸：141.3cm×53.9cm（右）

这两幅画作都名《南枝春早图》，左画中一苍劲挺拔的老梅枝干由右下向上伸出，细而韧的枝条从大枝上生出，纵横交织，枝上梅花繁密，展现出早春的盎然生机。画幅右侧有作者自题诗"和靖门前雪作堆，多年积得满身苔，疏华个个团冰玉，羌笛吹他不下来。"描绘了梅花的形态和坚强的品质。

右画从上向下绘梅花主干，枝干呈"S"型布局，细韧枝条齐发，花朵缀满枝头，整个画面枝繁花密，生机盎然，形成王冕"万蕊千花式"的独创风格。

这两幅画中梅花采用了"圈瓣"法，梅花的花瓣是用墨线圈点组成，背景以淡墨烘染，突出了梅花的高洁淡雅。

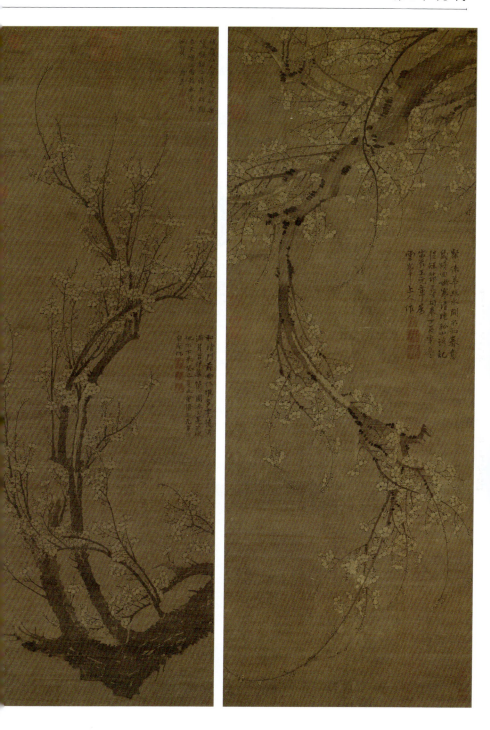

柯九思

柯九思（字敬仲，号丹丘生，1290-1343），台州（今浙江省临海市）人，元代著名画家、书法家、鉴藏家。他能诗文，擅长书法，精画墨竹，素有诗、书、画三绝之称，他的绘画以"神似"著称，并受赵孟頫影响，主张以书入画，著有《丹丘生集》辑本。

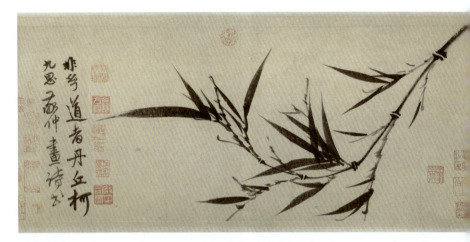

墨竹图 ▲

创作者：柯九思
创作年代：元代
风格流派：无
题材：花鸟画
材质：纸本
实际尺寸：86cm×44cm

这幅画有柯九思自题七言绝句："熙宁己西湖州笔，清事遗踪二百年。人说丹丘柯道者，独能挥翰继其传。"落款"非乡道者丹丘柯九思敬仲画诗书"。

此画内容简洁，但画中的墨竹却给人活脱而富有生趣的感受，作者没用花卉、坡石映衬竹子，仅画墨竹一枝，竹干劲挺，竹节处生出嫩芽，可见其茁壮，竹叶姿态各异，疏密有致，自然优雅。

竹石图 ▶

创作者：柯九思
创作年代：元代
风格流派：无
题材：花鸟画
材质：绢本
实际尺寸：27.3cm×24cm

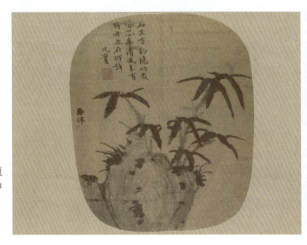

柯九思创作过很多以竹为题材的作品，此画构图简洁，画中绘有两竿细竹，于湖石后生出，竹叶疏密有致。画面意境清旷、格调文雅，富有逸趣。

第6章 元代

清閟阁墨竹图 ▶

创作者：柯九思
创作年代：元代
风格流派：无
题材：花鸟画
材质：纸本
实际尺寸：132.8cm×58.5cm

到了元代，竹已成为极受欢迎的绘画题材，此图是柯九思为倪瓒所画。"清閟阁"是元代画家倪瓒的斋号。本幅有作者自题"至元后戊寅十二月十三日，留清閟阁，因作此卷。丹丘生题。"

画中画墨竹两枝，依岩石交错而立，姿态挺拔，石旁缀以稚竹小草。柯九思在《画竹》中说"写竹干用篆法，枝用草书法，写叶用八分法（隶书笔法），或用鲁公撇笔法（颜真卿楷书中撇的笔法）"。此画中的技法就体现了画家的这一主张，竹干用笔挺拔圆浑，宛如篆书，竹叶用墨较重，行笔沉着稳健，以书法之撇笔法写之。

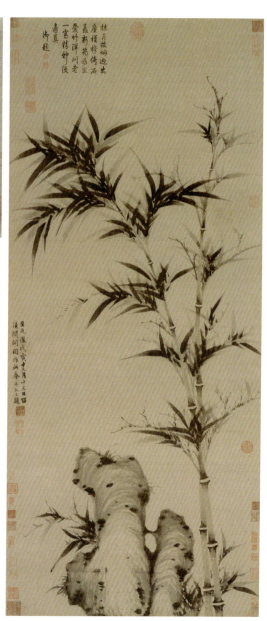

倪瓒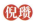

倪瓒（初名倪珽，字泰宇，别字元镇，号云林子、荆蛮民、幻霞子，1301–1374），江苏无锡人，元末明初画家、诗人，擅长画山水、竹石、枯木等，师法董源、巨然，受赵孟頫影响，其将披麻皴的圆润走势转变为方折形式，创造了"折带皴"绘画技法，其是元代南宗山水画的代表画家，其画风对明清文人水墨山水画影响颇大。

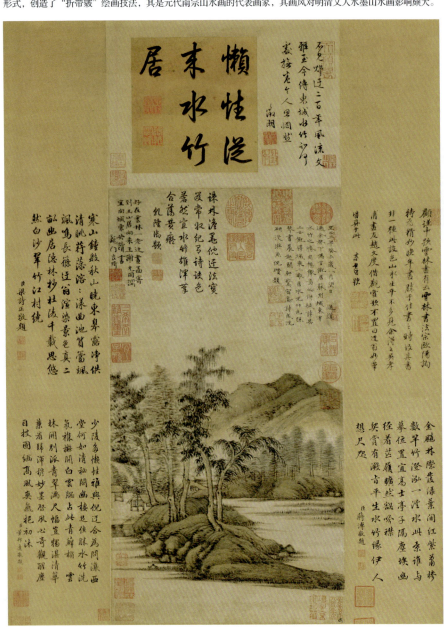

容膝斋图 ▶

创作者：倪瓒
创作年代：元代
风格流派：元四家
题材：山水画
材质：纸本
实际尺寸：74.7cm×35.5cm

容膝斋为潘仁仲的休闲居所，潘仁仲与倪瓒是同乡。此画描绘有一河两岸，采用三段式的构图手法，这种构图方式是倪瓒山水画的特征之一。远处山峦连绵，中景湖光潋滟，近处林木萧疏，凉亭立于一侧。

画面用墨极为淡雅，山石土坡以干笔横皴，似有折带皴意。树木以干笔为主，偶用鹿角、蟹爪画法。鹿角画法、蟹爪画法是中国画画树枝的一种方法，其中，鹿角画法枝干形态犹如鹿角一般生长，蟹爪画法枝条下曲犹如蟹爪。

◀ 水竹居图

创作者：倪瓒
创作年代：元代
风格流派：元四家
题材：山水画
材质：纸本
实际尺寸：55.5cm×28.2cm

《水竹居图》系倪瓒依友人所述而浮想创作，以青绿设色描绘江南初秋景色。

此画取"平远"之法，近坡、中水、远丘组成的"三段式"构图，结构紧凑，远处山峦起伏，近岸处坡石层叠，坡上有杂树五株，茅舍院落掩映树间。

画中以"披麻皴"表现山石的结构和纹理，有较多五代董源、巨然的画风，体现了倪瓒早期的山水画风格。

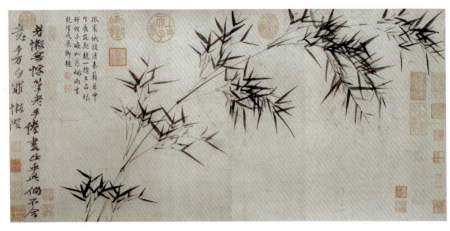

竹枝图 ▲

创作者：倪瓒
创作年代：元代
风格流派：元四家
题材：花鸟画
材质：纸本
实际尺寸：34cm×76.4cm

本幅画自识："老懒无惊，笔老手倦，画止乎此，倘不合意，千万勿罪。懒瓒。" 款识内侧有清乾隆帝题七绝一首。

此画绘有新竹一枝，以斜势秀出，枝韧叶嫩，舒展自如，竹叶疏密得当，枝节顶端略低垂，表现了新竹的秀嫩和蓬勃生机。此画画面清简，用笔灵动，画家在形似的基础上进一步强调神似，竹叶与枝节偃仰有姿，造型生动传神，显现出画家的笔力，同时以竹托意，借以抒发自己的心性。

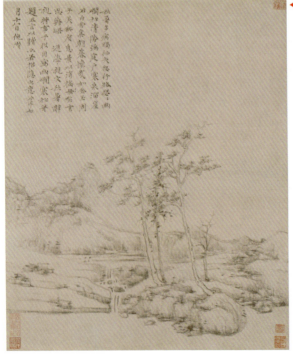

◀ 幽涧寒松图

创作者：倪瓒
创作年代：元代
风格流派：元四家
题材：山水画
材质：纸本
实际尺寸：59.7cm×50.4cm

《幽涧寒松图》是倪瓒为友人周逊学所作，并题五言诗"秋暑多病 ，征夫怨行路，瑟瑟幽涧松，清阴满庭户。寒泉溜崖石，白云集朝暮，怀哉如金玉，周子美无度。息景以消摇，毋笑言思与晤。"

此画以平远法绘幽涧寒松，近景处两株松树微倾着枝干，松叶稀疏松朗，中景水流平缓静谧，远景山峦起伏，画幅上方留白，意境荒寒萧索。此画笔墨不多但意境深幽，山石墨色清淡，渴笔侧锋作折带皴，松树用中锋细笔，以浓墨点出疤节，展现了画家的笔墨技巧。

第6章 元代

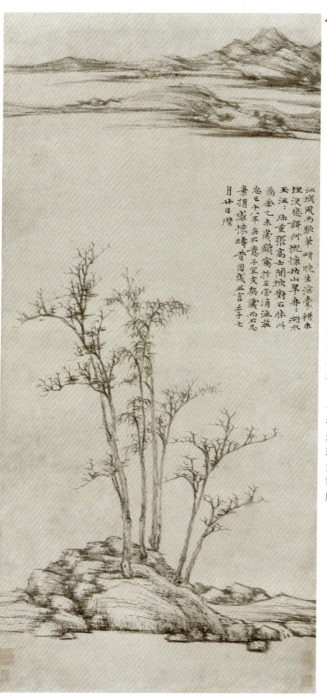

◀ **渔庄秋霁图**

创作者：倪瓒
创作年代：元代
风格流派：元四家
题材：山水画
材质：纸本
实际尺寸：96cm×47cm

《渔庄秋霁图》描绘的是江南渔村的山光水色，画上自题五言诗一首："江城风雨歇，笔研晚生凉。囊楮未埋没，悲歌何慨慷。秋山翠冉冉，湖水玉汪汪。珍重张高士，闲披对石床。"

画面构思奇特，选取自然景色中的一段，采用倪瓒典型的"一江两岸"式的三段构图，近处为较平缓的小山丘，五六株树木屹立其间，参差有致；中景为平静辽阔的水面，水势浩瀚；远景为连绵起伏的山脉，山影若隐若现，给人以萧肃、空远之感。

此画以富有层次的墨色描画苔藓，山石采用了折带式的皴法来表现，不同浓淡、不同深浅的墨色充分展现了坡石的阴阳向背，树木重视使用渴笔手法，并注重笔力的轻重，使得画面有种虚实相生的美感。

王蒙

王蒙（字叔明，号黄鹤山樵、香光居士等，生年不详-1385），吴兴（今浙江省湖州市）人，元末明初画家。其山水画受到赵孟頫影响，师法董源、巨然，集诸家之长自创风格，是元代末年富有创造性的一位山水画家。

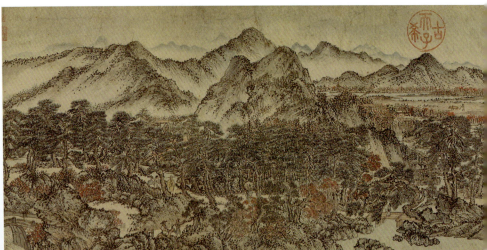

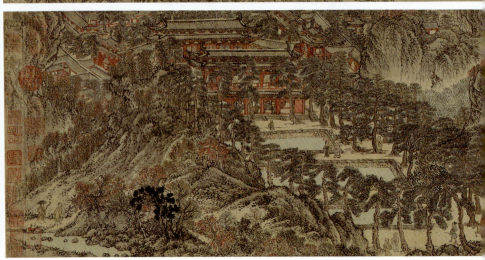

太白山图

- 创作者：王蒙
- 创作年代：元代
- 风格流派：元四家
- 题材：山水画
- 材质：纸本
- 实际尺寸：28cm×238.2cm

《太白山图》描绘了太白山天童寺一带的景色，画首有小字篆书"太白山图"四字。此画景物繁多，构图繁复，结构严谨，但密而不塞，有深远的空间感。全卷以绵延不绝的松林贯穿，苍松枝繁叶茂，溪流拱桥、寺庙楼阁、草堂屋舍隐于其间，画中不仅有山水，还有形形色色的人：挑担的脚夫、执杖的行人、骑驴过桥的游人……这些人往来于青松夹径之中，画面景致气势磅礴，又充满了浓郁的生活气息。

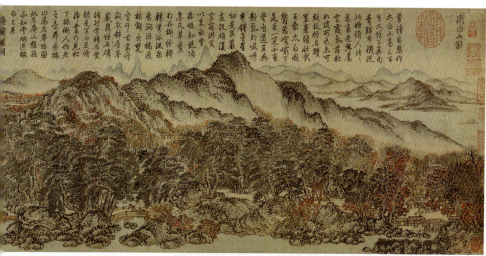

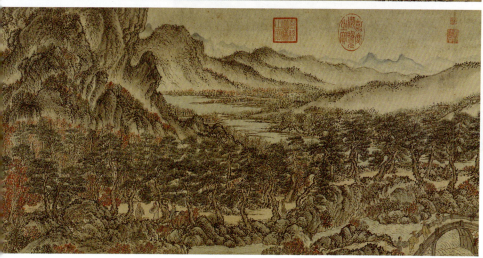

在技法上，全画笔法尖细，画中山石、松林异常繁密，却丝毫没有杂乱之感，繁密的山石松林与空旷的夹径形成"繁"与"疏"的对比。在布局上，画家还采用遮掩的方式，寺庙和草堂有一部分被山石和松木遮挡，呈现出若隐若现的效果。不同浓淡的墨色营造了层次感，朱砂及花青点染，为画面增添了活力。画家丰富了皴法的多样性，在前人披麻皴的基础上进行发展和演化，将披麻皴变为了解锁皴和牛毛皴，解锁皴使得皴法呈现出曲线和发散的状态，牛毛皴因细若盘丝、厚若牛毛而得名，这种皴法使得山石表面呈现毛茸茸的感觉，画面看起来非常绵密。

秋山草堂图

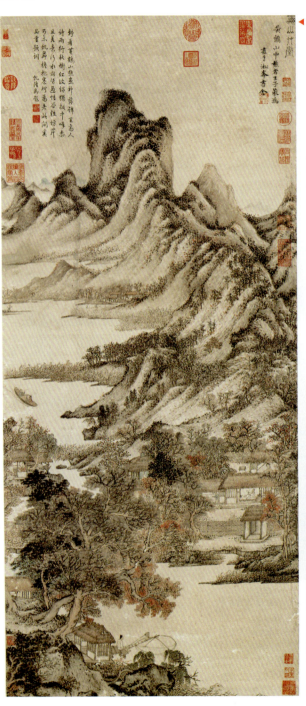

创作者：王蒙
创作年代：元代
风格流派：元四家
题材：山水画
材质：纸本
实际尺寸：123.3cm×54.8cm

此画描绘了江南山水风光，画上有王蒙自题小篆书"秋山草堂"四字，下行楷书识"黄鹤山中樵者王子蒙为画于淞峰书舍"。此幅画虽未标明创作年代，却体现出王蒙早期明净的画风。

画中远景重峦叠嶂，一叶扁舟顺流而下，水岸边有草屋几间，一人正坐在岸边垂钓，展现了充满诗情画意的世外桃源。除此画外，王蒙还有一幅《东山草堂图》（见下图）。《东山草堂图》描绘了层叠绵延的远山，飞瀑从岩间涌出，坡岸上座落草屋几间。这两幅画作都表现了隐士隐居的生活，所传达的意境深远，令人回味无穷。

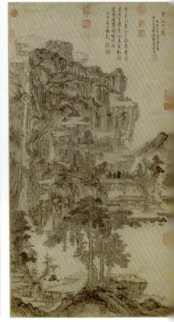

第 6 章 元 代

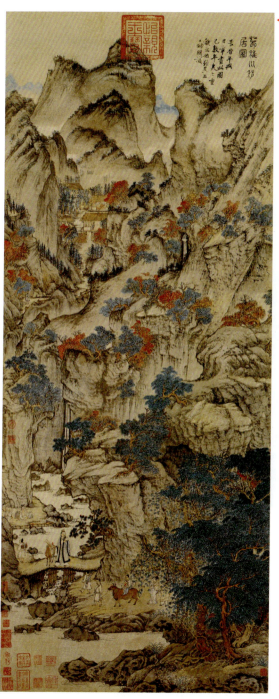

◀ 葛稚川移居图

创作者：王蒙
创作年代：元代
风格流派：元四家
题材：山水画
材质：纸本
实际尺寸：139.5cm×58cm

《葛稚川移居图》描绘的是晋代著名道士葛洪携家移居罗浮山修道的故事，画中截取了葛洪在移居路上的一段情景。

画面以山水为主体，葛洪手执羽扇，身着道服，正回首眺望。全画构图繁复，满而不塞，画中有崇山峻岭、飞瀑流泉、茅亭草舍，层次井然。画中山石以纯水墨描画，人物、树木和屋宇用花青、赭石、藤黄等色彩，色彩变化微妙。

王蒙与葛洪并未处于相同的年代，但两人有相似的经历，两人都欲入世做官，但却均遭世弃，最终选择了隐居避世。这幅画创造了宁静幽远、远离尘世的隐居环境，是反映王蒙避世隐居思想最具代表性的作品。

夏永

夏永（字明远），钱塘（今浙江省杭州市）人，元代画家，精界画，特别擅长宫殿楼阁界画，其界画楼阁取法元初宫廷画家王振鹏，善用细若发丝的线描绘景物，刻画细腻。

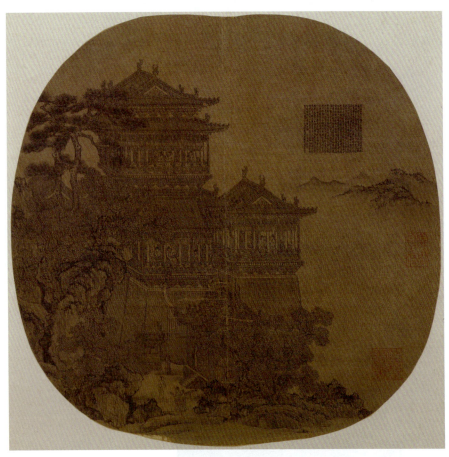

岳阳楼图 ▲

创作者：夏永
创作年代：元代
风格流派：无
题材：山水画
材质：绢本
实际尺寸：25.2cm×25.8cm

此画右上以蝇头小楷题写《岳阳楼记》全文。《岳阳楼记》是北宋名臣范仲淹的代表作。画中的题字如蝇头蚊脚，与细密的画风相和谐，增强了作品的文学性和抒情效果。

此画线条精整工细，纤如毫发，画家将各种线条巧妙地结合在一起，以不同疏密的直线、横线、斜线等来展现建筑的整体和细部，画中建筑比例构造准确，具有层次感和立体感，飞檐、梁柱、斗拱等精巧细致，画家技艺精湛超凡，令人叹服。

第 7 章
明 代

明代是中国书画艺术史上的重要阶段,在绘画艺术上,明代画风迭变,画派繁兴,形成了很多以地区为中心、以风格相区别的艺术流派,如浙派、吴门画派。

边景昭

边景昭(字文进,1356-1436),陇西(今甘肃省陇西县)人。明代宫廷花鸟画家,明宣德年间官至武英殿待诏,是明代院体画家中影响较大的工笔花鸟名家,其笔墨承南宋院体,设色沉着雅丽,笔下的花鸟,花有姿态,鸟有神采。

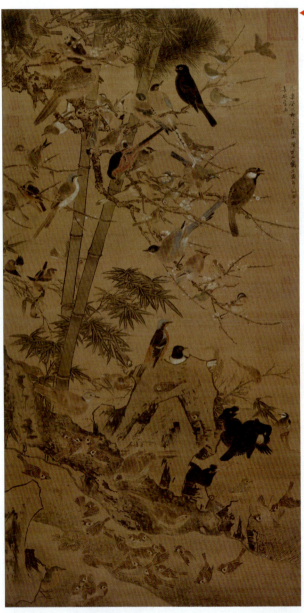

◀ 三友百禽图

创作者:边景昭
创作年代:明代
风格流派:院体画
题材:花鸟画
材质:绢本
实际尺寸:152.2cm×78.1cm

《三友百禽图》是边景昭的传世精品,画中绘有山石及松、竹、梅岁寒三友,禽鸟近百只。画中的禽鸟错落有致,或栖息,或飞翔,或理羽,或饮啄,每只禽鸟刻画得都生动逼真,使得大多鸟类都能辨别其品种,有斑颈鸠、麻雀、灰喜鹊、红鸠等,画作设色妍丽,上百只鸟布满全幅,整个画面呈现出欢快热闹的氛围。

竹鹤图 ▶

创作者:边景昭
创作年代:明代
风格流派:院体画
题材:花鸟画
材质:绢本
实际尺寸:180.4cm×118cm

此画绘有仙鹤、翠竹,画中两只仙鹤体态优美,在翠竹之间悠闲驻足,一只引颈回首,梳理羽毛,另一只低首似在觅食。画家以工细的笔法描绘仙鹤,双鹤造型准确,头颈与尾羽处墨色浓重,鹤顶一点丹红,与翠竹形成鲜明的色彩对比。背景诸岸平远疏淡,竹与鹤之间疏密有致,布局合理,仙鹤与大自然融为一体,给人以自然的美感。

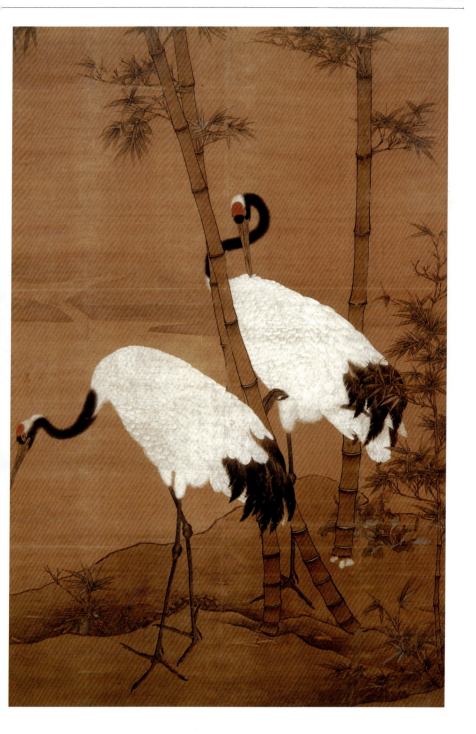

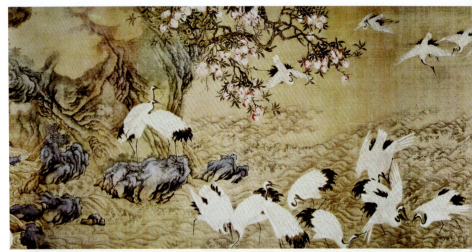

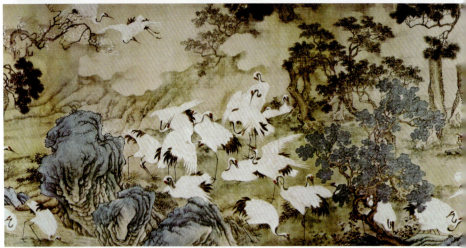

百鹤图 ▲

创作者：边景昭
创作年代：明代
风格流派：院体画
题材：花鸟画
材质：绢本
实际尺寸：25.4cm×241.3cm

　　《百鹤图》卷绘仙鹤近百只，画中仙鹤或空中盘旋，或岸上啄食，或舒翼理毛、或水中嬉戏，无一重复，每一只鹤都有其独特的姿态和表情，整个画面生机勃勃。画中仙鹤均为白羽、黑颈、朱冠，与背景的湖石、松树形成对比，又增强了画面的层次感。

　　此图构图紧密，画中仙鹤或聚或散，疏密有致。画家笔法细谨，以其高超的技艺将仙鹤描绘得栩栩如生，活灵活现，配以嶙峋的山石，沧桑的老松，奔腾的水流，生动展现了仙鹤栖息的佳处。从仙鹤多样的姿态可以看出画家对仙鹤动作和姿态的精确捕捉，这才使得画中的仙鹤充满了真实生动的表现力。

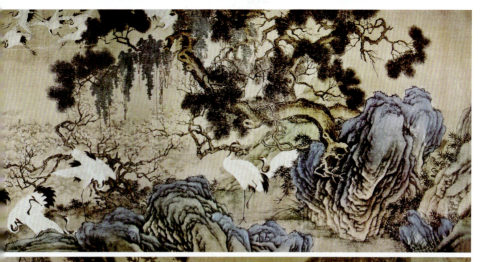
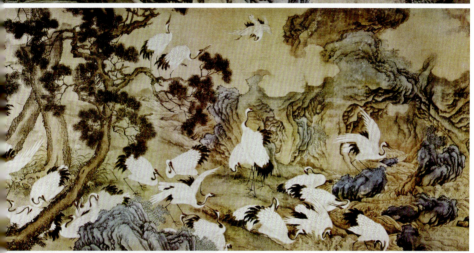
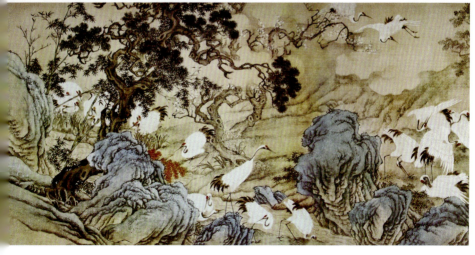

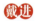 ## 戴进

戴进（字文进，号静庵、玉泉山人，1388-1462），浙江钱塘（今浙江省杭州市）人，明代著名画家。擅长画山水、人物、花鸟等，青少年时居家习画，受画工父亲戴景祥影响，中年时应征入京，官至直仁殿待诏，后因遭谗言被放归，晚年风格日渐成熟，并开创了"浙派"绘画流派。

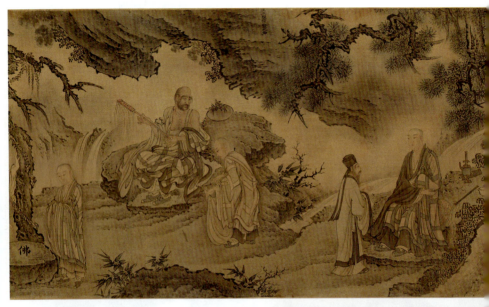

达摩至慧能六代祖师像 ▲

创作者：戴进
创作年代：明代
风格流派：浙派
题材：人物画
材质：绢本
实际尺寸：33.8cm×219.5cm

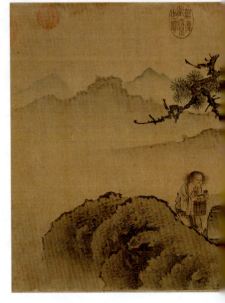

此画卷取材于禅宗六祖的故事，描绘了初祖达摩、二祖慧可、三祖僧璨、四祖道信、五祖弘忍、六祖慧能这六位神宗祖师的形象。此画灵活运用了铁线描与兰叶描法，人物线条或遒劲有力，或飞动飘逸，画中人物刻画细致入微，生动传神，背景以山石、苍松、瀑布、草木等作陪衬，巧妙地将人物与自然景物融合在一起，营造了一个宁静、虔诚的环境。

画中每个人物都有其独有的特征和神采，六位祖师虽然处于不同的时期，但将其统一安排在画中却没有违和感，反而展现了画家在人物画方面布局和造型的功底。从风格上来看，此画很可能是画家早年的作品，因其已初步显露出了其个人风貌。

第7章 明代

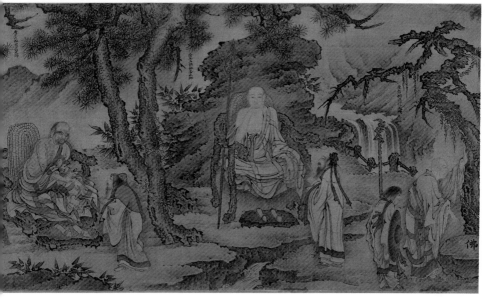

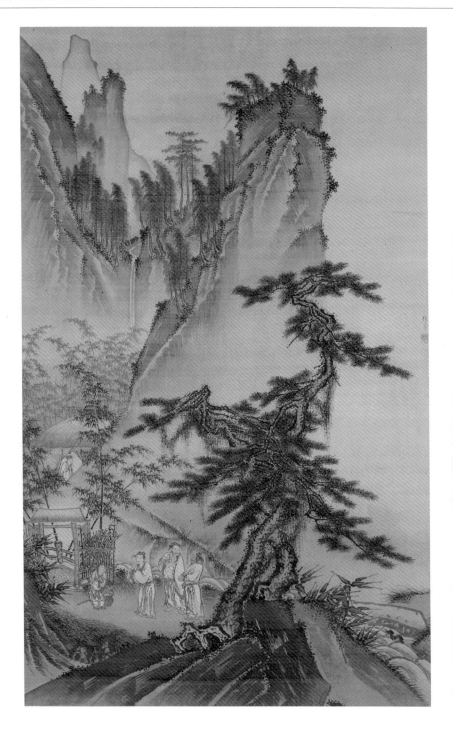

三顾茅庐图

作者：戴进
年代：明代
流派：浙派
材：历史故事画
质：绢本
尺寸：172.2cm×107cm

此画取材于刘备三顾茅庐拜访诸葛亮的故事，明代宫廷以"招贤纳士"为题材的历史故事画受到当政者提倡，这幅画反映了当政者求贤的迫切心情。画作背景是嵩山峻岭，一间草庐位于山脚的修竹丛中，草庐中诸葛亮端然静坐，风度雅飘逸，柴门外是前来拜访的刘备、关羽、张飞三人，最前方的就是刘备，他执礼正在询问童子。在柴门的右侧有两株盘曲交错的古松。

画中人物的描绘生动细致，人物的神情与姿态都十分传神。画家以大斧劈皴法画山石，承袭了李唐马远的画风，同时又融入了自己独特的风格，笔墨苍劲淋漓，开创了明代山水画的新风。

山水图 ▶

作者：戴进
年代：明代
流派：浙派
材：山水画
质：绢本
尺寸：144.2cm×78.1cm

此画画面构图紧密，远景是险峻的高山，山峰走势奇异，宫殿坐落于山峰后侧，山脚下一行人正往山上行进。该画用笔粗犷纵逸，笔法多变，山形很有动势，画出了豪迈的气势。

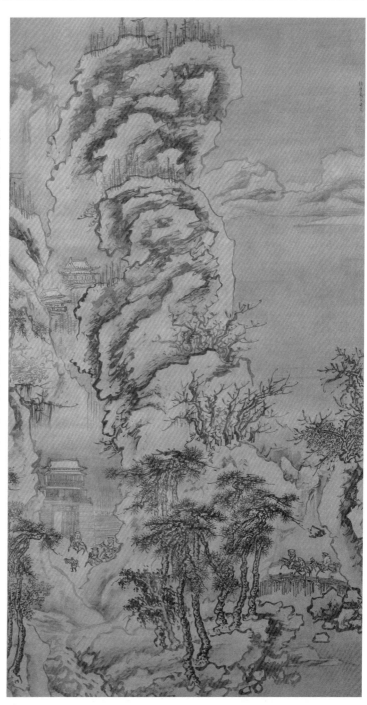

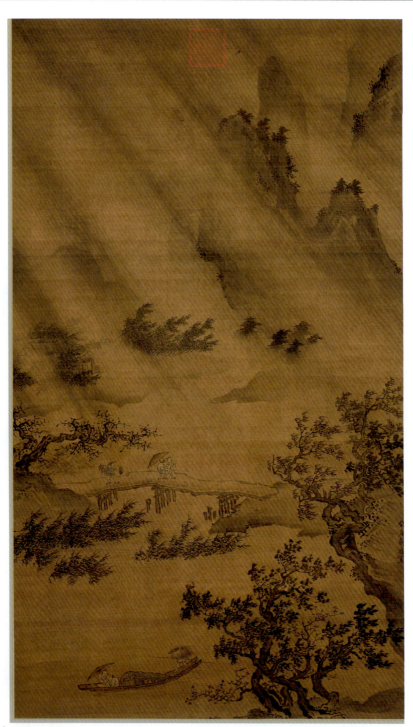

第 7 章 明 代

◀ 风雨归舟图

创作者：戴进
创作年代：明代
风格流派：浙派
题材：山水画
材质：绢本
实际尺寸：143cm×81.8cm

《风雨归舟图》描绘了风雨中人们归家的情景，画中远景高山重叠，远山在雨雾若隐若现，近景处小舟在风雨中颠簸摆荡，溪桥上行人正冒雨赶路，生动地表现了"风雨归舟"之意。

此画笔墨兼工带写，画家以阔笔淡墨斜扫出风雨，同时刻画出了芦苇、竹林等狂风中摇曳的形象。画中人物惟妙惟肖，表现出匆忙急切的神态，也突出了狂风大雨的气象特点。

关山行旅图 ▶

创作者：戴进
创作年代：明代
风格流派：浙派
题材：山水画
材质：绢本
实际尺寸：61.8cm×29.7cm

《关山行旅图》是戴进晚年的精品画作，画中主山雄伟壮丽，周围景物与主山相互衬托，呈现出金字塔的构图方式，给人以稳定感。山脚下有一处村落，诸多人物活动其间。

从技法上来看，此画画法呈集大成面貌，水墨浓淡干湿变化应用自如，有斧劈、披麻、点子等皴法，皴法灵活多变，以夹叶、点叶、攒针等技法绘制树叶，显示出画家纯熟的技艺。

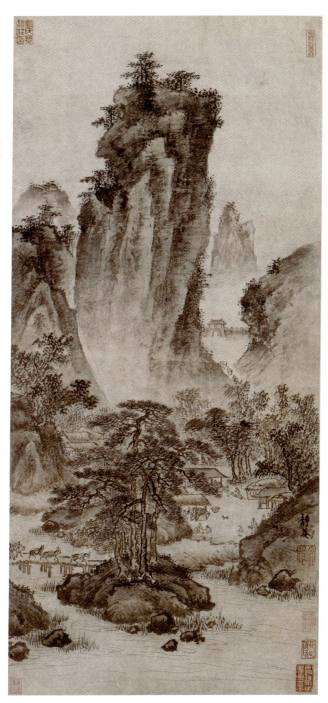

277

朱瞻基

朱瞻基（自号长春真人，1399-1435），明朝第五位皇帝，书画家。他是明朝较有作为的一位帝王，修养深厚，雅尚翰墨，尤工于画，山水、人物、走兽、花鸟、草虫俱佳，常将自己的书画作品赏赐给重臣，在位期间着力经营画院，使画院的管理机制相对完善，成绩斐然。

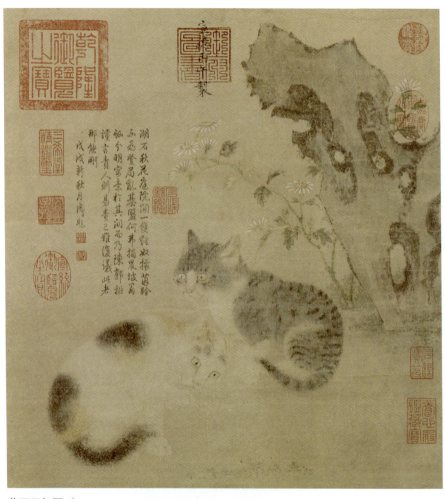

花下狸奴图 ▲
创作者：朱瞻基
创作年代：明代
风格流派：无
题材：花鸟画
材质：纸本
实际尺寸：41.5cm×39.3cm

从画中款识"宣德丙午制"可知，此画作于1426年，是朱瞻基早期的代表作品，狸奴是对猫的一种亲切称呼。画中以野菊、奇石为背景，两只狸奴在石下嬉戏。一只蹲坐在地，另一种低头弓背，两只狸奴的双眼都炯炯有神。画面采用斜向构图方式，左上角原为留白，后有乾隆题诗一首。画家先用笔勾勒湖石轮廓，再用干笔皴擦石面，画中狸奴则以淡色渲染身体，以干笔涂擦点簇细毛，使得狸奴的毛富有逼真的质感。

第 7 章 明 代

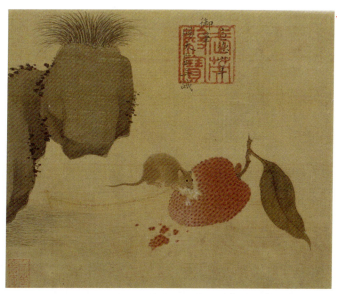

◀ 食荔图

创作者：朱瞻基
创作年代：明代
风格流派：无
题材：花鸟画
材质：纸本
实际尺寸：28.2cm×38.5cm

 朱瞻基喜爱绘画，尤其喜爱画鼠，《食荔图》为《三鼠图册》中的一幅，画面描绘了一只啃食荔枝的小老鼠，画中的老鼠动作与神态真实生动，一边啃食红荔，一边警惕地张望，将老鼠偷食荔枝的神态鲜活地表现了出来。

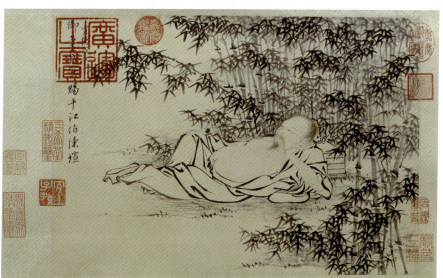

武侯高卧图 ▲

创作者：朱瞻基
创作年代：明代
风格流派：无
题材：人物画
材质：纸本
实际尺寸：27.7cm×40.5cm

 《武侯高卧图》描绘的是诸葛亮的形象，画中展现了诸葛亮出茅庐辅助刘备之前隐居南阳的情景。画中的诸葛亮头枕书匣，仰面躺卧，神态舒放自然，背景是一片竹丛，墨竹与人物形象相互映衬，表现出悠闲的意味。全画构图饱满，墨竹用笔潇洒，展现出了竹子的自然之美，画中人物采用"钉头鼠尾"法描绘，这是古代人物衣服褶纹画法之一，线条起笔及收尾形似钉头与鼠尾，故因此得名。

279

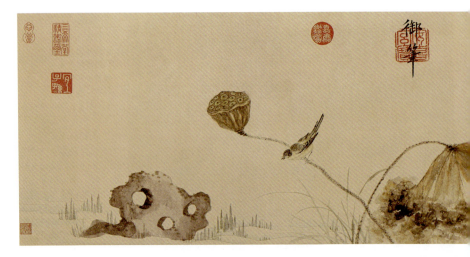

松荫莲蒲图 ▲

创作者：朱瞻基
创作年代：明代
风格流派：无
题材：花鸟画
材质：纸本
实际尺寸：31.2cm×54.5cm

《松荫莲蒲图》卷实为"莲浦""松荫"两段。其中，前段绘松石，后段绘莲蓬、残叶、小鸟。"松荫"一段残缺，"莲浦"一段未损。画中的松树以对角线形式构图，以远山、云霭为背景，松枝层次分明，繁而不乱。"莲浦"段构图简洁，残叶低垂，一只小鸟立于莲茎上，注视着坡岸上的湖石。此画卷整体笔墨清润，色彩淡雅，给人清幽的感觉，展现了画家恬雅的性情，以及悠闲的心态。

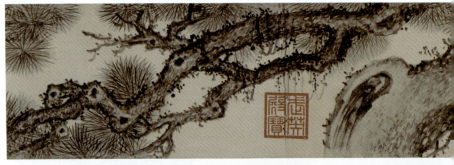

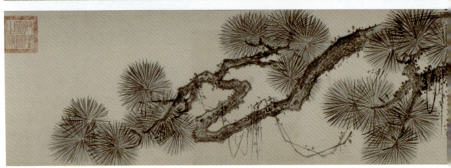

第 7 章 明 代

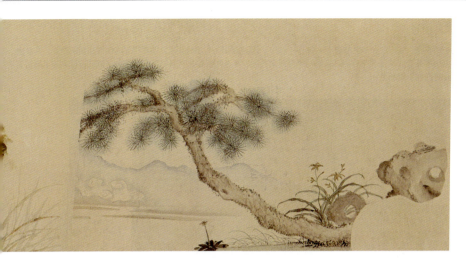

万年松图 ▼

创作者：朱瞻基
创作年代：明代
风格流派：无
题材：花鸟画
材质：纸本
实际尺寸：33cm×453cm

《万年松图》是作者为其母祝寿而作，此图以横卷形式构图，画中两松相对，枝干向左右伸展斜倚而出。松树的主干粗壮，强而有力，侧枝横倚，姿态富有变化。松针遒劲缜密，更凸显了松树的苍郁繁茂。此画整体画面极富生趣，画中古松虬曲多姿，松枝茂密厚实又错落有致，松枝上缠绕的野藤与挺拔粗壮的松枝形成刚柔对比，充分展现了松树蓬勃的生命力。

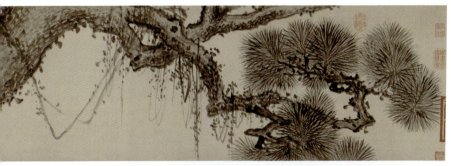

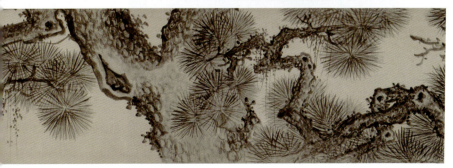

 李在

李在（字以政，号龙波居士，1400－1487），福建莆田人。明代画家，明宣德年间任宫廷画院待诏，其绘画以山水见长，取法北宋郭熙之细润，兼得南宋马远、夏圭之豪放，在明初其声望仅次于戴进，日本著名画僧雪舟曾向他学习画艺。

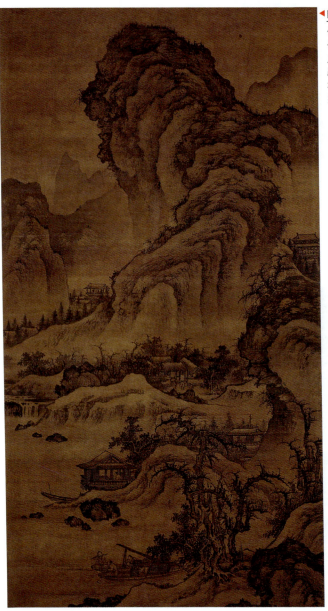

◀ **阔渚遥峰图**

创作者：李在
创作年代：明代
风格流派：无
题材：山水画
材质：绢本
实际尺寸：165.2cm×90.4cm

　　此画画面布局紧凑，画中一座奇峰雄伟高大，状若卷云，山间杂树丛生，楼阁屋宇分布其间，极富生活气息。此作曾经被误定为北宋郭熙所绘，画中山石以卷皴法绘制，树枝似蟹爪，确实具有北方山水画派的特征，后在画面上发现李在的印记，故而更正为李在的作品。

山庄高逸图 ▶

创作者：李在
创作年代：明代
风格流派：无
题材：山水画
材质：绢本
实际尺寸：188.8cm×109.1cm

　　此画以全景式构图，学习借鉴了郭熙的画法，画中将自然山水与楼阁、茅舍、人物活动融合在一幅画中，人物虽寥寥几笔，但神形兼备。由于李在仿郭熙几乎可以乱真，故此做旧传为郭熙之作，经近代学者研究认为是出于李在之手。

第7章 明代

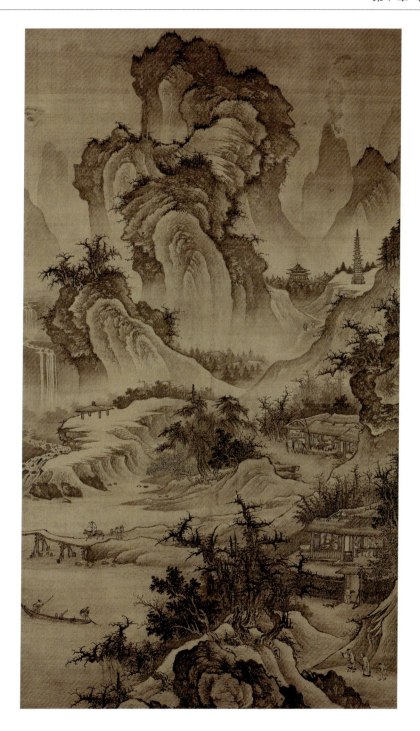

林良(字以善,约143-1487),南海(今广东省广州市)人。明代著名画家,以花鸟画著称。其花鸟画有工笔设色和水墨写意两种面貌,其中水墨写意最负盛名,其风格源于宋代"院体",是明代院体花鸟画的代表人物,也是明代水墨写意画派的开创者,在宫廷花鸟画中独树一帜,对后世画坛影响深远。

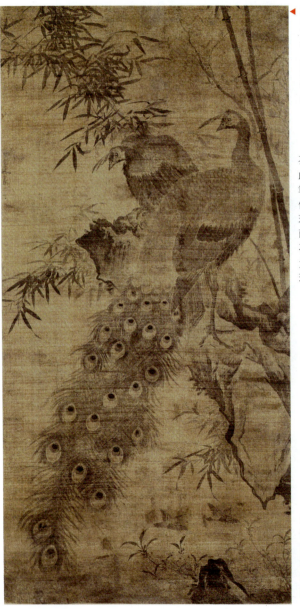

◀ **孔雀图**

创作者:林良
创作年代:明代
风格流派:院体画
题材:花鸟画
材质:绢本
实际尺寸:155.3cm×78cm

此画绘雌雄孔雀一双,画中孔雀立于石上,旁有修竹数枝。此作与精勾细勒、敷彩浓丽的工笔花鸟画不同,画作纯用水墨,但墨色却有干枯浓淡的变化,表现出"墨分五色"的丰富变化。画作整体用笔粗简,仅精细勾勒孔雀的头颈和尾羽,画面以竹石为背景,创造出富有生机的生态环境,也增添了画面的意趣。

双鹰图 ▶

创作者:林良
创作年代:明代
风格流派:院体画
题材:花鸟画
材质:绢本
实际尺寸:153.2cm×91.2cm

林良以画花鸟著称,擅长孔雀、雄鹰等,此画以猛禽枯木为题材,此画描绘了双鹰立于枯枝之上,雄鹰神态炯炯。整幅作品造型简练,风格气势雄健,笔墨富于层次,生动地展现了鹰隼的英姿。

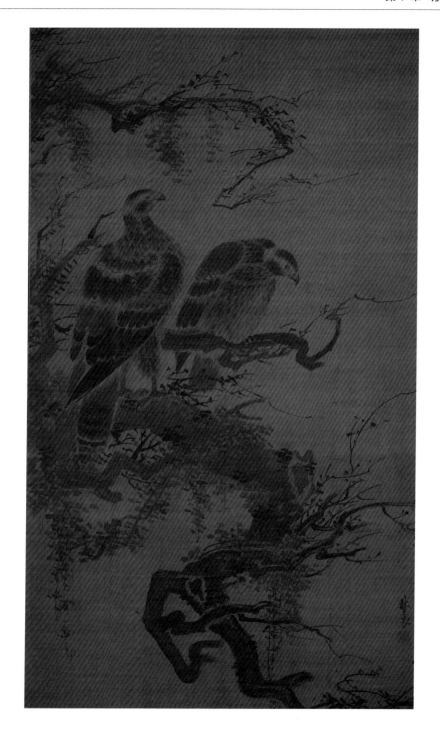

沈周

沈周（字启南，号石田，晚号白石翁，1427-1509），长洲（今江苏省苏州市）人，明代著名画家、书法家、文学家、医学家。绘画上擅长山水、花鸟，尤以山水著称，其开创了"吴派"画风，是吴门画派的创始人，与文徵明、唐寅、仇英并称"明四家"。

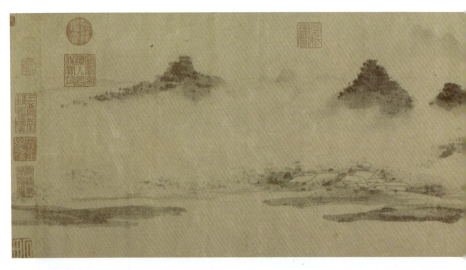

西山观雨图 ▲

创作者：沈周
创作年代：明代
风格流派：吴门画派
题材：山水画
材质：纸本
实际尺寸：25.2cm×105.8cm

《西山观雨图》是沈周仿南宋书画家米友仁的笔法创作的，画心无款识，引首文徵明书"西山雨观"隶书四字。此画绘有连绵起伏的峰峦，云雾笼罩着湖泊、小桥、村庄，整个画面呈现出烟雨蒙蒙之感。

画中山石和草木均用水墨点成，浑然一体，显示出画家高超的绘画水平和独到的审美韵味。

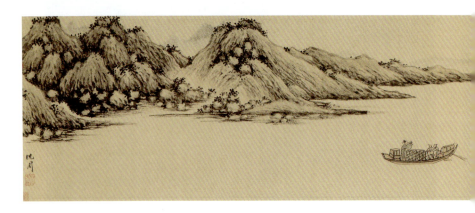

第 7 章 明代

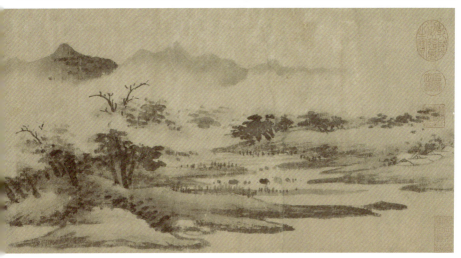

京江送别图 ▼

创作者：沈周
创作年代：明代
风格流派：吴门画派
题材：山水画
材质：纸本
实际尺寸：28cm×159cm

本幅款署"沈周"，画中描绘的是沈周等人在京江送别叙州（今四川省宜宾市）太守吴愈赴任的情景。吴愈是明朝官员、诗人，明朝著名书画家文徵明的岳父，也是沈周的朋友。画面以横卷形式由右向左展开，近景处杨柳葱郁，桃花烂漫，众人在岸边长揖作别，江面上一叶小舟正远去，舟上一人作揖还礼。此画展现了送别友人时依依惜别之情，画中远山墨色浓重滋润，以粗笔披麻皴法画出，较多的矶头和黑色苔点，反映了沈周成熟的画风。

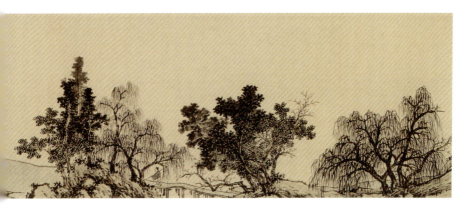

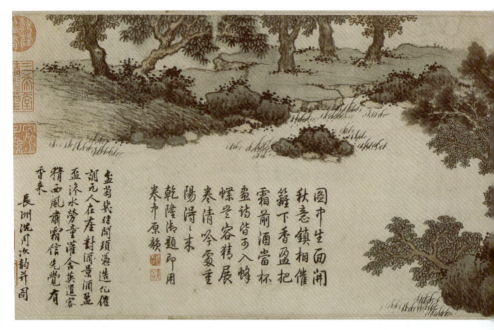

盆菊幽赏图 ▲
创作者：沈周
创作年代：明代
风格流派：吴门画派
题材：山水画
材质：纸本
实际尺寸：23.4cm×86cm

画中作者自题"盆菊几时开，须凭造化催。调元人在座，对景酒盈杯。渗水劳僮灌，含英遣客猜。西风肃霜信，先觉有香来"。另有清代乾隆皇帝题诗："图中生面开，秋意镇相催。篱下香盈把，霜前酒当杯。画诗皆可入，蜂蝶岂容猜。展卷清吟处，重阳得得来。"

《盆菊幽赏图》采用了对角线构图，两岸景物隔水错落排开。画面右侧是临河坡岸，坡岸上树木葱郁，杨柳低垂，松树枝叶繁茂，草亭中有几人正在饮酒赏菊，亭两侧摆放数盆绽放的菊花，隔水对岸有茂树数株，两岸的景致遥相呼应。

该画未署年款，从画风及笔墨特点来看，画作笔法谨严润秀，笔势刚柔兼备，落墨沉着，层次丰富，当为沈周中晚年之作。

杖藜远眺图 ▶
创作者：沈周
创作年代：明代
风格流派：吴门画派
题材：山水画
材质：纸本
实际尺寸：38cm×59cm

沈周诗书画俱精，喜在画上题诗，此画题诗"白云如带束山腰，石磴飞空细路遥。独倚杖藜舒眺望，欲因鸣涧答吹箫"。诗意与画题相互辉映，两者结合带来了独特的艺术魅力。

此画以"杖藜远眺"为主题，画面正中一人登高杖藜，凝神远眺，山中白云如练带，以淡墨稍加渲染，像丝帛一样缠绕着山腰，呈现出飘荡之态，山路奇险，景色壮丽，又有空灵深远之感。

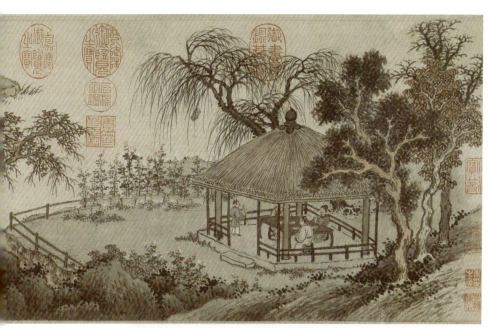

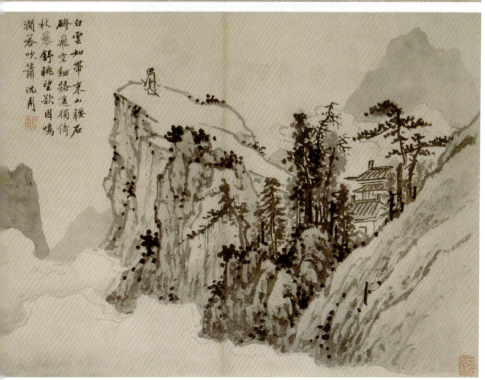

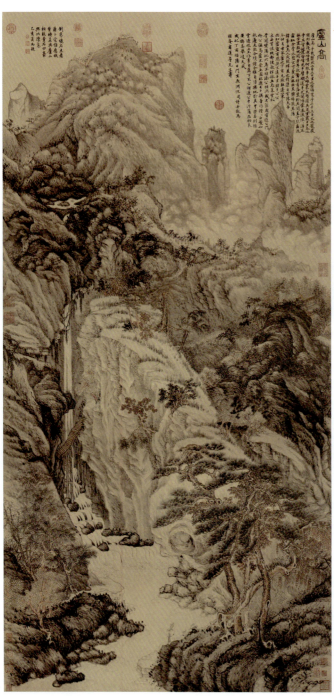

庐山高图

创作者：沈周
创作年代：明代
风格流派：吴门画派
题材：山水画
材质：纸本
实际尺寸：193.8cm×98.1cm

根据画中款识可知，此图是沈周为贺老师陈宽七十岁寿辰而绘制的山水画，取庐山的崇高博大来赞誉其师。

此画也是沈周的经典之作，此画描绘庐山美景，画中崇山峻岭，高远幽深，山势险峻，巍峨壮观，山间飞瀑倾泻而下，水流击石。近处一人迎飞瀑远眺，赏此美景，画中人物比例较小，更突出了庐山的雄浑壮观。

全画布局气韵贯通，结合形成"S"形曲线，远景云雾浮动，突出庐山主峰的耸立，中景飞瀑高悬，与画面上部的云气贯通，两崖间木桥斜跨，打破呆板让画面更具有灵活性，近景劲松虬曲盘缠，山间流水又形成留白。整体布局具有较强的流动感和纵深感，表现出了庐山的气势。画中墨色润泽苍秀，浓淡相间，画面空间具有丰富的层次感。

第 7 章 明 代

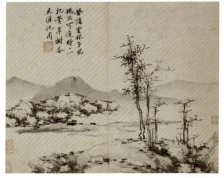
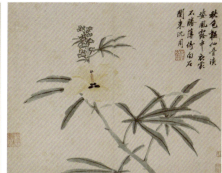
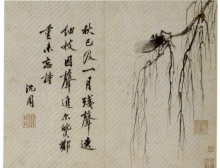
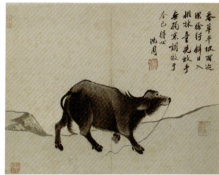
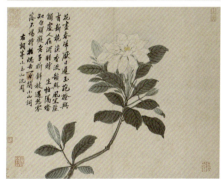
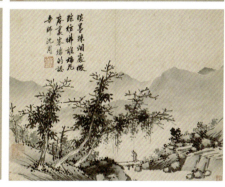

卧游图 ▲

创作者：沈周
创作年代：明代
风格流派：吴门画派
题材：花鸟画，山水画
材质：纸本
实际尺寸：27.8cm×37.3cm

　　《卧游图》是沈周创作的一册水墨淡设色画册，"卧游"的概念起源于南北朝时期，是一种特殊的观画方式，即在居室四壁挂上山水画，以模拟游览于山水之间。不同于挂轴的是，该画册还可于卧床时仰面翻阅，可见画家的绘画初衷和生活情趣。

　　画册中每一幅画均有画家自题诗，这里分别展示了仿倪山水、秋葵、秋柳鸣蝉、平坡散牧、栀子花和秋景山水，画作构图简洁，墨色明快，诗画相配，互相辉映。比如"平坡散牧"，画中题诗："春草平坡雨迹深，徐行斜日入桃林。童儿放手无拘束，调牧于今已得心。"展现了农村生活的情趣。

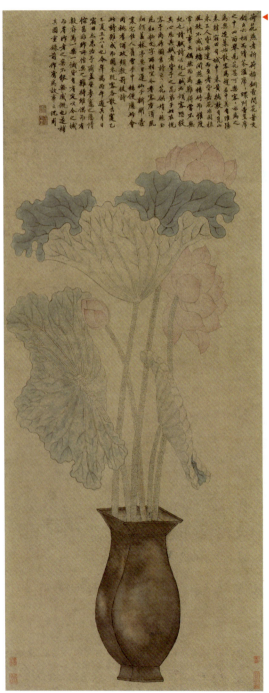

▸ 瓶荷图

创作者：沈周
创作年代：明代
风格流派：吴门画派
题材：花鸟画
材质：纸本
实际尺寸：144.3cm×60.7cm

　　沈周进一步发展了文人水墨山水、花鸟画的表现技法，《瓶荷图》是其比较少见的工笔花鸟画，画面构图饱满，颜色淡雅。

　　此画作以瓶插荷花为主题，画中以笔墨绘一铜壶，色彩的明暗变化带来了强烈的立体感，铜壶内各插荷花、荷叶三株，荷花荷叶疏密有度，错落有致，花瓣色彩淡雅清丽，荷叶以深浅不同的绿色区分向背，花枝形象写实。

东庄图 ▸

创作者：沈周
创作年代：明代
风格流派：吴门画派
题材：山水画
材质：纸本
实际尺寸：28.6cm×33cm

　　此套画册描绘了东庄的园林景色，"东庄"是沈周好友吴宽的私家园林，带有苏州园林景观的典型特点。

　　这套画册原为24幅，现存21幅，这里展示了东城、南港、鹤洞、竹田、耕息轩和知乐亭。画面的画幅较小，但用笔丝毫不粗糙，整体画法严谨精致。画家以淡雅的水墨作为主色调，整体设色典雅恬淡。此套画册是山水园林画作中的精品，对后世园林绘画影响很大。

第 7 章 明代

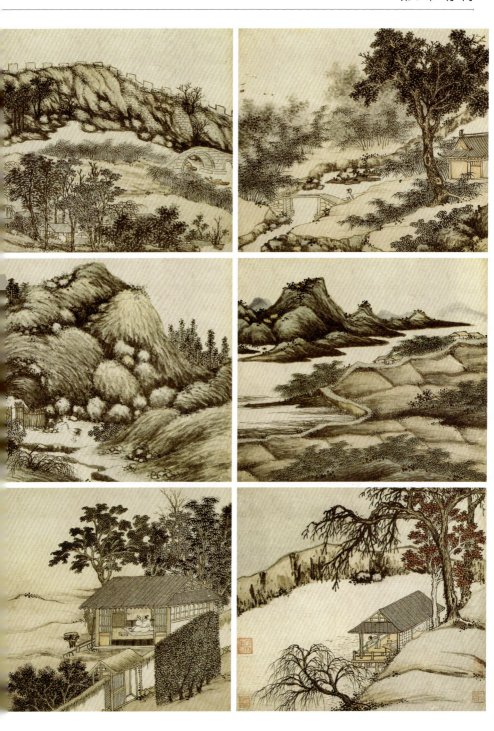

文徵明

文徵明（初名壁，字徵明，后改字徵仲，号衡山居士，1470-1559），长洲（今苏州）人，明代画家、书法家、文学家、诗人；博学多才，书画俱善；绘画技艺全面，尤其以山水著称，与沈周一同将"吴门画派"发扬光大，为"明四家"之一。

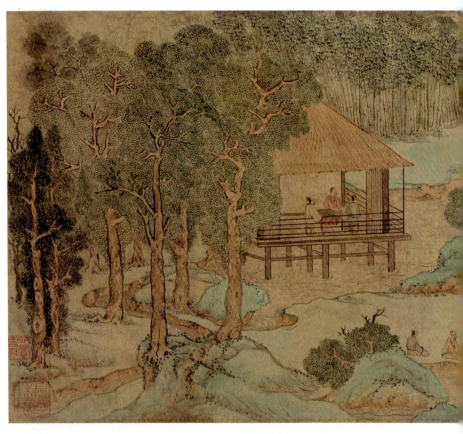

兰亭修禊图 ▲
创作者：文徵明
创作年代：明代
风格流派：吴门画派
题材：山水画
材质：金笺
实际尺寸：24.2cm×60.1cm

《兰亭修禊图》取材于东晋王羲之《兰亭序》中的景象，尾纸首段有文徵明临摹王羲之的《兰亭序》。"修禊"是古代的一种风俗，本是用以祈福，后来逐渐演变为文人墨客们饮酒赋诗的经典范式，其中以兰亭修禊尤为著名。

画中崇山峻岭，溪流蜿蜒，环境清幽，三人坐于临水小亭中，其余几人散坐于溪边，目光注视着溪流中顺流而下的酒杯，即"曲水流觞"。此画用青绿山水技法所绘，色调以青绿为主，色彩搭配浓淡相宜，明丽典雅。画中人物圆脸、短髯，身穿束带长袍，画家仅用寥寥数笔便勾勒出文人雅士的身形；建筑、植物刻画细腻，体现出其精湛的绘画技艺。

第7章 明代

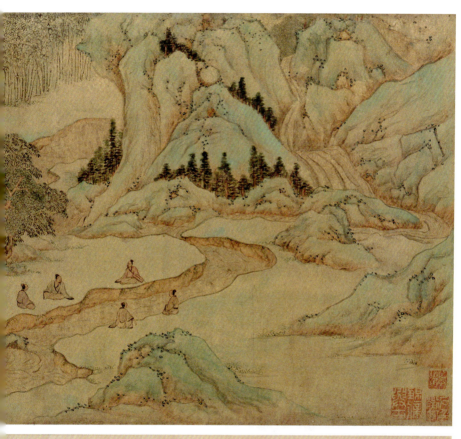

永和九年歲在癸丑暮春之初會于會稽山陰之蘭亭脩禊事也群賢畢至少長咸集此地有峻領茂林脩竹又有清流激湍暎帶左右引以為流觴曲水列坐其次雖無絲竹管絃之盛一觴一詠亦足以暢敘幽情是日也天朗氣清惠風和暢仰觀宇宙之大俯察品類之盛所以遊目騁懷足以極視聽之娛信可樂也夫人之相與俯仰一世或取諸懷抱悟言一室之內或因寄所託放浪形骸之外雖趣舍萬殊靜躁不同當其欣於所遇暫得於己快然自足不知老之將至及其所之既惓情隨事遷感慨係之矣向之所欣俛仰之間以為陳迹猶不能不以之興懷況脩短隨化終期於盡古人云死生亦大矣豈不痛哉每攬昔人興感之由若合一契未嘗不臨文嗟悼不能喻之於懷固知一死生為虛誕齊彭殤為妄作後之視今亦由今之視昔悲夫故列敘時人錄其所述雖世殊事異所以興懷其致一也後之攬者亦將有感於斯文

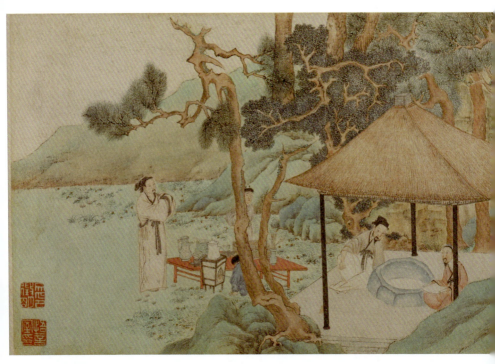

惠山茶会图 ▲

创作者：文徵明
创作年代：明代
风格流派：吴门画派
题材：山水画
材质：纸本
实际尺寸：21.9cm×67cm

《惠山茶会图》卷以"茶会"为主题，反映了文人生活的娴雅情致。画中松林茂密，林间有一茅草亭，亭中有两人盘腿坐于泉井边，左侧有童子正烧水烹茶，另有几人在林间散步赏景。画中环境清幽，青山翠松、幽径密林与茶会活动相映衬，画中人物的仪态洒脱，与周围的景色交融，展现了文人士子的风度。从技法上来看，画中的树干、坡石具有行书的笔法，呈现出"以书入画"的特色。色彩上，青绿与浅绛相融，给人以淡雅的视觉感受。

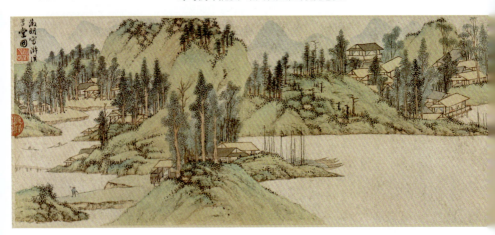

第 7 章 明 代

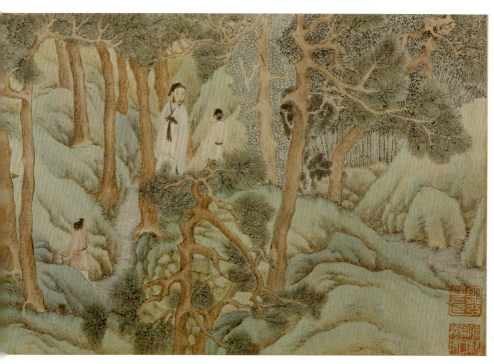

浒溪草堂图 ▼

创作者：文徵明
创作年代：明代
风格流派：吴门画派
题材：山水画
材质：纸本
实际尺寸：26.7cm×142.5cm

《浒溪草堂图》描绘的是苏州文人沈天民的浒溪草堂，画中群山环抱，溪水潺潺，树木葱郁，有房屋掩映其间，画中风景优美怡人，环境幽静闲适。画中近处临湖建草堂二三间，草堂内有两人相对而坐，旁边的堂内有童子正煮茶。画作整体色彩明快淡雅，画中远山用石青色晕染，近处以石青加赭石微抹坡石，使得群山呈现出层次感，画中的枝叶以不同浓淡的色彩点染，充分展现出了树木的苍翠茂盛。

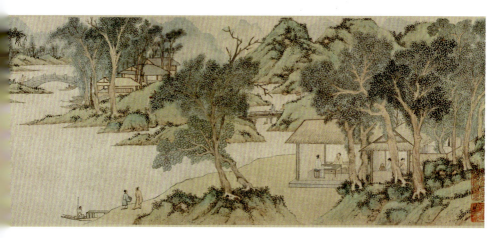

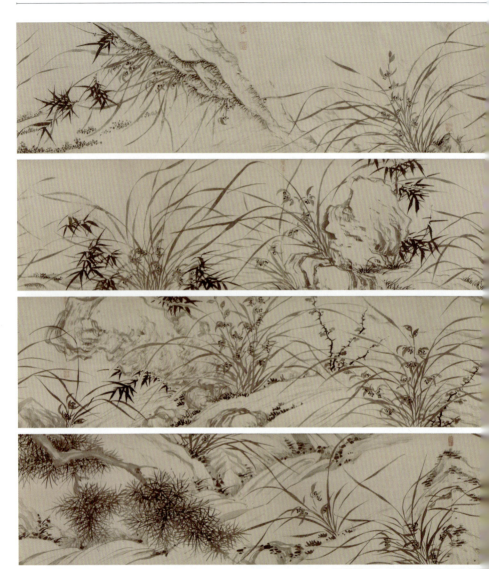

漪兰竹石图

创作者：文徵明
创作年代：明代
风格流派：吴门画派
题材：花鸟画
材质：纸本
实际尺寸：30.5cm×1361.6cm

此画以兰竹、山石为题材，画中兰草以中、淡墨为主，墨色温润，竹子则以浓墨勾勒为主，山石多用淡墨、干笔勾画皴擦，整体色彩淡雅。画家行笔轻盈流利，线条转折轻松自如，各丛兰花姿态万千，变化多端。再以怪石、古松、劲草穿插其间，景物错落有致，繁而不乱，使得画作又有山水画的意境。

第7章 明代

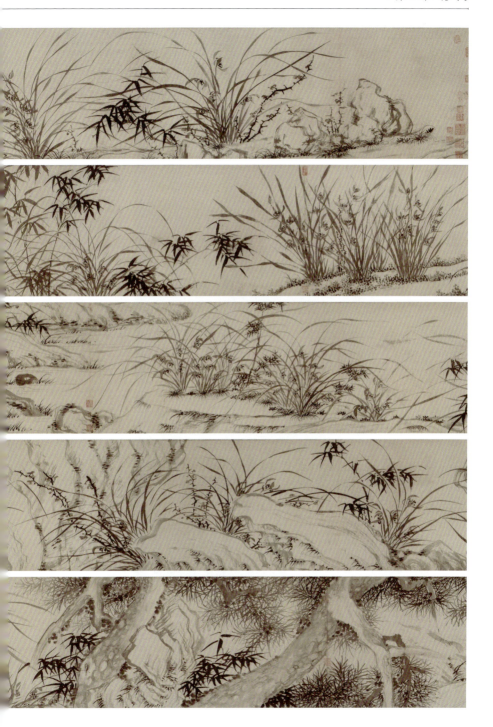

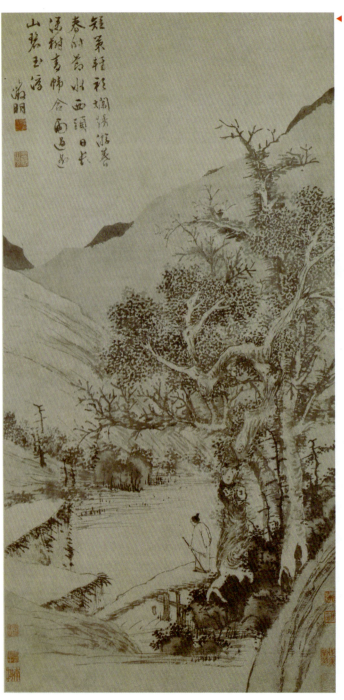

◀ 溪桥策杖图

创作者：文徵明
创作年代：明代
风格流派：吴门画派
题材：山水画
材质：纸本
实际尺寸：95.8cm×48.7cm

 本幅画右上有画家自题七绝诗一首："短策轻衫烂漫游，暮春时节水西头。日长深树青帏合，雨过遥山碧玉浮。"

 画中近景处绘有几株古树，枝干粗壮虬曲，枝叶茂密，山谷幽静，水面宽阔，一座小桥横跨两岸，一人伫立桥头，策杖观流。对岸有一山坡，坡后可见另一高坡的轮廓线，这两条轮廓线之外，隐约可见更远的山峦。

 此画笔墨沉稳雄健，近景刻画细致，而远景虚化，引发人们对山外之山的无限遐想。

第7章 明代

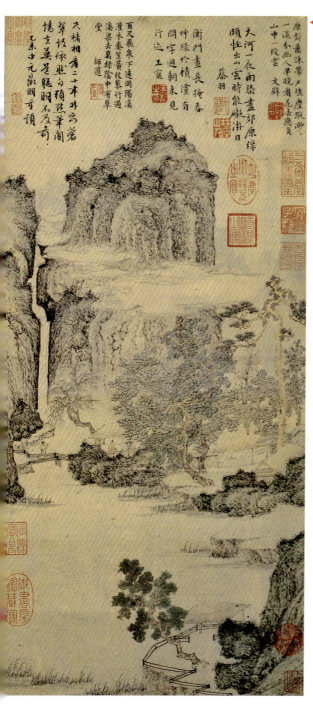

◀ **绿荫草堂图**

创作者：文徵明
创作年代：明代
风格流派：吴门画派
题材：山水画
材质：纸本
实际尺寸：35cm×68.6cm

本幅右上画家自题诗一首："原树萧疏带夕曛，尘踪渺渺一溪分。幽人早晚看花去，应负山中一段云。"落款"文壁"。左上重题诗一首："尺楮相看二十年，林峦苍翠故依然。白头点笔闲情在，莫道聪明不及前。"署款："乙未中元徵明重题"。另有蔡羽、王宠、陆师道题诗，均为文徵明好友。

此画描绘了文士幽居的草堂环境，画中山势高耸，云雾缭绕，高山陡壁中一瀑飞泻而下汇于山脚。村居数间皆掩映于绿荫之下，草堂内有一人倚窗而坐，一文士策杖立桥畔赏景，尽显隐士风流。画中景色清幽，可居可游，是文人理想的生活环境。

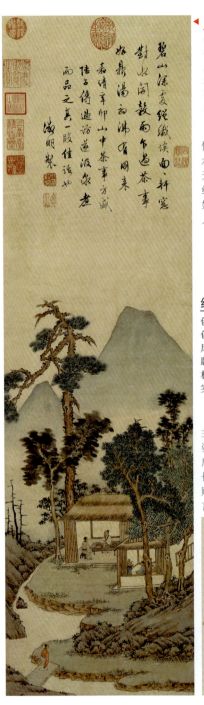

▶ 品茶图

创作者：文徵明
创作年代：明代
风格流派：吴门画派
题材：山水画
材质：纸本
实际尺寸：88.3cm×25.2cm

《品茶图》描绘了作者与友人在林中草堂品茗的情景，画中环境山清水秀，远处山峰高耸，近处小桥流水，苍松高耸，林中坐落着茅亭。有两人于屋内品茗聊天，一侧的堂内有一小童正扇火烧水。画上画家自题七绝："碧山深处绝尘埃，面面轩窗对水开。谷雨乍过茶事好，鼎汤初沸有朋来。"整幅画作意境清幽，展现了文人雅士的闲情逸致。

红杏湖石图 ▼

创作者：文徵明
创作年代：明代
风格流派：吴门画派
题材：山水画
材质：金笺
实际尺寸：18.5cm×51.5cm

此画是作者送与友人的画作，画中以杏树、湖石为主体，布局巧妙，杏树与湖石相佐相依，坚硬的湖石与姿态妖娆的杏树形成对比，形成了刚柔相济的画面。此扇面有文徵明自题款识："三月融融晓雨干，十分春色在长安。香尘属路红云暖，总待仙郎马上看。小诗拙画奉赠补之翰学。丁酉腊月既望。徵明。"左侧是王守题七言诗一首。

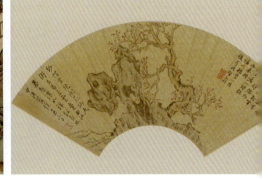

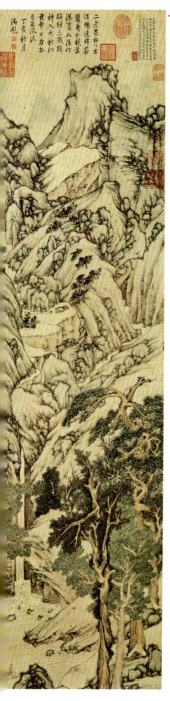

◀ 千岩竞秀图

创作者：文徵明
创作年代：明代
风格流派：吴门画派
题材：山水画
材质：纸本
实际尺寸：132.6cm×34cm

此画画面窄而长，以山石为主体，画中山峦层层叠叠，布满整个画面，画面下部有几株苍松，飞瀑从岩石间倾泻而下，两位高士对坐于高耸的松树下。画中的山体多采用短披麻皴法，山体的走向形成"S"形曲线，展现了山势的蜿蜒曲折。

万壑争流图 ▶

创作者：文徵明
创作年代：明代
风格流派：吴门画派
题材：山水画
材质：纸本
实际尺寸：132.4cm×35.2cm

《万壑争流图》与《千岩竞秀图》可配成条屏。画面上部峰峦叠嶂，溪流从山间岩隙处飞流而下，中景杂树林立，溪水继续从山谷中争流而下，近景处为坡岸，有数人在山径小路上，或闲谈，或漫步。此画为文徵明晚年的青绿山水画，全画气势宏伟，布景繁密而具有层次感，整个画面充满了灵气和艺术美感。

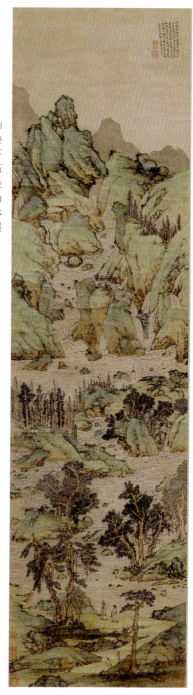

陈淳

陈淳（字道复，后以字行，更字复父，号白阳山人，1483-1544），吴（今江苏省苏州市）人。明代绘画大师，文徵明弟子，擅长画山水、花鸟，其少年作画以元人为法，深受水墨写意的影响，中年以后，笔墨放纵，自成一家，是继沈周、唐寅之后对水墨写意花鸟画的发展作出了重要贡献的画家，与之后的徐渭并称"青藤白阳"。

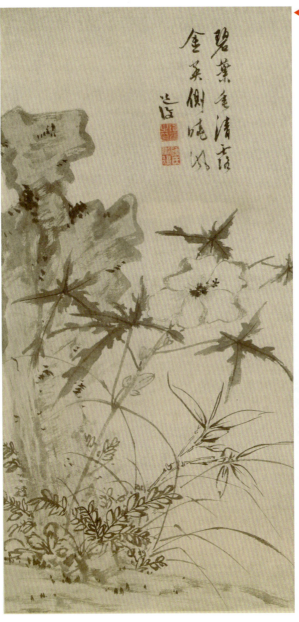

◀ 葵石图

创作者：**陈淳**
创作年代：**明代**
风格流派：**青藤白阳**
题材：**花鸟画**
材质：**纸本**
实际尺寸：**68.6cm×34cm**

此画以秋葵、竹石为主题，画中一枝秋葵从杂草、嫩竹中倚斜而出，一旁立湖石一块。一朵白色的秋葵缀在枝头，显得清秀而优雅。这幅《葵石图》用笔简劲洒脱，画家以水墨写意技法绘图中花木湖石，墨色具有浓淡枯湿的变化，充分展现了秋葵的神韵。画中画家自题："碧叶垂清露，金英侧晓风。"诗、书、画结合，使作品更富有文人画意趣。

牡丹花卉图 ▶

创作者：**陈淳**
创作年代：**明代**
风格流派：**青藤白阳**
题材：**花鸟画**
材质：**纸本**
实际尺寸：**54.8cm×30.8cm**

此幅画中牡丹采用折枝画法，牡丹花头以淡墨勾线画成，极好地表现了牡丹花朵重瓣的花型特点，牡丹的枝叶以不同浓淡的墨色描写，色彩深浅的过渡极为自然，表现了牡丹在春风中摇曳的优美姿态。画中画家行草书自题："春是花时节，红紫各自赋。勿言薄脂粉，适足表贞素。"以此表达自己的心境。

山茶水仙图

创作者：陈淳
创作年代：明代
风格流派：青藤白阳
题材：花鸟画
材质：纸本
实际尺寸：135.6cm × 32.6cm

此画描绘山茶一枝，水仙一丛，画中作者自题："冰雪历来久，阳和沾处多。"画作用笔潇洒流畅，线条粗细得当，墨色有深浅、轻重的层次变化，笔墨间还可见书法用笔的笔法，笔势有疾有徐，突显了笔墨的韵味。

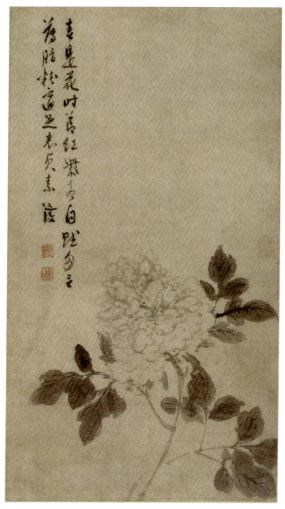

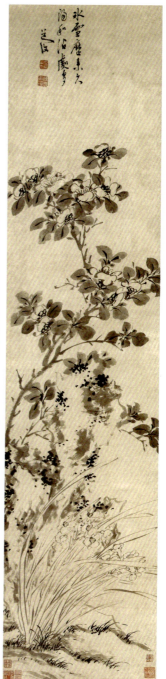

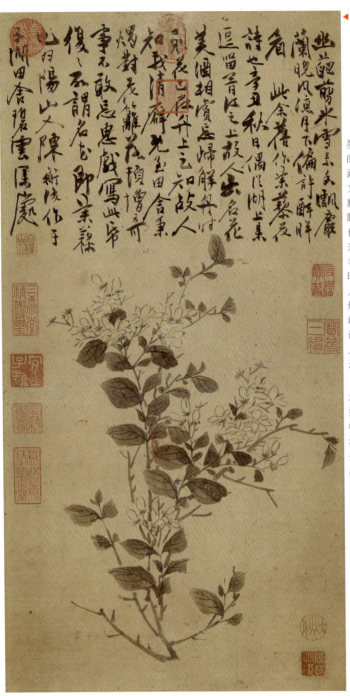

茉莉图

创作者：陈淳
创作年代：明代
风格流派：青藤白阳
题材：花鸟画
材质：纸本
实际尺寸：58.4cm×30.5c

这幅《茉莉图》以墨画折枝茉莉一株，画的茉莉仅占画面三分之二画幅，上部有陈淳行草文："幽葩剪冰雪，素香麝兰，晚风凉月下，偏许眸看。此余旧作茉藜花也。辛丑秋日，偶从海来，逗留胥江之上，故人名花美酒，相赏忘归。解时，则花已在舟上，足矢人知我清癖。既至田舍，烛对花，篱落顿增奇事，敢忘惠。戏写此骎复之，谓名花，即茉藜也。白阳人陈道复，作于五湖田舍云深处。"

此画作用笔简率朴实，水墨用色不重，墨色具有妙的层次变化。画中茉莉枝条向左右伸展，画家以法用笔勾花点叶，花叶生动，形成了自己独特的墨韵味。

第 7 章 明 代

秋塘花鸭图 ▶

创作者：陈淳
创作年代：明代
风格流派：青藤白阳
题材：花鸟画
材质：纸本
实际尺寸：90.8cm×36.2cm

陈淳的画作多取材于常见的花卉家禽，此画描绘池塘的绿头鸭欢快地在池塘中嘎叫，似乎在欢迎秋天的到来。画中的绿头鸭栩栩如生，荷叶、莲蓬生动自然，画家用笔爽利，并通过对笔墨水份的掌握使色彩产生微妙的变化，后世以"白阳花鸟"专称陈淳的写意花鸟。

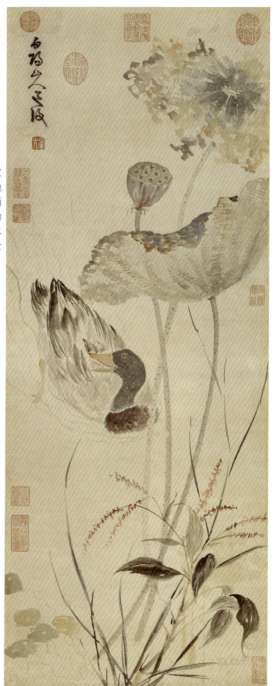

文伯仁

　　文伯仁（字德承，号五峰、摄山长、葆生、摄山老农、五峰山人、五峰樵客，1502-1575），湖广衡山人，系籍长州（今江苏省苏州市），书画家文徵明之侄。他善画山水、人物，山水画受文徵明的画风影响，继效元代王蒙，是文派的重要传人。

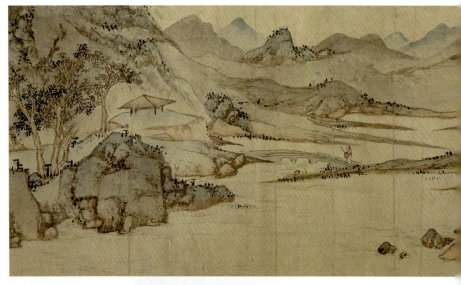

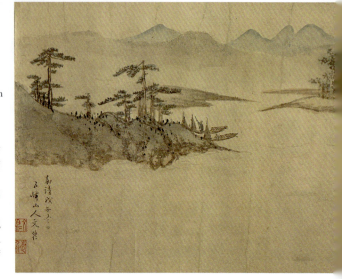

横塘雨歇图 ▲
创作者：文伯仁
创作年代：明代
风格流派：吴门画派
题材：山水画
材质：纸本
实际尺寸：17.9cm×123.2cm

　　《横塘雨歇图》卷描绘了雨后的山水景色，画中山脉连绵、松柏苍翠，峦间瀑布飞流直下，楼阁草亭掩映于树石间，画中人物悠闲，展现了游山观水的乐趣。此画色彩清淡雅致，构图严密，笔墨秀润，营造了清幽的意境。

第7章 明代

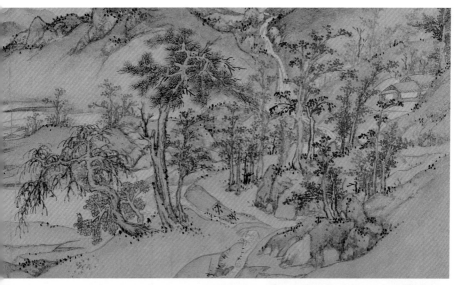

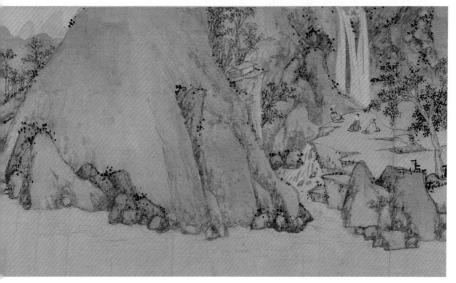

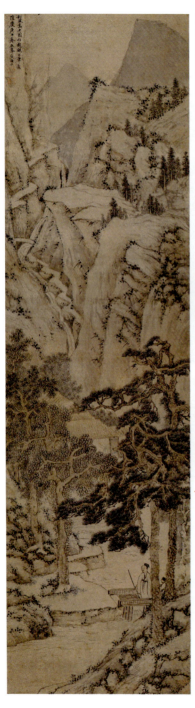
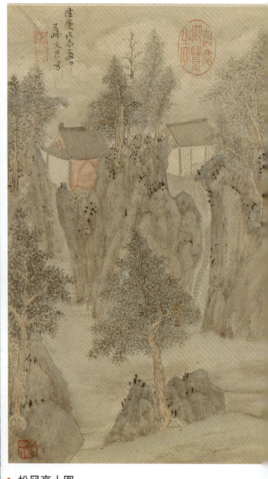

松风高士图

创作者:文伯仁
创作年代:明代
风格流派:吴门画派
题材:山水画
材质:纸本
实际尺寸:98.7cm×27.6cm

　　《松风高士图》是文伯仁晚年的精品,画中山峦险峻,一道流泉从山峦间直下,汇入山脚,近处松柏苍翠,一位高士曳杖而立,一名童子跟随其后。此画中有作者款识:"松风高士图仿赵魏公笔意,隆庆庚午春五峰文伯仁。"从画作的风格来看,仅师赵孟頫之意,仍具文氏面貌。画作色彩淡雅,皴擦灵动,山体层次分明、错落有致,展现出了山体峻峭的美感。

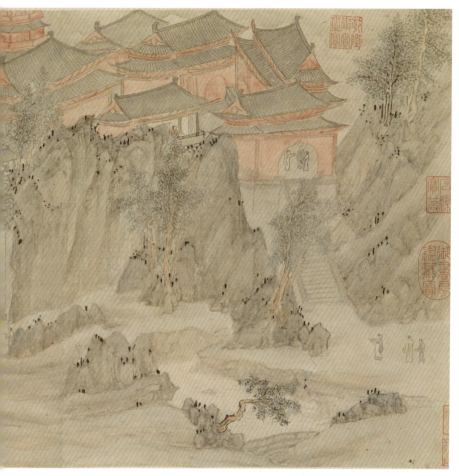

云岩佳胜图 ▲
创作者：文伯仁
创作年代：明代
风格流派：吴门画派
题材：山水画
材质：绢本
实际尺寸：31.1cm×63.6cm

　　《云岩佳胜图》卷描绘的是虎丘山云岩寺的实景，虎丘山为苏州的风景名胜，画中涵盖了从二山门到山顶佛阁和虎丘塔的景色。此画在构图和笔墨上都具有吴门画派的风格特点，画作构图密而不乱，画家将山岩、小桥、树木、佛阁、人物等安排得井然有序，画中的建筑没有界笔楼阁繁复，但质朴的风格，往来其间的游人却增添了画作的生活气息，使画面多了一份亲切感。

吕纪

吕纪（字廷振，号乐愚，约1439-1505），浙江宁波人。明代院体花鸟画家，与边景昭、林良齐名。初学唐宋各家和同时代的边景昭，后形成自己的风格，其风格以工笔重彩画法为主，亦能使用工笔淡彩和水墨写意法，所取题材多包含吉祥富贵寓意，其画风在明代宫廷花鸟画中影响最大。

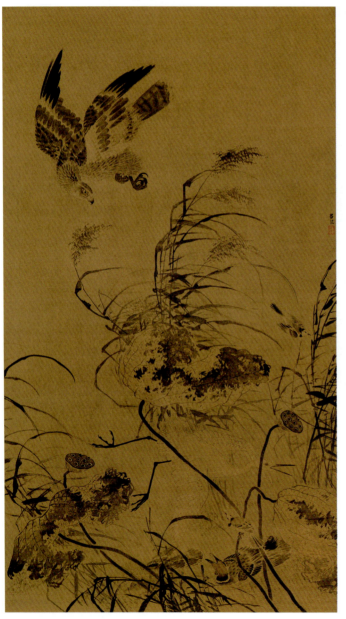

◀ **残荷鹰鹭图**

创作者：吕纪
创作年代：明代
风格流派：院体画
题材：花鸟画
材质：绢本
实际尺寸：190cm×105.2cm

此画展现了惊心动魄的一幕，画面背景是秋日荷塘，画中一只苍鹰从高空俯冲下来，白鹭见状惊慌失措地冲进芦苇丛中，一旁的其他水禽也因受惊纷纷躲避。画家以写意的笔法来画池塘中的荷叶，荷叶衰败枯萎的形象生动逼真，体现出画家高超的水墨控制能力。

桂菊山禽图 ▶

创作者：吕纪
创作年代：明代
风格流派：院体画
题材：花鸟画
材质：绢本
实际尺寸：192cm×107cm

此画反映了吕纪兼工带写的成熟花鸟画风格，画中以工笔画花鸟，花鸟造型准确，形象逼真，以水墨写意画树石，笔法较为粗放，表现出了树石的立体感和质感，画中所绘花鸟均属于祥瑞、珍贵之物，整体色彩斑斓，反映了皇家的艺术审美。

第7章 明代

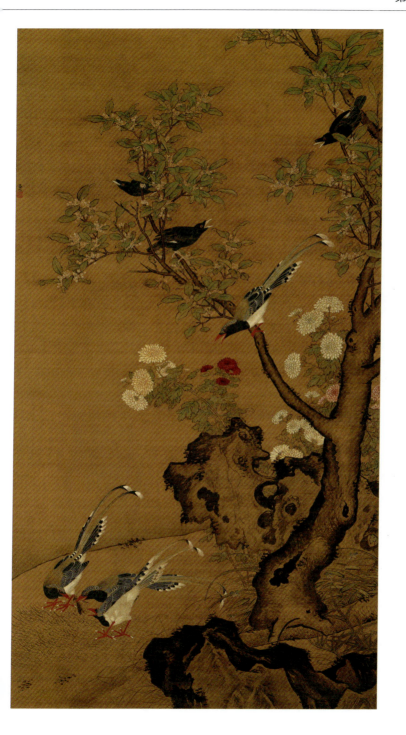

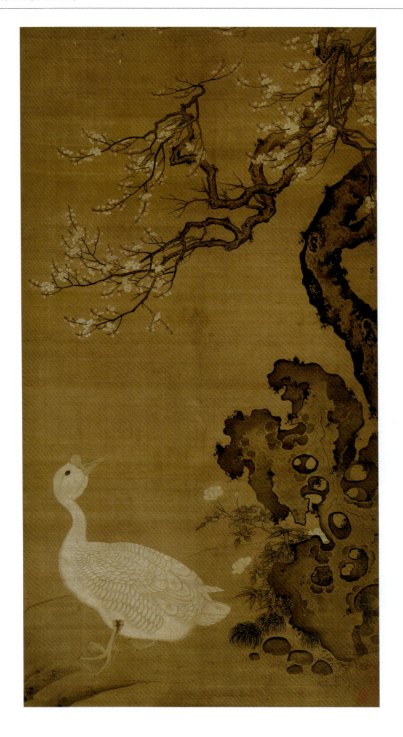

◀ **狮头鹅图**

创作者：吕纪
创作年代：明代
风格流派：院体画
题材：花鸟画
材质：绢本
实际尺寸：192.5cm×106cm

　　此画以狮头鹅、梅树、湖石为主体构图，画家将湖石安排在右下角，梅树枝杈从右上方斜伸出来，狮头鹅立于画面左下角的石旁。画中湖石的走势与弯曲的梅树枝干形成呼应。狮头鹅曲颈回首，似被梅枝吸引。画中景物的布局具有整体感。画中狮头鹅的白羽描画细腻，以浓墨晕染梅树枝干和湖石，突出了立体感。画中虽是冬季，但绢本材质为画面背景赋予了暖色调，又衬托了绽放的白梅，整幅画设色淡雅、画意丰富，给人以宁静、恬淡的感受。

寒雪山鸡图

创作者：吕纪
创作年代：明代
风格流派：院体画
题材：花鸟画
材质：纸本
实际尺寸：135.3cm×47cm

　　此画为吕纪少见的水墨写意风格作品，画中景色大雪弥漫，树上、岩上均被白雪覆盖，营造了天寒地冻的寒冷氛围，一只山鸡独踞岩上，缩紧颈脖，微仰首。画中墨色干湿相济，画家用淡墨渲染天空，树荫处、岩石侧面用重墨，衬托了树上、岩上的皑皑积雪。画中山鸡、岩石、树枝形态自如，画家将山鸡安排在画面中部，使得山鸡自然地成为视觉中心，昂首翘望的山鸡、向上生长的树枝又将视线引向苍穹，右下角那道白亮蜿蜒的流水则将视线向下引导，强调了画外空间的视觉延伸。

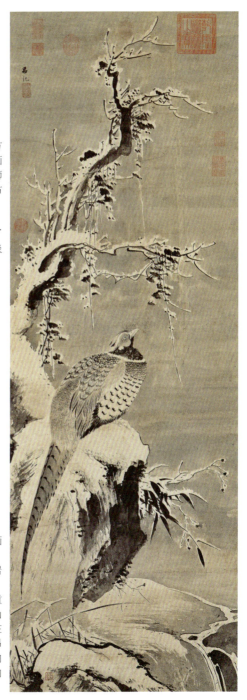

吴伟

吴伟（字士英，又字次翁，号小仙，1459–1508），江夏（今湖北省武汉市）人。明代著名画家，擅长人物、山水，其一生经历了几次从宫廷画家转为职业画家的过程，是继戴进之后的"浙派"大家，主要师法吴伟画风，故又有"江夏派"之称。

◀ 北海真人像

创作者：吴伟
创作年代：明代
风格流派：江夏派
题材：人物画
材质：绢本
实际尺寸：158.4cm × 93.2cm

此画描绘北海真人坐于灵龟上，画中的北海真人和灵龟动态十足，人物神情洒脱自然，画家用笔充满力量感，使得人物的衣纹线条看起来遒劲有力。

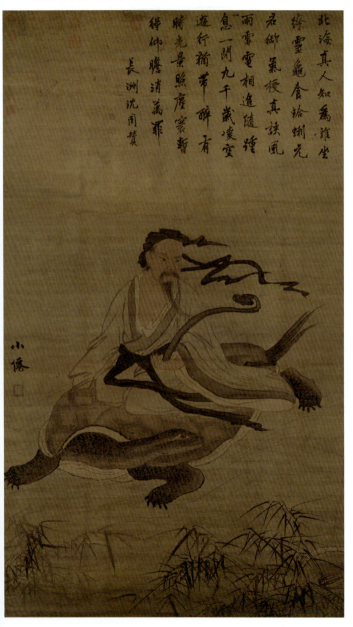

歌舞图

创作者：吴伟
创作年代：明代
风格流派：江夏派
题材：人物画
材质：纸本
实际尺寸：118.9cm×64.9cm

《歌舞图》生动地展现了文士观舞的场景。画中几名文士与两位女妓围坐一周，文士们神情专注，陪坐的女妓则表现出厌倦的神情，两者神态举止形成鲜明的对比。此作构图简约明了，没有繁复的背景来衬托人物，更加突出了主体人物。

从画中唐寅款署："吴门唐寅题李奴奴歌舞图，时弘治癸亥三月下旬，李奴奴十岁。"由此可知，画中翩翩起舞者年方十岁。此画也反映了明代中期的时代风气，以及当时仕途失意的文人玩世不恭的人生观。

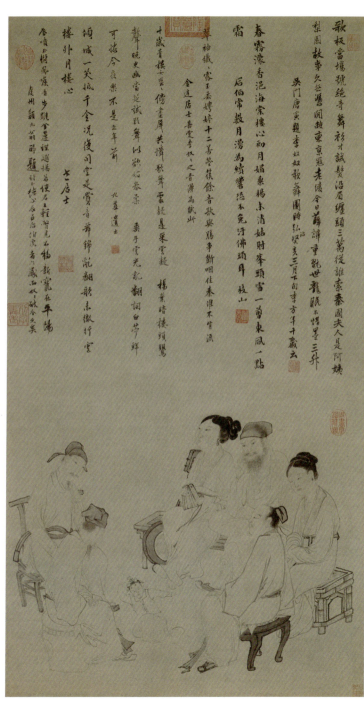

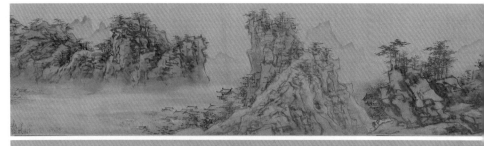

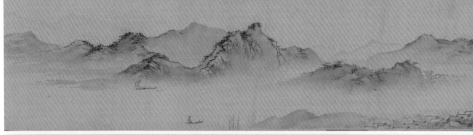

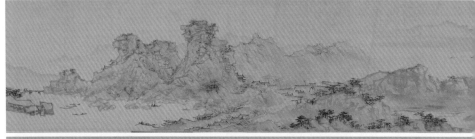

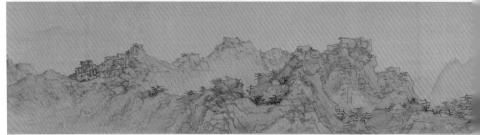

长江万里图 ▲

创作者：吴伟
创作年代：明代
风格流派：江夏派
题材：山水画
材质：绢本
实际尺寸：27.8cm×976.2cm

此画描绘了万里长江沿途壮丽的河光山色，画中峰峦起伏连绵，江面宽广辽阔，江面上有船只往来，茅屋草舍、野渡渔村等点缀于山川湖泊之间。此画气势宏伟，画家用墨富有变化，画中山峰树石呈现出不同深浅、不同浓淡的墨色，充分表现了山石树木的自然面貌。从构图来看，此画卷起伏多变，右起为崇山峻岭，气势恢宏。紧接着是广阔的江面，展现出万里长江的气势，随后山势又渐起，以俯瞰的视角展现了大江两岸的风光，慢慢地山峦又逐渐隐于江面，以苍茫的江水收尾。

第7章 明 代

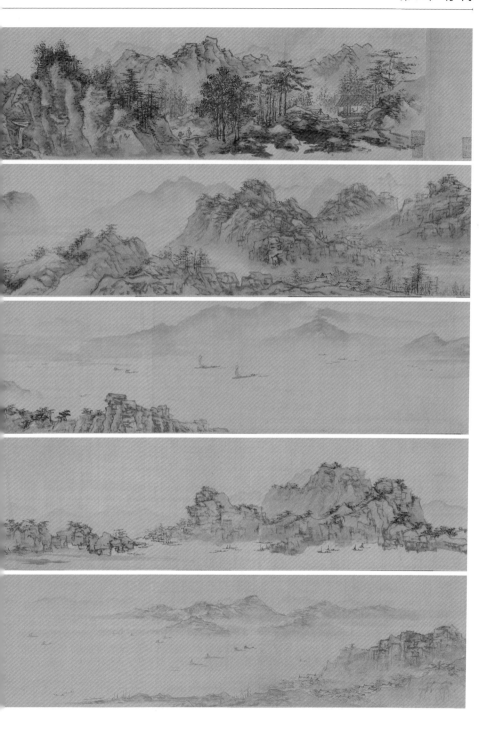

周臣

周臣（字舜卿，号东村，1460-1535），吴（今江苏省苏州市）人。明代著名画家，擅长画山水、人物、花鸟，画法主宗南宋李唐、马远等院体画风，但并不囿于宋代院体画的程式，其富有创新精神，在画坛上独树一帜，被人们称为非院派的"院派"画家，唐寅、仇英为其门下高足。

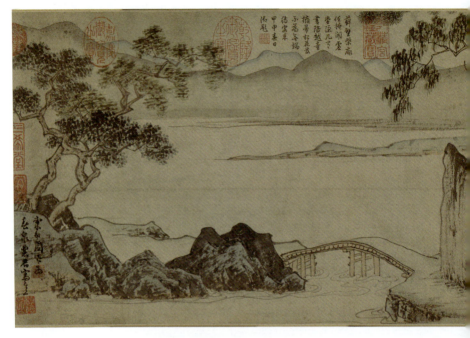

春泉小隐图 ▲
创作者：周臣
创作年代：明代
风格流派：院体画
题材：山水画
材质：纸本
实际尺寸：26.3cm×85.5cm

此画为别号画，是周臣为一位裴姓、号春泉的文人所作，别号画在明代极为流行，是以他人别号为题的作品。画面起首为画中主人裴春泉的草堂，草堂简洁明亮，堂内主人正伏案休憩，堂外有一名童子在打扫庭院。院外左侧是一片宁静的水域，春水缓缓流动，有一座板桥连接两岸，远处青山蜿蜒曲折。画中画面以近景为主，突出了板桥流水，紧扣了画中主人"春泉"的字号，画中主人正在假寐，以表示"小隐"，点明了画作主题。

明皇游月宫图 ▶
创作者：周臣
创作年代：明代
风格流派：院体画
题材：人物画
材质：金笺
实际尺寸：18.6cm×50cm

此画形象地再现了唐玄宗李隆基游月宫的情景，画中唐玄宗在侍女的簇拥下缓缓步入月宫，一位官员在前面引导。广寒宫前，仙女们正翩翩起舞，舞姿曼妙。这幅画带有画家丰富的想象力，全图笔法工细，人物描绘生动，画中的唐玄宗神态高贵典雅，侍女、侍从恭敬谦卑，人物的个性特征被充分地展现了出来。

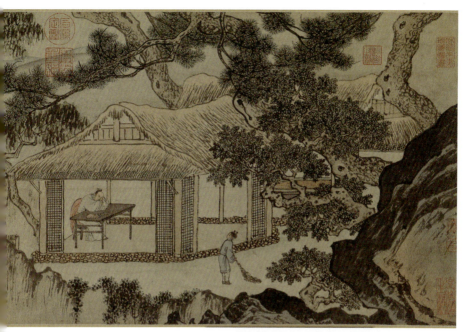

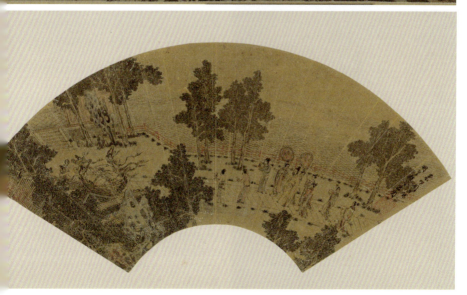

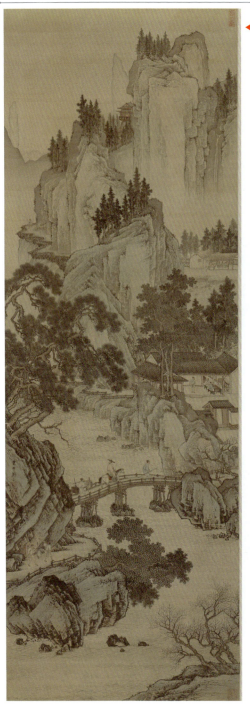

◀ 春山游骑图

创作者：周臣
创作年代：明代
风格流派：院体画
题材：山水画
材质：绢本
实际尺寸：185.1cm×64cm

　　这是一幅以"春山行旅"为题材的画作，画中远山险峻陡峭，山顶和山坳处林木苍翠，有楼阁房舍掩映其间。山脚下是小桥流水，有三人正在过桥，其中一人骑着马匹，走在前方的人策杖缓步，后有一人挑担前行。山脚的平坦处还有数间房舍，堂内有三人围坐于案前，另有一人似乎正谈经论道。此画也是周臣代表作品之一，画家以石青、石绿为主调描绘山石，同时辅以朱红、浅粉等色彩，整体色彩清妍秀丽。画中景物繁复，但密处不塞，同时巧妙利用留白来让画面看起来疏密相间。

毛诗图 ▶

创作者：周臣
创作年代：明代
风格流派：院体画
题材：山水画
材质：绢本
实际尺寸：54.7cm×38cm

　　毛诗是《诗经》的一种版本，当时传诗者有齐、鲁、韩、毛四家，齐、鲁、韩三家诗逐渐失传，唯毛诗流传最完整，今本《诗经》即由毛诗流传而来。毛诗也是绘画中常用的一个题材，此画描绘了田园乡村的生活情景，画中山峦连绵，山脚下坐落着数间茅屋，乡民三三两两地聚在一起，有的在观看斗鸡，有的在闲谈聊天，塑造了一片和气欢乐的氛围。

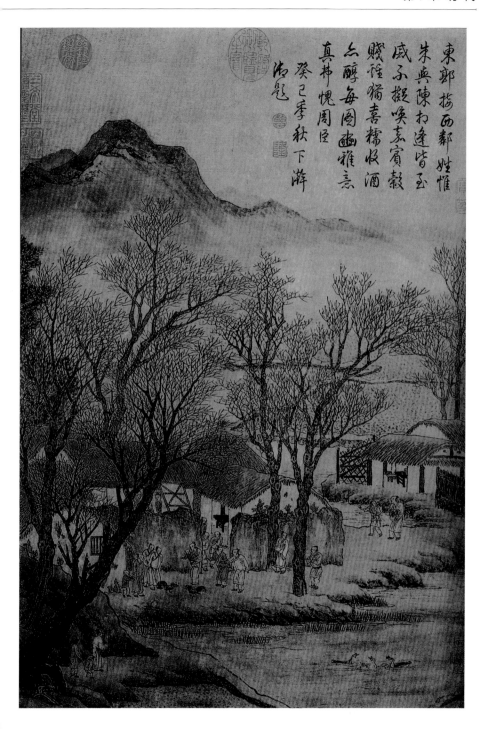

张路

张路（字天驰，号平山，1464–约1538），祥符（今河南省开封市）人。明代画家，早年学习戴进，又宗法吴伟，故画风笔法受戴进、吴伟影响颇多，用笔矫健，行笔迅捷，遒劲可观，擅长画人物，多绘神仙、士子、渔夫，为浙派名家之一。

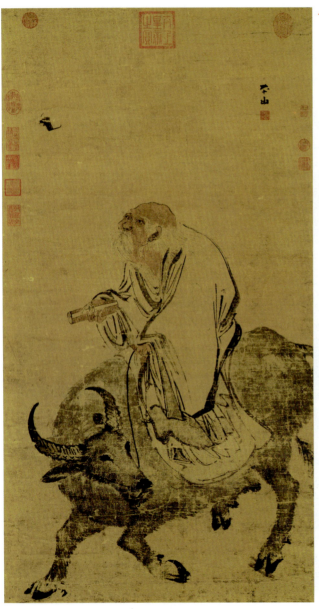

◀ 老子骑牛图

创作者：张路
创作年代：明代
风格流派：浙派
题材：人物画
材质：绢本
实际尺寸：101.5cm×55.3cm

历代许多画家都曾以"老子骑牛出关"这一典故为题材作画，画中的老子须发皆白，坐于青牛背上，手持《道德经》卷，一幅仙风道骨、隐逸者的形象。此画作没有用背景烘托人物，画家着重刻画了人物的个性形象，画中老子抬眼看向一只飞蝠，面部神态非常传神，他所骑的青牛体形壮硕，画家展现了青牛扭头的瞬间，气势十足，栩栩如生。

山雨欲来图 ▶

创作者：张路
创作年代：明代
风格流派：浙派
题材：山水画
材质：绢本
实际尺寸：147cm×105cm

此画是作者水墨山水画的代表作之一，画题"山雨欲来"是后人根据画面内容添加的，用来形容此画十分恰当。画作描绘了大雨将至的情景，画面中近处的树叶在狂风的吹拂下飘摇，十分生动且富有神韵，远处山峰上的树木仿佛也要被连根拔起。全画用笔粗放不羁，画家充分展现了狂风呼啸的自然环境，让观者能够感受到山雨欲来的气氛。

第 7 章 明 代

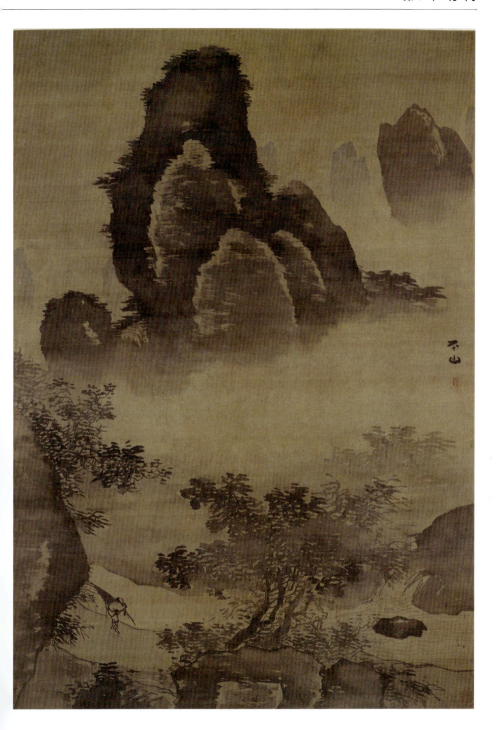

唐寅

唐寅(字伯虎,后改字子畏,号六如居士、桃花庵主、鲁国唐生、逃禅仙吏等,1470-1524),吴县(今江苏省苏州市)人,明代著名画家、书法家、诗人,擅长画山水、人物、花鸟等,人物画造诣也很深,兼善工笔重彩、工笔淡彩、白描、水墨写意诸法,形神俱备。

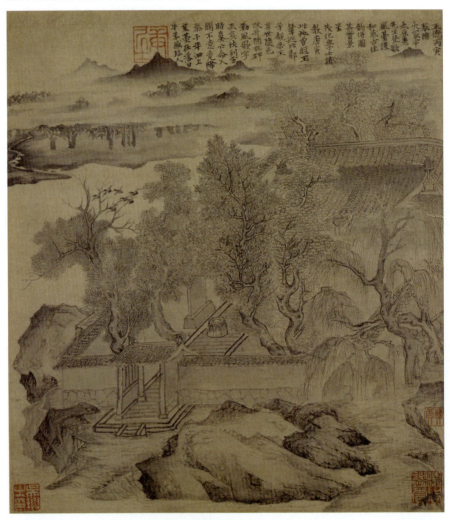

沛台实景图 ▲

创作者:唐寅
创作年代:明代
风格流派:吴门画派
题材:山水画
材质:绢本
实际尺寸:26.2cm×23.9cm

本幅作者自题并书七言律诗一首:"此地曾经王辇巡,比邻争睹帝王身。世随邑改井犹存,碑勒风歌字失真。仗剑当时冀亡命,入关不意竟降秦。千年泗上荒台在,落日牛羊感路人。"在题诗中作者讲述了绘制此画的缘由。这幅画纯用水墨,与充满想象的山水画不同,此画完全是纪实写生之作,画面以山石、林木为主,近景有数块岩石横列于庭院墙外,庭院屋舍时隐时现,颇具透视感,远景有一角山林,云雾弥漫,让人能身临其境地感受到画中风景从近到远的层次感和真实性。

第 7 章 明 代

步溪图 ▶

创作者：唐寅
创作年代：明代
风格流派：吴门画派
题材：山水画
材质：绢本
实际尺寸：160cm×84.5cm

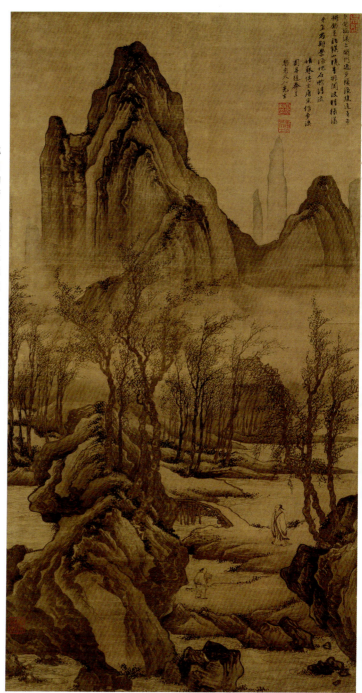

唐寅的山水画融会南北画派，泛学宋元诸家，又自成一体，形成了雅逸天真的艺术格调，此画即是体现唐寅这种风格的山水画佳作。

该画右上角有作者自题诗："卜宅临溪上，开门近步头。渔樵通互市，耕钓足贻谋。山晓青排闼，波晴绿漾舟。主君期学海，枕石嗽清流。"

此画构图高远壮阔，远处山峰壁立，云雾缭绕。近处平冈缓坡，树木成林，山脚处有一人徐步缓行，一童子捧书相随，两人相对而立，生动地展现了悠闲自在的隐士形象。

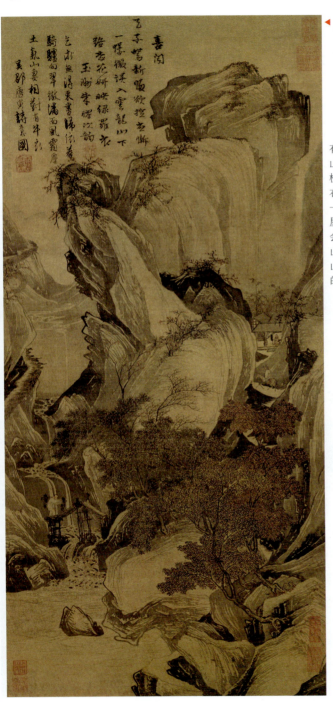

▶ 骑驴归思图

创作者：唐寅
创作年代：明代
风格流派：吴门画派
题材：山水画
材质：绢本
实际尺寸：77.7cm×37.5cm

　　唐寅最擅山水画，此画描绘有险峻山崖、骑驴旅人，画中的山崖高而陡，山泉飞下，左侧一樵夫正在过桥，桥下水流湍急，右侧山路曲折，崎岖的山道中一旅人正骑驴归家，山间可见茅屋。此画用墨浓淡精致，画家融会南北派，使得画作既有北派山水的立体雄壮之气，又有南派山水的秀润之美，是唐寅山水画的代表作。

莳田行犊图 ▶

创作者：唐寅
创作年代：明代
风格流派：吴门画派
题材：山水画
材质：纸本
实际尺寸：74.7cm×42.7cm

　　《莳田行犊图》描绘了唐代李密故事，史载李密去缑山拜访名士，他骑牛赶路，把《汉书》挂在牛角上，边走边读。此画中画家并没有重点刻画这一场景，而是表现了题诗中"行过松阴懒着鞭"这一情节。画中的人物手执长鞭骑于牛背上，神情悠闲。

观梅图

创作者：唐寅
创作年代：明代
风格流派：吴门画派
题材：山水画
材质：纸本
实际尺寸：108.6cm×34.5cm

此画以"观梅"为主题，画中一人藏手于袖，立于溪桥上观赏梅花，画中梅枝从崖间斜伸出来，枝头梅花含苞待放。画作构图简洁，强调了画面布局的层次感和空间感。人物使用细劲流畅的线条描绘，造型清俊儒雅。

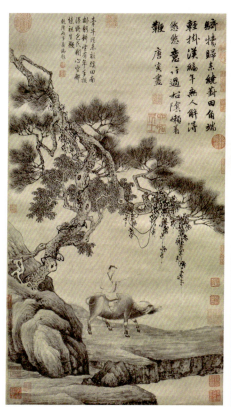

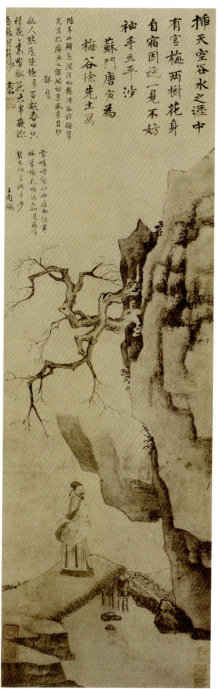

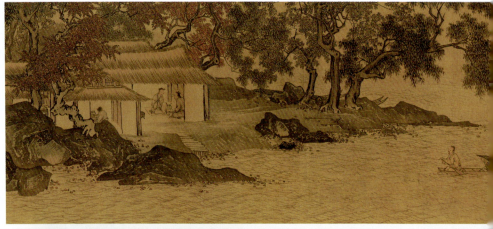

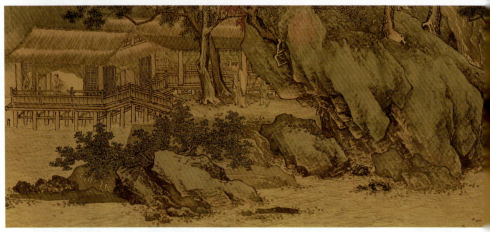

溪山渔隐图 ▲

创作者：唐寅
创作年代：明代
风格流派：吴门画派
题材：山水画
材质：绢本
实际尺寸：30.0cm×610cm

《溪山渔隐图》描绘湖水、山石、绿树，茅舍水榭错落其中，展现了一个清雅幽静的场所。

全卷以一江湖水展开，卷首处几株老劲沧桑的松树斜伸出去，在波光粼粼的江面上，一人摇舟而来。江岸上绿树成荫，渔舍水榭掩映于丹枫岸石间，屋中两人促膝对酌，一童子正在烹水煮茶。画面中部江岩峭立，树木繁盛，两舟停靠岸边，一人拍掌而歌，一人吹笛而和。画面后半部分几间茅屋坐落于水面之上，江岸边一老者策杖而来，身后跟着一童子，屋内有人凭栏观钓。顺着此人的目光看去，水面有一叶扁舟，舟上人坐于船头悠闲垂钓。整卷笔墨精妙，隐士意境油然而生，画家通过秋季、湖海、扁舟、烹茶、垂钓等情景来表现"渔隐"这一主题，也含蓄地表达了自己的隐逸情怀。

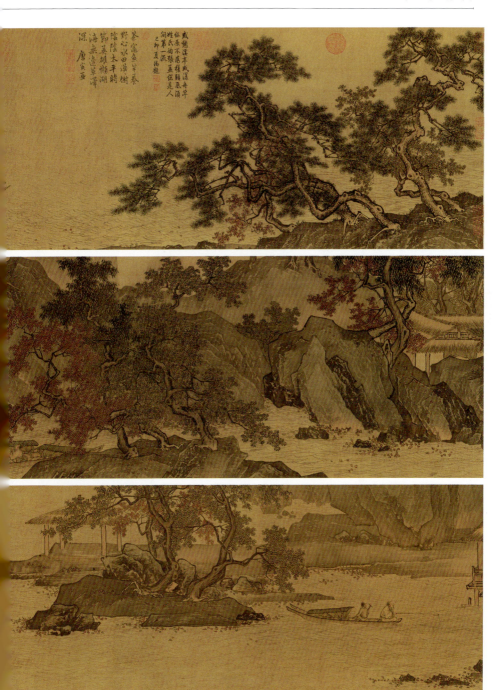

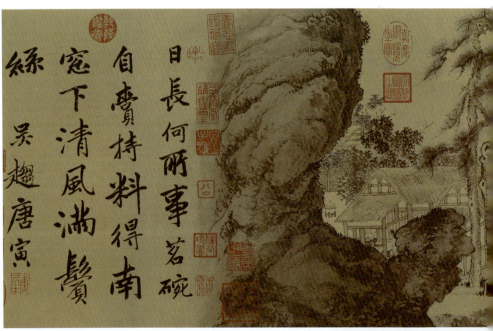

事茗图 ▲

创作者：唐寅
创作年代：明代
风格流派：吴门画派
题材：山水画
材质：纸本
实际尺寸：31.1cm×105.8cm

本幅画中作者自题："日长何所事，茗碗自赏持。料得南窗下，清风满鬓丝。吴趋唐寅。"尾纸陆粲款署"嘉靖乙未孟秋之吉，平原陆粲著。"此画是唐寅为友人陈事茗所作，描绘了庭院茶事小景，画家还将"事茗"二字嵌入了题诗中。

画面构图别出新意，可分为近、中、远三个层次，近景处以浓浓的墨色描绘突兀怪异的巨石，石后一片树丛。中景绘茅庐屋舍，屋前流水潺潺，一人伏案观书，案上摆放一壶一杯，隔间里屋有童子在烹茶。右侧的桥上一老者策杖而来，书童手中抱琴跟随其后。从此处放眼望去，只见远山云雾缭绕，一条飞瀑从山间倾泻而下，在山脚汇聚成清泉。画中环境幽静，宛如天外仙境。

从画作的技法来看，此画吸取了宋元文人画的笔法，画中山石皴擦细腻，左侧巨石的石纹卷曲如云，吸收了郭熙的"卷云皴"法。松枝形如蟹爪，松针用笔纤细有力，细如银针，具有文人画的笔意。

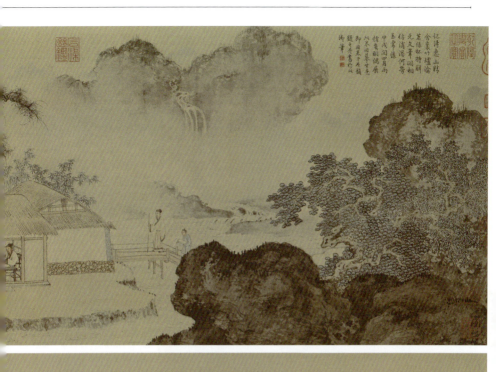

事茗辩

陈子事茗客曰陈子尚乎予曰否陈子溺与曰昌溺哉陈子寓也天下莫不由之孰则知之陈子诚知之斯寓耳然则陈子昌事曰则具绮寮不江贮句然松朗渝蟹睨爱发幽抱廷集良友酬嘉风物于然也若是几于溺矣曰潋诸羽濛哉夫诚深折茗恬折直遂折厄浧瀚郁陈子带为也事必有道由事而知道有之矣陈子堂安折茗哉陈子捺绉青雍门之遗一时学者韵颂未遂知其已昌带于茗也带宽而事固寓也带宽于缛曰莫不饮食鲜能知味先民则之入道者由焉

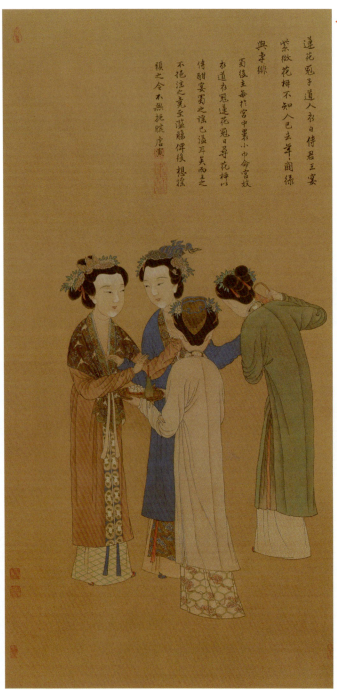

◀ 王蜀宫妓图

创作者：唐寅
创作年代：明代
风格流派：吴门画派
题材：人物画
材质：绢本
实际尺寸：124.7cm×63.6cm

此画最早名为《孟蜀宫妓图》，后经考证改为《王蜀宫妓图》。画中作者自题："莲花冠子道人衣，日侍君王宴紫微。花柳不知人已去，年年斗绿与争绯。蜀后主每于宫中裹小巾，命宫妓衣道衣，冠莲花冠，日寻花柳以侍酣宴。蜀之谣已溢耳矣，而主之不抶注之，竟至滥觞。俾后想摇头之令，不无扼腕。唐寅。"

此画描绘的是五代前蜀后主王衍的后宫故事，画中绘有四位歌舞宫女，四人交错而立，平稳有序，她们头戴莲花冠，柳眉杏眼，挺鼻樱小嘴，身穿饰有祥云、飞鹤图案的道衣，情态柔媚而不失端庄。此画为唐寅人物画中工笔重彩一路画风的代表作，画中人物服饰线条细腻柔美，装饰物精细艳丽。人物面部以"三白"法表现立体感，这一装饰性手法是唐寅创造的，即在人物额头、鼻梁、下颌三处涂上白粉，既能表现人物面部受光的突出部分，又能表现浓妆艳抹的妆容效果。

山路松声图

创作者：唐寅
创作年代：明代
风格流派：吴门画派
题材：人物画
材质：绢本
实际尺寸：194.5cm×102.8cm

《山路松声图》是画家为吴县知县李经赠别之作，画中作者自题："女几山前野路横，松声偏解合泉声。试从静里闲倾耳，便觉冲然道气生。治下唐寅画呈李父母大人先生。"女几山即今河南宜阳花果山。

此画也是唐寅山水画的代表作，画面构图简明，山体主次分明，画中有一座险峻的山崖，雄伟壮观，飞瀑流泉逐级而下，泉水边苍松偃仰盘曲，桥上一隐士、一琴童观泉听风，沉浸于山水之景中。

画中山石硬朗，皴法灵活多变，笔墨浓淡枯湿恰到好处，展现了笔墨精妙的山水画艺术境界。

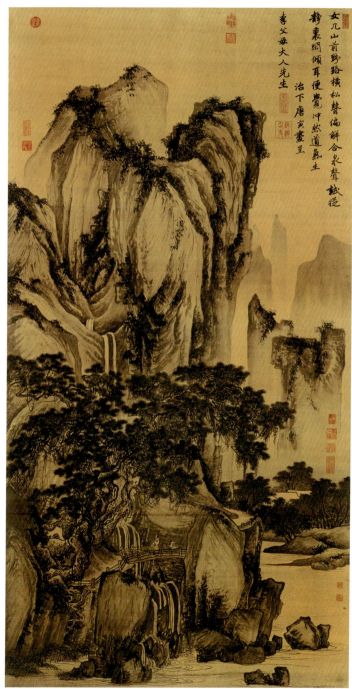

仇英

仇英（字实父，号十洲，约1505–1552），江苏太仓人，后移居苏州，明代绘画大师，其声誉与沈周、文徵明、唐寅相并列，有"吴门四家"之称。其在继承唐宋传统工笔重彩人物和青绿山水方面取得了突出成就，画风对明代画坛，以及之后的画家都具有影响和启发。

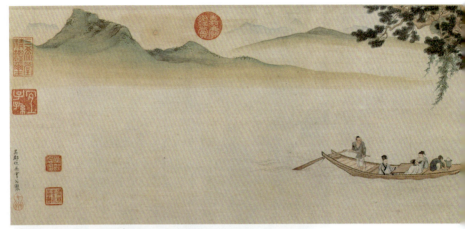

赤壁图 ▲
创作者：仇英
创作年代：明代
风格流派：吴门画派
题材：山水画，人物画
材质：绢本
实际尺寸：26cm×292.1cm

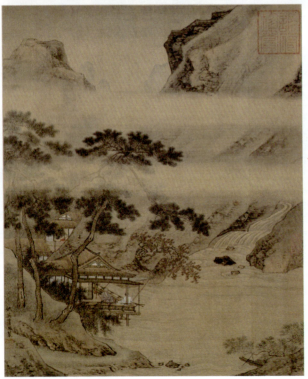

◀ **临溪水阁图**
创作者：仇英
创作年代：明代
风格流派：吴门画派
题材：山水画
材质：绢本
实际尺寸：41.1cm×33.8cm

《临溪水阁图》体现了山水画与界画的融合。画中山峰高耸，云雾弥漫，亭台楼阁临溪而建，风景秀丽让人心旷神怡，画中的楼阁多用界笔，但与纯界画又不同，是文人山水与界笔水阁巧妙结合的作品。

此画以苏东坡《后赤壁赋》诗意绘制,描绘了苏轼携友泛舟夜游赤壁的情景。画中远景山峦若隐若现,近景处山壁陡峭,呈斜向延伸,山崖上杂木丛生,表现了赤壁的险峻。水面上有一叶小舟,共有五人,其中三人坐于船中饮茶聊天,或手执书卷,或倚靠船舷,船首一侍童正在煮茗,舶公在船尾摇橹,气氛静谧平和。全画以石青、石绿为主色调,色彩清丽雅致。

桃源仙境图 ▶
创作者:仇英
创作年代:明代
风格流派:吴门画派
题材:山水画、人物画
材质:绢本
实际尺寸:175cm×66.7cm

《桃源仙境图》是仇英最具代表性的作品之一,描绘了世外桃源般的绮丽景象。画中崇山峻岭,云雾缥缈,亭台楼阁掩映山间,三位高士身穿白衣就石而坐,一人抚琴,一人低首聆听,一人身倚岩石,整个环境真如世外仙境一般。此画色彩浓烈鲜丽又清雅脱俗,画家用石青、石绿大面积勾廓晕染山体,用淡墨细笔勾描云雾,亭台楼阁刻画精微,人物神态生动传神,体现了画家纯熟的技法和独特的艺术风貌。

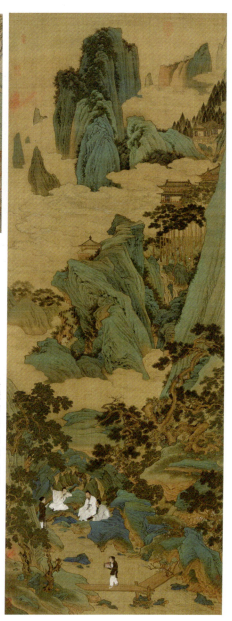

◀ 莲溪渔隐图

创作者：仇英
创作年代：明代
风格流派：吴门画派
题材：山水画
材质：绢本
实际尺寸：126.5cm×66.3cm

《莲溪渔隐图》以平远法描绘了江南水乡的景色，画面近处是平缓的坡岸，对岸是村舍，岸上坐落着数间房屋，四周绿树掩映。一位高士携童子站在院外，悠然自得，村舍前有一块水田，田中庄稼长势正好。远景山脉连绵起伏，若隐若现，山脚下零星坐落着几间村舍。整个画面真实地再现了江南渔村安适恬静的田园生活。

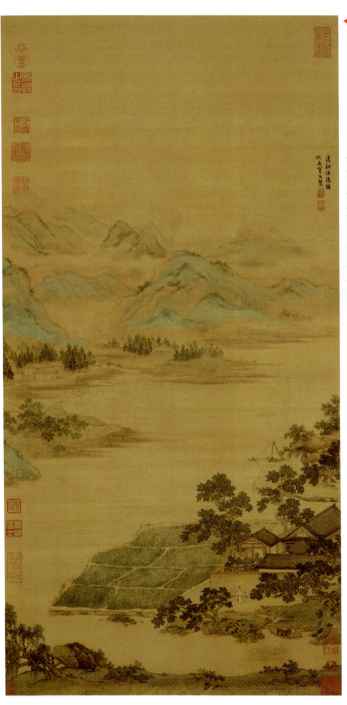

第 7 章 明 代

枫溪垂钓图

创作者：仇英
创作年代：明代
风格流派：吴门画派
题材：山水画
材质：纸本
实际尺寸：127cm×38.5cm

　　《枫溪垂钓图》描绘了深秋美丽的山水景色，画中群山高耸，云雾缥缈，一座楼阁隐现于山间丛林中。画中松柏苍绿，红枫凸显了深秋景色独特的魅力。山脚溪岸边一人身穿白色长袍，坐于船头垂钓，悠然自得，船舱内一书童正理书备茶。画中的山峰壮美挺拔，苍松青翠，红枫似火，溪水清澈灵动，给人心旷神怡之感。此画构图层次丰富，远山轮廓浅淡，山间云雾缭绕，给人以深远的空间感，近景处的树木、山岩、人物则描绘得细致入微，展现了画家对细节处理的精确把握。

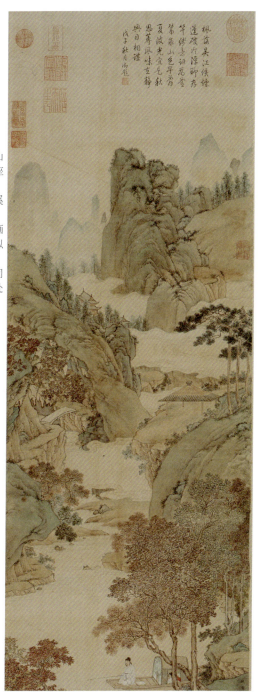

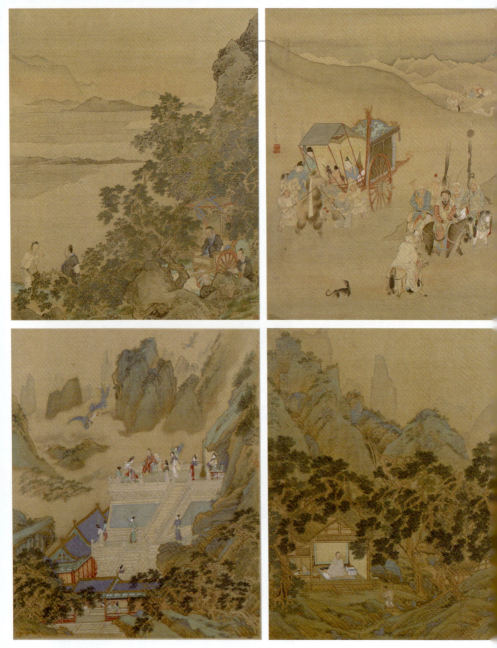

人物故事图 ▲

创作者：仇英
创作年代：明代
风格流派：吴门画派
题材：山水画
材质：绢本
实际尺寸：41.4cm×33.8cm

　　《人物故事图》全册共十开，这里展示了其中的八开，分别为《子路问津》《明妃出塞》《贵妃晓妆》《南华秋水》《吹箫引凤》《高山流水》《竹院品古》和《松林六逸》。该题材虽然被很多画家描绘过，但仇英将自己的个性风格融入了画中。

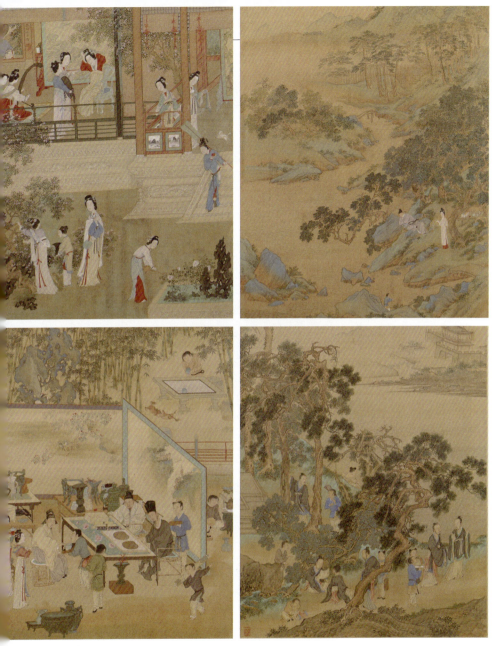

　以"高山流水"为例,高山流水的典故源自春秋时期的俞伯牙和钟子期,画中背景为层峦叠嶂的山峰,一条瀑布从山腰倾泻而下,环境静谧清幽,凸显了"高山流水"的意境,画面中俞伯牙坐于草亭中抚琴,钟子期拾级而上,将典故中知音相遇的情节再现了出来,整个画面情景交融。纵观此画册,画家对人物的描绘细腻精微,画中景色与故事情节结合得很紧密,具有雅俗共赏的艺术效果。

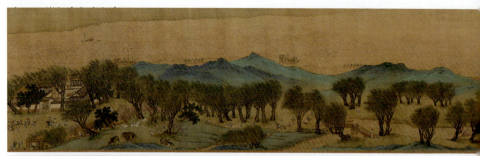
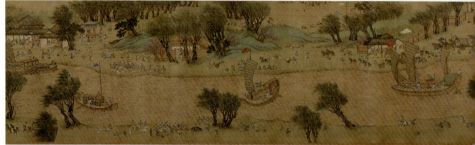
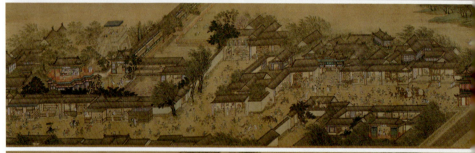
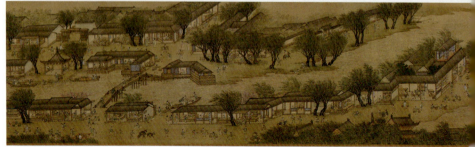

清明上河图 ▲

创作者：仇英
创作年代：明代
风格流派：吴门画派
题材：风俗画
材质：绢本
实际尺寸：31.3cm×1045cm

　　此画描绘了明朝中期苏州清明佳节的繁荣景象，在构图布局上参照了北宋张择端的《清明上河图》。画中青山绿水，树木葱郁，房屋楼阁宏伟辉煌，街道市集热闹非凡，横跨两岸的虹桥更是人来人往。画中人物栩栩如生，建筑物、桥梁、船只等细节也非常精细，此画在青山绿水的基础上融合了其他色彩，深浅结合的色彩使画面的色彩丰富而有层次。

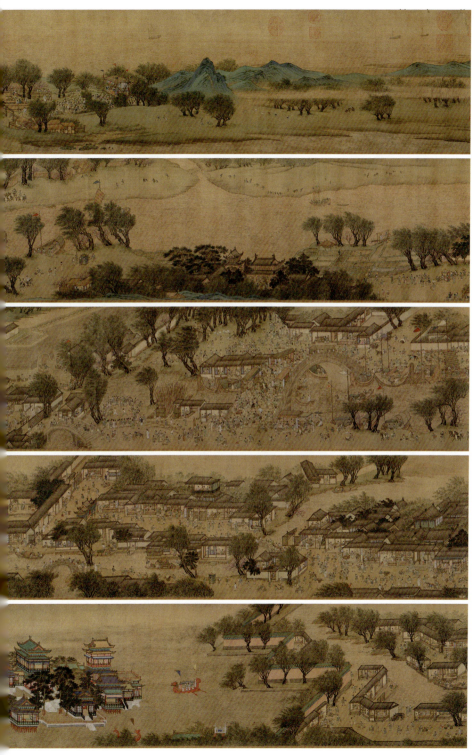

汉宫春晓图 ▲

创作者：仇英
创作年代：明代
风格流派：吴门画派
题材：风俗画，人物画
材质：绢本
实际尺寸：30.6cm×574.1cm

《汉宫春晓图》是中国十大传世名画之一，被誉为中国"重彩仕女第一长卷"。此画以长卷的形式描绘了汉代宫廷的生活场景，全卷人物景观众多，包含灌溉、摘花、歌舞、弹唱、围炉、下棋、画像、挥扇等场景，人物衣着鲜丽、姿态各异，画面整体氛围积极向上、轻快愉悦。画面采用俯瞰式全景构图方式，具有很强的空间感，房屋贯穿全画，但画家没有将房顶画出，而是留了一半的空间给院子，这样的构图手法使得画面横向、纵向都具有空间感。在设色上，采用工笔重彩的表现手法，色彩明艳鲜丽，给人以高雅、富丽堂皇的感觉，不同程度的红色错落地分布在画面上，增强了喜庆的氛围，使得画面给人朝气蓬勃的感觉。

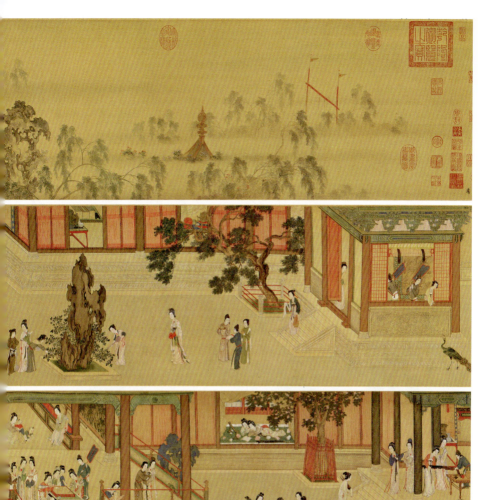

 ## 徐渭

徐渭（初字文清，后改字文长，号天池山人、青藤道士等，1521-1593），山阴（今浙江省绍兴市）人。明代文学家、书画家、戏曲家、军事家，与解缙、杨慎并称"明代三才子"，是中国绘画史上一位多才多艺的奇人，对清代及近现代写意花鸟画的发展有深远的影响，有"泼墨大写意画派"创始人、"青藤画派"鼻祖之称。

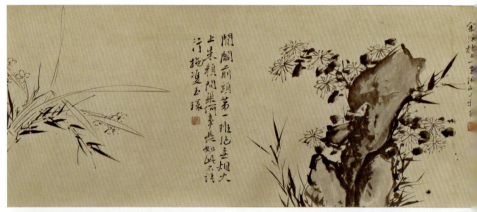

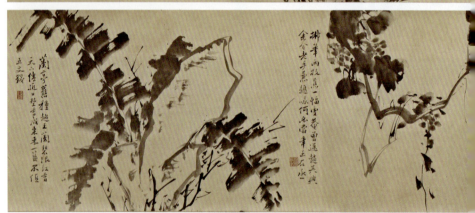

墨花九段图 ▲

创作者：徐渭
创作年代：明代
风格流派：青藤画派
题材：花鸟画
材质：纸本
实际尺寸：46.6cm×625cm

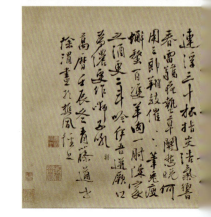

此画构图简洁明了，每段均有作者自题七绝诗，画中分别描绘了牡丹、荷花、秋菊、水仙、梅花、葡萄、芭蕉、兰花和修竹。画家充分发挥了水墨的表现力，大胆地运用多种技法泼墨、焦墨、破墨、双勾并用，墨色浓淡、干湿相宜，画中花卉形态各异，生动逼真。画家仅用寥寥数笔便展现出花卉的特征和神韵，堪称徐渭水墨写意花卉的佳作。

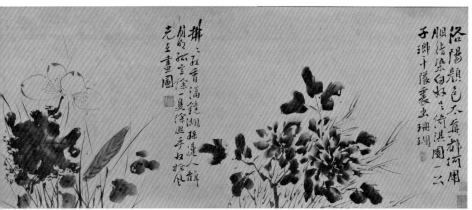

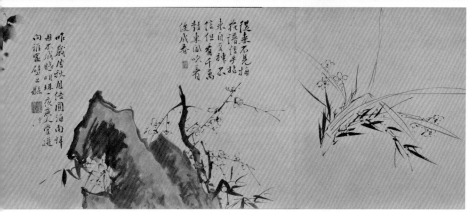

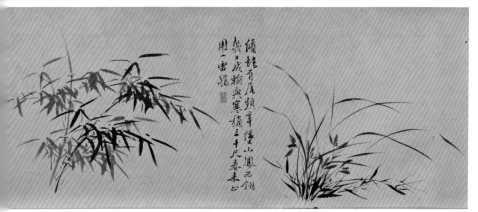

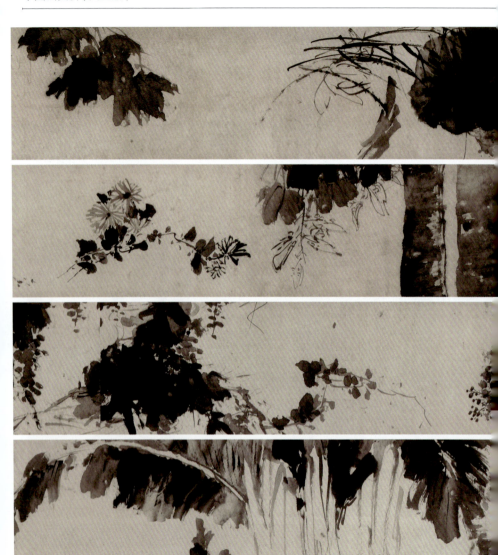

杂花图 ▲

创作者：徐渭
创作年代：明代
风格流派：青藤画派
题材：花鸟画
材质：纸本
实际尺寸：30cm×1053.5cm

　　《杂花图》卷共描绘了十三种植物花卉，起首为牡丹，紧随着分别绘石榴、荷花、梧桐、菊花、南瓜、扁豆、紫薇、紫藤、芭蕉和梅，尾卷是兰和竹。此画卷下笔遒劲，墨彩纷呈，点线飞舞，画家用笔流畅自如，以酣畅淋漓的"胶墨"赋予了每种植物生命力，使每种植物都具有独特的姿态和风格，看起来栩栩如生。此画卷虽然是花鸟题材的泼墨作品，但画卷中展现出来的气势丝毫不输山水画，画中墨色波澜起伏，从中能领略到独特的墨韵。

第7章 明代

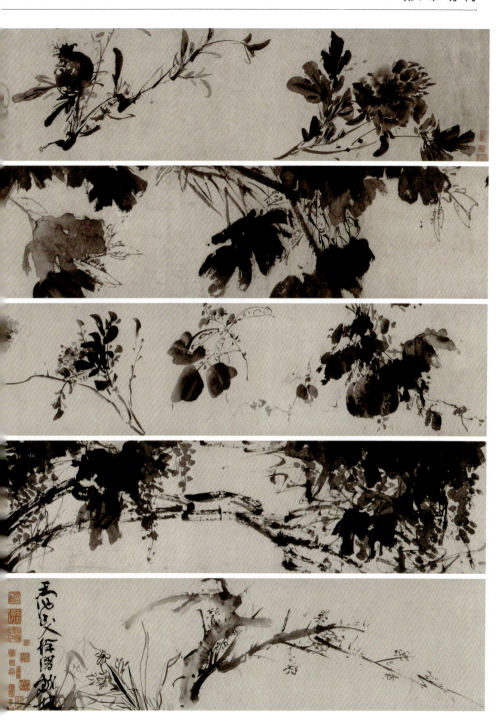

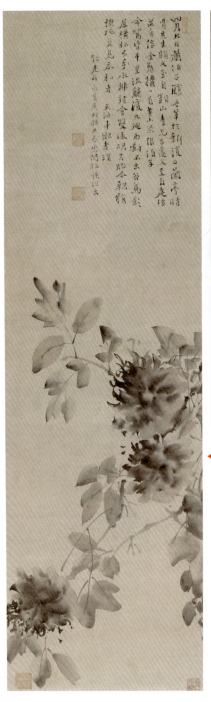
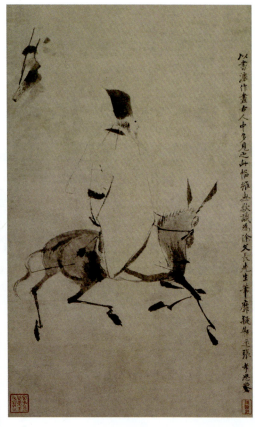

◀ **水墨牡丹图**

创作者：徐渭
创作年代：明代
风格流派：青藤画派
题材：花鸟画
材质：纸本
实际尺寸：109.2cm×33cm

　　徐渭很喜欢画牡丹，这幅《水墨牡丹图》是其代表作之一。画面不用色彩，以水墨绘牡丹三朵，并留有大片空白。画中牡丹及叶用大笔点染而成，墨色滋润而生动，用较深的墨色点出花瓣和花蕊，笔墨浓淡控制得宜，并描绘出花的层次，枝茎及叶脉则用线条画出，淡雅的墨色赋予了牡丹清雅脱俗的格调和神韵。

第7章 明代

◀ **驴背吟诗图**

创作者：徐渭
创作年代：明代
风格流派：青藤画派
题材：花鸟画
材质：纸本
实际尺寸：112.2cm×30cm

徐渭留下的人物画作品并不多，此画以骑驴吟诗为题材，画面构图简略，笔墨简练，画中老翁身穿长袍，悠然自得地骑在驴背上，手牵缰绳，似在吟诗。此作着笔不多，画家以"减笔"法画人物，这是一种与"细笔"相区别的笔法，减笔法力求单纯简括，是"以貌取神"的技法，虽然笔简意赅，但多一笔不成，少一笔也不成，很考验画家的笔墨功力。

此作以寥寥数笔便勾画出人物和驴子的神形，画面用笔绝非胡涂乱抹，而是画家精心斟酌的结果，画作所展现的笔墨意趣也是此幅画取胜之处。

榴实图 ▶

创作者：徐渭
创作年代：明代
风格流派：青藤画派
题材：花鸟画
材质：纸本
实际尺寸：91.4cm×26.6cm

《榴实图》是徐渭重要的代表作之一，画中作者以狂草题诗："山深熟石榴，向日便开口。深山少人收，颗颗明珠走。"画家将自己比喻为深山的石榴，反映了其自叹无人赏识、怀才不遇的心境。

画中绘倒垂石榴一枝，硕果成熟，果实已裂开。支撑石榴的是苍劲有力的枝干，榴叶稀疏，虽寥寥数笔，但却能给观者无穷的回味。此画笔墨简约而意境深远，是典型的大写意风格，这种技法不拘泥于细节的描绘，强调神韵和精神情感的传达。画家保持了以往的"减笔"画法，画面上留有大块空白，是以简取胜的佳作。

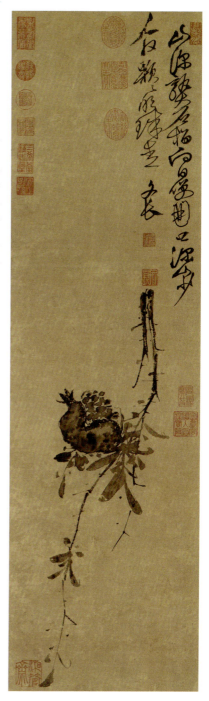

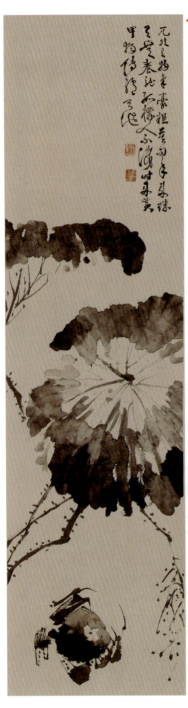

◀ 黄甲图

创作者：徐渭
创作年代：明代
风格流派：青藤画派
题材：花鸟画
材质：纸本
实际尺寸：114.6cm×29.7cm

黄甲是一种大蟹，此画绘一蟹二荷，画中作者自题诗："兀然有物气豪粗，莫问年来珠有无。养就孤标人不识，时来黄甲独传胪。"画中荷叶宽阔但叶片萧疏，呈现出凋零之势，叶杆细而劲，一只螃蟹缓缓爬行。此作构图简洁，笔墨精练，画中的蟹看似随意画出，但却集诸多笔法为一体，包括浓、淡、枯、湿等用墨技法，螃蟹的造型写意形神俱在。

值得注意的是，徐渭在绘画时在水墨中加入了适量的胶，避免了水墨渗散，这也是此画特色所在。

蟹鱼图 ▼

创作者：徐渭
创作年代：明代
风格流派：青藤画派
题材：花鸟画
材质：纸本
实际尺寸：28.7cm×98.1cm

此画中描绘有一蟹一鲤，右侧一只螃蟹用螯钳夹住芦花，自题："钳芦何处去，输与海中神，文长。"左侧一只鲤鱼跃出水面，自题"满纸寒腥吹鬣风，素鳞飞出墨池空，生憎浮世多肉眼，谁解凡妆是自龙，渭宝。"画中用笔看似草草，但蟹和鱼都自然生动，画家用细劲的墨笔挑出爪尖，表现出了螯爪的强劲有力，鱼跃水面溅起水花仅用几簇墨点便生动呈现，结合诗意更增添了画作的艺术内涵。

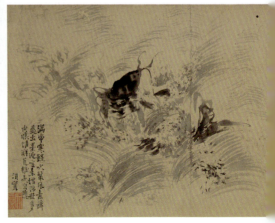

第 7 章 明 代

花竹图 ▶

创作者：徐渭
创作年代：明代
风格流派：青藤画派
题材：花鸟画
材质：纸本
实际尺寸：337.6cm × 103.5cm

　　此画轴采用大写意画法，以水墨绘竹石花卉，画中的奇石和树叶在水墨中加入了适量的胶。画家将奇石置于画面右下角，呈斜势向左伸出，山石之后有翠竹、花草，翠竹枝干高挺，竹叶疏密有致，竹旁还有芭蕉树、桃树，几株植物相互交织在一起。画左侧留有空白，有画家行书自题款识题跋。

　　此画墨色具有丰富的层次变化，奇石、竹、桃、芭蕉各具神态，画中竹竿以墨线双勾白描画出，石面用大笔刷出，从墨色中还可窥见水墨流动带来的笔墨韵味，画家用笔灵活多变，使画作具有生动感和独特的艺术魅力。

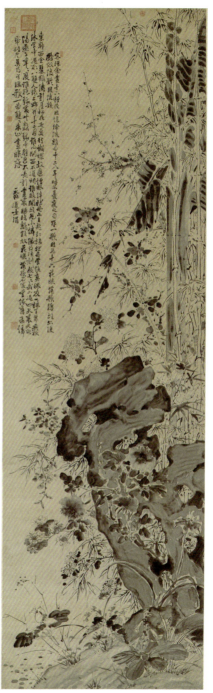

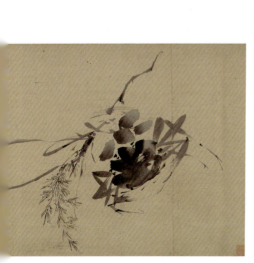

周之冕(字服卿,号少谷,1521–卒年不详),长洲(今江苏省苏州市)人。明代书画家,活跃于万历年间,擅长花鸟画,善用勾勒法画花,与同时代的苏州画家们开创了勾花点叶派,在花鸟画坛上影响了明末及清代的笔墨风格,为吴门画派重要画家。

◀ **衢歌介寿图**

创作者:周之冕
创作年代:明代
风格流派:吴门画派
题材:花鸟画
材质:绢本
实际尺寸:138.1cm×56.7cm

此画是周之冕的精品佳作,画中花鸟自然生动,画中有八只八哥,分散栖于山石间和树上,画中月季、树木、山石安排恰到好处,展现了花鸟的神韵。

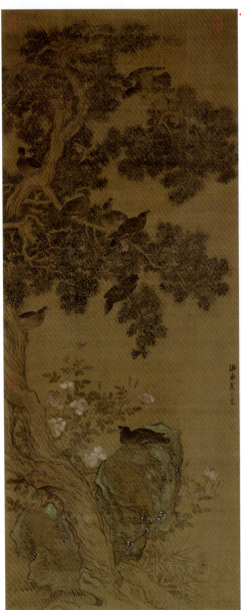

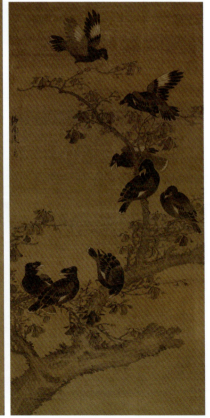

梅花野雉图 ▶

创作者：周之冕
创作年代：明代
风格流派：吴门画派
题材：花鸟画
材质：纸本
实际尺寸：134.5cm×33.6cm

此画以梅花、野鸡为主体，画中梅树枝杆粗壮苍劲，枝条曲折，朵朵梅花绽放于枝头，或含苞待放，或热烈盛开，一只野雉栖于梅杆上，翎毛丰满，尾羽极长。此幅画作主题突出，画中野雉神态惟妙惟肖，梅花、竹叶生动自然，反映了画家高超的艺术造诣。

◀ 八百长春图

创作者：周之冕
创作年代：明代
风格流派：吴门画派
题材：花鸟画
材质：绢本
实际尺寸：111.8cm×50cm

此画描绘有八只八哥，画中的八哥的形态各异，有的收起了翅膀安静地栖息在树上，有的则刚拍翅降落于枝头，画家生动形象地展现了八哥形貌神情，每只八哥看起来都栩栩如生，体现了画家对飞禽的细心观察，故其所画的禽鸟才能真实形象，意态生动。

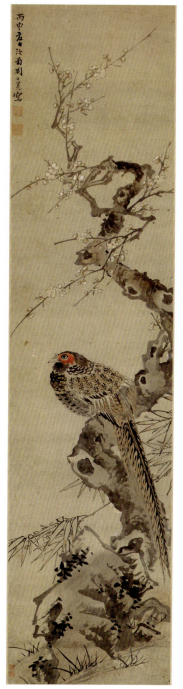

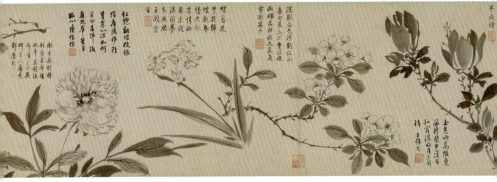

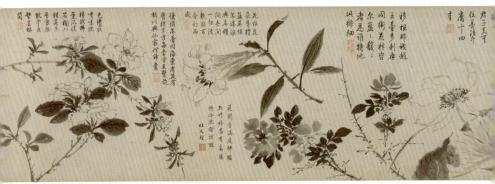

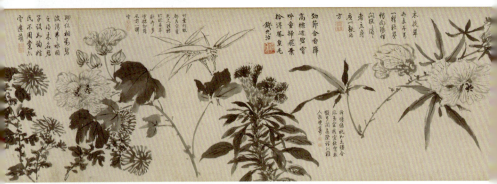

百花图 ▲

创作者：周之冕
创作年代：明代
风格流派：吴门画派
题材：花鸟画
材质：纸本
实际尺寸：31.5cm×706cm

《百花图》卷是周之冕晚年之作，画卷描绘了多种折枝花卉，有牡丹、玉兰花、兰花、菊花、梅花等，画中花卉生机盎然，每一种花卉，都有其独特的情态和韵味，展现了画家高超的绘画技巧。画中花卉众多，但布局疏密有致，整体色彩清雅纯朴，在绘画技法上，画家以写意的手法勾写、涂抹花叶和枝干，体现了"勾花点叶"的特点。

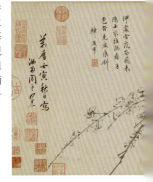

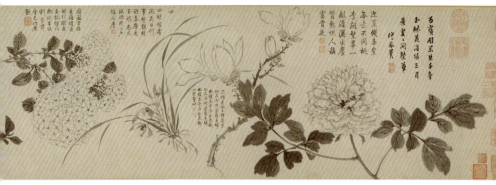

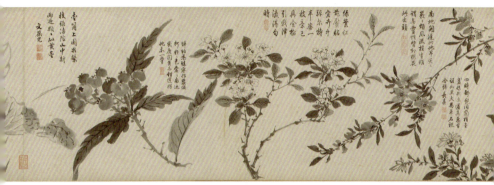

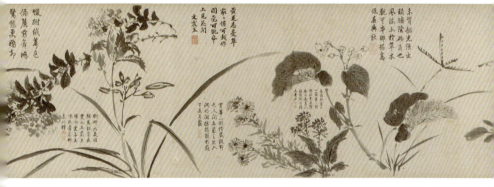

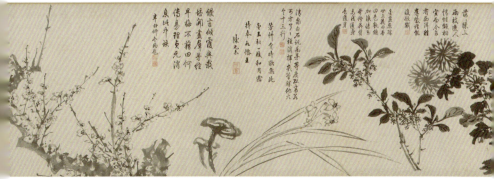

丁云鹏

丁云鹏（字南羽，号圣华居士，1547–约1628），休宁（今安徽省休宁县）人，明代画家。擅长画人物、佛像，尤工白描，兼能山水。其画以人物、佛道最负盛名，并绘制了不少书籍插图，对当时木版刻画艺术具有一定影响。早年人物画用笔细秀严谨，晚期趋于沉着古朴，自成一家。

◀ 三教图

创作者：丁云鹏
创作年代：明代
风格流派：无
题材：人物画
材质：纸本
实际尺寸：115.6cm×55.7cm

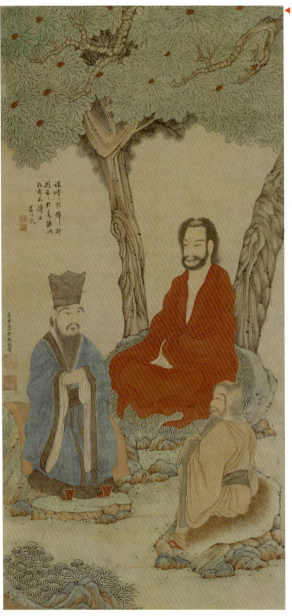

《三教图》是作者的想象之作，画面描绘了红衣罗汉、老子、孔子坐于树下相谈的场景。画中的红衣罗汉眉头紧锁，似乎正在思索，孔子身穿蓝色长袍，看起来儒雅敦厚，老子长眉疏发，正注视着孔子。画中的三个人物个性形象鲜明，从其面部表情还能看出人物的心理、情绪。从技法上来看，人物服饰衣纹采用了高古游丝描法，线条平滑流畅、细劲有力，服饰有红、蓝、赭等颜色，色彩和谐又有对比。画中山石树木以石青、石绿为主色，色彩淡雅。

第 7 章 明 代

玉川煮茶图 ▶

创作者：丁云鹏
创作年代：明代
风格流派：无
题材：人物画
材质：纸本
实际尺寸：137.3cm×64.4cm

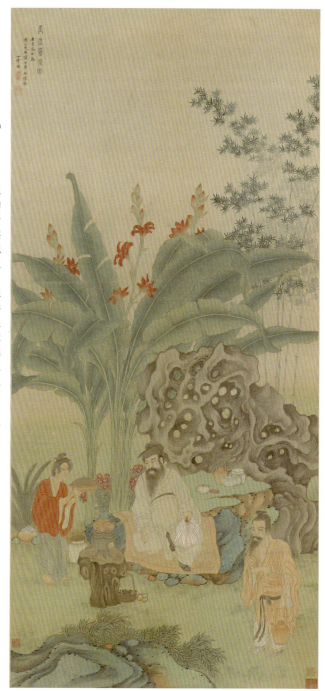

《玉川煮茶图》描绘了煮茶的情景，画中身着便服盘坐于青石上，手持羽扇的是卢仝，其是唐朝诗人，号玉川子。他身旁的石桌上摆放着茶具，其正全神贯注地注视着茶炉，两名仆人一人双手端盒，一人手提水壶。画中人物和背景都刻画得很精细，芭蕉树茎叶茂盛，鲜艳的花朵点缀在绿叶间。人物背后的湖石造型奇特，纹理清晰，湖石后还有几株挺拔的翠竹，展现出勃勃生机。画中人物描绘细腻生动，画家通过人物的衣着、神情和动作来体现人物之间的相互关系，身穿红衣的仆人看着卢仝，将观者视线引向卢仝，卢仝则看向茶炉，从而突出了煮茶这一主题。

董其昌

董其昌（字玄宰，号思白，又号香光居士，1555–1636），华亭（今上海市松江区）人，明朝后期大臣、书画家。精于书画鉴赏，在书画理论方面主张"南北宗"，擅长画山水画，形成著名山水画派"松江派"，画作及画论对明末清初的画坛影响甚大。

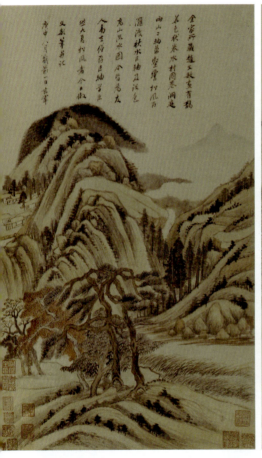
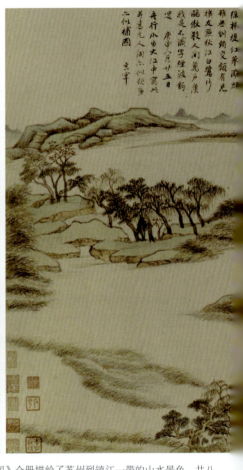

秋兴八景图 ▲

创作者：董其昌
创作年代：明代
风格流派：松江画派
题材：山水画
材质：纸本
实际尺寸：53.8cm×31.7cm

《秋兴八景图》全册描绘了苏州到镇江一带的山水景色，共八开，这里展示了其中的四开。画作整体构图简约大气，对景物的处理充满着灵动的变化，采取以颜色直接勾勒、渲染、皴擦等"没骨法"，用不同深浅、不同冷暖的颜色点染山石、树叶、草木等，色彩层次分明、明亮秀丽。画中山石秀润，红叶掩映，水色苍茫，增添了秋意，也凸显了主题的意境，全册均有董其昌行楷题记及署款。

左起第一幅描绘巍峨的峰峦，长松矗立，红枫似火，题款："余家所藏赵文敏画有鹊华秋色卷、水村图卷、洞庭两山二轴、万壑响松风、百滩渡秋水巨轴及设色高山流水图，今皆为友人易去，仅存巨轴学巨然九夏松风者，今日仿文敏笔并记。"

第7章 明代

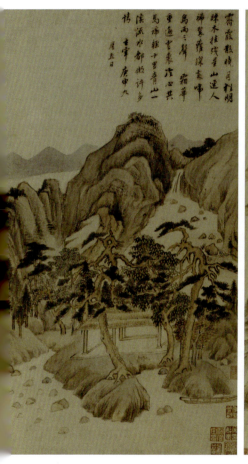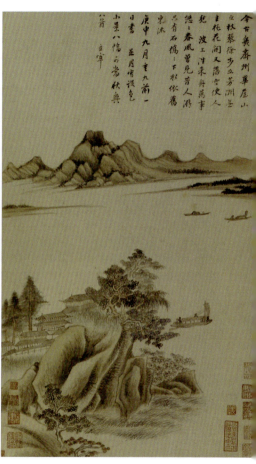

第二幅描绘疏林堤岸,青山远隐,画面颇有秋意,题款:"黄芦岸白萍渡口,绿杨堤红蓼滩头。虽无刎颈交,颇有忘机友。点秋江白鹭沙鸥,傲杀人间万户侯。我是不识字烟波钓叟。"

第三幅描绘一堂舍掩映于青林长松间,空寂无人,给人空荡、寂静之感,题款:"霁霞散晓月犹明,疏木挂残星。山径人稀,翠萝深处,啼鸟两三声。霜华重迫驼裘冷,心共马蹄轻。十里青山,一溪流水,都做许多情。"

第四幅近景处描绘江边楼阁,江面上有几艘船只,远景山峰连绵,题款:"今古几齐州,华屋山丘。杖藜徐步立芳洲。无主桃花开又落,空使人愁。波上往来舟,万事悠悠。春风曾见昔人游。只有石桥桥下水,依旧东流。"

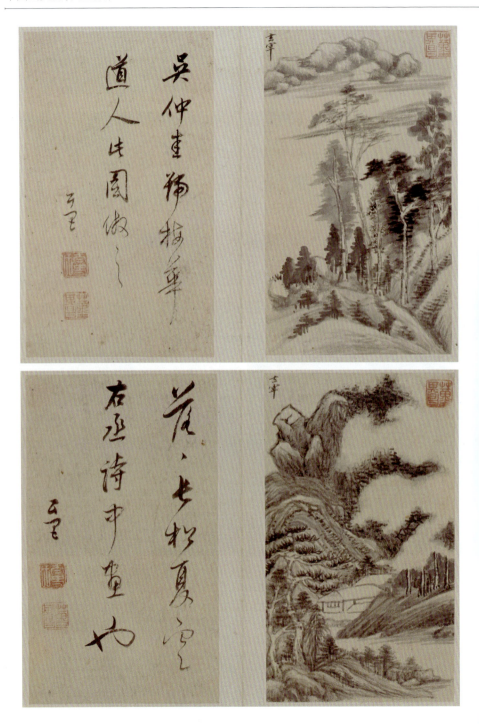

第 7 章 明 代

◀ **山水图**

创作者：董其昌
创作年代：明代
风格流派：松江画派
题材：山水画
材质：纸本
实际尺寸：21.2cm×13cm（每开）

《山水图》全册共有十开，册中多画山水树石，这里展示了其中的两开。左侧第一开描绘溪流两岸，近景处树木丛生，对开自书："吴仲圭号梅华道人，此图仿之。其昌。"

左侧第二开描绘重峦叠嶂，山间云雾缭绕，房屋茅舍隐于其间。对开自书"落落长松夏寒，右丞诗中画也。其昌。"

此画册山石多用披麻皴、点子皴，或直接以干笔皴擦，墨色富有层次，体现了其笔墨技法。

佘山游境图 ▶

创作者：董其昌
创作年代：明代
风格流派：松江画派
题材：山水画
材质：纸本
实际尺寸：98.4cm×41cm

此画是董其昌创作的游记性山水画，画中自题："丙寅四月，舟行龙华道中，写佘山游境。先一日宿顽仙庐。十有四日识。思翁。"根据自题可知，其正行舟至龙华镇，回想起前一日游玩画面，遂画下了佘山的湖光山色。

此幅以行书笔法入画，山水树石运笔灵活多变，墨色干湿浓淡得宜，形象地展现了佘山境内湖光山色的疏淡幽静之美。

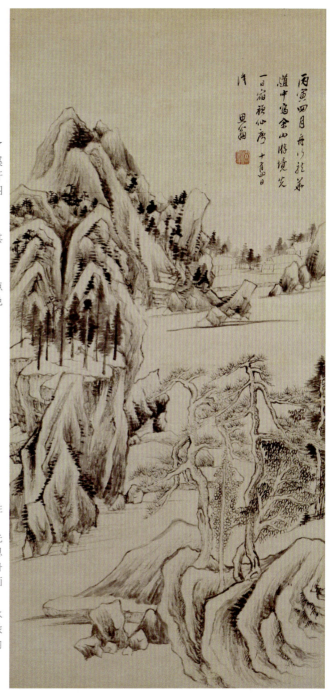

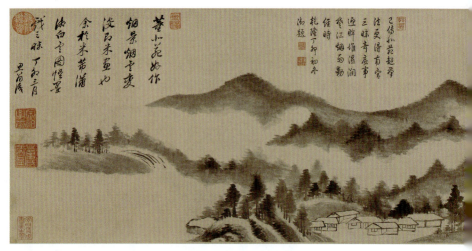

潇湘白云图 ▲

创作者:董其昌
创作年代:明代
风格流派:松江画派
题材:山水画
材质:纸本
实际尺寸:25cm×258cm

此长卷以"白云"为主题,画中山峦起伏,云雾缥缈,群峰在云雾的笼罩下显得朦胧,宛如仙境一般。山谷中坐落数间房舍,山间林木葱郁,描绘出江南山光水色的优美景色。画中浮云没有任何笔墨的痕迹却富有流动之态,云雾之中树林和山谷时隐时现,白云与山头、树丛形成对比,虚中又见实,生动地展现了白云缭绕的迷雾景色。画中山石以不同浓淡的墨色来表现立体感。全画体现了画家在笔墨运用上的深厚功力。

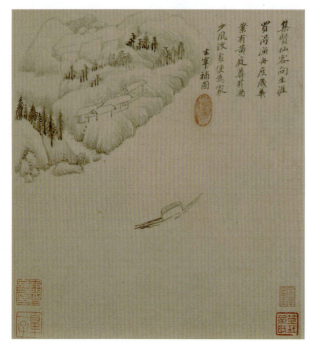

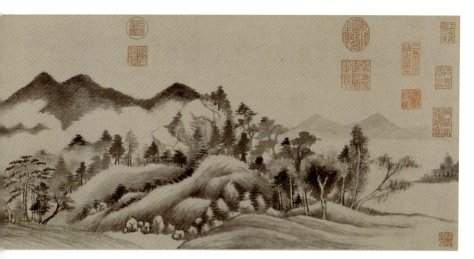

山水图

- 创作者：董其昌
- 创作年代：明代
- 风格流派：松江画派
- 题材：山水画
- 材质：纸本
- 实际尺寸：24.8cm×24.8cm

《山水图》全册共七开，这里展示了三开。这套画册构图很有特点，左侧第一开取边角之势构图，画面右侧留白，左上角是丘壑丛林，山脚下临水处坐落数间房屋，一叶扁舟行于水面上。第二开以宽阔的水面将画面分出远山和坡石，此画设色淡雅清新，较好地表达出文人情趣。第三开构图疏朗，近景处描绘树木几株，远方平坡缓丘，更远处山峦隐约可见山头。此画册为小画幅，画中山水自然有趣，极富艺术意韵。

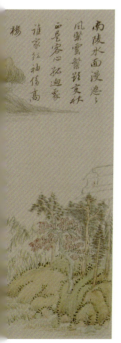

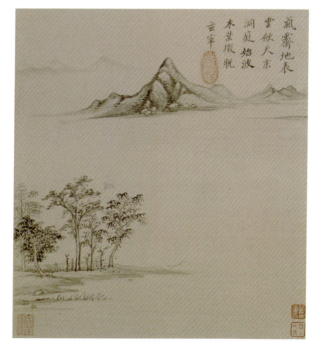

 蓝瑛

　　蓝瑛（字田叔，号蝶叟、石头陀、西湖山民、东郭老农等，1585-1664），钱塘（今浙江省杭州市）人。明代杰出画家，浙派后期代表画家之一，画史上称之为"后浙派"。擅长画山水，其山水宗法唐宋元诸家，又能自成一家。钱塘又称武林，后人将蓝瑛和从其学画的刘度、蓝孟、蓝深等合称"武林画派"。

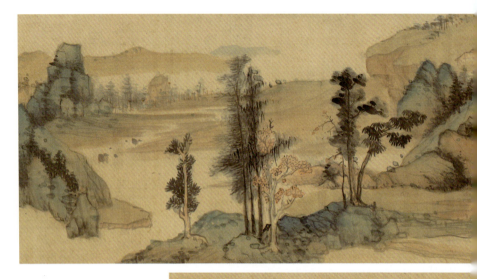

溪山秋色图 ▲

创作者：蓝瑛
创作年代：明代
风格流派：武林画派
题材：山水画
材质：绢本
实际尺寸：27cm×183cm

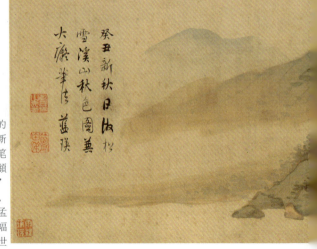

　　《溪山秋色图》是蓝瑛早期的绘画佳作，画末作者自题："癸丑新秋日，仿松雪溪山秋色图兼大痴笔法。蓝瑛。"其中，松雪是赵孟頫的号，大痴是黄公望的号，"癸丑"为明朝万历四十一年（1613年），画家时年29岁，其自言借鉴了赵孟頫的风格和黄公望的笔法，这幅《溪山秋色图》也是蓝瑛目前存世最早的山水画。

第7章 明代

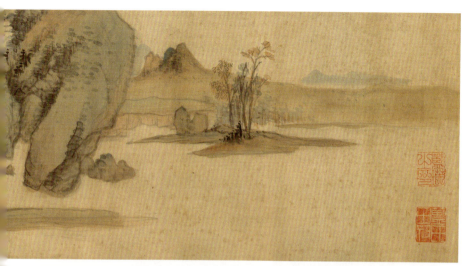

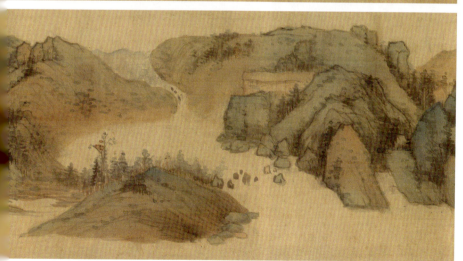

　　画卷右起是大片水域，远山被云雾遮掩，轮廓模糊，显得格外朦胧。画卷中部山石突起，山坡上的树木零星散落，山腰处村落隐约可见，溪流蜿蜒从山间流过，卷尾山势渐缓，以平静的水面收尾。在蓝瑛的画作题款中常常能看到仿某家之作，但所画均有自己的面貌。此画卷水墨饱满，画家用笔清润通透，色彩浓淡相宜，具有一种透明感。

◀ 白云红树图

创作者：蓝瑛
创作年代：明代
风格流派：武林画派
题材：山水画
材质：绢本
实际尺寸：189.4cm×48cm

此画以没骨法画山石，山石以石青、石绿渲染，树叶采用了朱砂、白粉等色彩，整个画面色彩绚烂丰富，又典雅清新，画家用色大胆，脱离了传统色彩观念的束缚，营造出了一种特殊的装饰效果。此画左上自题："白云红树。张僧繇没骨画法，时顺治戊戌清和，画于听鹤轩。西湖外民蓝瑛。"但实为画家独创的画风，此画也是蓝瑛青绿设色的代表作。

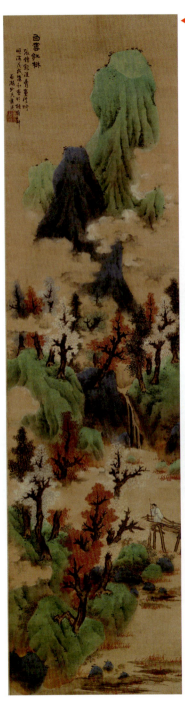

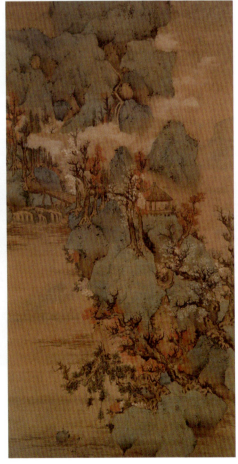

溪山雪霁图

创作者：蓝瑛
创作年代：明代
风格流派：武林画派
题材：山水画
材质：绢本
实际尺寸：82.3cm×28.9cm

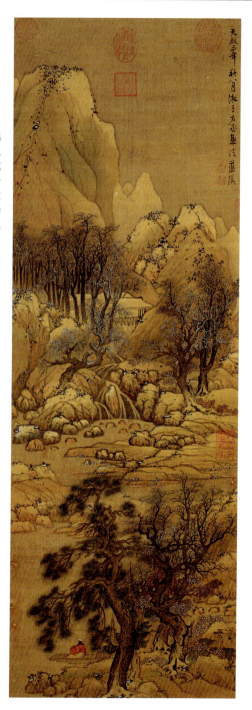

此画绘溪山雪后放晴之景，画面以高远法构图，山峦具有高耸入云的气势，画面左上方溪山白雪皑皑。中景乱石连绵，山间杂树成林，树木的枝丫上覆盖着薄雪。坡石堤岸下一条溪河静静流淌，河中可见碎石，沿着溪流往下，山下松柏上的白雪已消融，一旁红叶上仍残留着点点白雪。一位红衣文人坐于船中，似乎正在欣赏此刻的美景。

画面运用了赭石、石青、石青等色彩，色彩丰富，且墨色浓淡变化自然，生动表现了雪后放晴的山川美景。

仿张僧繇青绿山水图

创作者：蓝瑛
创作年代：明代
风格流派：武林画派
题材：山水画
材质：绢本
实际尺寸：177×90.1cm

此画是一幅青绿没骨山水画，虽仿张僧繇没骨青绿法，但仍以作者自己的绘画风貌为主。画面构图紧凑，山峦呈对角斜向走势。远处山头崎岖叠嶂，中景山石参差不齐，间以树木。山石间坐落着一间茅屋，屋中有一人侧坐。近景处为临水坡石，树枝向河面延伸。此画以石绿、石青渲染山石，色彩又有浓浅深浅的变化，以白粉表现白云的缭绕变幻，几棵红色树木与青绿的山石形成强烈的色彩对比，白色的树木又增加了画面的明亮之感。

秋色梧桐图

创作者：蓝瑛
创作年代：明代
风格流派：武林画派
题材：花鸟画
材质：纸本
实际尺寸：65cm×32cm

此画采用了传统"折枝"的构图法，画中梧桐和丹枫不画全株，只截取从树干上折下来的部分花枝。画中梧桐与丹枫的枝头呈下垂之势，一只鸟儿立于枝上，画面的枝条呈纵横关系，枝叶疏密有致，布局具有视觉美感。画中墨色浓淡适度，以浓墨绘梧桐宽大的叶面，丹枫以淡彩晕染叶面，画家笔法活脱，反映了其娴熟的笔墨技巧。

澄观图 ▶

创作者：蓝瑛
创作年代：明代
风格流派：武林画派
题材：山水画
材质：纸本
实际尺寸：42.5cm×23.2cm

《澄观图》全册共八开，"澄观"一语出自南朝宋时期画家宗炳的《画山水叙》，指通过欣赏山水画来使心灵达到清澈、宁静的状态。此画册有北方山岳风光，也有江南水乡之景。左画（上）中的山岳山势峻峭，突兀耸立，表现出了北方山岳的特点。右画（下）则生动描绘了江南的自然景观。

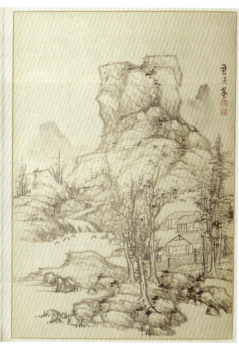

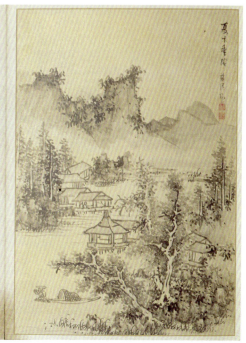

陈洪绶

陈洪绶（字章侯，号老莲、悔迟，1599-1652），诸暨（今属浙江省）人。明代著名书画家、诗人，擅长画山水、人物、花鸟。其画大胆创新，擅用夸张变形手法，风格独树一帜，画风对后世有巨大影响，著有《宝纶堂集》《避乱草》等作品集。

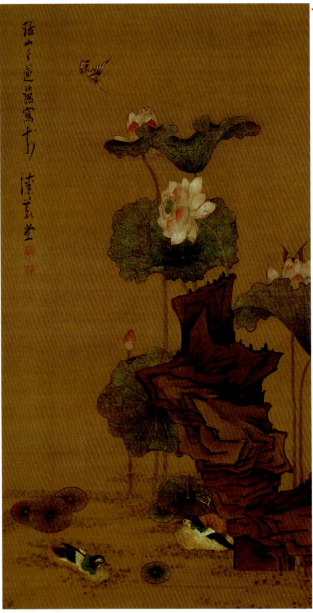

◀ **荷花鸳鸯图**

创作者：陈洪绶
创作年代：明代
风格流派：文人画
题材：花鸟画
材质：绢本
实际尺寸：183cm×98.3cm

荷花历来广受文人墨客喜爱，此画以荷花为主题，画中为荷塘一角，四朵荷花或含苞待放，或怒放盛开，或羞涩初绽，两只彩蝶在空中翩翩起舞，一只已停在花心。荷花下端，一对鸳鸯悠闲地浮在水面上，仔细看鸳鸯的一旁还有一只青蛙正隐伏于荷叶上。右侧湖石雄奇，与娇美的荷花形成刚与柔的对比。

蕉林酌酒图 ▶

创作者：陈洪绶
创作年代：明代
风格流派：文人画
题材：花鸟画，人物画
材质：绢本
实际尺寸：156.2cm×107cm

此画描绘了夏日蕉林中悠闲酌酒的情景。画中的芭蕉叶宽大翠绿，湖石高耸嶙峋，一位文人坐于石几旁品尝美酒，另有两人正在煮酒。全画以青绿色调为主，同时用少量的朱红点缀，色彩淡雅又有一定的对比效果。画家用笔细劲，线条有长短、疏密、粗细的变化，展现了画家精湛的绘画技艺。

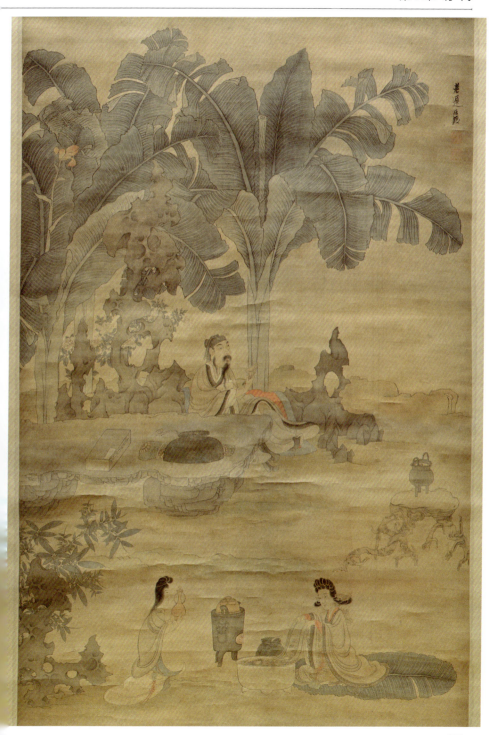

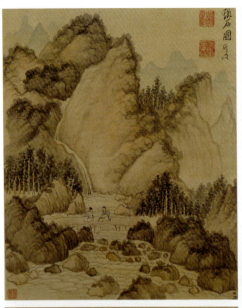 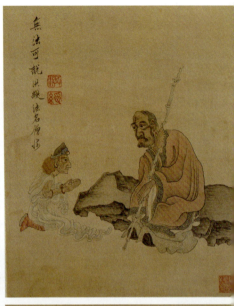

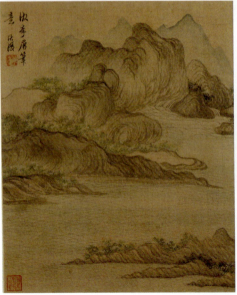 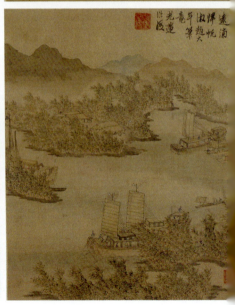

杂画图 ▲

创作者：陈洪绶
创作年代：明代
风格流派：文人画
题材：山水画，人物画，花鸟画
材质：纸本
实际尺寸：30.2cm×25.1cm

《杂画图》全册共八开，是陈洪绶的代表作之一，涵盖山水画、人物画和花鸟画，每开均有作者题跋及款印。画中人物采用了夸张变形的手法，人物形象看起来颇为奇特，比如这里的第二幅，画中绘一拄杖罗汉坐于大石上，罗汉对面有一人正在跪拜，跪拜之人身着长袍，衣饰富有装饰意味，整体造型具有异国情调，颇具特色。画页上作者自题为"无法可说"，更具有发人深省的意味。

第7章 明代

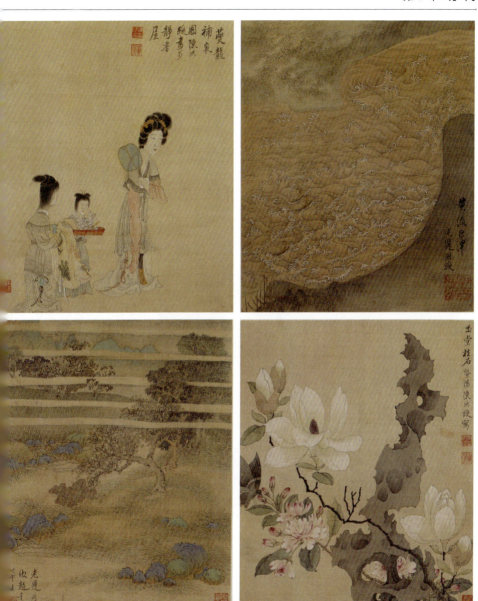

除人物画外，此画页中的山水、花鸟画同样精彩绝伦。比如"黄流巨津"画页，画面上黄河之水波涛汹涌，河中船只随着波涛摇荡，画中水纹细致生动，是一幅颇具特色的山水画。另一画页"玉兰柱石图"，画右侧绘一太湖石，太湖石旁一支玉兰花轻盈绽放，另一侧后面露出一支海棠花，彩蝶扑花。稳重坚硬的太湖石衬托出花朵的轻盈柔美，在色彩上，湖石的色彩也衬托了花朵的洁白。整体来看，此画页用笔细劲，线条勾勒精细，设色明丽温和，风格独特。

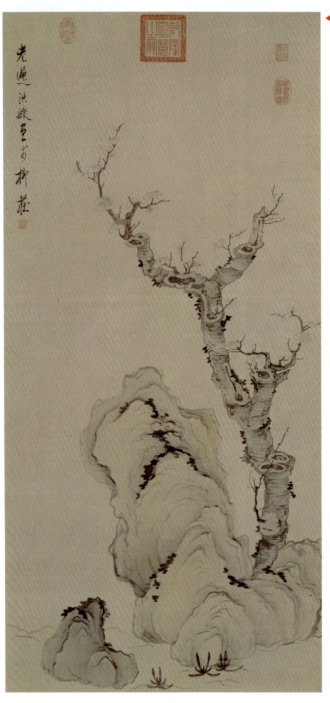

梅石图

创作者：陈洪绶
创作年代：明代
风格流派：文人画
题材：花鸟画
材质：纸本
实际尺寸：115.2cm×56cm

此画描绘梅树湖石，画中立一大一小湖石，一株梅树从石后伸展出来，梅树枝干被截去诸多，枝头绽放朵朵梅花。这幅《梅石图》轴构图简约，画法简率古拙，画家以细笔淡墨轻描枝头的梅花，再以浓墨点花蕊，梅花显得洁白无瑕。梅树枝干则以浓、枯墨笔勾勒，体现出梅树已历经岁月的沧桑。画中湖石用线勾出外形，再以淡墨渲染，湖石与梅树形成对比，互相衬托。

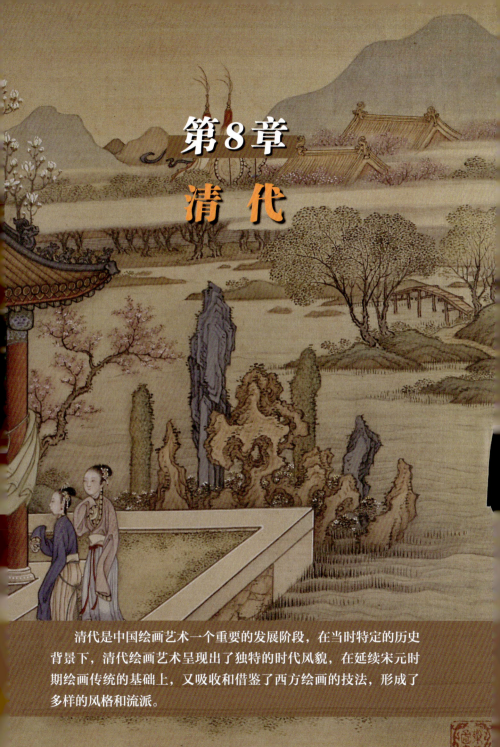

第8章
清 代

清代是中国绘画艺术一个重要的发展阶段，在当时特定的历史背景下，清代绘画艺术呈现出了独特的时代风貌，在延续宋元时期绘画传统的基础上，又吸收和借鉴了西方绘画的技法，形成了多样的风格和流派。

王时敏

王时敏（本名王赞虞，字逊之，号烟客，又号偶谐道人，晚号西庐老人，1592–1680），南直隶苏州府太仓州（今江苏省）人，师从董其昌，大学士王锡爵之孙，翰林编修王衡之子。"清初四王"之首，"清初六大家"之一，中国明末清初画家。

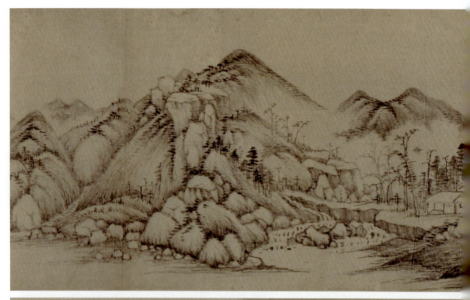

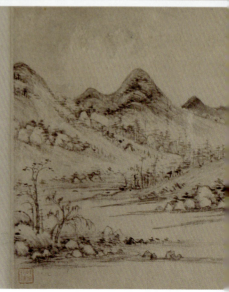

长白山图卷

创作者：王时敏
创作年代：1633年
风格流派：娄东派
题材：山水画
材质：纸本
实际尺寸：31.5cm×201cm

《长白山图卷》绘于明崇祯六年（1633年），王时敏时年42岁，这是其早期代表作。据题跋可知，此画是"御史大夫张公"坐落在山东邹平西南会仙山的别墅，因山中云气常白，故又名长白山。

《长白山图卷》所表现的是王时敏等文人雅士在明王朝处于摇摇欲坠的境地时，对宁静幽雅的隐居环境的向往，该画笔触细腻流畅，墨色淡雅，是画家逐渐形成个人画风期间的重要作品。

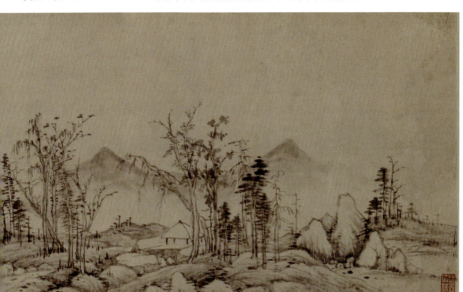

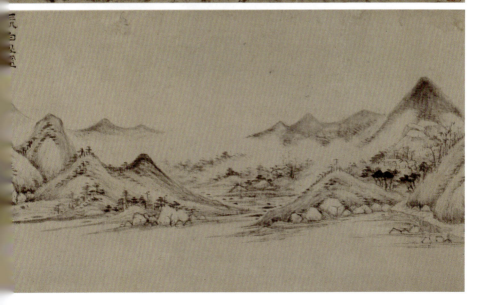

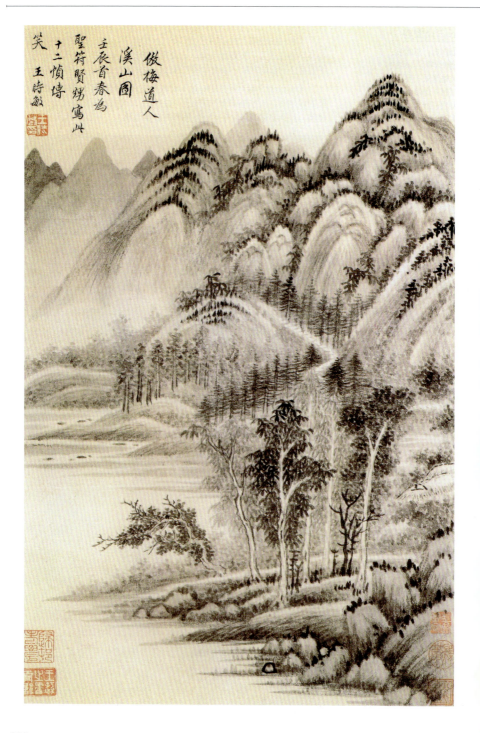

第8章 清代

◀ 仿梅道人溪山图

创作者：王时敏
创作年代：1652年
风格流派：娄东派
题材：山水画
材质：绢本
实际尺寸：90cm×42cm

《仿梅道人溪山图》为王时敏60岁（清顺治九年，1652年）时创作的精品佳作，虽是仿作，但王时敏融合古人笔墨技巧而形成自己的风貌，体现了王时敏炉火纯青的艺术绘画造诣。

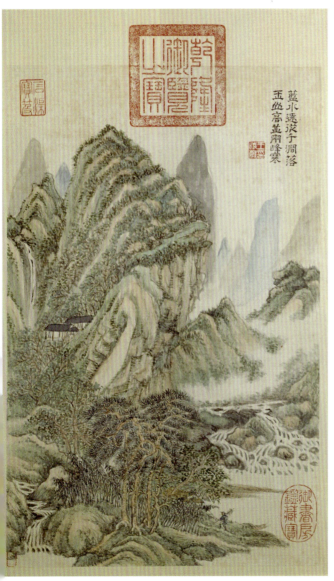

◀ 杜甫诗意图册—丛山落涧

创作者：王时敏
创作年代：1665年
风格流派：娄东派
题材：山水画
材质：纸本
实际尺寸：39cm×25.7cm

《杜甫诗意图册》是王时敏依据杜甫诗意为外甥董旭咸绘制的画册，共12开，分别对应杜甫的12句诗句。

王时敏作画，极力主张恢复古法，反对自出新意，曾自白："迩来画道衰漓，古法渐湮，人多自出新意，谬种流传，遂至邪诡不可救挽。"王时敏的杜甫诗意图第一开画卷名为《丛山落涧》，源自杜甫诗句："蓝水远从千涧落，玉山高并两峰寒。"此册作于康熙乙巳年（1665年），彼时王时敏74岁。

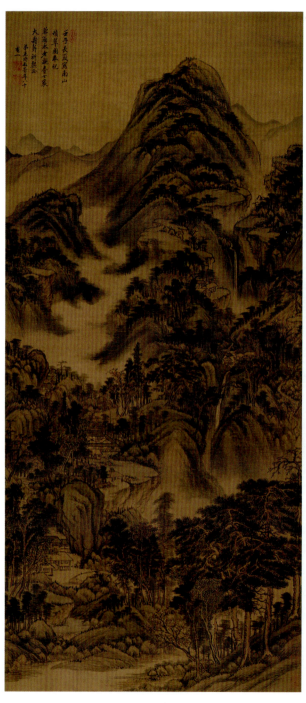

南山积翠图

创作者：王时敏
创作年代：1672年
风格流派：娄东派
题材：山水画
材质：绢本
实际尺寸：147.1cm×66.4cm

《南山积翠图》作题："壬子长夏写南山积翠图，奉祝蓉翁太老亲台七襄大寿并祈粲正。弟王时敏时年八十有一。"由此题款可知，这是王时敏为人贺寿之作。

南山积翠图按远、中、近三景布局，画作近景刻画了山下郁郁葱葱的松树，借此意象凸显出"贺寿"这一主题。中景的山体更险要，一路蜿蜒向上，瀑布、雾霭穿插于山间，烘托出了山石的奇险之势。远景中间山峰如柱，是整个画面的精髓和气势所在。

第 8 章 清 代

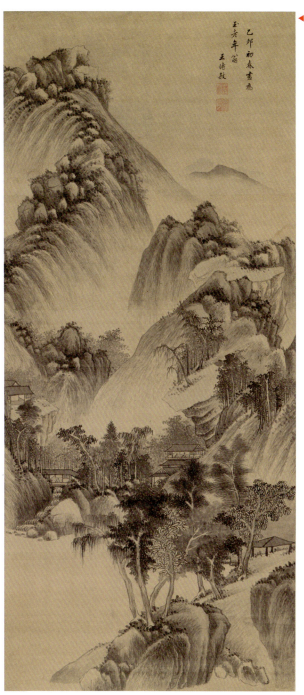

◤ 山楼客话图

创作者：王时敏
创作年代：清代
风格流派：娄东派
题材：山水画
材质：纸本
实际尺寸：116.3cm×52.4cm

　　《山楼客话图》是王时敏八十岁以后的作品，此时的王时敏绘画技艺纯熟，在构图和布景方面也十分老到。

　　此画以高远法构图，白云、瀑布、楼阁穿插于重峦叠嶂的林木间，层次感和递进感极强，呈现出一种重峦叠嶂的丰富画面，同时又不失留白，给欣赏者留下想象的空间。

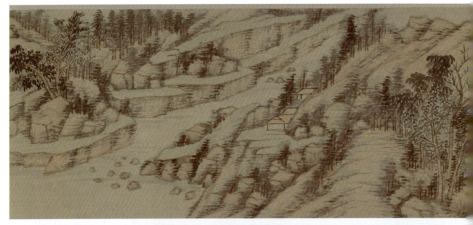

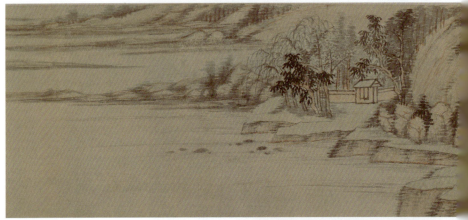

浅绛溪山图

创作者：王时敏
创作年代：清代
风格流派：娄东派
题材：山水画
材质：纸本
实际尺寸：26cm×651cm

《浅绛溪山图》是王时敏晚年所绘的长卷画作，此画作图布置有序，从右到左景物逐步映入眼帘，由繁到简，最后再以一片山石收尾，秩序井然，留白合理，透出一派宁静、自然之气息。

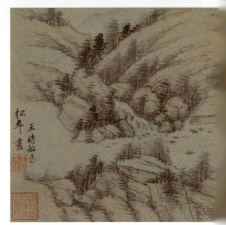

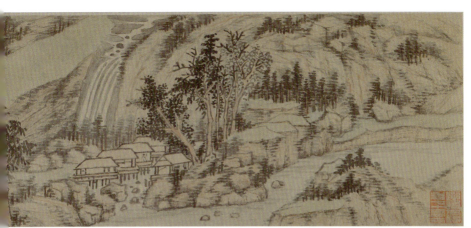
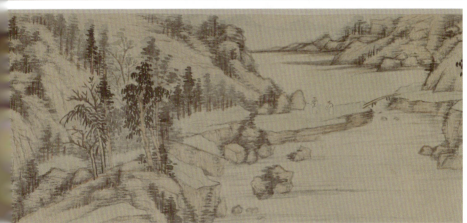
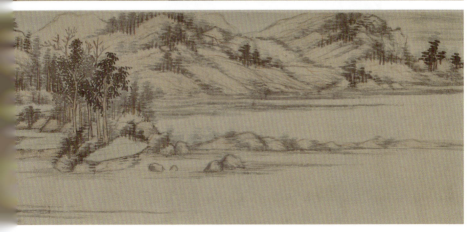

 王鉴

王鉴(字元照,又字圆照,号湘碧、染香庵主,1598-1677),江苏太仓人,明刑部尚书王世贞之孙,"清初六家"之一、"四王吴恽"之一,中国明末清初画家。王鉴年少时受文学艺术熏陶,遍临五代宋元名作,领略古人运笔用墨之道,擅长画山水。

◀ **梦境图**

创作者:王鉴
创作年代:1656年
风格流派:娄东派
题材:山水画
材质:纸本
实际尺寸:162.8cm×68cm

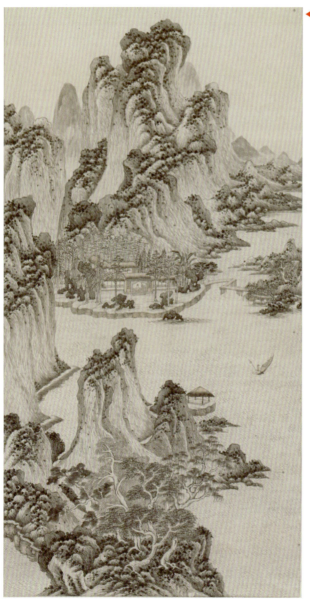

《梦境图》创作于为顺治十三年(1656年),是王鉴58岁时创作的一幅山水画,描绘的是王鉴梦中所见景物。

画中画面被宽阔的河面一分为二,上方是紧致错落的山峰,一路延伸向上,呈现出险峻之感。下方则是更为缓和的秀峰及郁郁葱葱的树林,临湖而建的小亭与对岸的楼阁相对应,更凸显出繁与简的对比。湖面上的泛舟是一大亮点,既填充了画面,又不失悠然自得的意境。

第 8 章 清 代

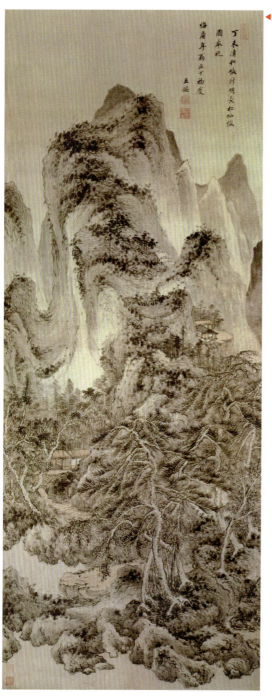

◀ 仿叔明长松仙馆图

创作者: 王鉴
创作年代: 1667年
风格流派: 娄东派
题材: 山水画
材质: 纸本
实际尺寸: 138.2cm×54.5cm

画上作者自题:"丁未清和,仿叔明长松仙馆图,奉祝悔庵年翁50初度,王鉴。",可见此画是王鉴为友人尤侗祝寿所作,画中青松通常被人们喻为长寿的象征。款识下钤"圆照""染香庵主"两印。

《仿叔明长松仙馆图》是王鉴模仿王蒙的绘画风格,在细节处展现自己风格的作品,画中的树干、屋宇、山石、坡脚等处有褐色染墨,使画面的层次更加丰富。

此画在色彩上借鉴王蒙的同时,构图和细节处理也明显受到了王蒙的影响,比如采用了王蒙惯用的重山复岭的构图形式,在山石的表现上则运用了王蒙擅长的"解索皴"画法,但同时也表现了王鉴自己的独特风格。

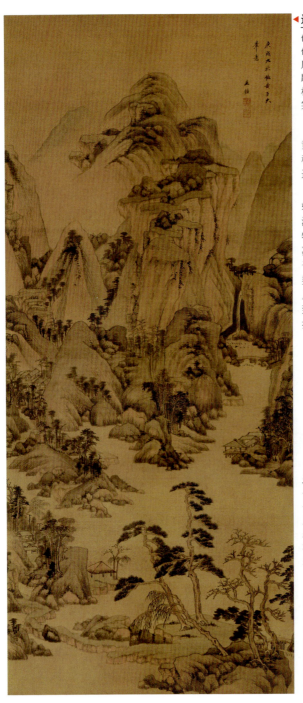

远山岗峦图

创作者：王鉴
创作年代：1670年
风格流派：娄东派
题材：山水画
材质：绢本
实际尺寸：151cm×66cm

《远山岗峦图》原名为《仿黄子久山水图》，自题："庚戌九秋仿黄子久笔意，王鉴"。可见这依旧是王鉴的一幅仿古之作。

山岗图自然是以山峰为主，辅以嶙峋山石、青翠树木、飞流瀑布、小桥流水、亭台回廊等景物点缀，布景杂而不乱，构图层次分明。在色彩方面，山石、树干、坡脚及屋墙等用浅赭色渲染，树枝、崖顶的平台等则使用石绿晕染，各有其色，疏密有致，可见王鉴功底之深厚，绘画技艺之高超。

关山秋霁图 ▶

创作者：王鉴
创作年代：清代
风格流派：娄东派
题材：山水画
材质：绢本
实际尺寸：177cm×95cm

《关山秋霁图》是王鉴临摹吴镇的一幅巨幅山水画。相同的画，董其昌在其《小中见大》册中也临摹有一幅，构图相同，说明两人都忠实于原作的临摹。此幅画轴水墨淋漓，与吴镇用笔用墨十分相似，可见王鉴摹古功力之深。

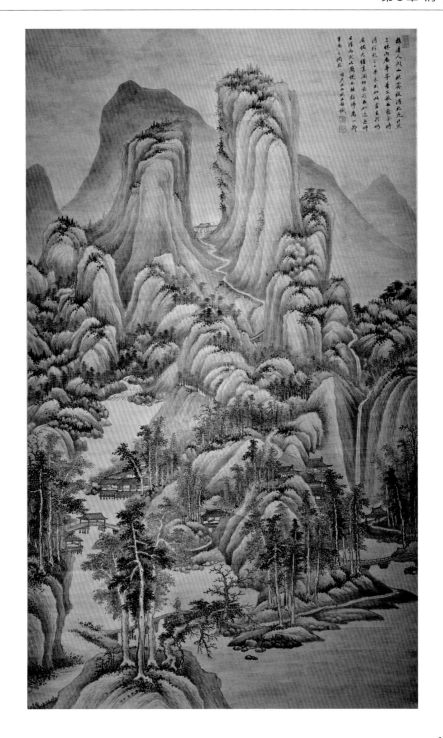

 ## 弘仁

弘仁（俗姓江，名韬，字六奇，出家后释名弘仁，号渐江学人，又号无智、梅花古衲，1610-1663），安徽省歙县人。他善画黄山、武夷山诸景，与石涛、梅清同为"黄山画派"的代表人物，同时，与石涛、八大山人、石溪合称"清初四僧"。

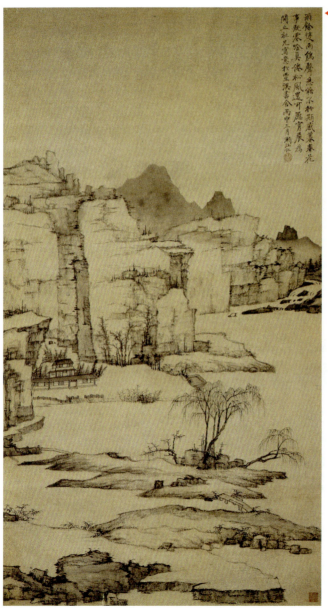

▶ **雨余柳色图**

创作者：弘仁
创作年代：1656年
风格流派：四僧画派
题材：山水画
材质：纸本
实际尺寸：84.4cm×45.3cm

画上画家自题"雨余复雨鹃声急，能不于斯感暮春。花事既零吟莫倦，松风还可慰宵晨。为闲止社兄写意于丰溪书舍，丙申三月渐江仁。"钤"弘仁"朱文圆印。另钤"润州戴植字培之鉴藏书画章"朱文印。

《雨余柳色图》以山、坡，以及寥寥几棵柳树为主，画面中首先映入眼帘的是一大片陡峭的山岩，呈垂直起落，与下方平整的湖面和小桥流水相对应，呈现出布局上的错落。

春季的江南雨水蒙蒙，雨后的柳枝初发新芽，随风飘扬，小山坡上、河岸边野草萌发，呈现出一派春柳又绿江南岸的清新气息。

第 8 章 清 代

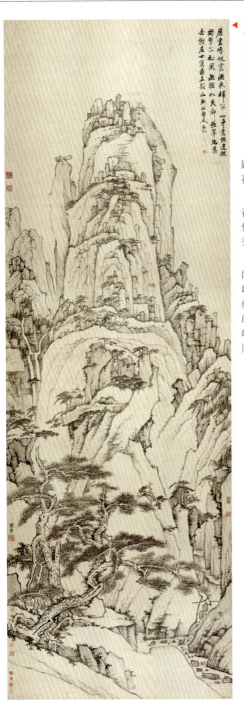

▶ 黄山天都峰图

创作者：弘仁
创作年代：1660年
风格流派：四僧画派
题材：山水画
材质：纸本
实际尺寸：307.5cm × 99.6cm

　　弘仁的山水画很多都以黄山、齐云山为主题，并且这些实景在画作中多被升华为一种桃花源般的理想景象。

　　《黄山天都峰图》轴就是以"黄山归来不看岳"的黄山主峰天都峰为内容的画作。此画作右上方作者自题七绝一首，赞誉了黄山的灵秀和壮美。

　　画中主体为黄山的天都峰，画家以刚劲的笔线勾勒出天都峰的英姿，山峰造型峭拔险峻。在峭壁陡崖上，几块岩石之间的碎石和裂缝中长出一些松木杂树，既填补了山石画面中的空白，也在布局上丰富了景物层次，体现出巉岖峭壁间也能有苍木顽强存活的精神，同时隐喻自身不服输的志向。

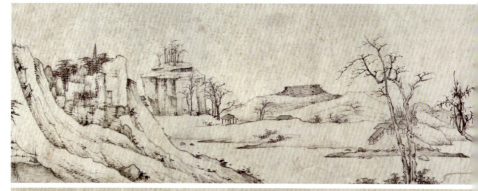

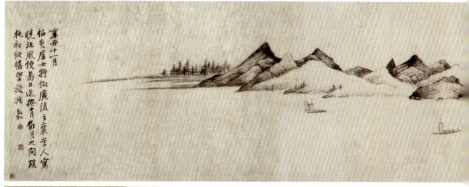

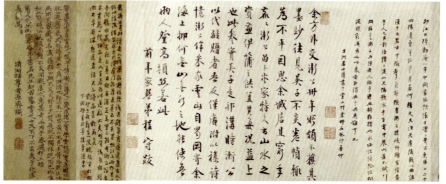

晓江风便图 ▲

创作者：弘仁
创作年代：1661年
风格流派：四僧画派
题材：山水画
材质：纸本
实际尺寸：28.5cm×43cm

《晓江风便图》描绘的是自新安至扬州，由浦口练江入新安江壹线的实景。画尾自题"辛丑十一月，伯炎居士将傲广陵之装，学人写晓江风便图以送，撰有数月之间，蹊桃初绽，瞻望旋旌。弘仁"。钤"弘仁""渐江"印。画后附吴羲行书、程守行书、许楚草书、石涛楷书跋各一段。

画中前段主体是河岸边的山石及将军山周围的荒木枯草，山包上覆盖着薄薄积雪，岸边依稀有亭台水榭，但早已人去楼空，树木的枯败也让整个画面呈现出一种萧瑟之感。后段则主要描绘湖中泛舟的情景，呈现出微风吹拂之感，点出了"晓江风便"的题意，留白十分舒适。

长林逍遥图 ▶

创作者：弘仁
创作年代：清代
风格流派：四僧画派
题材：山水画
材质：纸本
实际尺寸：203.5cm × 70.5cm

本幅自题："春木抽柔条，秋老惊摇落。百年强近半，世味亦索莫。何如长林间，逍遥自解缚。荣枯听时序，动息任吾乐。写此林峦意，萧然远城郭。静致若可耽，慎哉勿耽搁。渐江。"钤"渐江"朱文印、"懒"白文印及引首印"怡情山水"。

《长林逍遥图》是作者精神高度净化后的作品，画法既有元代画家轻灵的笔墨特点，又有宋代画家大山大石的壮美气象。画家以洗练简洁的笔法描写出山峰雄伟之势，山石留有大面积的空白，又增添了冷逸之感，更能表现一种空灵、伟峻、超脱、高古的意境。

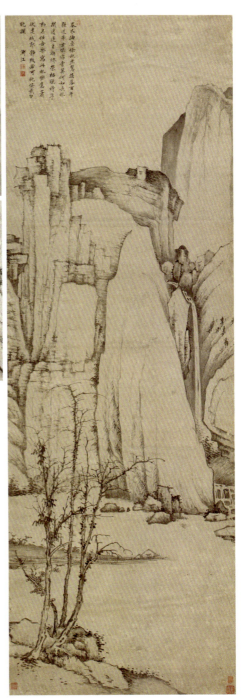

髡残（本姓刘，出家为僧后名髡残，字介丘，号石溪、白秃、石道人，1612-1692），明末清初画家，湖广武陵（今湖南省常德市）人，与八大山人、弘仁、石涛合称为"清初四画僧"。好游名山大川，擅长画山水。

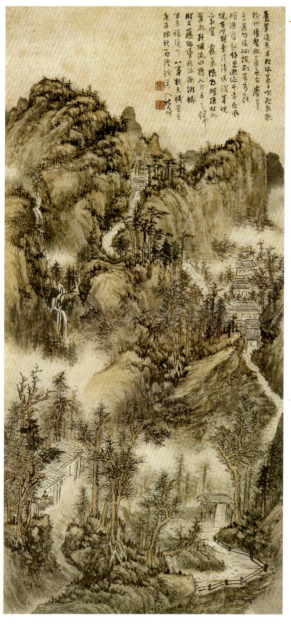

◀ 苍翠凌天图

创作者：髡残
创作年代：1660年
风格流派：清初四僧
题材：山水画
材质：纸本
实际尺寸：85cm×40.5cm

《苍翠凌天图》右上方有画家自题诗："苍翠凌天半，松风晨夕吹。飞泉悬树杪，清磬彻山陲。屋古摩崖立，花明倚涧披。剥苔看断碣，追旧起余思。游迹千年在，风规百世期。幸从清课后，笔砚亦相宜。雾气隐朝晖，疏村入翠微。路随流水转，人白半天归。树古藤偏坠，深秋雨渐稀。坐来诸境了。心事托天机"。署款"时在庚子深秋石溪残道人记事。"钤有"石奚谷""电住道人"白文印二方，署年"庚子"。

此画主要描绘雄伟山峰、山中幽径，以及沿途中的房屋楼阁。画中既有自然的宏伟壮丽，又有人文的悠然自得，间或穿插晕染自然的云雾与瀑布流水，画面十分和谐。色彩方面，画家用色大胆，渲染恰到好处，既没有让画幅显得脏乱，又能够让欣赏者清晰观察到各种景物的脉络，构图上留白合理，体现出画面的层次感。

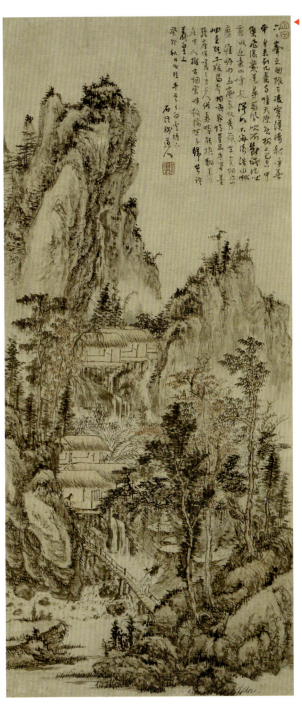

◀ 溪山秋雨图

创作者：髡残
创作年代：1663年
风格流派：四僧画派
题材：山水画
材质：纸本
实际尺寸：113cm×50cm

髡残的绘画主要师法"元四家"之一的王蒙，故而其传世的许多作品都具有典型的王蒙繁密山水的特点。此外，髡残注重师法自然，作画喜欢用秃笔、渴墨，常使用干笔直接涂画，使得画作墨色沉着，不拘成法，与髡残受禅宗的"平常心"观点的影响是分不开的。这幅《溪山秋雨图》就是其代表，不过风格相对更加清丽、婉约。

画中描绘雨后的山中景色，山峰高耸，挺拔险峻，树木茂密，雨后更加苍翠。山中有多间茅屋，为观景清修绝佳之所，楼阁中有一高士正潜心研读，画面意境给人静寂幽深的感受。

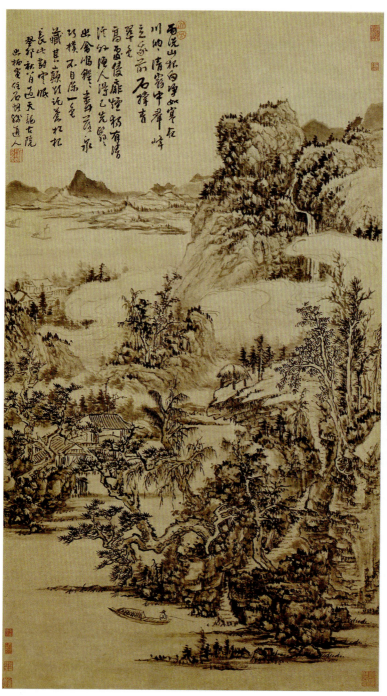

第 8 章 清 代

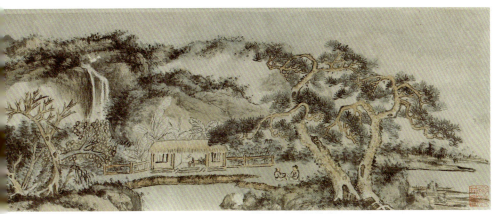

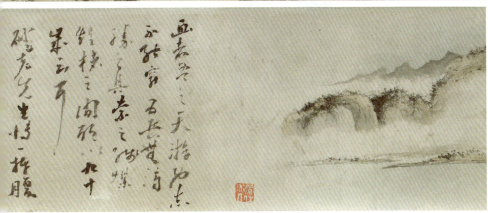

◀ 雨洗山根图

创作者：髡残
创作年代：1663年
风格流派：四僧画派
题材：山水画
材质：纸本
实际尺寸：103cm×59.9cm

《雨洗山根图》轴绘于1663年，是髡残中年所作，画中突出表现了和雨水密切相关的景象。

画面留白处与繁复处相互配合，布局松散处清新雅致，紧凑处也不显杂乱。山石与松树、峭壁与瀑布、流水与小舟、房屋与树林的结合，加上色彩的统一和深浅的渲染，呈现出一派雨后洗尽铅华的空灵感和萧瑟感。

山水图 ▶

创作者：髡残
创作年代：清代
风格流派：四僧画派
题材：山水画
材质：纸本
实际尺寸：23cm×309cm

髡残绘画因善用秃锋渴笔，以干笔皴擦，所以景物常呈现出苍浑茂密之感，其自成一家，在当时名重一时，对后世亦有很大影响。

《山水图》卷描绘云雾山林深处友人对酌之景。前景主绘一小屋、一平台，加之周围丛生的树木，枝干虬结，郁郁葱葱。平台上两友人执杯对饮，意境悠然。后景则是群山与云雾、瀑布流水的组合，平添了一份云深不知处的恬淡意境。

朱耷

朱耷（字刃庵，号八大山人、雪个、个山、人屋、道朗等，1626–约1705），汉族，江西南昌人，是明太祖朱元璋第十七子朱权的九世孙，明亡后削发为僧，后改信道教，住南昌青云谱道院。朱耷擅书画，早年书法取法黄庭坚，是明末清初画家，一代中国画宗师。

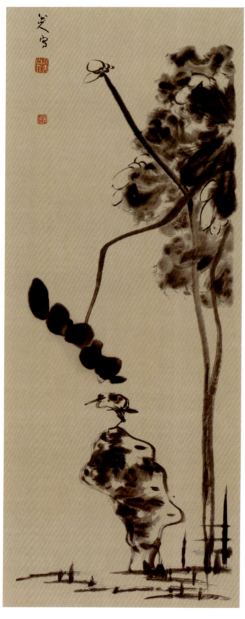

◀ 荷花小鸟图

创作者：朱耷
创作年代：清代
风格流派：四僧画派
题材：花鸟画
材质：纸本
实际尺寸：138cm×53cm

朱耷的画因其自身身份的特殊性，常无法直接表达主旨，而是借助一些题画诗和变形画来隐晦传递。他的水墨写意花鸟画创作深受沈周、陈淳、徐渭的影响，但画作风格仍具有鲜明的个性特征。

朱耷的花鸟画最突出的特点是"少"，用他的话说是"廉"，一是描绘的对象少；二是塑造对象时用笔少。

荷花小鸟是朱耷最擅长也最喜爱的题材之一。此画中绘有荷花杆两枝，高杆上的花瓣已凋零，半折的荷花尚在，荷叶则以泼墨式撒开，如昙花一现般美丽。花下一尖嘴小鸟立于嶙峋的孤石之上，缩脖凝望水面，似有迷茫，也似有悲伤。

第8章 清代

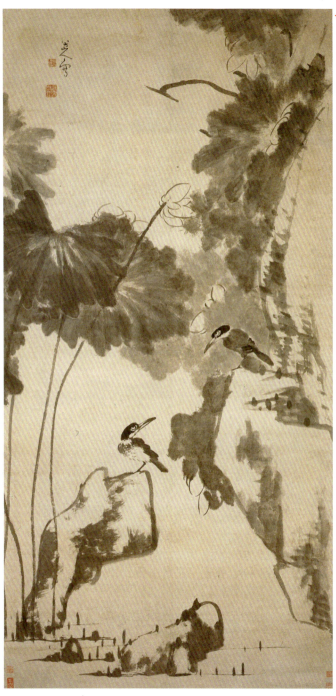

◀ **荷花翠鸟图**

创作者：朱耷
创作年代：清代
风格流派：四僧画派
题材：花鸟画
材质：纸本
实际尺寸：182cm×98cm

《荷花翠鸟图》也是朱耷花鸟画的一大佳作，画中的荷叶、荷花都呈现出凋零之势，画中两只小鸟四目相对，神情中流露出对未来的惶惑和不解。

朱耷曾自云："湖中新莲与西山宅边古松，皆吾静观而得神者。"可见其画荷时观察入微，以写实为主，同时融入自己的情感和理解。在这幅画中，左下的水中露石与莲荷相呼应，组合得当，右部留在画外，整个画面意趣盎然。

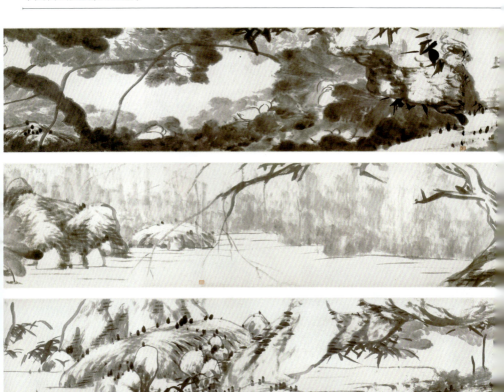

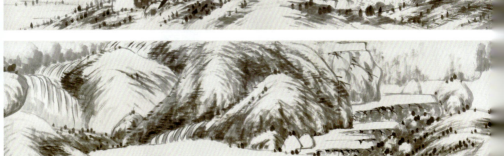

河上花图 ▲

创作者：朱耷
创作年代：1697年
风格流派：四僧画派
题材：花鸟画
材质：纸本
实际尺寸：47cm×1292.5cm

朱耷的绘画以水墨居多，在他的花鸟画作品中，现收藏于天津博物馆的近13米长的《河上花图》可谓珍品。

此画为朱耷古稀之年所作，画面展现了河塘中嶙峋石间盛开的荷花、颓败的枯枝以及兰草，其中又以荷花为主，溪水潺潺，兰竹点缀其间。画卷起首的一枝荷花生机勃发，随后是在陡壁山崖、枯木乱石中生长的荷花，接下来是孤兰衰草，最后以高涧瀑流结尾，整幅画卷饱含了与画家沧桑人生经历相关的隐喻。

第8章 清代

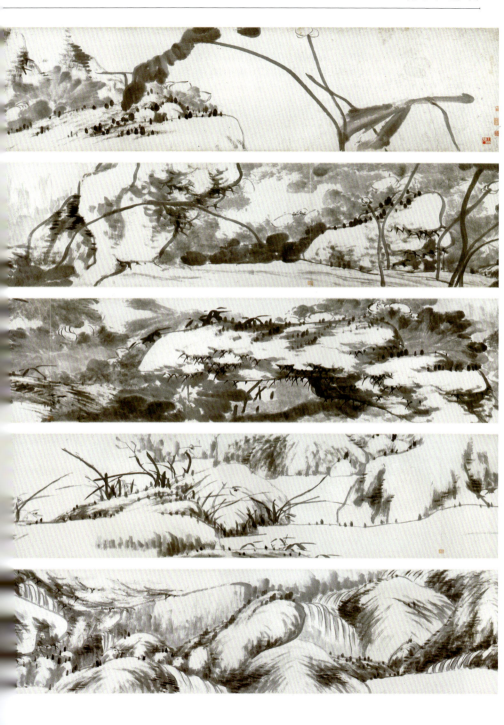

 王翚

王翚（字石谷，号耕烟散人、剑门樵客、乌目山人、清晖老人等，1632-1717），江南省苏州府常熟人（今江苏省常熟市）。清代著名画家，其绘画以山水为主，融南北诸家之长，创立了"南宗笔墨、北宗丘壑"的新面貌，被称为"清初画圣"。

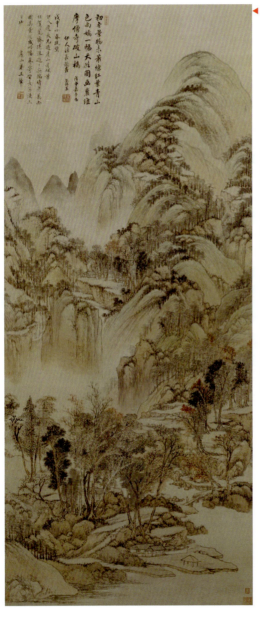

虞山枫林图

创作者：王翚
创作年代：1668年
风格流派：虞山派
题材：山水画
材质：纸本
实际尺寸：146.4cm×61.7cm

《虞山枫林图》轴款识："戊申小春既望，伊人道长见过虞山看枫叶，枉驾荒斋，述胜游之乐，临行并嘱余图其景，因成此幅奉寄，时长至後三日也。虞山弟王翚。"

题跋吴伟业行书题七绝一首："初冬景物未萧条，红叶青山色尚娇。一幅天然图画裏，维摩僧寺破山樵。戊申嘉平为伊人社长题画，吴伟业。"

钤印：吴伟业印"梅花庵"王翚之印，以及"致远堂珍赏""鹤舟所藏""紫雪山房鉴藏书画印"。

《虞山枫林图》轴描绘了虞山初冬景色。画面上峰峦龙盘虎踞，画家以不同浓淡的色彩画出明暗效果。山头和山腰杂树和花木丛生，偶有红叶点缀，色彩突出又不突兀，明丽动人，体现了"虞山画派"的特点。

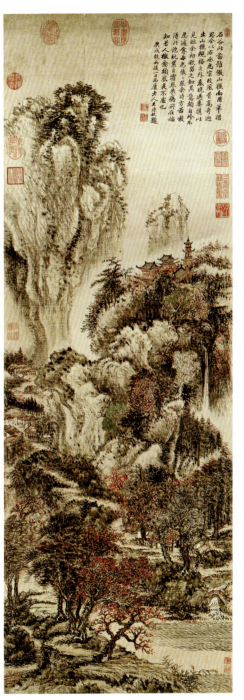

◀ 溪山红树图

创作者：王翚
创作年代：1670年
风格流派：虞山派
题材：山水画
材质：纸本
实际尺寸：112.4cm×39.5cm

《溪山红树图》为王翚仿黄鹤山樵王蒙的一件极具特色的代表作，他借鉴了元代王蒙的绘画技巧，用类似牛毛般细密而灵动的线条构建出充满活力的场景，并运用了较为鲜艳的颜色，使得整幅画的基调显得欢快。

画中以圆转重叠、突兀高耸的山峰为主体，上下分为两层。上层是高耸入云的峰顶，色彩以浅赭为主，表现出高处不胜寒。下层则是山腰与山脚，其间点缀有大量红叶翠木和红墙瓦砖，一条蜿蜒小路自山脚延伸至山坡上的屋舍，景物丰富，人文风貌十分浓厚，给人以亲近自然之感。

右上方为王时敏题款："石谷此图，虽仿山樵，而用笔措施，全以右丞为宗，故风格高奇，回出山樵规格之外。春晚过娄，横以见示，余初欲留之，知其意颇自珍，不忍遽夺，每为怅怅。然余时方苦嗽，得此饱玩累日，霍然失病所在，始知昔人檄愈头风，良不虚也。庚戌谷雨后一日西庐老人王时敏题。"

此画构图呈长方形，在画幅的右上角仅有少许留白，以王时敏的题识所填补，使此画显得更加饱满充实。

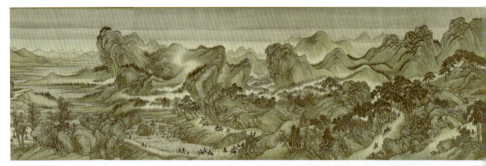

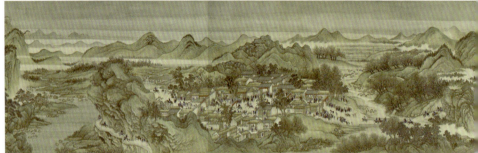

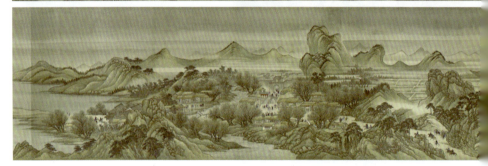

康熙南巡图第三卷 ▲

创作者：王翚
创作年代：1691年
风格流派：虞山派
题材：山水画
材质：绢本
实际尺寸：67.5cm×2107cm

《康熙南巡图》是清朝初年宫廷绘画中的辉煌巨制，记载了康熙皇帝南巡时的所见所闻，全套共十二卷，历六载而告成，无论在艺术或是历史层面都深具意义，极为罕见。

1684年，康熙帝与随行数百人临幸金山游龙禅寺，面对眼前海天一线、动人心魄的美景，着笔御书"江天一揽"四字，成南巡盛事中一美谈。第二次南巡（1689年）以后，康熙帝邀请南方重要画家王翚领衔筹办《南巡图卷》，仔细描绘由京师出发至江南，历时三个多月，来回约3000多里的旅程，表现出对南方汉人文化之欣赏，以慰民心，政治意味颇浓。

第8章 清代

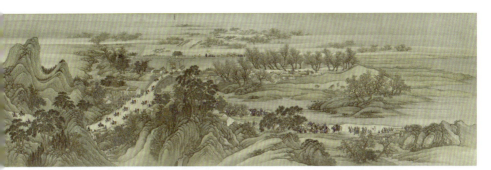

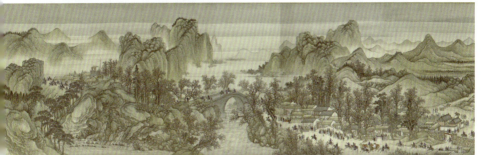

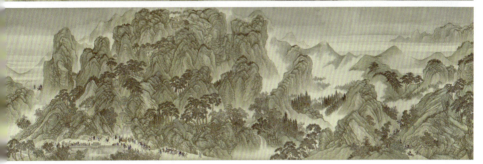

　　这里展示的《康熙南巡图第三卷》描绘的是康熙南巡至山东境内的情景。画面开始为丘陵地带，随后出现的城池为济南府，康熙正在城墙上视阅。随画面向左，南巡的先行骑兵正从城里出发，队伍翻过群山，穿过村落，跨过河流，后面出现了泰安州和泰山，康熙率大臣随从等一众到泰山致礼。过泰山后山势略趋平缓，该卷画面至蒙阴县结束。

　　王翚作为《康熙帝南巡图》总设计师和主画之一，该画是其作为画师生涯的顶峰。本卷绘制严谨不苟，以青绿设色作群山连绵。画中选取了奔牛、朝京门两处重要节点，根据画中的描绘与场景，与历史记载中的文亨桥、朝京门、花市街、米市河等常州标志性建筑相似。运河两岸商铺林立，行人、工匠、小贩等各类人物生动传神，城外运河两岸，田地交错，农田遍布。

吴历

吴历（本名启历，号渔山、桃溪居士，因所居之地有言子墨井，又号墨井道人，1632—1718），清代著名画家，为"清初六家"之一，学画于王鉴、王时敏。江苏常熟人。因为早年多与西方传教士往来，因此他的绘画在后期明显吸收了西方绘画艺术的特点。

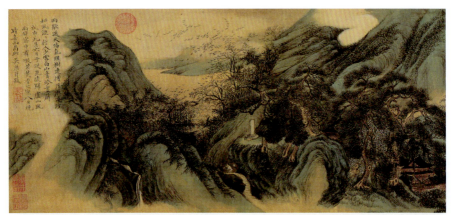

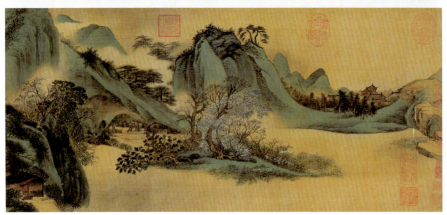

云白山青图 ▲

创作者：吴历
创作年代：1668年
风格流派：清初六家
题材：山水画
材质：绢本
实际尺寸：25.9cm×117.2cm

云白山青图卷款识："雨歇遥天海气腥。树连僧屋雁连汀。松风谡谡行人少。云白山青冷画屏。戊申九月六日。予从昆陵归虞山。风雨寂寥中。有啜茗焚香之乐。八日晚晴。喜而图此。吴历并题。"钤印："吴历""桃溪居士""渔山""墨井""墨井草堂""桃溪居士"。

收传印："乾隆御览之宝""乾隆鉴赏""石渠宝笈""三希堂精鉴玺""宜子孙""御书房鉴藏宝""嘉庆御览之宝""宣统御览之宝"。

此幅画作于吴历三十七岁时，可见其临摹古画功力极深，气息颇近似宋元人的作品，画卷以青绿为主色，辅以红、白等色彩，山石阴影、树木枝叶处用墨颇深，浅淡处则加以晕染，使之与云雾自然衔接，浓与淡交错变幻，展现出缥缈幽深、雄伟壮丽的自然美景。

第 8 章 清 代

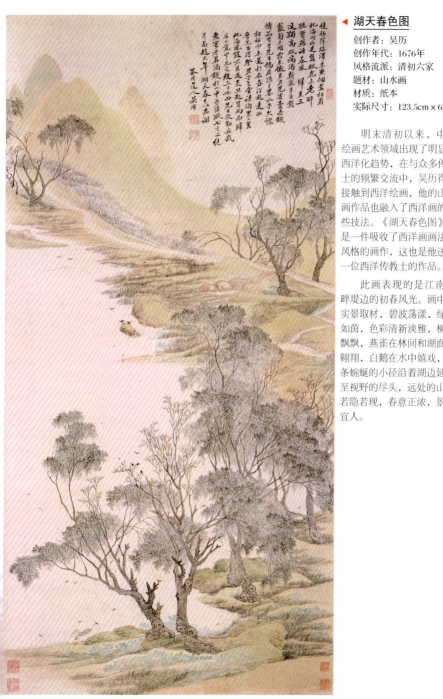

◀ **湖天春色图**

创作者:吴历
创作年代:1676年
风格流派:清初六家
题材:山水画
材质:纸本
实际尺寸:123.5cm×62.5cm

明末清初以来,中国绘画艺术领域出现了明显的西洋化趋势,在与众多传教士的频繁交流中,吴历得以接触到西洋绘画,他的山水画作品也融入了西洋画的某些技法。《湖天春色图》便是一件吸收了西洋画画法及风格的画作,这也是他送给一位西洋传教士的作品。

此画表现的是江南湖畔堤边的初春风光。画中以实景取材,碧波荡漾,绿草如茵,色彩清新淡雅,柳枝飘飘,燕雀在林间和湖面上翱翔,白鹅在水中嬉戏,一条蜿蜒的小径沿着湖边延伸至视野的尽头,远处的山峦若隐若现,春意正浓,景色宜人。

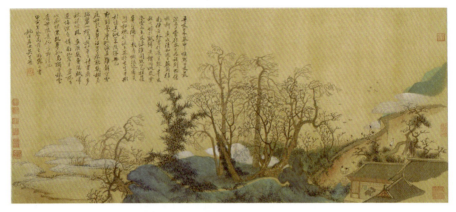

兴福庵感旧图

创作者：吴历
创作年代：1674年
风格流派：清初六家
题材：山水画
材质：绢本
实际尺寸：36.7cm×85.7cm

《兴福庵感旧图》卷是吴历为怀念故友默容而作，从画中的长题可以看出两人情谊之深厚。次画卷采用平远构图法，描绘的是兴福庵的景物，画中景物主要集中于下端，上端留有空白，作者题识填补了此处布局上的空白，同时也对画作内容起到了补充作用。画面中寺外杂树丛竹，墙内孤松白鹤，室内空荡不见人物，可见人已离去，透露出清冷之感，也表现了作者忧伤哀思的心境。

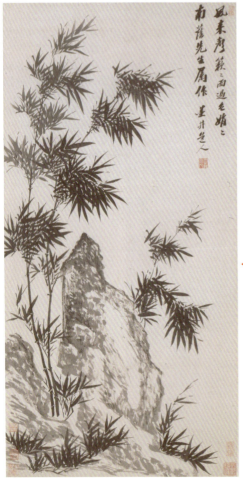

竹石图

创作者：吴历
创作年代：清代
风格流派：清初六家
题材：竹石画
材质：纸本
实际尺寸：95.4cm×48.7cm

吴历以山水画闻名于世，但他还善画竹石，取法吴镇，也有自己的特色。此画中湖石的画法与吴历在山水画中表现得并无二致，特色在于竹的画法。其笔下的竹枝干挺劲，枝叶多用浓墨，不取浓淡相间画法，仅在左边有一簇竹叶略淡，使整幅画显得更加雄浑苍劲。从墨竹的画法来看，他笔下的竹叶更接近于真实的竹叶的状态，这与他受西洋画法影响有关。

第 8 章 清 代

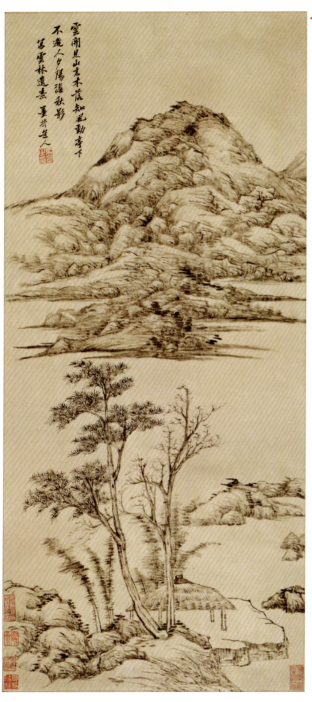

◀ **夕阳秋影图**

创作者：吴历
创作年代：清代
风格流派：清初六家
题材：山水画
材质：纸本
实际尺寸：75cm×35cm

　　这幅《夕阳秋影图》是吴历晚年仿倪瓒之作，虽是仿作，但画家笔墨纯熟沉稳，功底深厚，不失为其晚年的佳作。

　　此画左上角有作者自题五言绝句一首："云开见山高，木落知风劲。亭下不逢人，夕阳淡秋影。"末署"墨井道人"，下钤"吴历之印"白文方印。画心右下钤"梅景书屋秘笈"朱文长方印，画心左下角钤"吴湖沈静淑所藏书画精品"白文长方印。

恽寿平

恽寿平（初名格，字寿平，又字正叔，别号南田、白云外史、云溪史等，1633-1690），江苏常州府武进县人，创常州派，是清朝初期最负盛名的花鸟画家，为清朝"一代之冠"。其山水画亦有很高成就，与"四王"、吴历并称为"清初六大家"。

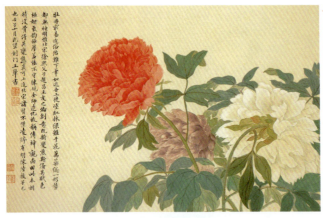

▶ **牡丹图**

创作者：恽寿平
创作年代：1673年
风格流派：常州派
题材：花鸟画
材质：纸本
实际尺寸：32.7cm×50cm

恽寿平是明末清初著名的书画家，他恢复了没骨花卉画的独特画风，同时也是常州画派的开山祖师。这幅牡丹图就是没骨花卉画中的典范，图中画牡丹三枝，分别为紫、红、白三种花色，牡丹或正或侧、或仰或俯，姿态各异，画家利用赋色的浓淡、明暗来表现花瓣丰富的层次变化，花叶翻转后的状态、枝节细微部分都进行了精细描绘。

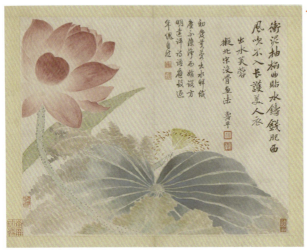

▶ **出水芙蓉图**

创作者：恽寿平
创作年代：1675年
风格流派：常州派
题材：花鸟画
材质：纸本
实际尺寸：27.5cm×35.2cm

这幅《出水芙蓉图》是恽寿平《山水花鸟图》册中的画作之一，每幅图均有恽寿平题识，以及乾隆皇帝题诗一首。此图恽寿平在右侧题诗："冲泥抽柄曲，贴水铸钱肥。西风吹不入，长护美人衣。"是将荷花比作美人。

第 8 章 清 代

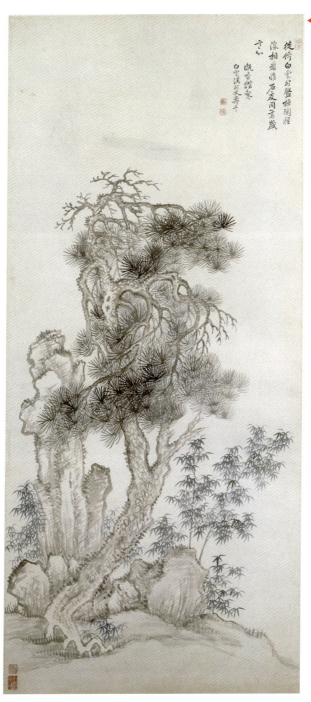

◀ 松竹图

创作者：恽寿平
创作年代：清代
风格流派：常州派
题材：山水画
材质：纸本
实际尺寸：135.8cm×61.3cm

《松竹图》右上自题五绝一首并款署："徒倚白云外，盘桓陶径深。相看惟石友，同有岁寒心。瓯香馆制，白云溪外史寿平。"钤"南田草衣"白文印，"寿平""寄岳云"朱文印。收藏印有："仲麟鉴藏"白文印、"娄东陆愚卿愿吾氏箧图书"朱文印。

《松竹图》所绘的松、竹、石是文人画家常用题材。题画诗中的"盘桓陶径深"出自陶渊明《归去来兮辞》，表达了作者有学陶渊明归隐之意。

画中主体为劲松一棵，松叶繁茂，湖石相衬左右，数丛翠竹依石而生。松叶、竹叶以没骨画法，画作呈现出明洁、秀逸的韵致，也是画家悠然淡逸心境的写照。

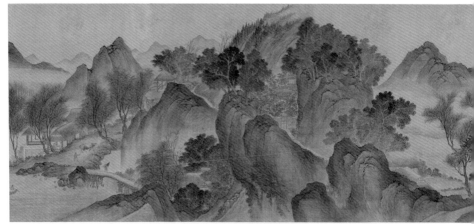

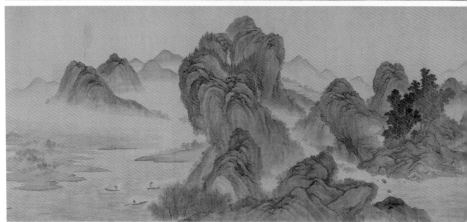

湖山春暖图 ▲

创作者：恽寿平
创作年代：清代
风格流派：常州派
题材：山水画
材质：绢本
实际尺寸：57.6cm×618.2cm

恽寿平早期山水画取黄公望笔法，中期则浸润宋元诸家的风格，吸取王蒙等人的长处。晚期山水融会贯通，自成格数。《湖山春暖图》就是恽寿平的一幅极具代表性的长卷，画中左上角款识："湖山春暖，南田寿平临六如居士。"钤印：恽正叔、寿平。

此画以粼粼湖水横贯整幅长卷，岸边树木丛生，百草丰茂，山石也被染上了青色，生机盎然。远山云雾弥漫，山间有房屋数座，或有桃花盛开，点点艳色点缀在青黛之间，使画面呈现出一派春色。

第 8 章 清 代

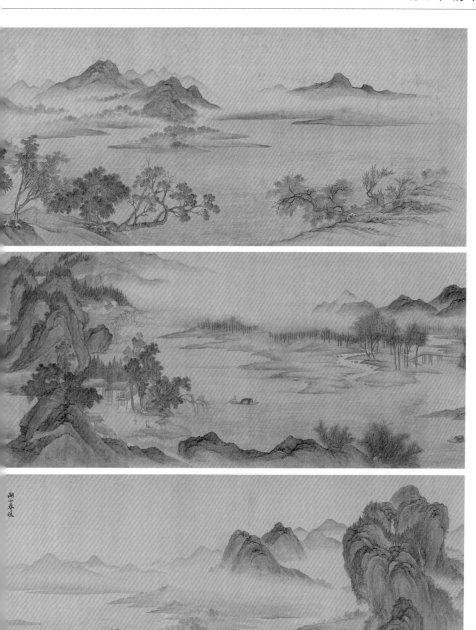

王原祁

王原祁（字茂京，号麓台、石师道人，1642–1715），江苏太仓人，王时敏之孙，中国清代画家。王原祁承董其昌及王时敏之学，颇受皇帝喜爱，专注于山水画创作，成为画坛领袖，形成娄东派，左右清代画坛三百年，成为正统派中坚人物。

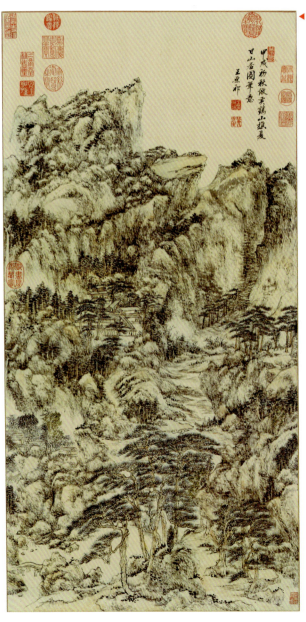

◀ 仿王蒙夏日山居图

创作者：王原祁
创作年代：1696年
风格流派：娄东派
题材：山水画
材质：纸本
实际尺寸：96.5cm×49cm

《仿王蒙夏日山居图》是王原祁五十三岁时所作，为其仿王蒙系列中极精之品。

全画用笔轻灵，气韵生动，画中山石主要以渴笔淡墨画成，显得松秀温润，以干焦浓墨点苔，使画面更显苍润互济，着色古雅明快。

画中布局紧凑但不显杂乱无章，主体以块状山石累积作大山，画面上方的天空留白，下方则是茂密的森林和层叠的山峦，展现出一片郁郁葱葱的自然风光。

第8章 清代

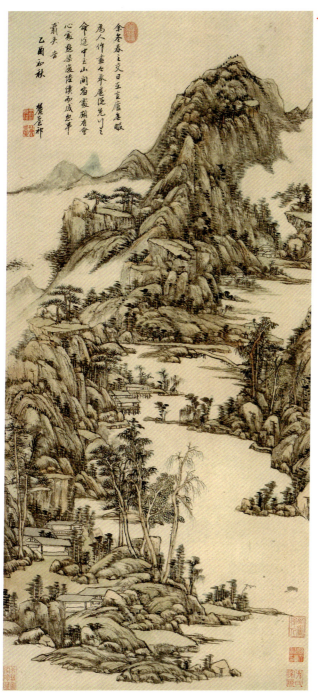

► **山中早春图**

创作者：王原祁
创作年代：1705年
风格流派：娄东派
题材：山水画
材质：纸本
实际尺寸：100cm × 45cm

在"四王"中，王原祁年纪最小，但成就最高。王鉴对王时敏赞叹王原祁："吾二人当让一头地。"王时敏也赞："元季四家首推子久（黄公望），得其神者惟董思白（董其昌），得其形者吾不敢让，若神形俱得，吾孙其庶乎？"王鉴深以为然。

王原祁绘画主要受元代著名画家黄公望影响，作画喜用干笔，由淡向浓反复晕染，干湿并用，使画面显得浑然一体。

《山中早春图》为王原祁晚年之作，远画崇山峻岭，近坡处疏树错落斜致，松溪水榭、亭桥山居错落其间，层次深远。

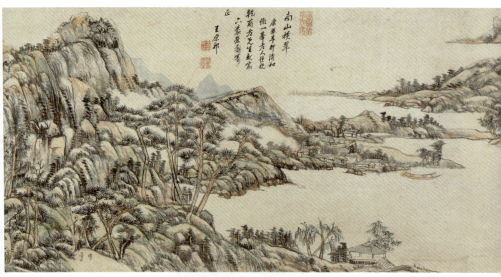

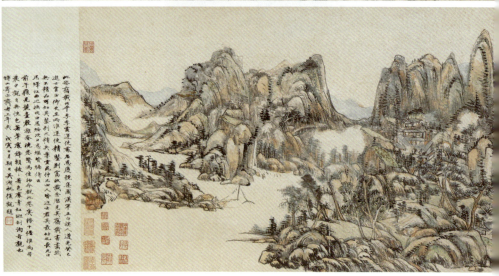

南山积翠图 ▲

创作者：王原祁
创作年代：1711年
风格流派：娄东派
题材：山水画
材质：纸本
实际尺寸：43.8cm×338cm

《南山积翠图》是王原祁七十岁时为预祝亲家"乾翁老先生"六十大寿所作，现藏于广西博物馆。

王原祁在作品中自题："南山积翠。康熙辛卯清和，仿一峰老人，预祝乾翁老先生亲家六表荣寿寄正，王原祁。"下钤"王原祁印"白文方印、"麓台"朱文方印，引首钤"画图留与人看"朱文长方印。

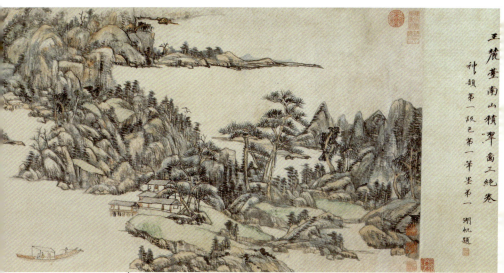

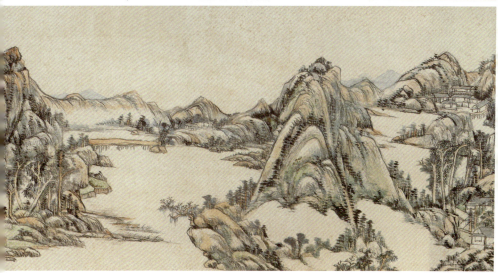

《南山积翠图》自右向左徐徐展开,丘陵起伏,意境开阔。最先映入眼帘的是一处地势平坦的水上岛屿,坡石间林立着几棵大树,树下有屋舍水榭数间,河面中有一叶小舟,舟上载有数人。茅屋对岸则是起伏的丘陵,树木杂生,山脚背山面水坐落着数间房屋。视线往左,一座木桥连接两岸,山脚地势开阔,临水建有房屋数间,此外还有一座楼阁建于山中,后有陡峭的山峦为依托。尾部是峻峭的山峰和平静的水面,河面一人正张网捕鱼。

画中笔墨与设色境界高妙,色彩方面主要采用绛翠,可见王原祁对浅绛和青绿手法的极致运用与融合。画面中景物有疏有密,有繁有简,以湖面的平静烘托山石的高耸,布局和谐,错落有致。

石涛

石涛（1642–1708）明末清初著名画家，俗姓朱，名若极，小字阿长，僧名元济，别号石道人、苦瓜和尚等，广西全州人，明靖江王朱亨嘉之子。明亡之际出家为僧，与弘仁、髡残、朱耷合称"清初四僧"，是中国绘画史上一位十分重要的人物。

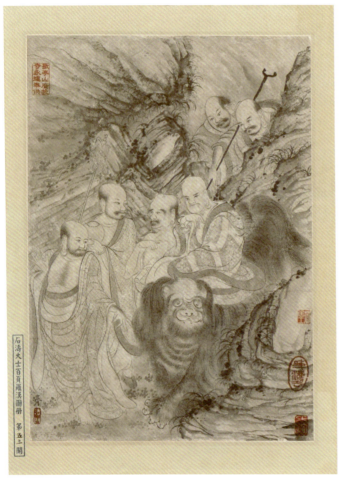

◀ **罗汉百开图**

创作者：石涛
创作年代：1667年
风格流派：四僧画派
题材：人物画
材质：纸本
实际尺寸：42cm×24.5cm

《罗汉百开图》全册是石涛青年时期在安徽宣城敬亭山广教寺出家时绘制的工笔人物作品，也是石涛最早的作品之一，石涛花了六年的时间进行此画册的创作，是其技艺日臻成熟时的作品。此画册署款或钤印："天童之孙、善果月之子"，意在表明作为僧人的石涛在禅宗里面的法系。

全册为完整一百张册页，画中人物造型生动，神态各异，画家用笔爽直而细劲，干笔为主，偶尔以淡墨或以枯笔涂擦，笔墨精到，落笔有神。

第8章 清代

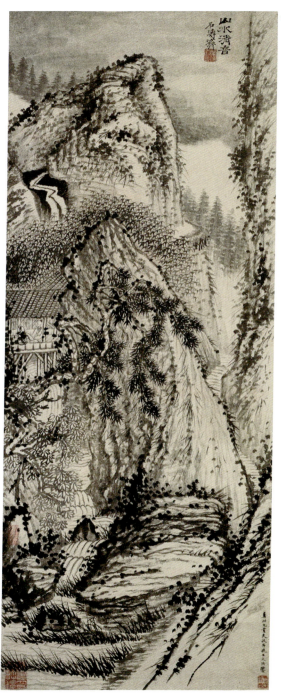

▶ **山水清音图**

创作者：石涛
创作年代：1685年
风格流派：四僧画派
题材：山水画
材质：纸本
实际尺寸：102.5cm×42.4cm

石涛曾屡次游黄山，黄山对他的山水画风格也影响极大，这幅《山水清音图》描绘的就是黄山景色。

此画截取崇山峻岭的一段，通天贯地，布满整个画面。山石以粗豪逆笔勾勒，古朴流畅，又以尖笔细绘丛草，劲挺柔韧，加上满山的浓墨重点，粗细互补，浓淡兼施，使整个画面呈现出雄浑苍莽的气势。

就如石涛本人所概括的："点有风雪雨晴四时得宜点，有反正阴阳衬贴点，有夹水夹墨一气混杂点，有含苞藻丝缨络连牵点……"画家高超的笔墨艺术技巧使画面给人以极强的视觉冲击力，令观者心旷神怡。

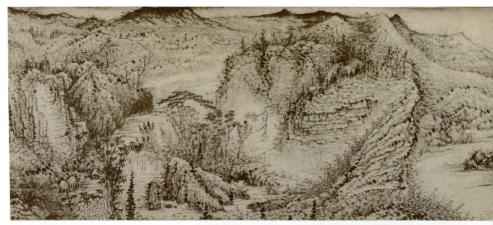

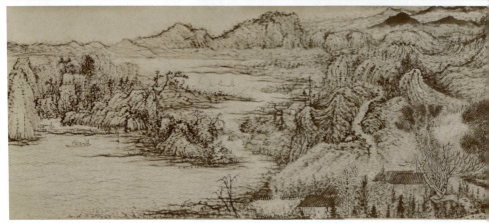

搜尽奇峰图 ▲

创作者：石涛
创作年代：1691年
风格流派：四僧画派
题材：山水画
材质：纸本
实际尺寸：42.8cm×285.5cm

《搜尽奇峰图》卷中包含了一段对长城的描绘，这是山水画中首次出现长城，同时也印证了此画的写实性。

画中群山起伏环抱，有险峻的峭壁、奇峦怪石、曲折的溪流、浩荡的大江，劲松和杂树间坐落着数间屋舍。画中除了苍松茂树，舟桥屋宇外，还描绘了各种人事活动，为画作增添了生活气息与活力。此画真实生动地展现了峰峦起伏的神韵与气息，给人以身临其境之感，也体现了作者"搜尽奇峰打草稿"的美学观点。

《云山图》是石涛晚年之作，画中标有款识："清湘大涤子极，壬午三月乌龙潭上观桃花写此。"。到了这一时期，石涛的山水画构图新颖大胆，出奇制胜，极尽含蓄隐约之妙。石涛此画打破传统的"三叠式"的构图方式，而是用"截取法"直接截取景致中最优美、最有代表性的一段。画中展现了半露的山体，山中云雾缭绕，极具动感。

云山图 ▶

创作者：石涛
创作年代：清代
风格流派：清初四僧
题材：山水画
材质：纸本
实际尺寸：45.1×30.8cm

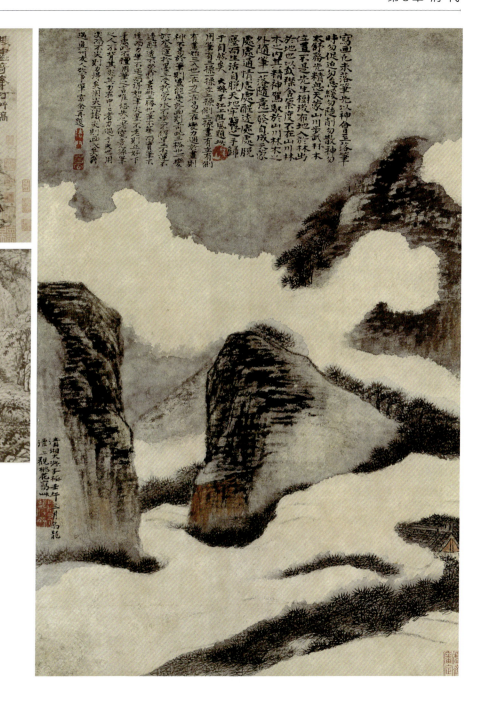

禹之鼎（字尚吉，一作上吉或尚基，号慎斋，1647–1716），清代画家，江苏江都（今江苏省扬州市）人，一作江苏兴化人。禹之鼎是清代康熙年间著名画家，擅长画山水、花鸟和人物，不拘泥于南北两派的技法，同时在界画方面也有深厚的功底。

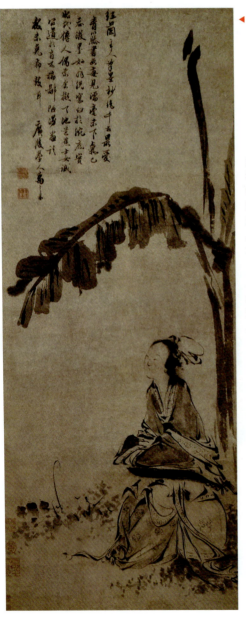

▶ 芭蕉仕女图

创作者：禹之鼎
创作年代：清代
风格流派：波臣派
题材：人物画
材质：纸本
实际尺寸：87.5cm×35.7cm

《芭蕉仕女图》款题："红兰主人笔墨妙绝千古，最爱青藤书画。每见濡毫未下气已吞，泼墨如飞脱槖臼于腕底，实昭代传人。偶索余拟天池芭蕉士女，诚问道于盲，不揣鄙陋，漫画请教，未免布鼓耳。广陵学人禹之鼎。"下钤"慎斋禹之鼎印""广陵涛上渔人""慎斋"等印，另一印不可辨。钤近代庞元济"虚斋秘玩"等鉴藏印共三方。

从图中款题可知，此画是作者应红兰主人之邀，追仿徐渭笔意所作，款题中提到的红兰主人（名岳端、袁端、蕴端，满洲爱新觉罗氏，字兼山、正子，号玉池生，别号红兰主人，康熙二十三年（1684年）受封多罗勤郡王，其博古好文，工于诗文书画）非常喜爱徐渭笔墨。徐渭的艺术风格与禹之鼎习惯用的细笔勾勒、色彩烘染的画风是完全迥异的，但画家却将两种完全不同的艺术表现形式有机地融合在一起，不仅有徐渭的水墨韵味，也展现了自己独特的笔墨风格，此画也是作者水墨仕女画的代表作。

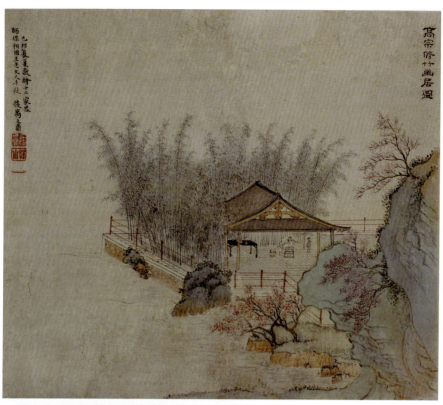

修竹幽居图

创作者：禹之鼎
创作年代：1699年
风格流派：波臣派
题材：人物画
材质：纸本
实际尺寸：26.4cm×30.9cm

本幅画左上题"高宗修竹幽居图"，右上款署"师保相国王老大人千秋，后学禹之鼎己卯长夏敬绘，十二家恭颂。"己卯为清康熙三十八年（1699年），禹之鼎时年53岁。禹之鼎50岁以后寓居京城，这段时期正是他的巅峰期，其技法博采众家之长，融会贯通，予以己用。

《修竹幽居图》描绘一座凉亭坐落于湖面之上，岸边修竹成林，郁郁葱葱。一位老者慵懒地坐于椅上，正欣赏着远方的山水美景。右侧石崖突兀，树木丛生于缝隙之中，花朵在树梢绽放，左侧湖面微波荡漾，画中湖水、清风、绿竹、红花相映成趣，实乃修身养性的好地方。

移居图 ▲

创作者：禹之鼎
创作年代：1704年
风格流派：波臣派
题材：人物画
材质：绢本
实际尺寸：42.5cm×232.8cm

本幅画自题："甲申初冬广陵禹之鼎写。"钤"禹之鼎"白文印，"慎斋"朱文印，右下角钤"逢佳"朱文印。甲申为清康熙四十三年（1704年），禹之鼎时年58岁。

艺菊图 ▲

创作者：禹之鼎
创作年代：清代
风格流派：波臣派
题材：人物画
材质：绢本
实际尺寸：32.4cm×136.4cm

《艺菊图》是禹之鼎在京城官任鸿胪寺序班、供奉畅春园时为王原祁所画的肖像，画中描绘了大画家王原祁在庭院赏菊的情景。画中自识"广陵禹之鼎敬写"，钤"慎斋禹之鼎印"等印。

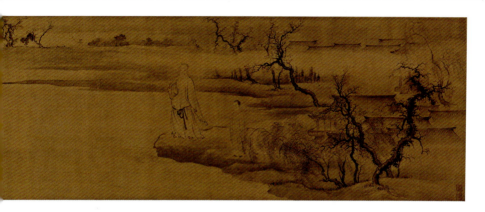

　　画中主要描绘的是友人送别的场景，两人隔岸相望，一人身边带一童儿相随送行，显得形单影只。另一人身边则有行船、马车、美酒、书籍、酒葫芦、弓箭等为远行准备的物品，既赋予了画面鲜活的生活气息，显得热闹又忙碌，又与湖岸边的友人形成强烈对比，再加上冷清的色调，烘托出了离别送行的亲切和感伤。

　　在人物衣纹线条的画法方面，船首仆人的衣纹采用了北宋马和之的"蚂蝗描"技法，树的画法则沿袭了北宋郭熙的"蟹爪"枝。

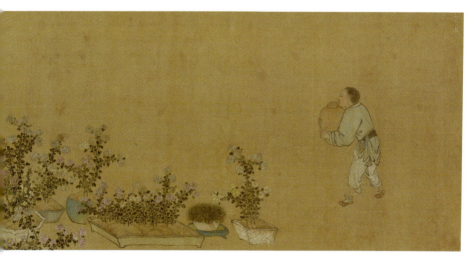

　　《艺菊图》画中王原祁正安坐在绣榻之上，欣赏着菊花的同时品味着美酒。榻上整齐地摆放着古籍和画卷，而榻前各种盆栽菊花正竞相绽放。身边有两童儿侍应，却互相打趣聊天，活泼雅趣尽显。右侧则有抱着酒坛的侍人前来，在丰富画面的同时，也表现出了王原祁悠然品酒的场景。

　　画中人物多用细线勾勒，以淡墨微晕，人物身形富有立体感，面色真实自然。画中人物衣纹线条兼取多家之长，有飘洒的兰叶描，也有顿挫有力的钉头鼠尾描，恰当地体现了人物文雅超逸的气质，这幅画也是画家晚年的杰作。

焦秉贞（字尔正），山东济宁人，康熙时官钦天监五官正，供奉内廷，清代宫廷画家。焦秉贞是天主教传教士汤若望的门徒，擅长肖像画、花卉画、山水画，他在绘画上吸收了西方画法的精髓，并将其与传统的中国画法相结合，展现出一种新的绘画风貌。

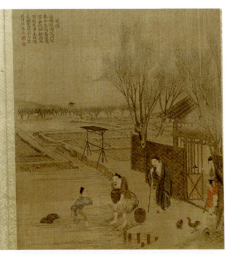

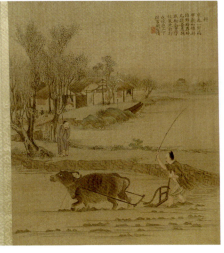

御制耕织图
创作者：焦秉贞
创作年代：1696年
风格流派：无
题材：风俗画
材质：纸本
实际尺寸：39.4cm×32.7cm

康熙三十五年（1696年），善画山水人物的画家焦秉贞奉旨绘《耕织图》共46幅，分别描绘耕、织生产的全过程。其中耕图分浸种、耕、耙耨、耖、碌、布秧、初秧、淤荫、拔秧、插秧、一耘、二耘、三耘、灌溉、收刈、登场、持穗、舂碓、筛、簸、扬、砻、入仓；织图则描绘浴蚕、二眠、三眠、大起、捉绩、分箔、采桑、上簇、炙箔、下簇、择茧、窖茧、练丝、蚕蛾、祀谢、纬织、终丝、经、染色、攀花、剪帛、成衣等。康熙帝为之作序，每幅图均有题诗一首。

第 8 章 清 代

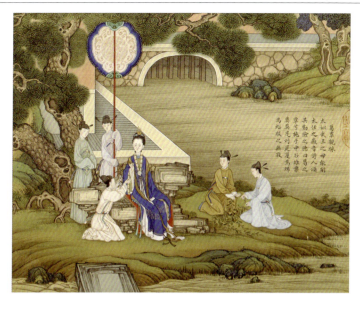

《历朝贤后故事图》全册取自历代有良好德行的皇后、太后的故事,焦秉贞奉命绘此画册旨在通过展示她们的高尚品德,为宫廷中的妃嫔树立典范。

画中建筑物的绘制采用欧洲焦点透视的方法,有别于中国的传统界画。每开对题由梁诗正书写,内容选自弘历在皇子时期创作的诗歌,记录了这些皇后、太后的事迹和对她们的评价。

历朝贤后故事图:葛覃亲采 ▲

创作者:焦秉贞
创作年代:清代
风格流派:无
题材:人物画
材质:绢本
实际尺寸:30.8cm×37.4cm

历朝贤后故事图:含饴弄孙 ▼

创作者:焦秉贞
创作年代:清代
风格流派:无
题材:人物画
材质:绢本
实际尺寸:30.8cm×37.4cm

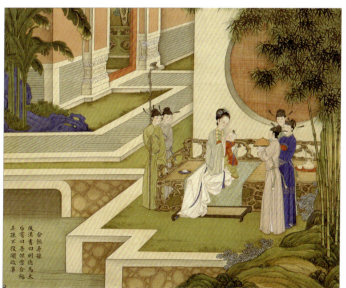

画册中人物包括西周文王之母太任、西周武王之母太姒、东汉明帝明德马皇后、东汉和帝和熹邓皇后、北宋仁宗慈圣曹皇后、北宋英宗宣仁高皇后、明仁宗诚孝张皇后。

画册共十二帧:葛覃亲采、含饴弄孙、教训诸王、戒饬宗族、禁苑种谷、麟趾贻休、女中尧舜、亲揿銮舆、身衣练服、孝事周姜、约束外家、濯龙蚕织。

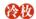

冷枚（字吉臣，号金门画史，1669-1742），山东胶州人，是焦秉贞的弟子，清代宫廷画家。冷枚擅长画人物、界画，尤其精仕女。所绘人物细腻优雅，色彩柔和秀丽，技法融合工笔与写意，细节极为精致，同时充满生气，别具一格。

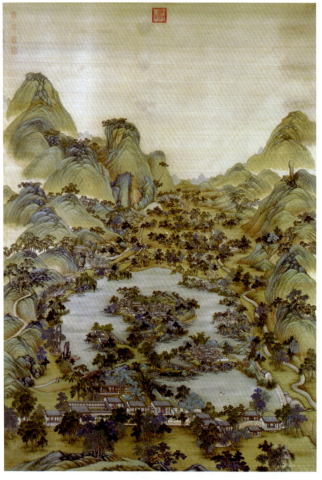

◀ **避暑山庄图**

创作者：冷枚
创作年代：1713年
风格流派：工笔画
题材：山水画
材质：绢本
实际尺寸：254.8cm×172.5cm

《避暑山庄图》是清代宫廷画家冷枚的代表作，本幅画款署："小臣冷枚恭畫。"钤"臣冷枚""夙夜匪懈"二印。"避暑山庄"又名承德离宫或热河行宫，是清代皇帝夏天避暑和处理政务的场所。这一宏伟建筑群始建于1703年，历经清朝康熙、雍正、乾隆三代皇帝，耗时约90年建成。

冷枚的《避暑山庄图》以俯瞰及写实的手法描绘了避暑山庄十里澄湖、后苑建筑及周围山岭的风景，画幅中囊括了大量的景物，显示出作者具有高度的概括能力和精湛的艺术表现技巧。此画采用鸟瞰式构图方式，画家纵向取景，在传统工笔界画的基础上巧妙吸收欧洲透视法，景致具体而微，画面具有很强的纵深感。画作设色结合青绿和浅绛，营造出山庄静寂清幽的氛围。

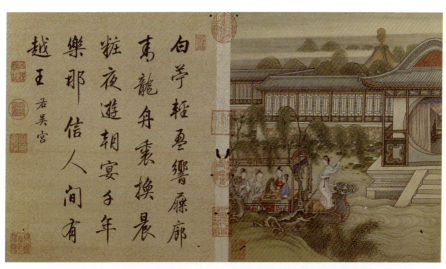

十宫词图 ▲

创作者：冷枚
创作年代：清代
风格流派：工笔画
题材：人物画
材质：绢本
实际尺寸：29.3cm×33.1cm

因冷枚师从宫廷画家焦秉贞，所以在一定程度上也受到了西洋绘画的影响，这一点可以从他的众多宫廷画作中看出，《十宫词图册》即其中典型。

本幅画无作者款印。钤乾隆、嘉庆内府收藏诸印。《十宫词图》全册共10开，描绘了历代贤德后妃或贵族女子的故事，和焦秉贞的《历朝贤后故事图》具有同样鲜明的教育意义。每开对题有梁诗正书写的弘历承继帝位前于雍正十三年（1735年）所作的诗句，与图画互为辉映。

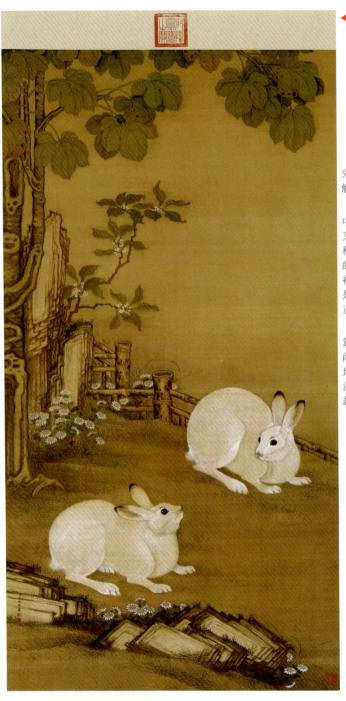

梧桐双兔图

创作者：冷枚
创作年代：清代
风格流派：工笔画
题材：动物画
材质：绢本
实际尺寸：176.2cm×95cm

《梧桐双兔图》款署"臣冷枚恭画"，钤"臣"朱文印，"冷枚""夙夜匪解"白文印二方。

兔被称为瑞兔，是古代中国瑞兽之一，在古时玉兔又是皓月祥瑞之兆，是家庭和睦、夫妻团聚、多子多福的象征。再加上嫦娥奔月的神话故事，玉兔常常被认为是中秋的意象之一，此画也正是冷枚为中秋佳节而作。

画中野菊星星点点缀在篱笆边和石头旁，梧桐树下两只肥硕的白兔惬意地在草地上嬉戏。画家用极细的笔法，使得兔子们连皮毛都看起来栩栩如生。

第 8 章 清 代

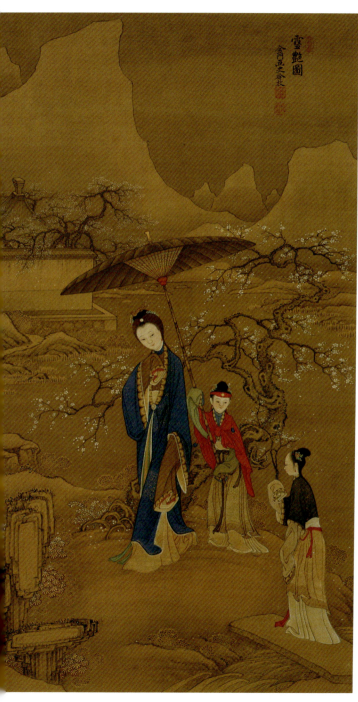

◀ 雪艳图

创作者：冷枚
创作年代：1736年
风格流派：工笔画
题材：人物画
材质：绢本
实际尺寸：70cm×40cm

《雪艳图》又称《探梅图》，是冷枚在人物仕女画的精品之作。乾隆元年正月，已经年老体衰的冷枚参与了《圆明园四十景图咏》的绘制。不过当时的皇帝对他十分体恤和照顾，为了让他不至于太劳累，乾隆元年三月初七，太监传旨"着将画绢给冷枚八块，令伊随意画画。钦此。"于是冷枚退出了《圆明园四十景图咏》的绘制，改画《雪艳图》等八幅画。

《雪艳图》描绘了三位女子雪中赏花的情景，画中一位身穿蓝衣的贵族女子行走在前，两位侍女打伞伺候左右，漫天雪花飞舞，古梅枝头花朵绽放，人物绚丽的衣装和柔美的面孔为寒冷的雪天带来一抹艳丽。

李鱓

李鱓(字宗扬,号复堂,别号懊道人、墨磨人,1686—1756),江苏扬州府兴化人,明代状元宰相李春芳第六世孙,清代著名画家,"扬州八怪"之一。他擅长绘画花卉、竹石、松柏,早年画风细腻严谨,中年后转入粗笔写意,气势充沛。

◀ 土墙蝶花图

创作者:李鱓
创作年代:1727年
风格流派:扬州八怪
题材:花卉画
材质:纸本
实际尺寸:115cm×59.5cm

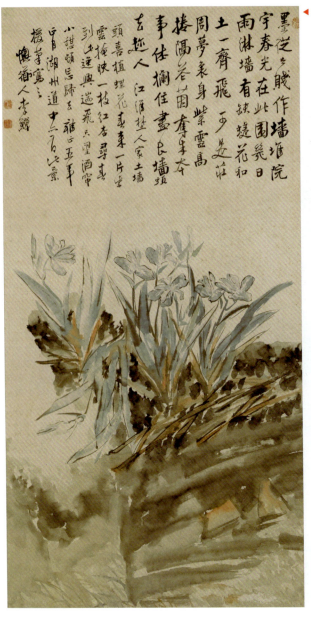

康熙五十三年(1714年)李鱓应召成为内廷供奉,他在宫廷工笔画方面有着很高的造诣,但因不满"正统"画风而受到排挤,最终离职。乾隆三年(1738年),李鱓被任命为山东滕县知县,深得民众的爱戴,但由于得罪了上级官员而被罢免官职,后来他回到扬州长期居住,以卖画为生。

李鱓入宫后奉旨随蒋廷锡学工笔设色花卉,风格较为规整,但自从脱离官场后就开始转学扬州画家高其佩的画风,流寓扬州期间又学石涛豪爽放纵的新颖技法,终于融汇诸家,形成自家风格。

此画就是他被迫离开宫廷画师岗位之后,流落江湖所绘。在亲眼看见春雨后农家土墙头蝴蝶花的盛开后,以"庄周梦蝶"为精神基础泼墨绘制,精细的蝴蝶花和狂放的砖石相结合,抒发了追求精神自由的胸怀。

第 8 章 清 代

◀ **桃花柳燕图**

创作者：李鱓
创作年代：1741年
风格流派：扬州八怪
题材：花鸟画
材质：纸本
实际尺寸：125.4cm × 51.9cm

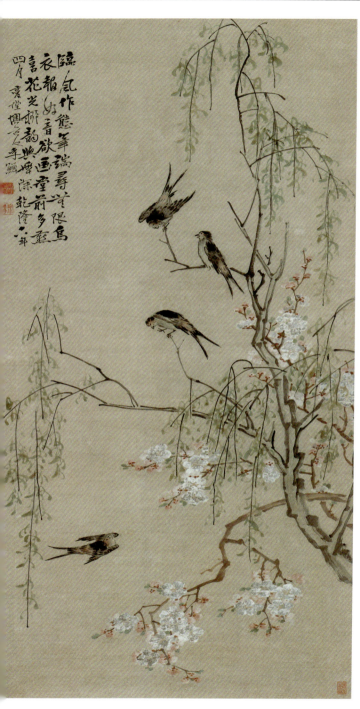

《桃花柳燕图》作于清乾隆六年（1741年）四月，此时的李鱓已经56岁，深受扬州画派感染，风格开始变得更加自由写意。

整个画面没有背景，但依旧能够在层次分明的构图和缤纷的色彩衬托下凸显出春日的生机盎然。

此画的主体是花朵盛开的桃树与垂条的柳枝，枝干间停歇着几只生动活泼的燕子。早春时节的常见意象被集中在一幅画中，加以渲染和描绘，呈现出一派宁静祥和的春日景象。

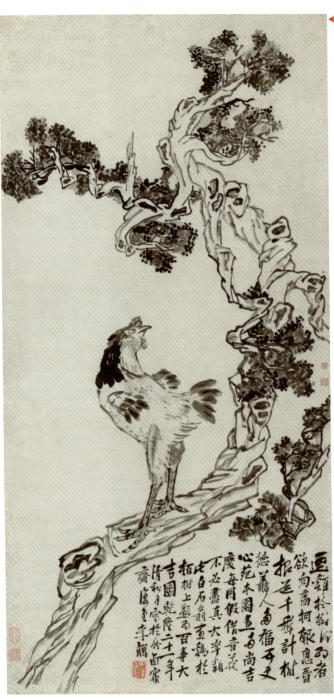

百事大吉图

创作者：李鱓
创作年代：1751年
风格流派：扬州八怪
题材：花鸟画
材质：纸本
实际尺寸：139cm×72cm

画中题识："百事大吉图，乾隆十六年小春月，小竹精舍遣真，复堂懊道人李鱓。"钤印：鱓印（白文）、宗杨（朱文）。

此画是李鱓晚年成熟之作，用笔粗旷，采用硬笔泼墨的方法，具有很强的艺术表现力。画中有柏树和鸡，柏树枝干虬扎有力，蜿蜒上行，公鸡羽毛蓬张，眼睛圆瞪，神气活现，仿佛立刻就要跳起觅食，灵动的神态跃然纸上，体现了作者对生活的观察细致入微。

第 8 章 清 代

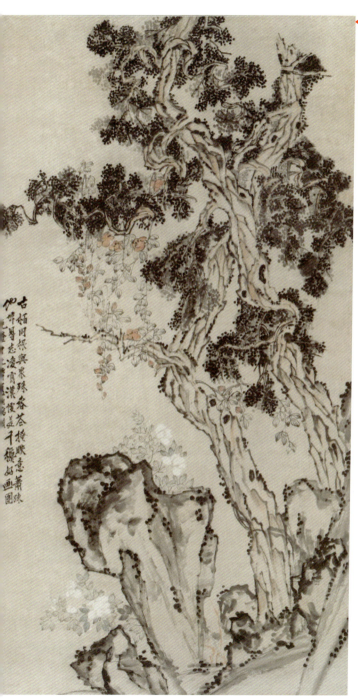

◀ **古柏凌霄图**

创作者：李鱓
创作年代：1754年
风格流派：扬州八怪
题材：花鸟画
材质：纸本
实际尺寸：180.9cm×101.7cm

绘制此画时，李鱓已近晚年，风格转向粗笔写意，画面挥洒泼辣，气势磅礴。

画中描绘两株古柏，根出同源，长出地面后很快纠缠在一起生长，枝干纵横交错，苍朴大气，有刚强不屈之貌。树干上附有紫藤花，垂下绽放的花瓣为嶙峋的枝干平添了一丝柔和。下方的山石间也冒出了一些花枝，进一步丰富了空间，增添了画面层次感。

金农

金农（字寿门、司农、吉金，号冬心先生、稽留山民、曲江外史、昔耶居士等，1687–1763），因其人生历经康熙、雍正、乾隆三朝，所以自封"三朝老民"的闲号，钱塘（今浙江省杭州市）人，清代书画家，"扬州八怪"之首。

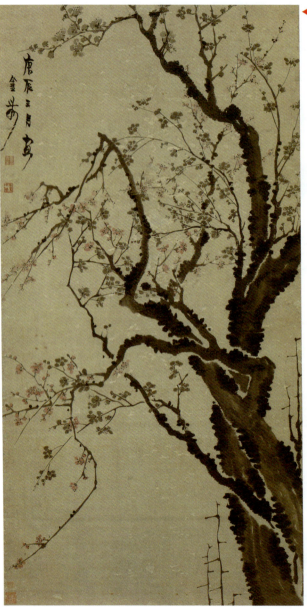

▸ **墨梅图**

创作者：金农
创作年代：1762年
风格流派：扬州八怪
题材：花鸟画
材质：纸本
实际尺寸：138cm×93.5cm

金农天资聪颖，博学多才。不过他年轻时科考屡试不中，郁郁不得志，年方五十才开始学画。凭借着广博的学识、深厚的书法和绘画功底，以及独特的艺术风格，他最终成为一代名家。金农"扬州八怪"之首的称号是来自他在诗、书、画、印，以及琴曲、鉴赏、收藏等方面的综合成就。在绘画方面，他善擅画竹、梅、鞍马、佛像、人物、山水等，尤其是墨梅。金农所作梅花枝多花繁，生机勃发，古雅拙朴。

这幅《墨梅图》立轴就是其中经典，金农使用水墨晕染出梅树枝杆，中间淡墨点染，外部浓墨晕染，整体粗壮遒劲，富有生命力。古梅向上延伸细枝繁多，每一枝枝头皆有花朵绽放，红色花朵娇艳欲滴，花丛中绿叶渐渐长开，预示着春天即将到来。

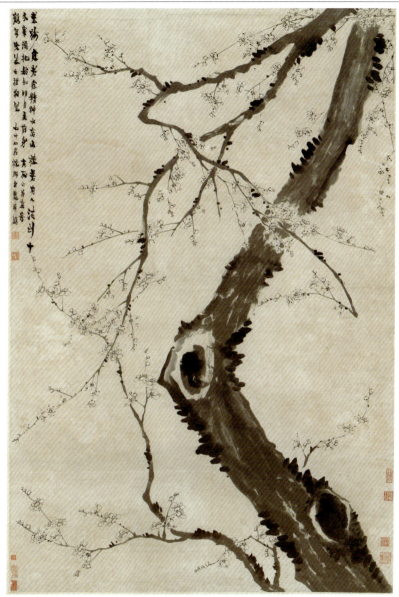

梅花图 ▲

创作者:金农
创作年代:清代
风格流派:扬州八怪
题材:花鸟画
材质:纸本
实际尺寸:130.2cm×28cm

《梅花图》立轴也是金农腊梅画中的代表作,此画不像前幅《墨梅图》那样枝干纠结,而是仅绘腊梅粗杆一枚,细枝数条,画中留白更多,粗壮枝干与细枝上朵朵绽开的梅花给人带来的对比感更强,更加凸显出一种微末但蓬勃的生命力。

画上金农自题诗一首:"老梅愈老愈精神,水店山楼若有人。清到十分寒满把,如知明月是前身。"

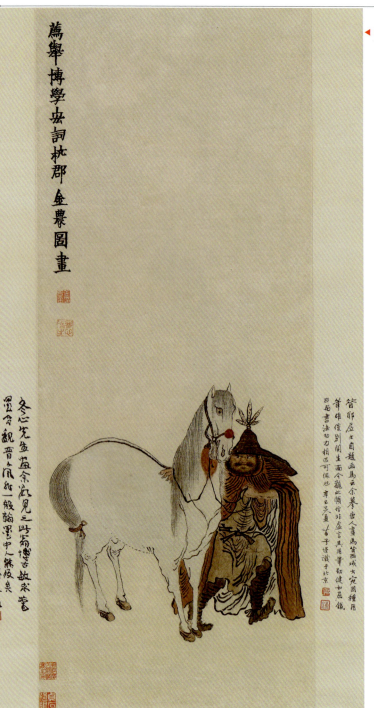

鞍马图

创作者：金农
创作年代：清代
风格流派：扬州八怪
题材：人物画
材质：纸本
实际尺寸：76cm×43cm

《鞍马图》又称《番马图》，画中左上角款识："荐举博学宏词杭郡金农图画。"钤印：金吉金印、冬心先生、靳江贺氏静敬斋之印、贞石过眼。

画中绘有一人一马，人物身披红色披风，头戴翎毛宽边帽，满脸胡茬，形象粗犷。身边的白马高大威武，目光有神。主人手抚马背，可见对马儿的喜爱。

画中人物衣纹线条勾画流转自如而又顿挫明显，白马则明显更显圆润柔和，敷色、留白对比强烈，上方题识方正典雅，书画结合呈现出淳厚古朴的格调。

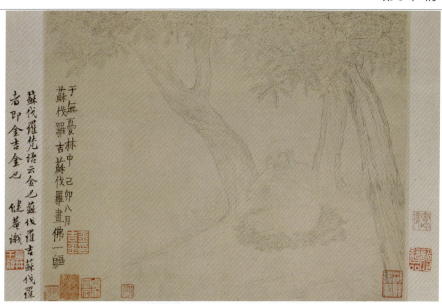

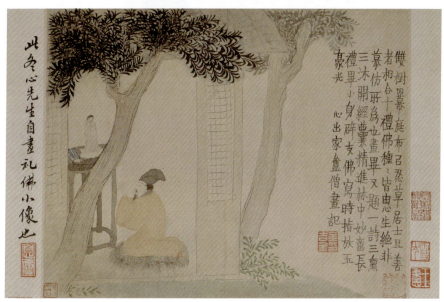

人物山水图 ▲

创作者：金农
创作年代：清代
风格流派：扬州八怪
题材：宗教画
材质：纸本
实际尺寸：24.3cm × 31.2cm

金农的《人物山水图》，全册共12开，分别绘佛像、山水、人物故事等。绘画用笔灵活古拙，为金农山水人物画代表作品。12张作品分别为于《无忧林中》《礼佛图》《马和之秋林共话图》《吴兴众山如青螺》《山青青云冥冥》《宋龚开善画鬼》《玉川先生煎茶图》《画舫空留波照影》《回汀曲渚暖生烟荷花开了》《昔年曾见》《山僧叩门图》，这里展示了其中的两幅作品。

郎世宁

郎世宁（Giuseppe Castiglione，1688–1766），天主教耶稣会修士、画家，意大利米兰人。1715年来中国传教，随即入皇宫任宫廷画家，历经康熙、雍正、乾隆三朝，为清代宫廷十大画家之一。

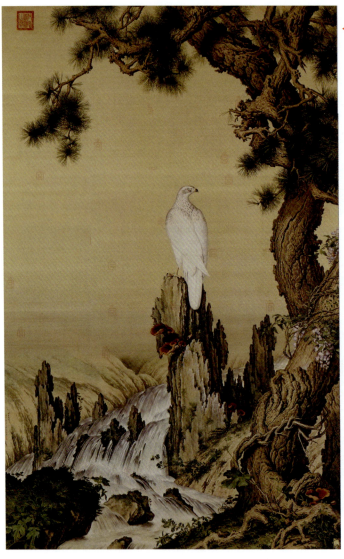

◀ 嵩献英芝图

创作者：郎世宁
创作年代：1724年
风格流派：西洋画派
题材：花鸟画
材质：绢本
实际尺寸：242.3cm×157.1cm

这幅《嵩献英芝图》画于雍正二年（1724年）十月，是一幅专门为皇帝"万寿节"（皇帝的生日）而画的祝寿图。在这件作品中，郎世宁充分展示了他扎实的素描基本功和利用明暗来表现凹凸立体效果的高超技巧。

画面正中一只白鹰兀立于石上，鹰首转向画的右侧，鹰目炯炯，利喙弯曲。右边老松弯曲盘绕，一棵藤萝攀绕着松树枝干，松树的根部和石头缝隙之间有灵芝数株。画幅左边为坡石，一条湍急的溪流顺势而下在山石隙谷中曲折绕行。

这幅图虽然运用了西方那个绘画技法，但是画中的白鹰、松树、灵芝、巨石、流水等均是中国绘画中常见的物象，象征着长寿、强壮、灵敏、吉祥等。郎世宁凭借此画确立了自己在宫廷画师中的地位。

第 8 章 清 代

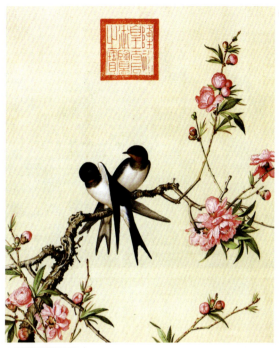

◀ **仙萼长春图**

创作者：郎世宁
创作年代：1732年
风格流派：西洋画派
题材：花鸟画
材质：绢本
实际尺寸：28.4cm × 33.7cm

郎世宁勇于尝试将中西方的绘画技巧相结合，开创了一种独特的绘画风格。他的作品既具备欧洲油画逼真写实的特点，又融入了中国传统绘画的笔墨韵味，具有极高的艺术魅力。

郎世宁的《仙萼长春图》为融合中西画法的难得杰作。全册共含16幅图画，现藏于台北故宫博物院。此画册是郎世宁为后宫嫔妃所绘，包含四时花卉，画面设色艳丽，清新自然，花娇艳欲滴，鸟活泼灵巧。

《仙萼长春图》16幅画依序为：牡丹、桃花、芍药、海棠与玉兰、虞美人与蝴蝶花、黄刺么与鱼儿牡丹、石竹、樱桃、罂粟、紫白丁香、百合花与缠枝牡丹、翠竹牵牛、荷花与慈姑花、豆花、鸡冠花、菊花。

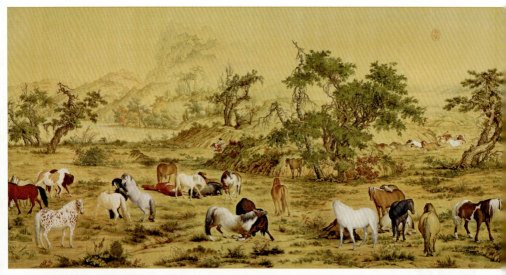

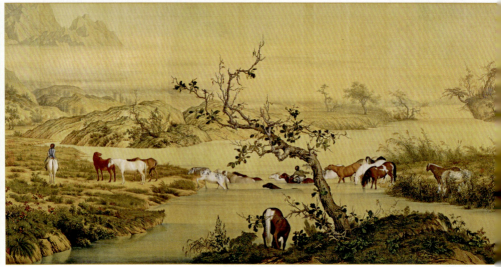

百骏图 ▲

创作者：郎世宁
创作年代：1728年
风格流派：西洋画派
题材：动物画、风景画
材质：绢本
实际尺寸：102cm×813cm

　　1728年，郎世宁创作的这幅《百骏图》，现藏于台北故宫博物院，是中国十大传世名画之一。

　　郎世宁善于画马，《百骏图》是他平生百余幅马作品中最杰出的代表作之一。此画描绘了姿态各异的骏马百匹放牧游息的场面，骏马百匹游憩在草原、林木之间，透过细腻的光影变化呈现出精致的写实特质。

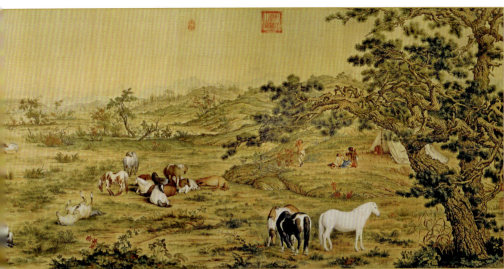

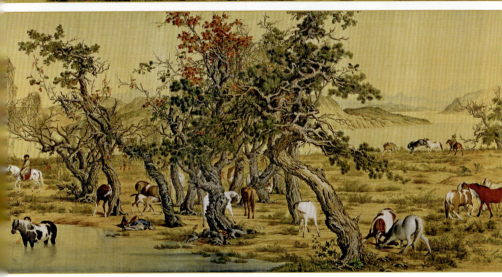

　　从构图和技法上看,郎世宁在百骏图中以中国传统绘画技法加入西洋光影透视法及西画颜料,使物象极富立体感。画中虽一方面延续着中国牧放马群的传统图式,但又于山水林布置上充分显露着西洋画的深远效果,马匹的大小也随之呈现出有规律的变化。

　　画中松针、树皮、草叶等采用墨线勾勒,石块土坡的表现手法仍源自中国传统画法,使画面显得中西趣味兼容并蓄,为郎世宁早期典型代表作品之一。

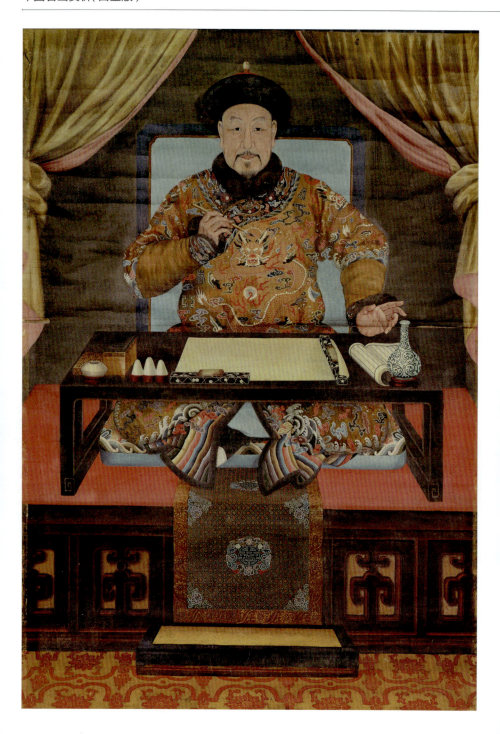

◀ 乾隆皇帝朝服像

创作者：郎世宁
创作年代：清代
风格流派：西洋画派
题材：人物画
材质：绢本
实际尺寸：52cm×35cm

　　郎世宁善绘骏马、人物肖像、花卉走兽，他所画的肖像画造型准确，富有立体感。同时为了适合东方民族的欣赏习惯与审美心理，郎世宁在画面采光上使用了正面光照，从而使人物面部五官始终处于明亮部位，看起来十分清晰。《乾隆皇帝朝服像》为乾隆帝正欲落笔书写时的正面像。他蜷腿端坐于茶桌前，身着帝王黄祥云龙袍，慈眉善目，端庄大方，目光深邃，亲和中不失威严。

弘历观荷抚琴图 ▶

创作者：郎世宁
创作年代：清代
风格流派：西洋画派
题材：人物画、山水画
材质：绢本
实际尺寸：299.5cm×156.5cm

　　《弘历观荷抚琴图》是由郎世宁主绘，其余宫廷画家补画山水背景的乾隆游玩画像。画中乾隆皇帝身着汉装，坐在湖边弹琴，远处是壮丽的山川和潺潺流水。具有立体效果的亭台楼阁，以及对细节的描绘，无一不体现出西洋画法的写实，与传统中国界画空间描绘手法不同的焦点透视手法，这也是郎世宁画作的一大特点。

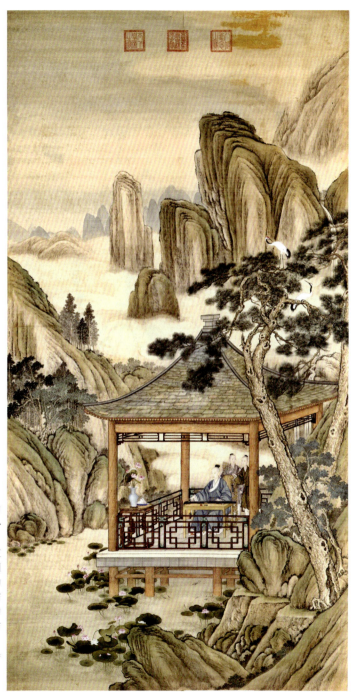

郑板桥

郑板桥（原名郑燮，字克柔，号理庵，又号板桥，人称板桥先生，1693-1766），江苏兴化人，祖籍苏州，清代书画家、文学家。郑板桥取法于徐渭、石涛、八大山人而自成一家，其画作体貌疏朗，风格劲峭，擅长画兰、竹、石、松、菊等，兰竹方面最为突出。

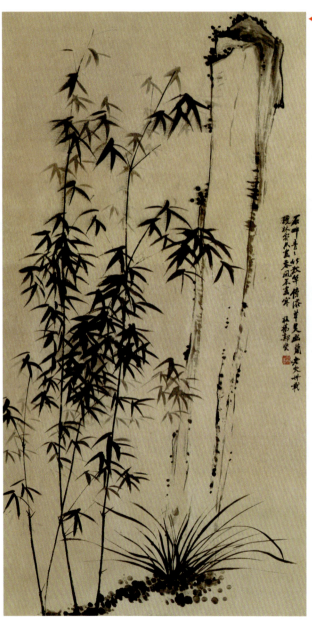

◀ 石畔竹兰图

创作者：郑板桥
创作年代：清代
风格流派：扬州画派
题材：花鸟画
材质：纸本
实际尺寸：164.5cm×83.6cm

郑板桥颠沛了一生，仍如磐石般坚强、如清竹般劲挺、如兰花般高洁。他画中的题诗很有郑式特色，往往不囿于角落，而是分布在画中峰峦之上、竹竿之间、兰花丛中，衬托出花更繁、叶更茂。

郑板桥画的竹很瘦劲，画石也是瘦骨嶙峋，有一种倨傲感。《石畔竹兰图》是郑板桥兰竹图的代表作之一，款识："石畔青青竹数竿，旁添瑞草是幽兰。老夫卅载琼林客，只画春风不画寒。板桥郑燮。"钤印：郑燮之印。

第 8 章 清 代

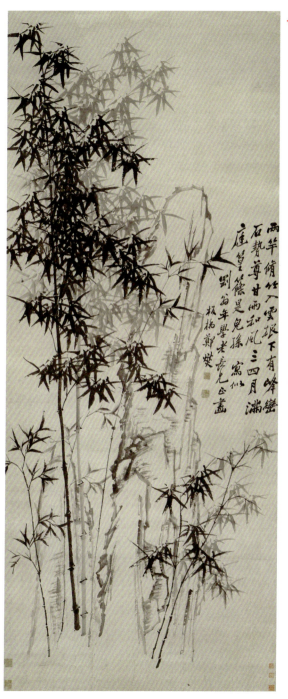

◀ **峭石新篁图**

创作者：郑板桥
创作年代：1724年
风格流派：扬州画派
题材：花鸟画
材质：纸本
实际尺寸：324.6cm × 136cm

　　这幅画不是单纯的竹画，而是通过画竹来抒发自己的生活态度和情感。此幅画作是郑板桥应朋友之邀所作，上有款识："两竿修竹入云根，下有峰峦石势尊。甘雨和风三四月，满庭篁篠是儿孙。刘翁年学老长兄正画，板桥郑燮。"诗中所提到的刘翁年是郑板桥在扬州卖画维生的重要友人和资助者，题诗有祝寿与祝多子的含义。

　　《峭石新篁图》中密集的竹林屹立左侧，占据了画面大部分位置。右侧辅以淡墨山峦，和背景中的淡墨之竹一起，组成了画面的远景，整体布局多而不乱，少而不疏，竹子清秀挺拔，诠释了其"君子"风骨。

改琦

改琦(字伯韫,号香白,又号七芗、玉壶山人、玉壶外史、玉壶仙叟等,1773–1828),回族,祖上本西域人,其为松江(今上海市)人,清代画家。创立了仕女画新的体格,时人称为"改派"。

▶ **红楼梦图咏 林黛玉**
创作者:改琦
创作年代:1815年
风格流派:改派
题材:人物画
材质:纸本
实际尺寸:25.4cm×19.7cm

《红楼梦图咏》是根据《红楼梦》作的木版画集,于光绪五年刊本。原辑为清代李光禄,由改琦绘图,淮浦居士重编,绘制了50幅图像,共55位人物。

《红楼梦》是一部思想性、艺术性都达到了极高水准的伟大作品。围绕《红楼梦》内容创作的绘画作品也不断产生,改琦所作的《红楼梦图咏》在红楼绘画史上也颇有名气。

因为是清末之杰作,为之题咏的有张问陶、徐渭仁、吴荣光等名流34人,共75咏。其中最早的题词在嘉庆二十一年(1816年),最晚在道光十九年(1839年)。

元机诗意图 ▲

创作者：改琦
创作年代：1825年
风格流派：改派
题材：人物画
材质：纸本
实际尺寸：99cm×32cm

改琦非常推崇明代唐寅、仇英和崔子忠等人的作品。他所描绘的仕女画既有现实生活中的女性、也有文学著作中的人物，以及历史上遭遇不幸的底层女子，如此幅所绘的唐代悲情女诗人鱼元机。鱼元机性聪慧，有才思，好读书，尤工诗，与李冶、薛涛、刘采春并称为唐代四大女诗人。

任熊

任熊（字渭长，一字湘浦，号不舍，1823–1857），浙江萧山人，清代晚期著名画家，"海派"艺术的代表人物之一。任熊对人物、花卉、山水、翎毛、虫鱼、走兽无一不精，对"海上画派"及中国近现代绘画影响很大。

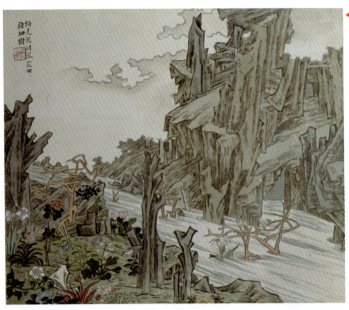

◀ 姚燮诗意图册

创作者：任熊
创作年代：1851年
风格流派：海派
题材：山水画、花鸟画
材质：绢本
实际尺寸：27.3cm × 32.5cm

《姚燮诗意图》共10册，每册12开，共计120张，每开除录有姚燮诗句外，还分别钤"熊"朱文印或"渭长"白文印。册页最后另有四开，分别有任熊、熊松之、吴云、沈钰、曹峒、李鸿裔等人题跋。

这是任熊在友人姚燮家里居住时为主人所画的，以姚燮的诗句命题，题材丰富多样，堪称任熊巅峰时期的代表作品。

第一册前两开内容分别为俯见龙渊深、花田种珊树，钤"熊"；独夜凌波景，孤镫是尔知，钤"渭长"。

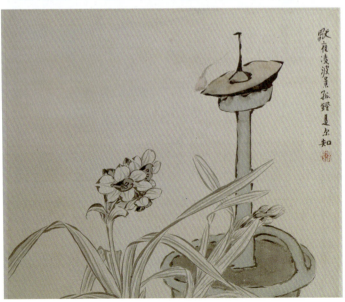

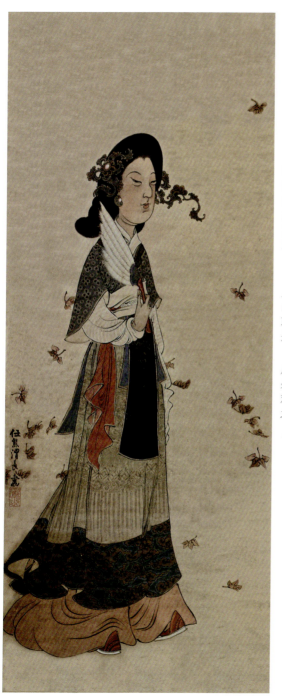

◀ 湘夫人图

创作者：任熊
创作年代：清代
风格流派：海派
题材：人物画
材质：纸本
实际尺寸：154cm×50cm

"湘君""湘夫人"是中国人物画中的重要主题。据《山海经》记载，尧帝有两个女儿娥皇、女英，姐妹俩一起嫁给舜为妻，辅佐舜帝。后来舜在南方巡视时，死于苍梧，两妃闻讯前往，泪染青竹，竹上生斑，因此称"潇湘竹""湘妃竹"。

屈原《九歌》中也有《湘君》、《湘夫人》两篇，但这里的"湘夫人"不是尧帝的两个女儿，而是"湘山之神"。屈原的作品也是历代画家取材的对象，其中最受画家欢迎的就是《离骚》和《九歌》。

此画描绘湘夫人手持羽扇，在秋风中怅然而立的形象。湘夫人头戴花朵式饰物，身穿绿点考究长裙，微睁双眼，面部慈祥，驻足于纷纷的落叶之间。

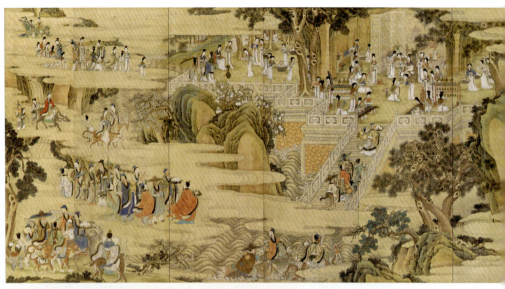

群仙祝寿图

创作者：任熊
创作年代：清代
风格流派：海派
题材：人物画
材质：绢本
实际尺寸：86cm×170cm

关于神仙聚会的主题早在唐、宋时代绘画中就已经出现，但大多具有浓厚的宣教意义。到了清代，这类题材的宗教色彩逐渐淡化，祈福、喜庆的主题逐渐加强，于是"群仙祝寿"这样的题材应运而生，任熊的《群仙祝寿图》大致是同类题材中最早的作品。

此画屏构思宏大，神仙人物多达22位，另有童子2人，侍女11人。各路仙真自右往左，行进于云雾、岩石、丛林中，神态生动和谐，手中所持的蟠桃、奇珍异果等也凸显出祝寿献礼的主题。

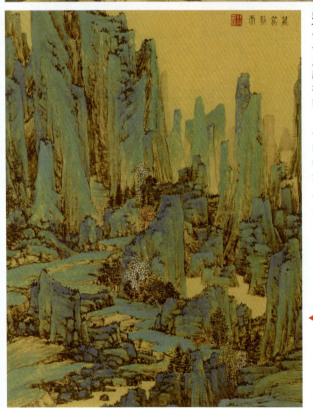

十万图册 万笏朝天

创作者：任熊
创作年代：清代
风格流派：海派
题材：山水画
材质：纸本
实际尺寸：26.3cm×20.5cm

第 8 章 清 代

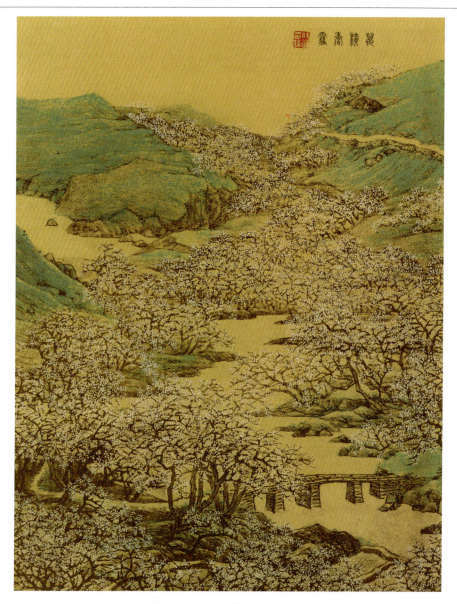

十万图册 万横香雪 ▲

创作者：任熊
创作年代：清代
风格流派：海派
题材：山水画
材质：纸本
实际尺寸：26.3cm×20.5cm

《十万图册》是任熊晚年创作的山水精品，因题目均以"万"字起首而得名，分别为《万卷诗楼》《万点青莲》《万峰飞雪》《万笏朝天》《万竿烟雨》《万松叠翠》《万林秋色》《万壑争流》《万丈空流》《万横香雪》，寓意尽善完满。

该画册多取材于苏州太湖一带的山水，其中《万笏朝天》《万横香雪》是以苏州天平山和香雪海为素材，《万点青莲》描绘的应是杭州西湖的景色，而《万丈空流》《万竿烟雨》则是想象中的海岛和潇湘奇景。

赵之谦

赵之谦（初字益甫，号冷君，后改字㧑叔，号悲庵、梅庵、无闷等，1829-1884），汉族，浙江会稽（今浙江省绍兴市）人；清代著名书画家、篆刻家，与吴昌硕、厉良玉并称为"新浙派"的三位代表人物，与任伯年、吴昌硕并称为"清末三大画家"。

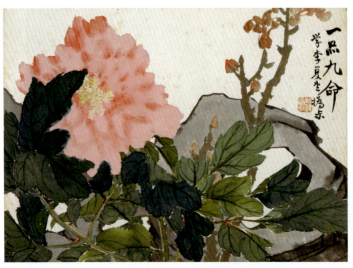

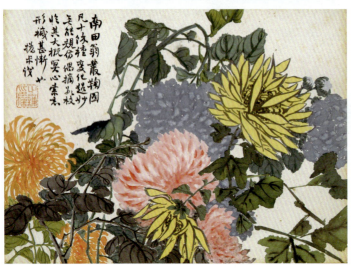

◀ 花卉册

创作者：赵之谦
创作年代：1859年
风格流派：海派
题材：花卉画
材质：纸本
实际尺寸：31.9cm×22.9cm

赵之谦擅长人物画、山水画，尤其在花卉方面成就颇高，对后世有较大的影响。他的花鸟画侧重于描绘一些充满生活气息的事物，比如米袋、蔬果、菜肴、青铜器及水生动物等。

作为开创海派的先锋者，他的花鸟画遵循"疏可走马，密不透风"的原则，在构图方面理念先进，对中国花鸟画的发展起到了重要的推动作用。咸丰己未（1859年）5月，赵之谦绘成《花卉册》，该画册设色浓艳，构图别致，多用没骨画法画成，是他早期的精品。

第 8 章 清 代

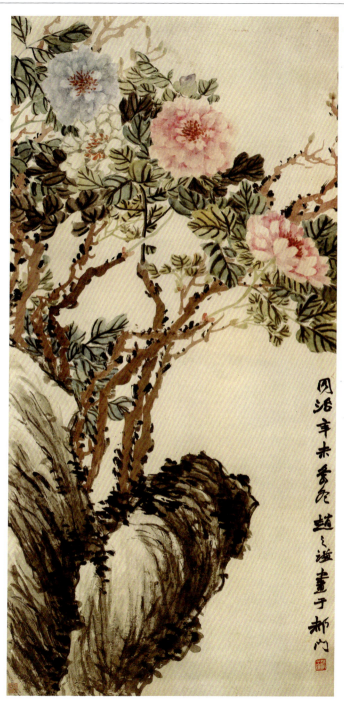

◀ 牡丹图

创作者：赵之谦
创作年代：清代
风格流派：海派
题材：花卉画
材质：纸本
实际尺寸：175.6cm×90.8cm

《牡丹图》作者自题："蓴卿仁兄屬畫。撝叔趙之謙。"下钤印"赵之谦"与"赵孺卿"，现藏于北京故宫博物院。

《牡丹图》是赵之谦花卉典型风格的代表作，画作设色浓丽，水、墨、色相交融。几株牡丹有的正花开灿烂，有的含苞待放，华丽富贵中又不失雅趣。几朵牡丹用"没骨法"来表现，富有立体感。石块墨色浓重，质感强烈。画面整体布局上密下疏，相互对比衬托，共同构成了一幅完整的图画。

455.

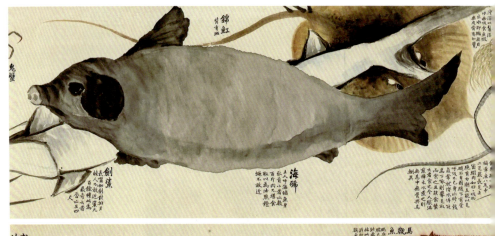

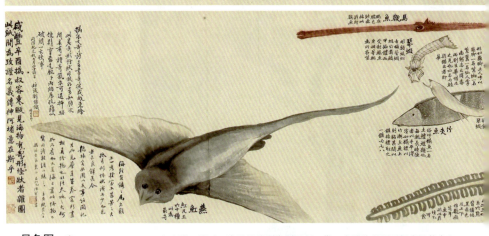

异鱼图 ▲

创作者:赵之谦
创作年代:1861年
风格流派:海派
题材:动物画
材质:纸本
实际尺寸:35.5cm×224cm

赵之谦33岁时,为避战乱而客居温州一带,在那儿见到了新奇的花卉和海产品,他将这些所见所闻融入画作之中,展现了他艺术表达的多样性。

《异鱼图》款识:"咸丰辛酉,撝叔客东瓯,见海物有奇形怪状者,杂图此纸,间为考证名义,传神阿堵,意在斯乎。"长卷绘异鱼15种,极富生气。而鬼蟹、石蜐、琴虾等体积较小的水生物,赵之谦依旧能准确生动地随笔而出,现其肥美鲜活之态,可见其写实功力和绘画功底之深厚。

大吉羊富贵 ▶

创作者:赵之谦
创作年代:1866年
风格流派:海派
题材:花卉画
材质:绢本
实际尺寸:73cm×40cm

古意"羊"寓意"祥",《大吉羊富贵图》即为《吉祥富贵图》。画作上题有款识:"大吉羊富贵昌宜高官乐未央,同治丙寅岁朝写意并题吉语,硕卿三兄口鉴,撝叔弟赵之谦。"

画中描绘有梅花、牡丹、水仙、柿子、灵芝等表示吉祥和富贵的花卉、果实,各种花儿绽放,果实穿插花中,体现出丰收吉祥之意。

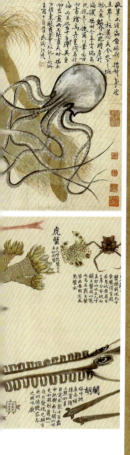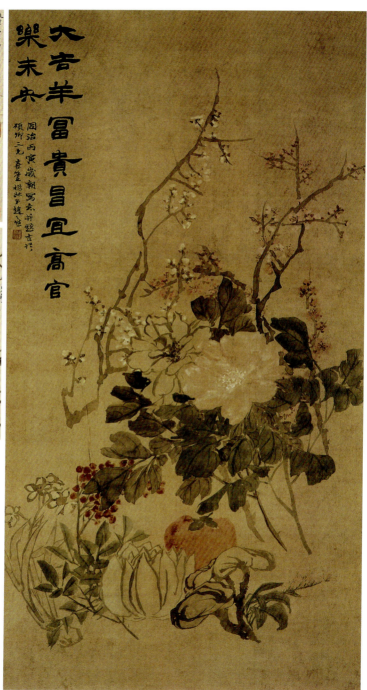

蒲华

蒲华（字作英，亦作竹英、竹云，1832-1911），浙江嘉兴人，号胥山野史、胥山外史、种竹道人，斋名九琴十砚斋、九琴十研楼、芙蓉庵等。晚清著名书画家，与虚谷、吴昌硕、任伯年合称"海派四杰"。蒲华擅长画花卉、山水，尤其擅长画竹，他画的竹子有"蒲竹"之誉。

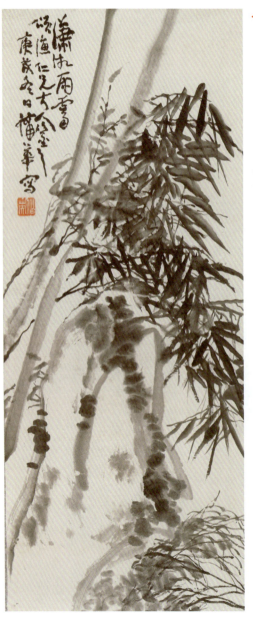

◀ **凤竹图**

创作者：蒲华
创作年代：1892年
风格流派：海派
题材：花鸟画
材质：纸本
实际尺寸：117cm×48cm

蒲华极善绘竹，吴昌硕曾作十二友诗记蒲华"蒲作英善草书、画竹，自云学天台傅啸生，仓莽驰骤、脱尽畦畛。家贫，鬻画自给，时或升斗不继，陶然自得。余赠诗云：蒲老竹叶大于掌，画壁古寺苍涯琏。墨汁翻衣吟犹着，天涯作客才可怜。朔风鲁酒助野哭，拔剑斫地歌当筵。柴门日午叩不响，鸡犬一屋同高眠"。

著名书画家和书画鉴赏家谢稚柳亦评论道："蒲华的画竹与李复堂、李方膺是同声相应的，吴昌硕的墨竹，其体制正是从蒲华而来。"

《凤竹图》即蒲华的竹画代表作之一，此图描绘雨雪之下翠竹依然傲立的身姿，面对狂风毫不畏缩，竹枝修长坚韧，竹叶翠绿繁茂。下方山石屹立，支撑着竹节不倒，石缝中丛生兰草，草叶被风吹拂向一边，但根茎依旧牢牢扎在山石之上，表现出一种坚韧不拔的气质。

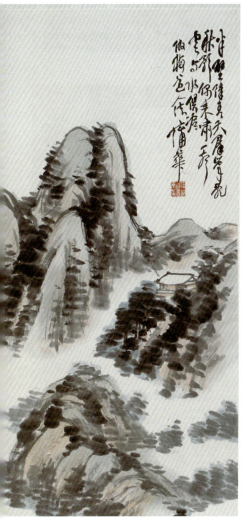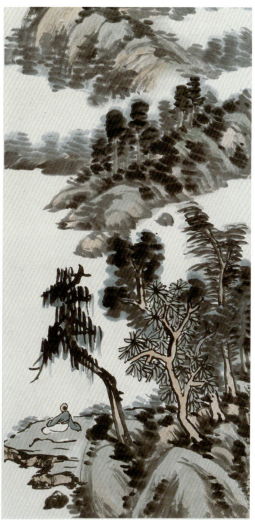

山水四屏

- 创作者：蒲华
- 创作年代：1899年
- 风格流派：海派
- 题材：山水画
- 材质：纸本
- 实际尺寸：123cm×34cm

蒲华是晚清"海派"画坛中具有创造精神的代表画家，其画作气势磅礴，可与吴昌硕媲美。蒲华一生充满波折，为了维持生计他四处漂泊，然而正是这些曲折的经历为蒲华提供了更多交流书画的机会，使他在山水画领域达到了卓越的成就，所作山水大轴画笔奔放，纵横满纸，风韵清隽，构思布局新颖，吴昌硕、黄宾虹等均极推重之。

此画为《山水四屏》画轴其中之一，主绘山水人物，画上自题："半壁障青天，群峰乱秋影。偶来啸一声，云兴水俱冷。仿梅道人法。"

任颐

任颐（即任伯年，初名润，字次远，号小楼，别号山阴道上行者、寿道士等，以字行，1840-1895）浙江绍兴府山阴航坞山（今杭州市萧山区瓜沥镇）人，清末著名画家。任颐在"四任"之中成就最为突出，是"海上画派"中的佼佼者，也是"海派四杰"之一。

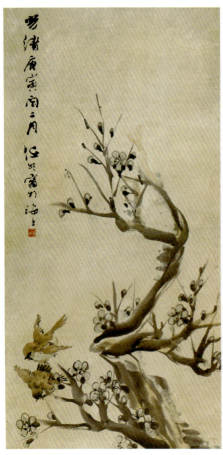
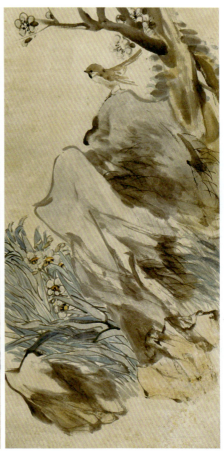

雀图 ▲

创作者：任颐
创作年代：清代
风格流派：海派
题材：花鸟画
材质：纸本
实际尺寸：150cm×40cm

任颐的主要成就在于人物画和花鸟画方面，往往寥寥数笔便能把对象的整个神态勾勒出来，形象生动活泼，清新雅致。

这幅《雀图》就是任颐花鸟绘画作品中的精品之一，画中描绘山石中古梅一株，梅枝粗壮遒劲，枝头梅花朵朵绽放。三只麻雀或立于枝头，或立于石块上，两只枝头上的鸟儿还在嬉戏打闹，为画面平添一分活泼气息。下方的石缝中水仙花绽放，朵朵花儿白净素雅，给寒冷的冬天带来勃勃生机。

第 8 章 清 代

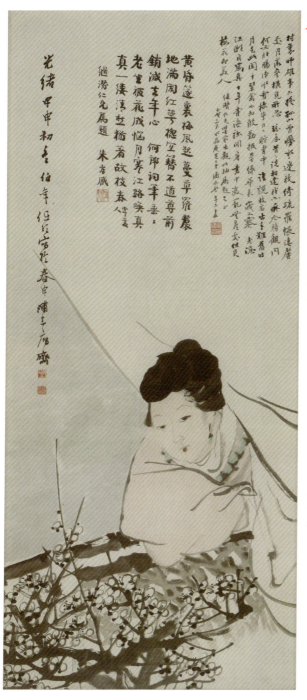

▸ **梅花仕女图**

创作者：任颐
创作年代：1862年
风格流派：海派
题材：人物画
材质：纸本
实际尺寸：96cm×42cm

除了花鸟画外，任颐还精于写像，是一位杰出的肖像画家。他的人物画早年师法萧云从、陈洪绶、费晓楼（费丹旭）、任熊等人，晚年则吸收华岩笔意，风格更加简逸灵活。

任颐的人物画题材广泛，既有历史故事、神话故事、民间传说，也有直接反映现实生活的作品，寄托个人情怀，使其画作具有一定的思想性。他善于写真，对当时及现当代具有极大影响，被徐悲鸿称为"仇十洲（仇英）后中国画家第一人"。

《梅花仕女图》是其中典范，画中描绘一女子伏于栏杆上，凝神端详着面前的一树梅花。梅枝上花朵累累，清香满溢，仕女面容恬静，清丽秀美。

技法上，任颐用圆劲方折的线条表现出仕女的清秀纤细，作为背景的梅花则用没骨法晕染，在一片迷蒙中映衬出仕女的秀雅清丽。

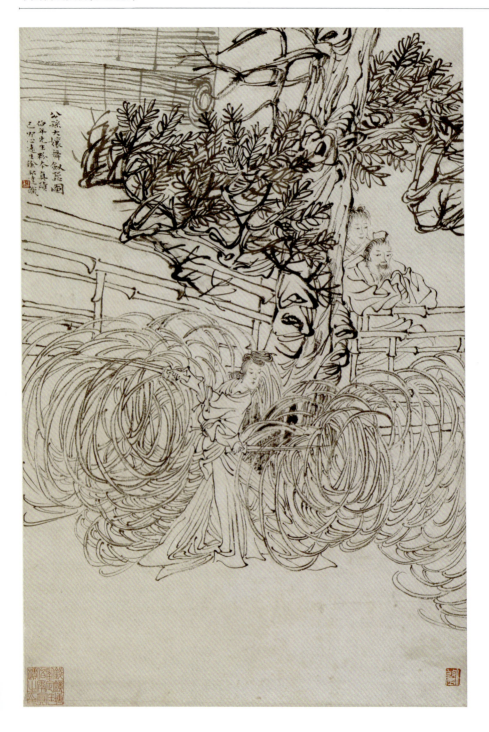

第 8 章 清 代

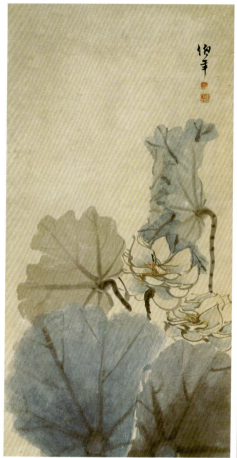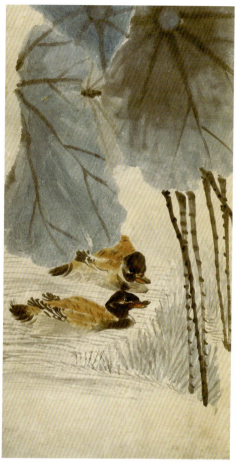

荷花鸳鸯图 ▲

创作者：任颐
创作年代：1884年
风格流派：海派
题材：花鸟画
材质：绢本
实际尺寸：138cm×42cm

此画款识："光绪丙子（1876年）仲冬，伯年任颐。"钤印：任颐私印、任伯年。《荷花鸳鸯图》描绘水塘一隅，一对黑头桔毛鸳鸯相伴游戏于荷田之中，似追逐着塘中杂草，造型生动传神。荷田中荷叶高高支起，或垂首或仰头，叶硕大如盆，一支支素雅的白莲花点缀其间，似乎散发着幽香，色彩交融明快自然，富于生气，留白则起到了透气和清醒视觉的作用。

◀ **公孙大娘舞剑图轴**

创作者：任颐
创作年代：清代
风格流派：海派
题材：人物画
材质：纸本
实际尺寸：41.9cm×28cm

此画是任颐绘制的唐代开元年间著名教坊舞伎公孙大娘舞剑之情景，画面线条劲健流畅，墨笔枯润浓淡自如，有明末陈洪绶笔法，又有任颐自身的意境。公孙大娘是开元盛世时的唐宫第一舞人。她善舞剑器，舞姿惊动天下。

吴昌硕

吴昌硕（初名俊，字昌硕，又署仓石、苍石，别号仓硕、老苍、老缶等，1844–1927），浙江省孝丰县鄣吴村（今浙江省湖州市安吉县）人。晚清民国时期著名国画家、书法家、篆刻家，与任伯年、蒲华、虚谷合称为"清末海派四大家"。

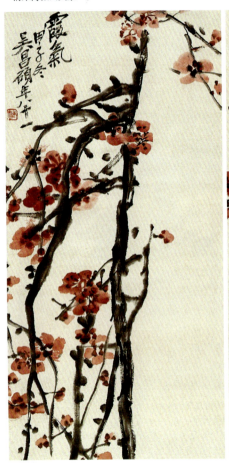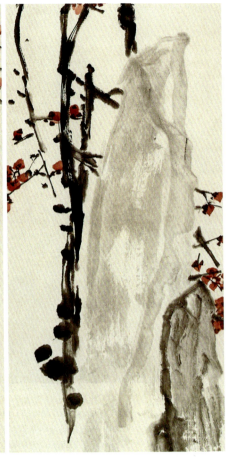

霞气图 ▲

创作者：吴昌硕
创作年代：1914年
风格流派：海派
题材：花卉画
材质：纸本
实际尺寸：96.5cm×21.5cm

　　吴昌硕在早期得到了任颐的指导，后来又借鉴了赵之谦的画风。他还将在书法中的笔意融入绘画中，使得他的画作笔力遒劲，气势磅礴。在色彩运用上，他偏爱使用有鲜明对比的色彩，特别擅长运用洋红，使得整体画面色泽鲜艳浓烈。

　　他酷爱画梅花，一生画梅无数，尤喜画红梅，他在生命的最后选择了余杭超山为归宿也是因为梅花。这幅《霞气图》描绘了一大一小石块耸立，石上古藤枝条数枝，枝上红梅花团锦簇，花朵红艳多姿，给寒冬带来一抹生机。

　　画上署"霞气 甲子冬 吴昌硕年八十一"。题识：瑕气。载福仁兄大雅属画，甲寅五月，吴昌硕客沪滨。印文：昌硕、鹤寿。

第 8 章 清 代

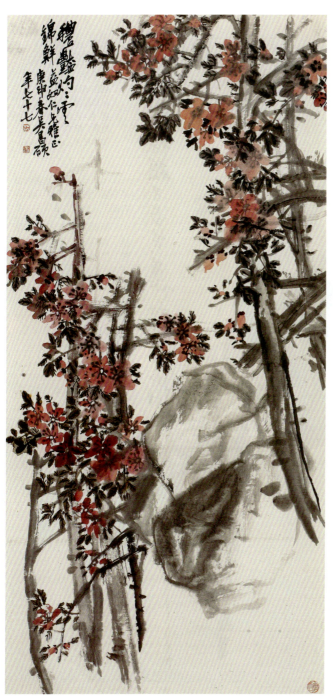

◀ 秾艳灼灼云锦鲜

创作者：吴昌硕
创作年代：1920年
风格流派：海派
题材：花卉画
材质：纸本
实际尺寸：136cm×66.8cm

吴昌硕传世画作中画桃花类题材比较少见，《秾艳灼灼云锦鲜》画轴就是其中精品。此画名字出自吴昌硕自作的一首诗："秾艳灼灼云锦鲜，红霞裹住颇黎天。不须更乞胡麻饭，饱啖桃华已得仙。"画中以水墨苍石点缀艳红灼灼、灿若云锦的粉红桃花，匠心独具，显现出勃勃生机。

此画款识："秾艳灼灼云锦鲜，益如仁兄雅正。吴昌硕年七十七岁。"钤印：吴昌石、吴俊之印。

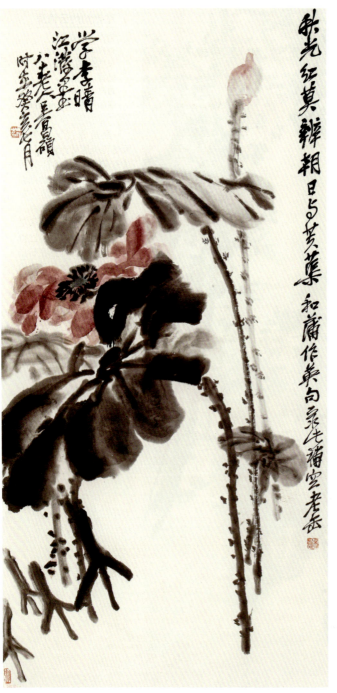

朝日红荷

创作者：吴昌硕
创作年代：1923年
风格流派：海派
题材：花卉画
材质：纸本
实际尺寸：83cm×41cm

《朝日红荷》也是吴昌硕一幅比较具有代表性的花卉画。

画面布局相较于其他桃、梅等画作来说稍显别致，仅画三张荷叶，却占有画面绝大部分。荷叶、荷梗奔放雄秀，刚柔相济。点缀其间的两朵红莲一盛放一含苞，质朴而惹人注目，呈现出清新、静穆的意境。

款识："秋光红莫辨，朝日与芙蕖，和蒲作英句，录此补空，老缶。学李晴江泼墨。八十老人吴昌硕，时在癸亥七月。"钤印：吴俊之印、吴昌石。

第 9 章
近现代

在近现代的中国绘画发展历程中,随着西方美术潮流的引入,艺术界涌现出了众多不同的流派、理念和创新尝试。众多杰出艺术家层出不穷,共同推动了一种全球文化交流互鉴、协同进步的大格局。

齐白石

齐白石（名璜，字萍生，号白石、白石翁、老白，又号寄萍、老萍、借山翁、齐大、木居士、三百石印富翁等，1864–1957），汉族，湖南湘潭人，中国近现代著名书画家、书法篆刻家。齐白石擅长画人物、山水、花鸟走兽和各种题材的杂画，墨色浑厚润泽，色调鲜明生动，构图简练鲜活，意蕴纯真朴实。

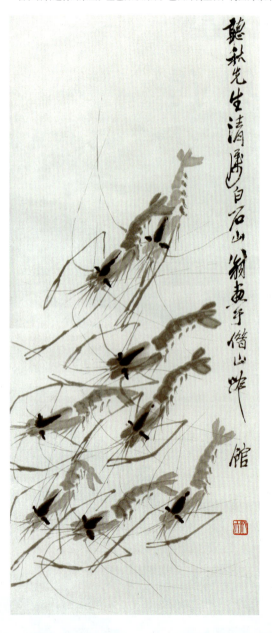

◀ **虾**

创作者：齐白石
创作年代：近现代
风格流派：齐派
题材：动物画
材质：纸本
实际尺寸：102cm×43cm

齐白石画笔下的虾、蟹和蛙，通过水墨画法展示出了其独有的视觉特点和鲜活特性。尤其是他的虾图，几乎都是传世佳作，也是齐白石最为人称道的绘画成就之一。

他绘的虾多为活泼、灵敏、机警的长臂虾，造型夸张又不失写实，虾身几乎都是用浅淡之墨，虾头两横浓墨作左右一对眼睛，以突出对比，笔痕明显，墨水自然晕开。正因如此，他画成的虾不仅全身透明，而且姿态生动，就像水中的活虾一般。

本幅作品共画有八只虾，从右上方鱼贯而下，姿态各异，活灵活现，构图流动变化，分布自然，同时以水墨晕染表现虾的晶莹剔透。

本幅款识："听秋先生清属 白石翁画于借山吟馆。"钤印：齐大。

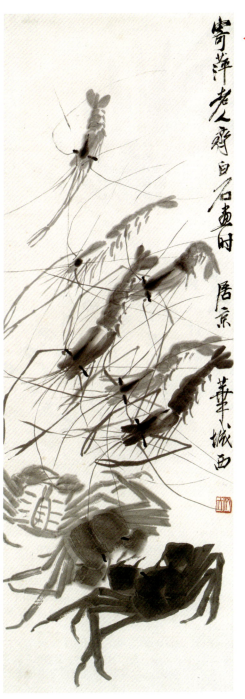

◀ **虾蟹图**

创作者：齐白石
创作年代：1936年
风格流派：齐派
题材：动物画
材质：纸本
实际尺寸：150cm×50cm

本幅画描绘六只虾、三只螃蟹，构图上疏下密，越往下墨色越深，虾蟹体积越大，并以墨的深浅来表现远近关系，极富层次感。青虾透明的质感跃然纸上，气韵生动，形神兼备，三只螃蟹也动态灵活，栩栩如生。

本幅款识："寄萍老人齐白石画时，居京华城西。"钤印：齐大。

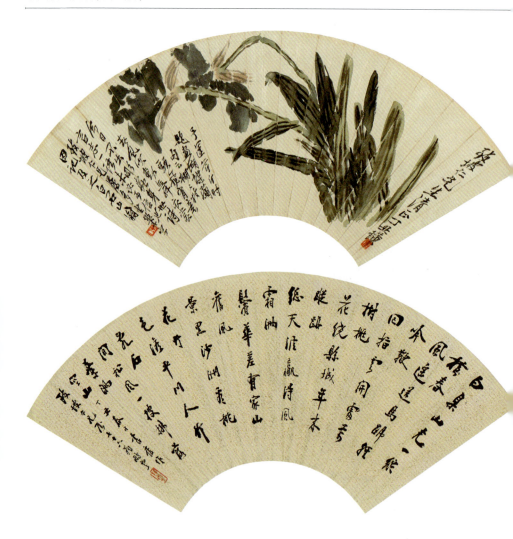

蝴蝶兰图扇 ▲

创作者:齐白石
创作年代:1937年
风格流派:齐派
题材:花卉画
材质:纸本
实际尺寸:49cm×24cm

齐白石常画的花卉种类很多,因为技法纯熟,所以他所画的花卉各具特色,千姿百态。他的每一笔都有轻有重,有深有浅,也有色彩上的变化,或干或湿,水墨洇晕恰当。

本幅画中蝴蝶兰的花朵处于画面的左侧,花瓣肥厚,颜色沉稳,另有两瓣色彩鲜艳的花瓣,给稳重的设色点睛。右侧的叶子繁茂簇拥,水墨浓淡相宜,绘出了叶子的翻转和明暗,让画面造型、色彩都更加丰富。加上左右款识,整体色调统一协调且富有层次。

本幅左侧款识:"予运斧斤时,题画蝴蝶兰。句云,栩栩枝头飞有意,春风吹动舞衣裳。今日不出雕虫身,世诗言志一语未,必可信也。致坡仁兄属。多写几字,因记及之 白石山翁。"右侧款识:"致坡仁先生清正 丁丑 璜"。钤印:木人、白石翁。

第 9 章 近现代

▸ **多寿图**

创作者：齐白石
创作年代：1948年
风格流派：齐派
题材：花鸟画
材质：纸本
实际尺寸：122×48.5cm

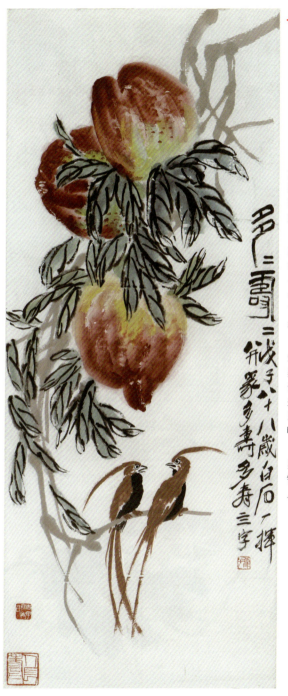

桃子在中国传统中是贺寿的重要象征，齐白石经过多年的积累和琢磨，笔下的花鸟果蔬早已形成自己独特的风貌，用笔粗细相间，工疏有致，其花鸟画令人赏心悦目。

无论从款识还是绘画主体都可以看出，这是一幅祝寿图，图中绘有硕大红尖桃三颗，枝上站绶带鸟一对。桃树枝干从右侧伸出两枝，仙桃色彩鲜艳，在繁茂绿叶的衬托下显得硕大肥美。两只绶带鸟四目相对立于枝上，寓意吉祥多寿。

技法上，齐白石以没骨法淡墨绘画桃枝，以灰绿色绘画叶片，浓墨勾勒出鲜明的叶脉。仙桃则以黄色晕染底部，以鲜艳饱和的洋红覆盖其上，晕染过渡自然。同时下方以赭墨色绘画绶带鸟，与桃色上下呼应，突出贺寿主题。

本幅款识："多寿 戊子 八十八岁白石一挥并篆多寿多寿四字。"钤印：吾年八十八，杏子屋老民，人长寿。

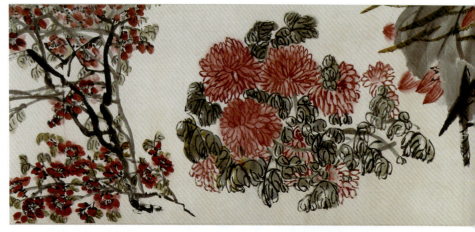

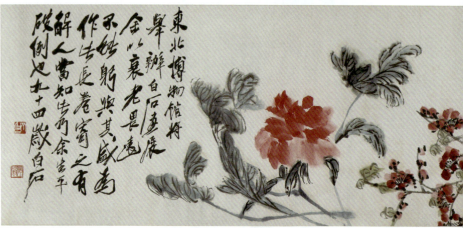

东北博物馆将举办白石画展，金以衰老畏远不能躬与其盛，爰作告辰笺寄之有辞人当知告辰所余生平破倒兒九十四岁白石

第9章 近现代

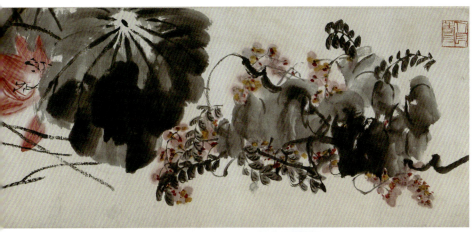

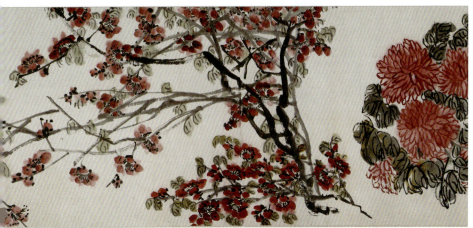

◀ **牵牛花 扇面镜心**

创作者：齐白石
创作年代：1952年
风格流派：齐派
题材：花卉画
材质：纸本
实际尺寸：24cm×49cm

牵牛花是中国大江南北都宜生长的花卉之一，但自古以来很少入画，齐白石可谓有开创之功。齐白石画牵牛花源自一段与梅兰芳的友情，他说梅兰芳住处有"百来种样式的牵牛花，有的开着碗般大的花朵，从此我也画上了此花。"本幅扇面绘有两朵盛放的牵牛花，以及分布在叶子周围的几朵含苞待放的骨朵，以鲜艳的洋红点染，左疏右密，花外展叶，呼应成趣。

折枝花卉长卷 ▲

创作者：齐白石
创作年代：1954年
风格流派：齐派
题材：花卉画
材质：纸本
实际尺寸：46.3cm×364.8cm

本幅画主绘紫藤、荷花、秋菊、杏花和牡丹，风格偏向写意，绿叶用墨色点染，淡墨晕开。菊花用胭脂勾勒花瓣再染色，梅花则突出枝干的苍劲与花蕊的精致，牡丹直接用洋红晕染。款识："东北博物馆将举办白石画展，余以衰老畏远，不能躬与其盛，为作此长卷寄之。有解人当知，此乃余生平破例也。94岁白石。"钤印：齐白石、借山翁、人长寿。

473

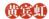黄宾虹

　　黄宾虹（原名懋质，名质，字朴存、朴岑，亦作朴丞、劈琴，号宾虹，别署予向、虹叟、黄山山中人等，1865—1955），出生于浙江金华，原籍安徽省歙县。中国近现代国画家、书法家、篆刻家、诗人、艺术教育家。黄宾虹擅长中国山水画，其画风与丰富多变的笔墨蕴涵着深刻的民族文化精神。

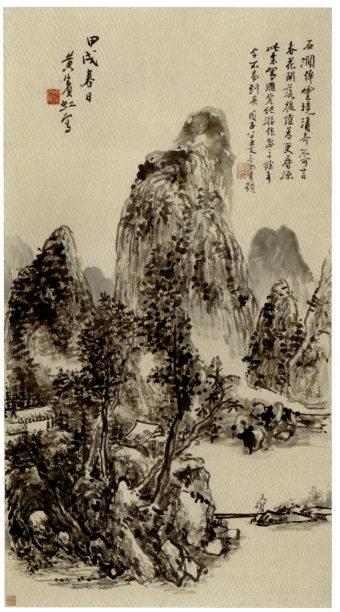

◀ 春日山水图

创作者：黄宾虹
创作年代：近现代
风格流派：新安画派
题材：山水画
材质：纸本
实际尺寸：80cm×45cm

　　黄宾虹的山水画向来用墨深重，但各色景物重叠不乱，层次分明。其丰富多彩的笔墨，黑、密、厚、重的画风别有一股摄人心魄的力量，同时蕴涵着厚德载物的意蕴。

　　此画作于黄宾虹50岁左右，款识："石涧俸灵境，清奇不可言，春花开落后，谁为更寻源，此余写雁宕记游作乎二十余年今不易到矣 戊子八十五 予向重题。"此作署"甲戌春日 黄宾虹写"。钤印：黄宾虹印，片石居。是作者写《雁宕记游》时创作的。画中远景绘一雄奇主峰与周围嶙峋数座小山峰，近景则有屋舍数座，分布在山石树林之间。一人正提着东西经过小桥，向家走去，为画幅平添一丝亲和的生活气息。

第9章 近现代

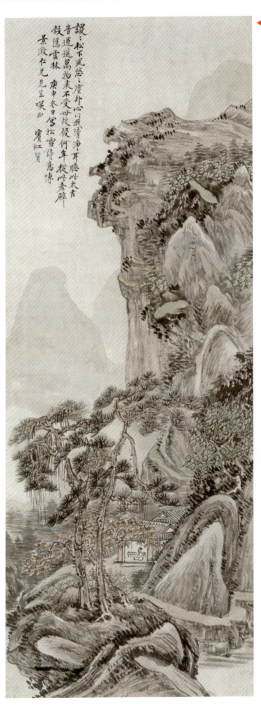

松雪诗意图

创作者：黄宾虹
创作年代：1920年
风格流派：新安画派
题材：山水画
材质：纸本
实际尺寸：112cm×37cm

　　黄宾虹的绘画技法在早年受到李流芳、程邃、髡残及弘仁等人的影响，后来新安画派的画风对黄宾虹的影响是最大的。

　　《松雪诗意图》又名《松风高隐图》，是黄宾虹早年间的笔墨。画中款识："谡谡松下风，悠悠尘外心，以我清净耳，听此太古音，逍遥万物表，不受世故侵，何年从此老，辟谷隐云林。庚申（1920年）冬日写松雪诗意，博景澄仁兄先生笑正，宾虹质。"

　　画中绘崇山峻岭，山势险峻，依稀可见远山。峭壁之下的古老松树挺拔苍翠，山下平台中的亭子内，一位高士正盘膝而坐，凝望远方。构图深浅合理，层次分明，淡墨勾勒的远山既丰富了画面，又不抢占视觉重点，实乃妙笔。

◀ 黄山图

创作者：黄宾虹
创作年代：1921年
风格流派：新安画派
题材：山水画
材质：纸本
实际尺寸：126cm×61.2cm

本幅《黄山图》款识："黄山鸣弦泉在汤池之上，旧有狎浪阁最据胜，兹以北宋人笔法写之 辛卯 宾虹 年八十又八。"钤印：黄宾虹，片石居。

远观此画，观赏者就会被云雾氤氲、大气而华滋的场面所震撼。画幅中运用大量浓墨描绘山林间苍翠的树木，云雾则以淡墨晕染，或者直接留白，使得画面既有深度又富有层次感。山下一处民居坐落其间，山道上，红衣人正与人交谈，为这静谧的山水增添了一丝人间的气息。

第9章 近现代

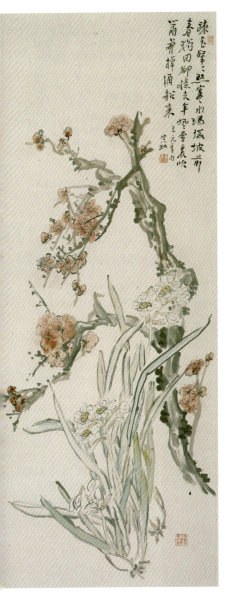

花卉条幅之一 ▲
创作者：黄宾虹
创作年代：近现代
风格流派：新安画派
题材：花卉画
材质：纸本
实际尺寸：100cm×36cm

花卉条幅之二 ▶
创作者：黄宾虹
创作年代：近现代
风格流派：新安画派
题材：花卉画
材质：纸本
实际尺寸：129cm×33cm

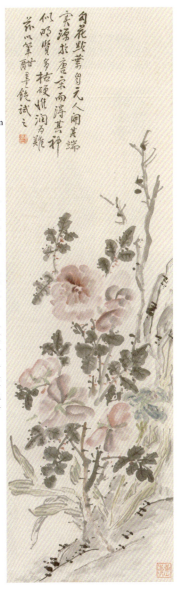

本幅画款识："勾花点叶自元人开其端，实源于唐宋而得其神似，明贤多枯硬惟润为难，兹以笔酣墨饱试之。"钤印：黄宾虹、黄山山中人。

画中绘有两种花卉，视觉中心的红花次第开放，节节攀升，各显姿态，画家施以淡墨，增加了花瓣的厚重感。叶脉则用浓墨，衬托出红花的艳。下方一株蝴蝶兰悄然盛放，蓝色的花瓣色泽厚重艳丽，兰叶摇曳多姿。右侧还绘有竹干和石头，墨色清淡，线条硬朗。

黄宾虹的花鸟画既有文人画的书卷气，又有民间绘画的地气，"淡、简、拙、健"是其最大的艺术特色。他将自己的"五笔七墨"技法灵活地运用于花鸟画中，画中景物往往笔简意足，一挥而就，不拖泥带水，构图极具考量。《花卉条幅》即是黄宾虹花卉画的代表作之一，共有四幅。本幅款识："疏花粲粲照寒水，玛瑙坡前春独回，却忆去年风雪里，吹箫曾棹酒船来，宾虹。"钤印：黄宾虹。画中枝干遒劲，枝杈间红梅点点的一枝寒花，与下方叶片茂密、柔和灵动的一簇兰花，形成对比，刚柔并济，层次分明。

陈师曾

陈师曾（原名衡恪，字师曾，号朽道人、槐堂，1876-1923），江西南昌义宁（今江西省修水县）人，著名美术家、艺术教育家。陈师曾广泛探索和研究了西洋绘画，使得他在观察事物和运用绘画技巧方面拥有独特的见解。他的画作涵盖了多种主题，包括山水画、花鸟画、人物画和风俗画等。

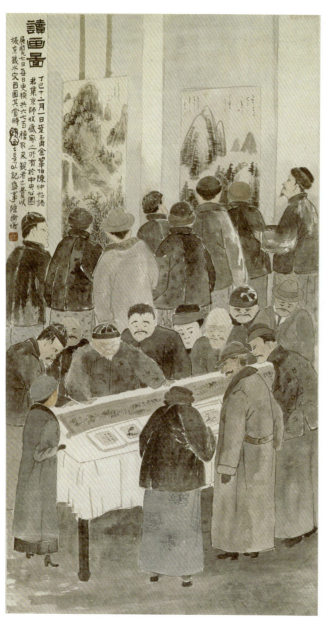

读画图

创作者：陈师曾
创作年代：1917年
风格流派：京津画派
题材：人物画
材质：纸本
实际尺寸：87.7cm×46.6cm

《读画图》的创作取材为真实的历史事件。画中自题："丁巳十二月一日，叶玉甫、金巩北、陈仲恕诸君集京师收藏家之所有于中央公园展览七日，每日更换，共六七百种，取来观者之费以振京畿水灾，因图其时之景以记盛事。"

1917年中国遭遇了严重的洪灾。为了援助灾区，北京一群文化与艺术界的重要人物在中央公园（即今日的北京中山公园）组织了一场展览活动，来筹集资金帮助灾民。画题中提及的三人都是当时北京文艺界的领袖人物。

在陈师曾的描绘下，展览现场被真实再现，其中人物形象使用了简笔漫画的画法，衣服则以大块墨色晕染，根据角度和光线的不同还存在明暗的变化。

第 9 章 近现代

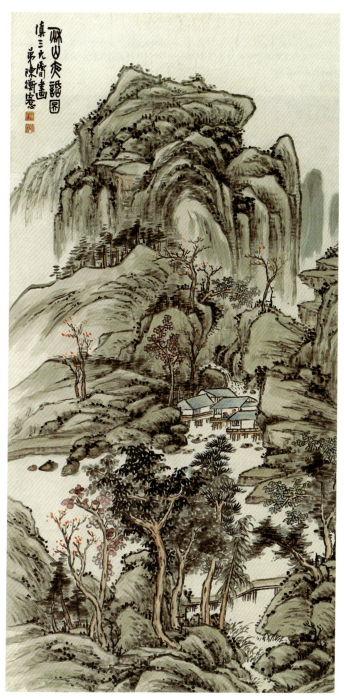

◀ 秋山夜话图

创作者：陈师曾
创作年代：1923年
风格流派：京津画派
题材：山水画
材质：纸本
实际尺寸：128.7cm×64cm

陈师曾在山水画上主张恢复中国画"师造化"的优秀传统，吸收西方对景写生的特点，在山水画中增添更多的人文生活气息，创造出独特的人文山水画风格，使巨幅山水作品不再那么"高高在上"。

陈师曾的山水画不以霸悍气势征服观者，这幅《秋山夜话图》即是他人文山水画的代表佳作。

画中款识："秋山夜话图。慎三兄属画，弟陈衡恪。"钤印：陈朽（白文方印）、师曾（朱文方印）。

此画主绘秋天的山中景色，陈师曾采用全景构图法进行创作，峰峦丘壑之间以红叶枫树点缀，强调季节特征，下方的屋舍和小桥为画面添加了生活细节，减少了山石的压迫感。

 徐悲鸿

徐悲鸿（原名徐寿康，1895–1953），汉族，江苏宜兴屺亭镇人，中国现代画家、美术教育家。徐悲鸿强调写实，擅长素描和油画，在他的中国画与人物画中笔墨与造型和谐统一，充分体现了近现代中国画的新风貌，他的现实主义美术对中国画坛有着深远的影响。

田横五百士 ▲

创作者：徐悲鸿
创作年代：1930年
风格流派：无
题材：人物画
材质：纸本
实际尺寸：349cm×197cm

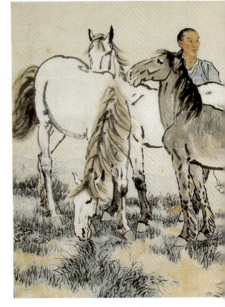

1928年，正值国家命运难料、民族危重之时，作为一个对民族与国家有着深厚感情的艺术家，徐悲鸿满怀强烈的民族情感和不屈的精神创作了这幅闻名于世的油画《田横五百士》，并于1930年完成。

《田横五百士》取材于《史记》，田横是齐国的后裔，当年也参与抗秦，为人高尚，有将相之才。汉高祖刘邦消灭群雄统一天下后，田横同他的五百多士兵困守在一个孤岛上。刘邦恐日后有患，欲召田横封王侯，否则就要诛灭他们。但田横不肯屈服于刘邦，遂在前往洛阳的途中自杀，岛上五百士兵得知后也随其跳海自杀。

这幅画正是描绘了田横与五百壮士诀别的场面，田横面容肃穆地拱手向岛上的壮士们告别，眼神凝重、坚毅。整个画面呈现了强烈的悲剧气氛，表现出富贵不能淫、威武不能屈的鲜明主题，渗透着一种撼人心魄的悲壮气概。

九方皋 ▼

创作者：徐悲鸿
创作年代：1931年
风格流派：无
题材：历史画
材质：纸本
实际尺寸：139cm×351cm

徐悲鸿于1931年完成的这幅《九方皋》取材于《列子》，讲的是春秋时的九方皋善于相马的故事。秦穆公欲求良马，善于相马的伯乐向秦穆公推荐九方皋去寻觅千里马。三个月后，九方皋回来，称求得了一匹骏马，是黄色的牝马，但最后取回的却是黑色的牡马。

秦穆公大为不满，对伯乐说，九方皋连马的毛色、性别都不能分辨，怎能识出马的优劣？伯乐却赞叹说："是乃其所以千万臣而无数者也"，因为九方皋"所观天机也，得其精而忘其粗，在其内而忘其外，见其所见，不见其所不见；视其所视，而遗其所不视"。秦穆公把马牵来一看，果然是天下难得一见的良马。

徐悲鸿笔下的马基本都是不带缰绳、追求自由的野马、奔马，唯有这匹黑缎似的骏马心甘情愿被红缰所制。对此，徐悲鸿解释说："马也如人，愿为知己者所用，不愿为昏庸者所制。"

这幅画的用意也是讥讽当权者不识人才，九方皋的一身傲骨气质应了徐悲鸿"人须无傲气，但必具傲骨"的精神，在当时具有深刻而广泛的现实意义。徐悲鸿本人曾评价画中的小丑："这个人其实不懂马的好坏，却摆出那种架势，着实可笑。"

漓江春雨图 ▲

创作者：徐悲鸿
创作年代：1937年
风格流派：无
题材：风景画
材质：纸本
实际尺寸：74cm×114cm

　　1935年，由于战乱，徐悲鸿避居广西，李宗仁将军得知后买下一座漓江边的房子送给徐悲鸿，从此徐悲鸿与美丽的漓江结下不解之缘。他在《南游杂感》中写道："世间有一桃源，其甲天下山水，桂林之阳朔乎！江水盈盈之，照人如镜，萦回缭绕，平流细泻，有同吐丝。山光荡漾，明媚如画，真乃人间仙镜也！"后续也是在此创作了众多的传世佳作。

　　《漓江春雨图》款识："漓江春雨，廿六年三月，悲鸿。"后又题"静文赏之"，这是徐悲鸿在阳朔的潘庄完成的一幅山水作品，是他水墨写意山水画品中的一幅代表作。画以漓江为背景，描绘了一幅春雨中的山水画卷。不同于他以往的写实风格，这幅《漓江春雨图》，运笔流畅自然，充分展现了宣纸和水墨交融的特性，尤其强调了氛围的渲染。

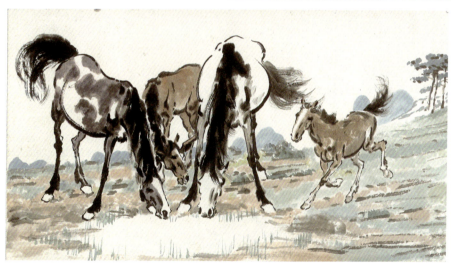

春山十骏图 ▲

创作者：徐悲鸿
创作年代：1941年
风格流派：无
题材：动物画
材质：纸本
实际尺寸：51.5cm×302cm

从1925年到1942年，徐悲鸿曾多次到新加坡，都是住在黄家的江夏堂，当时徐悲鸿画得最多的就是马，有"万马奔腾江夏堂"之称。《春山十骏图》正是创作于这个时期，也是徐悲鸿传世最珍贵的作品之一。这是徐悲鸿为了感谢"平生第一知己"——新加坡南洋兄弟烟草公司经理黄曼士而特别绘制的，画上题款"四皓九老七贤会，此幅应为八骏图，多写几驹来凑数，其中驽骀未全无。曼士二哥一笑，卅年秋悲鸿"。

《春山十骏图》以横卷形式展开，绘有十匹骏马，大背景是横向起伏的丘陵和远山，整体色彩偏向青黛，有春意盎然之感，故取名"春山十骏"。十匹骏马在山间嬉戏玩闹，有聚集饮水带着活泼小马的，有负责警戒的，也有打滚翻腾、奔跑玩乐的，全都神形兼备，灵动自然。

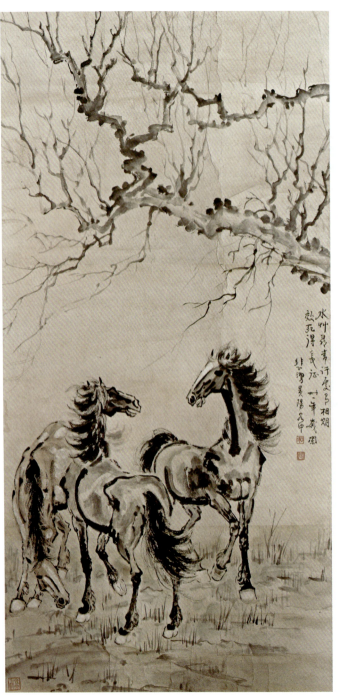

◀ 三骏图

创作者：徐悲鸿
创作年代：1942年
风格流派：无
题材：动物画
材质：纸本
实际尺寸：133cm×66cm

徐悲鸿在《徐悲鸿覆问学者的信》中强调："我爱画动物，皆对实物用过极长时间的功，即以马论，速写稿不下千幅，并学过马的解剖，熟悉马之骨架、肌肉组织，然后详审其动态及神情，方能有得。"可见其动物画功力从何而来。

本幅《三骏图》款识："水草寻常行处，有相期效死得。长征。卅一年岁阑。悲鸿贵阳客中。"钤印：悲鸿，徐，往来千载。

主绘三匹骏马，一改以往的飞驰姿态，三匹马互相紧挨，聚集在枝干虬结、枝条散乱恣意的枯树下。两匹挺立昂首，前蹄微抬，浓墨勾勒出马身线条，气氛稍有紧绷。一匹则低头吃草，浅赭的着色缓和了画面的氛围。这种微妙的变化和细微的刻画描写体现出了徐悲鸿纯熟的绘画技法。

第 9 章 近现代

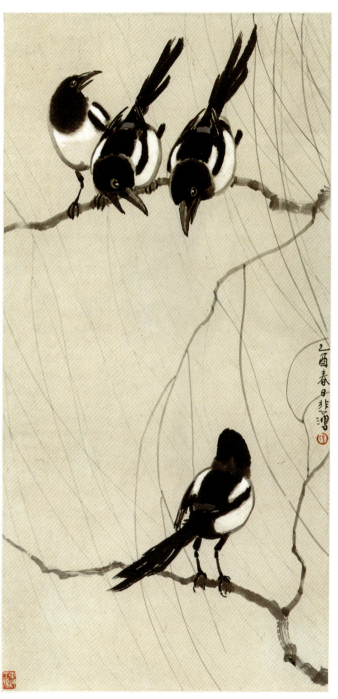

◀ **墨笔四喜图**

创作者：徐悲鸿
创作年代：1945年
风格流派：无
题材：动物画
材质：纸本
实际尺寸：79.8cm×39.6cm

《四喜图》款识："乙酉春日悲鸿。"钤印：徐，东海王孙。

此画描绘了四只喜鹊立于树枝之上，两只立于上方作俯视鸣叫状，好像在与下方的喜鹊争吵一般。另一只喜鹊则四处张望，似在警戒。每只喜鹊的神态都十分灵动活泛，令人心生喜爱。

徐悲鸿以浓墨绘喜鹊，淡墨绘柳干与枝条，写实的喜鹊和写意的柳条融合，可谓疏朗有致、浓淡相宜。

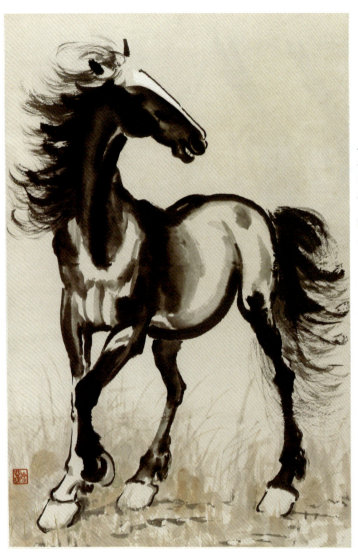

◀ 骏马图

创作者：徐悲鸿
创作年代：1948年
风格流派：无
题材：动物画
材质：纸本
实际尺寸：62.2cm×98.5cm

徐悲鸿笔下的马多为高大彪悍的野马，它们不仅拥有优美的体态，还具有澎湃的活力和坚韧的耐力。它们的体形瘦长，但不乏雄健之态；鼻孔张度很大，表明其具有很大的肺活量，善于长时间奔跑；腿修长，蹄宽大，显示其力量与敏捷。

徐悲鸿画中的每一匹骏马皆以气宇轩昂的各式姿态挺立，在中日甲午战争期间，这些画作更有其独特的双重意义，象征了中华民族的强韧与坚毅，也寄托了徐悲鸿自己的精神。而他在画展所得到的收入，也全部捐献给在战争中需要帮助的人民。

本幅骏马图是一匹矫健的高头大马的特写，强健的腿部肌肉和飞扬的鬃毛，无不展示出马儿的雄健。本幅自题："卅七年重阳悲鸿。"钤"悲鸿之画"朱文方印，右下角钤"困而知之"朱文方印。

第 9 章 近现代

梧桐猫蝶图 ▶

创作者：徐悲鸿
创作年代：近现代
风格流派：无
题材：动物画
材质：纸本
实际尺寸：91.5cm×60.9cm

在中国画中常有用猫、蝶作画，对应"耄耋"谐音，有祝长寿之意。这幅《梧桐猫蝶图》正是描绘了梧桐叶下一只长毛猫正悄声接近休憩蝴蝶，画面生动有趣。

这幅画其实是徐悲鸿与谢稚柳联合创作的消遣之作，后者也是一名画家，经由张大千介绍与徐悲鸿在重庆结识而成为朋友，徐悲鸿对他的博学十分欣赏，并在画中自提"渝州六月，谢兄稚柳为我补栩栩之蝶，中国文艺社窗前景色。酷暑无聊写此遣兴。悲鸿。"画幅右下角钤"洗 清玩"朱文方印。

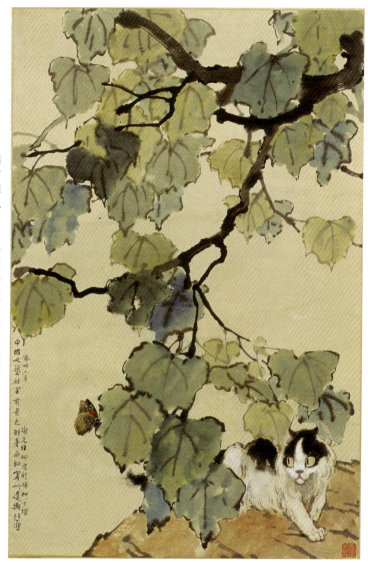

潘天寿(原名天授,字大颐,号阿寿、雷婆头峰寿者,1897–1971),浙江宁海人。潘天寿精于写意花鸟、山水,偶作人物,兼工书法。其画风沉雄奇险,苍古高华,大气磅礴,其画风雄浑奇特,气势恢宏,充满了震撼人心的力量。凭借对传统的全面继承和独特的创造,潘天寿与吴昌硕、齐白石、黄宾虹并称为20世纪中国画"四大家"。

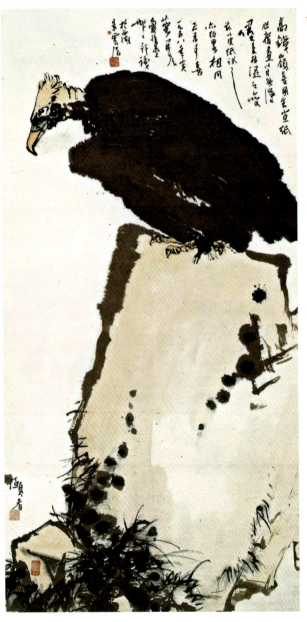

◀ 鹫石图

创作者:潘天寿
创作年代:1958年
风格流派:浙派
题材:花鸟画
材质:纸本
实际尺寸:128.5cm×64.5cm

此幅画款识:"高铁岭喜用生宣纸作指画,以其能得墨色枯湿之变也。兹以皮纸试之,亦约略相同,至为可喜。一九五八年芙蓉开候,寿指墨草草并识于西湖景云居",以行书款式充塞画轴上方空间。钤印:朱文"阿寿""潘天寿印""寿康宁",白文"潘天寿印"。

这幅《鹫石图》构图十分简练,主体描绘了一只秃鹫站在山岩上,其身体以大片浓墨泼洒而成,仅在羽毛间隔处有少许留白,头部和脚爪则刻画得细致入微,充分体现,爪子尖锐,眼神犀利。

岩石用简单的几笔勾勒,却依旧能够显示出厚重有力的感觉。石块的粗线与下方杂草的细线形成对比,节泰明快而单纯。

第9章 近现代

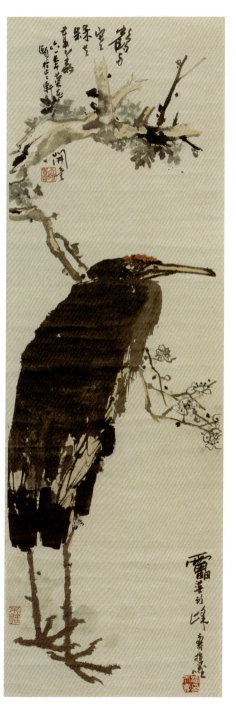

◀ **鹤与寒梅共岁华**

创作者：潘天寿
创作年代：1961年
风格流派：浙派
题材：花鸟画
材质：纸本
实际尺寸：142cm×44.7cm

潘天寿的指画可谓别具一格，成就极为突出。这幅《鹤与寒梅共岁华》就是他指画的代表作之一。画中有款识："鹤与寒梅共岁华，勃新同志属。雷婆头峰寿者指墨。"钤印：潘天寿（白）、潘天寿印（白）。

"鹤与寒梅共岁华"取自北宋爱国诗人林和清隐居西湖德山的典故，林和清的诗风清淡闲远，往往透出一股高洁超逸之气。此画也传达出了潘天寿恬淡好古、不趋荣华的处世态度。

虽是用指头作画，但潘天寿运指如运笔，构思奇特，有粗有细，艺术效果丝毫不输笔画。鹤身用浓墨涂抹，与背景中的几笔淡墨梅花对比鲜明，再辅以行书题字，整个画面十分和谐自然。

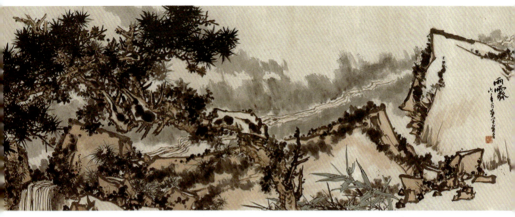

雨霁图 ▲

创作者：潘天寿
创作年代：1962年
风格流派：浙派
题材：风景画
材质：纸本
实际尺寸：141cm×363.3cm

《雨霁图》作于1962年4月，右边中部题款为："雨霁。六二年芍药开，寿者。"款下一枚白文方印为"潘天寿印"。画面左下部补款为"'开'下脱'候'字，寿阴记"。款下一枚朱文印为"金石之寿"。

这幅《雨霁图》是潘天寿的重要代表作，他在绘制时没有采用常见的平远小景，而主要以近景表现，再以一条小溪串联起远景，在布局上可谓构思奇巧。画面主体为一株虬曲盘节的松树及横置在稍后方的大块岩石，石缝中杂草丛生，青苔遍布，生机勃发。种种景物都在传递着雨过天晴的意向，清灵婉秀。

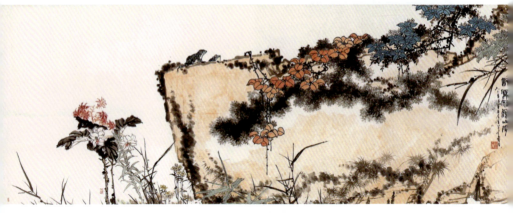

雁荡花石图 ▲

创作者：潘天寿
创作年代：1962年
风格流派：浙派
题材：风景画
材质：纸本
实际尺寸：150.2cm×364.9cm

《雁荡花石图》作于1962年4月，右边中部题款为"记写雁荡山花。六二年壬寅梦尾春开候，寿者。"款下一枚白文方印为"潘天寿印"。作品左下角一枚朱文印为"阿寿"，另一枚朱文圆印为"宠为下"。作品左下部一牧朱文印为"不雕"。中国文人常爱画石，但多画精致的假山之类，而潘天寿则喜欢画巨大的、光秃秃的山岩，就比如这幅《雁荡花石图》。画中仅一块方形山岩就占了三分之二的面积，但山岩上攀爬了红叶、绿叶藤蔓，石缝中也有许多野草点缀，石面上还生有青苔，丝毫不显单调突兀。画面左侧立有几株草本植物，顶端开出了或鲜艳或素净的花儿，填补了左侧的空缺，又不抢占视觉中心，构图功力可见一斑。

第 9 章 近现代

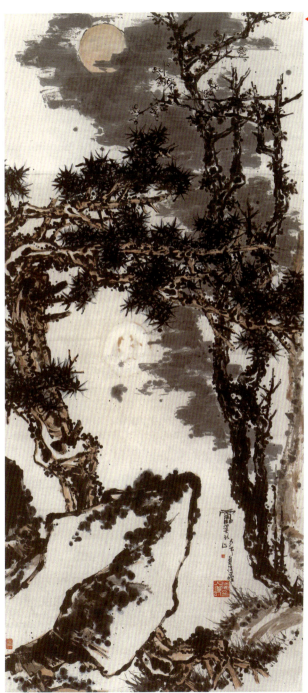

▸ **松石梅月图**

创作者：潘天寿
创作年代：1964年
风格流派：浙派
题材：风景画
材质：纸本
实际尺寸：329cm×149cm

《松石梅月图》约作于1964年，虽是巨幅画作，用印却只有三枚，分别是"潘天寿印""阿寿"白文印和"寿康宁"朱文印。款识只有一句："雷婆头峰寿指墨"，巧妙地安排在了两巨石的空隙处，让整幅画作显得别具一格。

画中潘天寿对树干和背景采取了大面积的涂墨处理，与前景中的梅花松针形成区别，突出松梅的不屈之力，而夜空中的一轮淡墨留白的明月使得画作意境深远。

傅抱石

傅抱石（名中洲，字庆远，学名瑞麟，号抱石斋主人，1904–1965）原名长生，出生于江西南昌。中国近现代中国画家、美术史论家、书法家、美术教育家、新山水画代表画家。傅抱石善用浓墨渲染等手法，以达到气势磅礴的效果，同时在传统技法基础上推陈出新，对新中国的山水画有很大的影响。

◀ **大涤草堂图**

创作者：傅抱石
创作年代：1942年
风格流派：新山水画派
题材：风景画
材质：纸本
实际尺寸：108cm×58cm

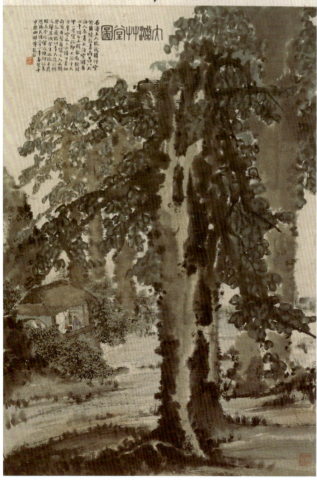

1939至1949年末，傅抱石因为战乱而安家在重庆西郊金刚坡，这几年是他创作的高峰时期。以金刚坡为中心的数十里内的一草一木、一丘一壑所呈现的烟笼雾锁与苍茫雄奇的自然景象，给傅抱石深深的感动。他曾把想法用朴素的语言直接地表达出来："画山水的在四川若没有感动，实在辜负了四川的山水。"

傅抱石笔下雄浑淋漓的山色雨景既恰到好处地展现了巴山蜀水的奇丽恢宏，又将他当时苦闷阴晦的心情付诸笔下，《大涤草堂图》就是在这一时期问世的代表作之一。

画左上角题跋"石涛上人冤岁构草堂于广陵，致画南昌八大山人，求画大涤堂图。有云：平坡之上，樗散数株，阁中一老叟，即大涤子大涤草堂也。又云：请勿画和尚济，有发有冠之人也。闻原札藏临川李氏，后展转流归异域，余生也晚，不获睹矣。今经营此帧，聊记长想尔。民国三十一年春制于重庆西郊"。

第9章 近现代

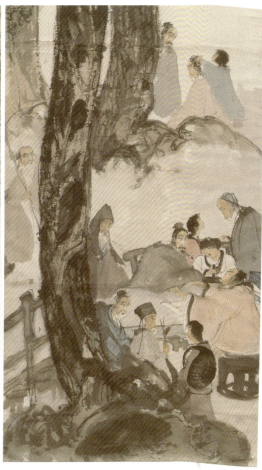

九老图 ▲
创作者：傅抱石
创作年代：1952年
风格流派：新山水画派
题材：山水画
材质：纸本
实际尺寸：178cm×57cm

《九老图》取材于唐代一次著名的雅集盛事。唐武宗会昌五年（公元845年）暮春三月，73岁的白居易邀约胡杲、吉玫、刘贞、郑据、卢贞、张浑等几位比他年长的长者畅游山林、把酒高歌，写下《七老会诗》。当年夏天，白居易又组织了一次雅集，增加了李元爽、禅僧如满两位更为年长的人，并在"九老雅集"中写下《香山九老会诗序》，还请人绘制《九老图》传世，这场聚会参与者的平均年龄高达90岁。这段风雅韵事被赋予尊老尚贤的精神意涵，传为千古佳话，产生了许多描绘贤者们燕集的绘画作品。

傅抱石的《九老图》可谓同题中的精品，一棵参天的古树顶天立地，贯穿于画幅首尾，不仅自然地将画面划分出层次，还暗合了长寿、敬老的寓意。画中九位老者或立或坐，神情轻松，侃侃而谈，四位童子磨墨、梳头，忙而有序。

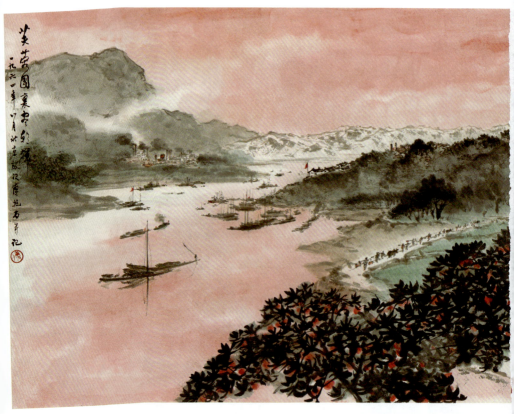

芙蓉国里尽朝晖 ▲

创作者：傅抱石
创作年代：1964年
风格流派：新山水画派
题材：山水画
材质：纸本
实际尺寸：48.8cm×68.5cm

《芙蓉国里尽朝晖》源自毛主席为答谢周世钊、李达等所作的诗《七律·答友人》中的句子："我欲因之梦寥廓，芙蓉国里尽朝晖。"也是傅抱石所绘毛主席诗意36首系列中最为经典的作品之一。画中近景林木葱郁，硕果累累；中景江面平阔，各式船艇或行驶或停泊，农民和工人们沿着岸边行走；远景绘一片开阔的天空，工厂里袅袅的烟气，江边密集的农居和那一杆鲜艳的红旗，呈现出一片工农业生产的繁盛景象。江面及天边皆以淡红色渲染，呈现出"红霞万朵百重衣""芙蓉国里尽朝晖"的意象，也表现出了欣欣向荣的新中国新时代风貌，以及诗人豪迈、浪漫、激越的精神情怀。